컬 렉 터

COLLECTOR

컬렉터

취향과 안목의 탄생

박은주 지음

아트북스

이 책을 피에르 스텍스 교수님께 바칩니다.

미술시장 들여다보기

미술시장은 어떻게 형성되는 것일까? 공급자와 수요자가 시장의 흐름을 만드는 것처럼 미술시장을 형성하는 가장 큰 축은 작품을 제공하는 작가와 작품을 구입하는 컬렉터 사이에 있다. 이 둘 사이에는 작가를 발굴하여 꾸준히 전시 및 홍보를 담당하는 갤러리스트가 있고, 박물관, 갤러리와 아틀리에를 다니며 작품을 여러 각도로 분석하는 평론가, 예술사학자, 저널리스트 등이 있다. 또 갤러리, 박물관, 아트센터나 관계자를 바탕으로 특정 고객에게 작품을 소개하는 독립 컨설턴트도 있다. 이들은 작가를 발굴하고 갤러리에 작가를 소개하기도 하는데, 이때 작품 구매와 판매를 위탁하는 개인 컬렉터와의 관계는 매우 중요하다. 그 밖에 아트펀드 회사는 고객의 자금으로 예술작품을 구입한후, 일정 기간이 지난 다음 작품을 판매하여 수수료를 제외하고 고객에게 이익을 환원한다. 바로 크리스티Christie's, 소더비Sotheby's, 필립스 드 퓨리Phillips de Pury 같

은 경매장이 미술시장에서 점점 중요한 역할을 하는 이유다. 이들은 미술시장이란 테두리 안팎에서 작품의 가치를 높이는 것은 물론, 작가의 홍보에 적극적인 기능을 수행하고 있다.

컬렉터는 대부분 1차 시장인 갤러리를 통해 작품을 구입하지만, 작가에게 직접 작품 설명을 들으며 특별한 경험을 만들고자 한다. 작가의 웹사이트, 갤러리, 박물관, 아트 매거진, 신문, 아트펀드 회사 등에서 제공하는 모든 자료를 업데이트하고, 눈만 뜨면 새로운 전시를 부지런히 보러 다니며 안목을 높인다. 게다가 아트페어 기간에 맞추어 주저 없이 휴가를 떠나기도 한다. 페어에서 작품을 구입하는 컬렉터는 저명한 기업의 회장부터 부모를 따라 왔다가 용돈으로 작은 데생 작품을 구입하는 열세 살 소년에 이르기까지 다양하다. 그렇다면 아트페어에서 작품을 먼저 선택할 수 있도록 우선권을 제공받는 컬렉터는 누구일까?

2011년, 2억 5천만 달러(약 2,800억 원)에 세계 최고가 미술품을 기록한 폴 세잔Paul Cézanne의 「카드놀이 하는 사람들」을 포함해 타카시 무라카미Takashi Murakami, 데이미언 허스트Damien Hirst 등 동시대 예술작품을 구입한 카타르 왕가의 셰이카 알 마야사Sheikha Al-Mayassa 공주는 미술계의 탁월한 큰손으로 불릴 정도다. 한편 각 나라의 정부는 기업 컬렉션을 장려하기 위한 방안으로 예술작품을 구입하는 기업에게 특별한 세금 혜택을 주고 있다. 그 결과 기업가들의 전체 자산 중 예술작품이 차지하는 비율은 꾸준히 급증하고 있는 추세다. 주택개발사업과 보험회사로 억만장자가 된 엘리 브로드Eli Broad는 세계 10대 컬렉터로 로스앤젤레스에 브로드 아트 파운데이션과 브로드 컨템퍼러리 아트 박물관을 운영하고 있으며, 과거 PPR 그룹이었던 구찌와 입생 로랑 브랜드를 보유한 케어링Kering의 프랑수아 피노François Pinault 회장은 베네치아에 팔라초 그라시Palazzo Grassi와 푼타 델라 도

가나Punta Della Dogana를 설립해 기획전을 열고 있다. 또한 랑스Lens에 작가들을 위한 레지던스를 마련했다. 2014년 LVMH 그룹의 베르나르 아르노Bernard Arnault 회장은 건축가 프랭크 게리Frank Gehry에게 루이비통 재단 미술관의 설계를 제안했으며, 이 건축물을 55년 뒤 파리에 기증할 예정이다. 이렇듯 대형 컬렉터의 개인 컬렉션은 박물관 개관을 통해 사회에 큰 공헌을 하고 있다.

미술사 속 대가들의 수천 억짜리 작품을 구입하는 세계적인 부호의 경우 매스컴을 통해 정확히 소개되지만, 박물관의 회고전이나 특별전을 위해 작품을 대여해준 소장자의 개인 정보는 잘 알려지지 않는다. 전시관의 작품 정보에 개인 소장자의 이름이 표기되어 있는 것을 보면 궁금증이 생긴다. '이렇게 난해한 작품을 왜 구입했을까?' '이 컬렉터는 어떤 사람일까?' 하고 작품을 보며 그 사람을 상상해본다.

최근 미술시장의 규모가 꾸준히 성장하면서 컬렉터들의 수 또한 증가하고 있다. 특히, 컨템퍼러리 아트 시장은 2013년 7월에서 2014년 7월까지 1년 동안 경매 실적이 약 15억 유로(약 1조 8,700억 2,000만 원)에 달하며 기록을 갱신했다. 이는 전년도에 비해 약 35퍼센트 상승한 것이다.

미술품의 가치는 예술적 가치와 미술시장에서의 가치로 나눌 수 있다. 때때로 작품의 가치가 실제 판매되는 경제적 가치로 책정되는 경우가 있는데, 이는 큰 오산이다. 예술사에 큰 획을 긋고 간 훌륭한 아티스트들은 무수히 많지만, 빈센트 반 고흐Vincent van Gogh처럼 당대의 컬렉터에게 구매 욕구를 자극하지 못하거나 때로는 자국 내 미술시장이 성장하지 못해 마지막까지 빛을 못 본 경우가 많기 때문이다.

책을 준비하며 컬렉터들과 작품을 구입한 동기, 예술이 그들에게 끼친 영향 등을 이야기한 시간은 내게 컬렉터와 작품 사이의 어떤 관계를 찾아가는 여정

이었다. 또한 그들은 자신이 구매한 작품을 통해 여행의 추억, 잠재의식 등을 떠올리는가 하면, 왜 그 작품이 마음을 강하게 울렸는지 이야기하며 새롭게 자신의 모습을 발견했다. 결국 컬렉팅은 누구에게나 하나의 여행이자 모험인 셈이다. 컬렉터들은 스스로에게 많은 대화를 유도하는 작품이라면 그것을 구매하는 일에 주저하지 않았다. 그들은 작품과 작가의 이념을 구입하는 것이지, 결코 작가의 명성을 사 모으지 않았다.

수세대 동안 작품을 구입해온 컬렉터들은 스스로 컬렉터라는 명칭보다 예술애호가 혹은 동반자로 불리길 원했다. 그들은 자신의 수집품을 남에게 보이기보다 작품을 통해 내면의 기쁨을 찾는 것을 중시했다. 이런 그들의 생활 철학과는 멀었기 때문일까? 인터뷰는 좀처럼 쉽지 않았다. 오랫동안 친분 관계를 유지해온 그들에게 나는 조심스럽게 컬렉팅의 열정과 기쁨을 나누자며 제안했고, 서두르지 않고 그저 기다렸다. 다행히 그들은 조금씩 문을 열어주었고 한국의 독자에게 소개될 이 이야기에 대해 특유의 탐구정신으로 즐겁게 응해주었다. 그래서 이 책은 컬렉터들의 창작품과도 다름없다.

여기 소개된 컬렉터는 평론가, 아트펀드 회사 대표, 사업가, 교수, 출판사 부장, 주부, 의사 등 매우 다양한 직종에 종사한다. 그들은 끊임없이 예술을 탐구하고, 그것을 일상의 영역으로 가져와 가족 간의 주된 대화 소재로 만들었다. 또한 예술을 투자의 수단으로 보지 않고 자신이 진한 감동을 받은 작품을 구매하는 데 망설이지 않았다. 자신의 컬렉션을 판매하기보다는 자녀에게 상속하여 예술의 기쁨을 나누고자 했다. 이런 공통점 외에 컬렉터의 집에서 발견한 재미있는 사실은 이들의 집 중앙에 아프리카 조각 작품이 마치 예술을 이해하기 위한 공통 교과서인 듯 자리하고 있다는 것이다. 이같이 베일에 싸인 컬렉터의 삶을 하나씩 공개하는 것만으로도 특별한 재미를 엿볼 수 있었다.

그들의 배려와 노고가 아니었다면 이 책은 탄생할 수 없었다. 지면을 빌려 조금이나마 고마운 마음을 전한다. 멋진 작품을 찾아 나서는 그들의 열정은 언제나 흥분 그 자체다. 일상과 예술의 경계를 지우는 그들의 모습, 끊임없는 '아트 컬렉션'의 과정에는 예술에 대한 열정과 행복한 삶이 늘 동반한다. 책장을 넘기며 만나는 이들의 열정이 독자 분들에게 전달되길 바란다.

2015년 10월

박은주

1장

미술,
사고 모으다

에릭 피슬Eric Fischl, 「아트페어: 부스 #4 더 프라이스Art Fair: Booth #4 The Price」, 리넨에 유채, 208×284cm, 2013

신체에 대한 에릭 피슬의 연구는 1970년대 말부터 시작되었다. 이 그림에는 아트페어를 방문한 인물들과 배경 작품 속의 인체가 스타일을 달리하여 생생하고 직설적으로 표현되어 있다. 단편적으로 표현된 신체는 조앤 세멜Joan Semmel이 그린 두 인물의 누드이며, 신체 속 배설물을 표현한 듯한 켄 프라이스Ken Price의 작품은 여러 해석을 가능하게 한다. 그림 오른쪽 네온색 입술의 여인 초상은 마르샬 레이스Martial Raysse 작품이다. 에릭 피슬은 제3자의 관점에서 여러 작품을 배경으로 서로 간에 대화 없이 각자 생각에 집중하고 있는 페어 참여자들을 묘사했다.

수집에 열정을 가진 사람들

컬렉터는 수집에 열정을 가진 사람이다. 우리는 끊임없이 예술작품을 모으고 작가와 작품에 대한 열정으로 살아가는 사람들을 아트 컬렉터라 한다. 이들은 작품의 예술사적 의미, 작가만의 고유 스타일, 미적 요소, 평론가들의 평가, 미술시장에서의 경제적 가치 등 다양한 요소를 고려한 후 작품을 구입한다. 대부분 초기에는 홀로 작품을 구입하며, 점차 전문 아트 컨설턴트의 조언을 받는다.

컬렉터의 유형은 크게 세 가지로 나뉜다. 첫째 유형은 열정의 수준을 넘어 강박적으로 작품을 수집하는 컬렉터다. 그들은 한 작가 또는 여러 작가의 작품을 사고 또 산다. 집은 생활공간이 아니라 전시장 또는 작품 수장고가 되어버린다. 작품이 넘치다보니 정작 구입한 모든 작품을 감상할 수조차 없다. 앞으로 소개할 컬렉터 중 장 마크 르갈Jean-Marc Le Gall은 본인 스스로 컬렉션에 대한 강박증이 있다고 고백했다. 그의 아파트 방 하나는 작품 보관소로만 사용되고 있으며, 벽장 안에는 완벽히 분석된 작품들이 차곡차곡 정리되어 있다. 그는 구입한 작품 하나하나에 애정을 갖고 있으며, 작가들을 아낌없이 지원해주고 진심으로 존경을 표한다.

둘째 유형은 수집한 모든 작품을 전시하여 언제든지 작품을 깊이 관찰하고 명상할 수 있는 환경을 갖춘 컬렉터다. 이들은 작품을 음미하고 시시각각 감동받을 준비가 되었으며, 메세나mecenat로서 문화예술 분야의 여러 작가를 지적, 경제적으로 지원한다. 이 유형에 속하는 컬렉터는 벨기에의 자크Jacques다. 그는 브뤼셀 왕립미술관과 오페라 하우스의 중요한 후원가로 작가를 만나기 위해서라면 먼 거리일지라도 주저하지 않는다. 게다가 훌륭한 작가를 찾고 난 후에는 기필코 그 작가의 작품을 구입하기 위해 수년을 기다리며, 작품을 구입한 뒤에는

갤러리스트, 아티스트, 컬렉터 들을 집으로 초대해 그들이 서로 만날 수 있는 장을 만든다.

셋째 유형으로는 오로지 투자 목적으로 작품을 구입하는 컬렉터다. 이들은 작가의 경력, 박물관과 예술재단의 평가, 미술시장에서의 경제적 가치 등이 주 관심사이며, 작품을 감상하지 않고 예술은행이나 수장고에 보관하여 값이 오르기만을 기다린다. 앞서의 유형 중 두 가지 특징이 혼합된 컬렉터도 물론 있겠지만 세 가지 유형이 모두 혼합된 컬렉터는 만나보지 못했다. 그 조합은 거의 불가능하다. 컬렉터를 만날 때 내가 주목하는 것은 작품과 작가에 대한 컬렉터의 마음이기 때문이다.

역사상 가장 중요한 컬렉터로는 프랑수아 1세François I 왕을 꼽을 수 있다. 그

장 크루에Jean Clouet, 「프랑수아 1세」, 오크패널 위에 유채, 96×74cm, 1530, 파리 루브르 박물관
프랑수아 1세는 이탈리아 르네상스 예술을 프랑스에 도입한 왕이다. 그는 예술과 음악, 문학, 철학에 조예가 깊었으며, 심지어 레오나르도 다 빈치를 존경하여 아버지라고 부를 정도였다. 그의 초대로 다 빈치는 생의 마지막 3년을 클로 뤼세 성에서 작업했으며 프랑수아 1세의 품에 안겨 임종을 맞았다. 프랑수아 1세의 컬렉션은 그 후 프랑스 왕실 컬렉션의 밑바탕이 되었다.

는 레오나르도 다 빈치Leonardo da Vinci에게 클로 뤼세Clos Lucé 성을 제공하며 지원을 아끼지 않았다. 또한 그가 죽을 때까지 프랑스에 머물게 하여 현재 루브르 박물관에서 관람객을 유치하는 데 가장 공이 큰 「모나리자」를 완성시켰다. 이처럼 프랑수아 1세는 훌륭한 예술가들을 후원하여 그들의 활동을 뒷받침해주었다. 그 밖에 이탈리아 르네상스의 탄생과 발전을 이끌어낸 메디치Medici, 앙리 마

레오나르도 다 빈치, 「모나리자」, 패널 위에 유채, 77×53cm, 1503~06, 파리 루브르 박물관

티스Henri Matisse와 파블로 피카소Pablo Picasso 등을 후원했던 미국의 스타인Stein, 러시아의 슈추킨Shchukin 가문 등이 든든한 후원자로서 인류의 유산을 풍부하게 만드는 데 일조했다.

오랫동안 꾸준히 작품을 구입하는 컬렉터는 예술가의 창의적인 영감을 흡수하여 자신의 영혼을 일깨운다. 그런 이유로 예술가와 컬렉터는 서로에게 절실히 필요한 존재다. 예술에 대한 열정으로 과감하게 예술작품을 구입하는 용기 있는 사람을 컬렉터라 할 수 있으며, 그들은 작품을 구입한 뒤에도 변함없이 예술가를 후원한다. 컬렉터는 이를 통해 차별화된 가치를 추구하고 컬렉션을 통해 문화적 만족과 경제적 이윤을 보상받는다. 이에 걸맞게 컬렉터에게는 미래의 문화유산을 보존하는 사명과 책임도 뒤따른다.

곰가죽 클럽

1904년 프랑스의 젊은이들이 당대 잘 알려지지 않은 작가들의 작품을 구입하기 위해 한자리에 모였다. 그리고 10년 후인 1914년 3월 2일, 파리의 드루오 경매장에서는 현대미술 작가에게 상업적 성공을 알리는 역사적인 미술품 경매가

이아생트 리고Hyacinthe Rigaud, 「장 드 라 퐁텐」, 캔버스에 유채, 1690
루이 14세의 왕실 화가였던 리고가 그린 라 퐁텐의 모습이다. 라 퐁텐은 17세기 프랑스의 문인으로 『우화시집』으로 인간 세태에 대한 풍자를 담았다.

열렸다. 바로 20세기 초반 미술사에서 독특한 지점으로 분류되는 '곰가죽 컬렉터 클럽'의 이야기다.

'곰가죽 클럽'이란 명칭은 장 드 라 퐁텐Jean de La Fontaine의 우화 「곰과 두 친구L'Ours et les deux Compagnons」에서 비롯되었다. 친구 사이인 두 사람은 모피상에게 곰가죽 값을 선불로 받고 곰 사냥을 떠나지만, 결국 하나도 잡지 못한다는 내용으로, 무모한 모험은 삼가야 한다는 교훈을 준다. 두 친구가 곰가죽을 걸고 모험을 했듯이 곰가죽 컬렉터 클럽 또한 무명작가의 그림을 가지고 종잡을 수 없는 모험을 한다. 만일 그들이 이미 알려진 작가의 작품을 높은 가격으로 구입했더라면 그들의 컬렉션은 결코 모험이라 할 수 없었을 것이다. 그것은 단지 경제적으로 여유 있는 사람들의 취미에 불과하기 때문이다.

참가 회원 대부분이 30대 초반인 곰가죽 클럽은 앙드레 르벨André Level을 중심으로 그의 형제와 친지들이 모이며 시작되었다. 선박 유통업자인 앙드레 르벨은 미술시장에서 확고히 자리잡은 작가들의 작품을 구입하기보다는 신진 작가의 작품을 구입하며 순수한 후원자로서 새로운 흐름을 주도하려 했다. 이들은 작품 구입 기간으로 10년을 잡았고, 혼자서 작품을 구입하기보다는 여럿이 모

여 예산을 높인 후 젊고 미래지향적인 작품만을 구입했다.

곰가죽 클럽이 컬렉션을 시작했던 1904년에는 프랑스에 큰 변화가 있었다. 가톨릭 국가인 프랑스에서 국가와 교회를 완전히 분리하는 법을 통과시켜 도시 곳곳에서 대형 집회가 끊이지 않았으며, 노동 시간 조정과 휴일제와 관련한 시위가 끊이지 않았다. 모든 분야가 급격하게 변화되는 사회 분위기 속에서 그들이 10년 동안 컬렉션을 하기로 약정한 것은 대단한 결단력이었다. 게다가 처음 구성한 열세 명중 10년 동안 단 한 명도 탈퇴하지 않고 끝까지 그들의 정관에 서명한 내용을 준수했다.

오귀스트 르누아르, 「앙브루아즈 볼라르의 초상」, 캔버스에 유채, 81×64cm, 1908, 런던 코톨드 갤러리
앙브루아즈 볼라르는 파리에서 피카소의 첫 전시를 주관했다. 볼라르와 작가들과의 우정 어린 관계는 르누아르, 세잔, 피카소 등이 정성스럽게 그린 그의 초상화를 통해 알 수 있다.

회원 중 취미 생활에 가장 많은 시간을 할애할 수 있었던 앙드레 르벨은 이미 몇몇 예술가들과 친분이 있었으며, 10년 동안 60여 명의 작가의 작품 145점을 구입했다. 그의 뒤에는 명성 높은 화상畵商 앙브루아즈 볼라르Ambroise Vollard가 있었다. 그는 애정어린 지원을 통해 자신과 화가의 성공을 이끌었다. 피카소의 첫 전시회를 열어주었으며, 피카소, 세잔, 오귀스트 르누아르Auguste Renoir, 피에르 보나르Pierre Bonnard 등이 그의 초상화를 그렸을 정도로 19세기 말과 20세기 초의 작가들과 깊이 교유했다.

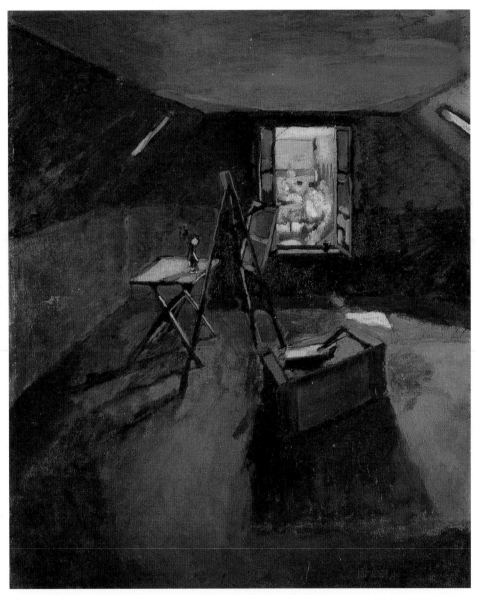

마티스, 「차양 밑의 화실」, 캔버스에 유채, 55.2×46cm, 1903, 케임브리지 피츠윌리엄 미술관

앙드레 르벨은 마티스의 작품 세 점 「계란이 있는 정물」(1896), 「설경」(1899년경), 「차양 밑의 화실」을 550프랑에 구입했다. 「차양 밑의 화실」은 어두침침한 실내와 화사한 바깥 풍경이 강한 대조를 이루는 작품으로, 마티스가 가족을 부양하기 위해 작품을 팔려고 애쓴 어려운 처지가 반영되어 있다. 어려운 상황에서 마티스는 자신의 작품을 구입해준 르벨이 고마웠다. 이후 르벨은 1914년까지 마티스의 작품 일곱 점을 추가로 구입했으며, 마티스가 베른하임 죈Bernheim-Jeune 갤러리와 계약을 맺게 된 1909년까지 다른 컬렉터들에게 작품을 팔 수 있도록 도와주었다.

피카소, 「곡예사 가족」, 캔버스에 유채, 210×225cm, 1905, 워싱턴 내셔널 갤러리

1908년. 곰가죽 컬렉터 그룹이 구입한 것 중에서 가장 중요한 작품인 피카소의 「곡예사 가족」이다. 「곡예사 가족」이 팔린 과정을 살펴보는 것은 당시 피카소가 화상, 컬렉터 들과 어떻게 연결되어 있었는지 파악하는 데 도움이 된다. 「곡예사 가족」의 거래 계기로 피카소와 르벨의 오랜 우정도 시작되었으며, 피카소는 르벨의 초상을 남기기도 했다. 6년 후 열린 경매에서 「곡예사 가족」은 엄청난 이윤을 창출하며 곰가죽 컬렉터 클럽에 가장 큰 공헌을 했던 작품으로 꼽힌다. 「곡예사 가족」은 경매를 통해 일반에 처음으로 공개되었으며, 1908년에 르벨이 구입한 가격의 열두 배가 넘는 1만 2,650프랑에 낙찰되었다. 작품은 탄하우저Thannhause에게 돌아갔는데, 그는 기자들에게 자기가 지불한 가격의 두 배를 지불했더라도 만족했을 것이라 말했다. 이 경매의 성공은 피카소의 지명도를 높이는 데 큰 계기가 되었다.

앙드레 르벨은 볼라르뿐만 아니라, 당시 젊은 작가들의 작품을 전시했던 갤러리 및 미술상 등과도 꾸준히 관계를 맺었다. 곰가죽 클럽이 구입했던 작품들은 마티스, 피카소뿐만 아니라 반 고흐, 보나르, 카미유 피사로Camille Pissarro, 폴 고갱Paul Gauguin, 폴 시냑Paul Signac, 오딜롱 르동Odilon Redon, 모리스 위트릴로Maurice Utrillo, 마리 로랑생Marie Laurencin, 에밀 베르나르Emile Bernard, 모리스 드니Maurice Denis 등 매우 다양했다. 역사상 유례 없는 그들의 컬렉션 작품 경매는 프랑스인들의 호기심을 자극하기에 충분했으며 딜러, 컬렉터, 평론가, 지식인, 기자 등 저명한 인사들이 참가하여 성공적으로 마칠 수 있었다. 더불어 언론을 통해 전해진 곰가죽 컬렉터 클럽 이야기는 마티스, 피카소 같은 작가들을 세상에 알리는 계기가 되었다.

야수파와 입체파 등의 작품 구입에 들어간 클럽의 예산은 2만 7,500프랑이었지만, 낙찰 총액은 11만 6,545프랑으로 네 배 이상의 이익을 거두었다. 손해를 예상했던 그들은 오히려 투자 금액을 회수하고도 각각 3.5퍼센트의 이윤을 각자 남겼고, 10년 동안 수고한 앙드레 르벨에게 이익의 20퍼센트를 보상해주었다. 게다가 이익의 20퍼센트를 작가들에게도 돌려주며 당대 메세나로서 높은 평가를 받았다. 이 사례는 훗날 '예술작품 재판매권Droit de suite'을 법으로 만드는 주요한 발판이 되었다.

역사적으로 미술상들은 작가를 발굴하고 그와 함께 성장하는 것을 바람직하게 여겼지만, 작품을 발표하고 공유할 수 있는 자리와 관련해서는 경매를 갤러리보다 저평가했다. 그러나 곰가죽 클럽의 드루오 경매를 통해 20세기 미술품 수집이라는 한 분야가 정립되었고, 현대 미술시장에 컬렉터의 존재를 알리게 되었다.

컨템퍼러리 아트

넓은 의미에서 컨템퍼러리 아트는 생존
작가들이 제작하는 모든 동시대 예술
을 의미한다. 시기적으로 1850년대부터
1945년까지 모던 아트 시대를 이은 2차
세계대전 이후의 예술을 말하며, 프랜
시스 베이컨Francis Bacon, 이브 클랭Yves Klein,
장 팅겔리Jean Tinguely, 빌럼 데 쿠닝Willem de
Kooning 등이 이에 포함된다.

마르셀 뒤샹, 「샘」, 63×48×35cm, 1917, 파리 조르주 퐁피두센터
"예술작품은 무엇인가?" "예술가는 누구인가?" "대중의 역할은
무엇인가?"라는 개념을 송두리째 바꾸어 놓은 마르셀 뒤샹의
작품이다. 여러 의문을 던진 「샘」은 개념미술의 시초가 되어 현
재 활동하는 동시대 작가들에게 그 영향을 미치고 있다.

파리의 퐁피두센터에서는 1905년부터
1960년까지 작품과 1960년부터 현대까지
의 작품을 각각 5층과 4층에 나누어 전
시했다. 프랑스에서는 본래 모던 아트와
의 결별을 선언했던 팝 아트, 플럭서스Fluxus, 해프닝, 비디오 아트가 생성되었던
1960년대를 기준으로 컨템퍼러리 아트를 분류했다. 하지만 2015년에 들어서면
서 1905년부터 1965년까지의 모던 아트 및 각종 전시를 5층에, 4층에는 1980년
대부터 현재까지 작품을 컨템퍼러리 아트로 분류해서 전시하고 있다.

1980년대는 미술시장의 급격한 성장이 있던 시기로 정치적으로는 베를린 장
벽 붕괴, 중국의 천안문 사태 등을 포함해 젊은이들의 반부패 시위가 확산되었
다. 동시에 인종차별 문제와 에이즈 문제가 표면으로 드러났다. 또한 살만 루시
디의 소설 『악마의 시』가 이슬람교를 모독했다는 이유로 종교전쟁에 불씨를 지
피기도 했다. 이러한 사회적, 정치적 배경으로 인해 현재 작품의 분류 기준이

1960년대에서 1980년대로 변경되었다.

마르셀 뒤샹Marcel Duchamp이 남성용 소변기를 「샘」이란 제목으로 전시하면서 레디메이드Ready-made를 통한 개념미술이 탄생하였다. 이로써 회화를 제외한 설치, 사진, 비디오, 퍼포먼스 등을 컨템퍼러리 아트로 분류하게 되었으며, 이런 구분은 프랑스의 평론가와 예술사가 들의 지지로 더욱 공고해졌다. 그러나 그들이 잊고 있던 것은 분명히 뒤샹은 "회화는 몇 년간 죽었다(painting is dead for a few years)"라고 말했다는 점이다. 사실 뒤샹은 마티스, 피카소, 조르주 쇠라Georges Seurat 등의 회화를 진심으로 찬미했지만 시대적 상황이 뒤샹의 회화 경향을 인정하지 않을 뿐이었다. 구석기 시대 동굴 벽화부터 21세기까지 회화의 맥은 꾸준히 이어지고 있다. 결국 컨템퍼러리 아트에는 회화를 포함해 모든 종류의 예술이 존재한다.

일반적인 컨템퍼러리 아트의 특징은 모든 것이 예술의 주제가 될 수 있다는 것이며, 내레이션의 요소들을 제거하여 관람자의 개인적 해석을 유도한다. (그러나 요제프 보이스Joseph Beuys, 윌리엄 켄트리지William Kentridge, 에릭 피슬 등은 작품에 내레이션 요소를 재도입했다.) 그 이후 1964년에 로버트 라우션버그Robert Rauschenberg는 캔버스에 여러 오브제들을 모아 붙인 콜라주 작품으로 회화와 조각의 경계를 없애 베니스 비엔날레에서 황금사자상을 받았다. 이로써 유럽 내에도 아카데믹한 모던 아트와는 결별하고 미국식 컨템퍼러리 아트가 그 자리를 확보해나갔다.

뒤샹의 뒤를 이은 컨템퍼러리 아트의 선구자는 이브 클랭이다. 그는 누보 레알리슴Nouveau Réalisme의 작가로, 여성의 누드에 파란색 페인트를 발라 화면에 프린트를 하거나 커다란 캔버스 바닥에 이리저리 몸을 움직이게 하여 그림을 그렸다. 1965년 뒤셀도르프에서 요제프 보이스는 얼굴에 꿀과 금박을 바른 뒤 죽은 토끼를 안고 약 두 시간 동안 미술관의 그림을 토끼에게 설명한 퍼포먼스 「죽은

토끼에게 어떻게 그림을 설명할 것인가?」를 선보였다. 앤디 워홀Andy Warhol은 '팩토리'라 불리는 그의 아틀리에에서 실크스크린 회화 기법으로 유명인들의 초상화와 소비사회 모습을 반영한 팝 아트로 예술의 상품화에 혁명을 일으켰다.

　현재 미술시장에서 최고의 자리에 서 있는 제프 쿤스Jeff Koons, 데이미언 허스트, 마우리치오 카텔란Maurizio Cattelan, 안젤름 키퍼Anselm Kiefer, 애니시 카푸어Anish Kapoor, 마크 퀸Marc Quinn, 빔 델보예Wim Delvoye, 아이웨이웨이Ai Weiwei, 브루스 나우먼Bruce Nauman, 폴 매카시Paul McCarthy, 소피 칼Sophie Calle, 수보드 굽타Subodh Gupta 등은 결국 크게 보면 이 네 명의 작가의 유형에 속한다. 결국 모든 오브제는 예술이 된다.

왜 동시대 작가의 작품인가

"예술은 세상의 거울이다."_앤디 워홀

"미술작품이 만들어지는 과정은 사회가 만들어지는 과정에 대한 은유다."_요제프 보이스

"기업가로서 미술품을 수집하는 이유는 과거를 돌아보지 않고 오늘과 미래를 보기 위해서다. 오늘날 동시대 작가들과 대화하고 작업실을 방문하면 우리의 미래가 보인다."_프랑수아 피노

"사업가에게 예술은 필요 이상이다. 어떤 형태의 예술이건 그것은 사고의 폭을 넓히고 시야를 트이게 하며 감각을 일깨우도록 인도한다."_베르나르 아르노

예술은 세상의 거울이다. 작품은 우리의 현재를 담고 있다. 예술작품을 통해 우리는 자신을 비추어 반성할 수 있으며, 이로써 더 나은 미래를 창조할 수 있다. 그리고 그것이 컬렉터가 동시대 작가들의 작품을 구입하는 이유다. 예술가들은 정치적, 사회적, 문화적, 종교적, 생태적인 환경에 영향을 받으며, 일상에서 지나칠 수 있는 작은 부분을 창의적인 시각으로 섬세하게 잡아내 표현한다. 그들의 작품 속에 나타나는 도시와 풍경, 새로운 테크놀로지는 결국 우리 삶과 연결되어 있다.

예술가가 포착하는 인간과 자연과의 관계, 신기술에 대한 비판 능력 등은 현대인의 공통된 관심사가 무엇인지 반영하며, 사랑, 성, 음식, 돈 등이 표현된 작품은 결국 욕망에 대한 메아리가 된다. 또한 예술가는 인간에게 가장 큰 공포심을 자아내는 죽음을 삶의 중요성과 허무함으로

고갱, 「언제 결혼하니?」, 캔버스에 유채, 77×101cm, 1892, 바젤 미술관
비공식 개인 거래로 약 3,272억 원에 가깝게 낙찰된 고갱의 이 그림에는 타히티 원주민 여인들의 모습이 담겨 있다. 현재 스위스 바젤 미술관에 대여 전시 중이며, 작품 구입자는 중동의 카타르 왕가와 관련되어 있을 것이라 추정된다.

표현한다. 죽음에 대한 깊은 사색은 삶의 중요성을 더욱 부각시킨다. 이처럼 작가들의 비판적이며 창의적인 시각은 현대인에게 다양한 감정을 이끌어낸다.

컨템퍼러리 아트 작품을 구입하는 또 다른 이유는 모던 아트 시대 작품의 희소성에 있다. 예술사에 중요한 획을 그었던 작가들은 작고한 지 대략 100년이 넘었거니와, 그들의 작품을 일반 컬렉터가 구입하기란 거의 불가능하다. 컨템퍼러리 아트 작가와 비교해 모던 아트 시대 작가의 작품 가격이 월등히 높은

세잔, 「카드놀이 하는 사람들」, 캔버스에 유채, 47.5×57cm, 1892~95, 파리 오르세 미술관
카타르의 알 마야사 공주는 2011년 이 그림을 개인 거래를 통해 약 2,800억 원에 구입한 세계 미술계의 큰손이다. 카타르 왕실은 점당 수백억 원을 호가하는 마크 로스코, 앤디 워홀의 그림을 수집했으며, 이는 도하 지역 3개의 박물관을 꽉 채울 정도다.

것은 당연하다. 그러나 시간이 지날수록 컨템퍼러리 아트의 중요성은 부각되고 있으며, 미술시장의 규모도 확대되어 그 격차가 점차 줄어들고 있다. 프랜시스 베이컨, 루치안 프로이트 Lucian Freud, 제프 쿤스, 크리스토퍼 울 Christopher Wool, 데이미언 허스트 등의 작가들이 대표적인 예다.

게다가 컨템퍼러리 작품 가격이 모던 아트 작품을 꾸준히 따라잡고 있는 것은 경매 낙찰 자료를 보면 알 수 있다. 2015년을 기준으로 '세계에서 가장 비싼 그림 10' 목록을 살펴보자. 스위스의 개인 컬렉터인 루돌프 슈테린 Rudolf Staechelin은 고갱의 「언제 결혼하니?」(1892)를 약 3,272억 원에 팔면서 세계에서 가장 비싼 작품으로 등극시켰다. 그 다음은 세잔의 「카드놀이 하는 사람들」(1892~95)이며, 현대미술 작품으로는 잭슨 폴록 Jackson Pollock의 「N°5」(1948)가 3위, 빌럼 데 쿠닝의 「여인 III」(1952~53)가 4위, 프랜시스 베이컨의 「루치안 프로이트의 세 가지 연구」(1969)가 9위를 차지한다.

컨템퍼러리 아트 작가 중 가장 비싼 작품의 주인공은 제프 쿤스다. 그의 오렌지색 「풍선 개 Balloon Dog」 조각은 3,880만 유로(약 489억 119만 원)에 낙찰되어 생존 작가로서 가장 비싼 작가라는 명예를 얻었다. 결과적으로 컨템퍼러리 아트가 중요하게 인식되고 있고 미술시장의 규모가 유례 없이 성장했다는 것을 입증한다. 더불어 예술품을 적극적으로 구입하고 있는 국가, 기업, 개인이 현저하

게 증가하고 있으며, 개인의 삶에 문화적, 지적 영향을 미치는 것뿐만 아니라 경제적 자산 가치로서도 큰 자리를 차지하고 있다는 것을 알 수 있다.

프랑스에서는 국민의 세금으로 거둔 국가 예산으로 정부와 지방자치단체에서 젊은 작가들의 작품을 구입한다. 다양한 국적의 실력 있는 작가의 작품을 구입해 소장하며, 장기적으로 그들의 성장을 지켜본다. 제프 쿤스를 포함해 안젤름 키퍼, 피터 도이그Peter Doig, 데이미언 허스트의 작품은 2000년대 초부터 10년 동안 약 800배 이상 상승했다. 점차 장 미셸 바스키아Jean Michel Basquiat와 제프 쿤스를 키운 미국 미술시장과 이브 클랭, 요제프 보이스가 활동한 유럽 미술시장의 작가들뿐 아니라 아이웨이웨이 같은 아시아 작가들의 입지도 높아지고 있다. 이는 미술시장의 규모 1위가 2014년에 미국에서 중국으로 바뀌었음을 보여준다. 그 밖에 인도, 동남아시아, 남미, 아프리카의 작가들의 작품도 컬렉터들이 다양하게 구입하면서 가격이 급등하고 있다.

아트 컨설턴트, 컬렉터의 눈

'예술을 창조하는 곳은 유럽이고 소비하는 곳은 미국이다'라는 말은 이제 구세대의 고정관념에 불과하다. 이미 예술을 창조하는 곳과 소비하는 곳이 같아지고 있고 전 세계적으로 널리 분포되었다. 이 같은 흐름은 컨템퍼러리 아트 시장에서 큰 활약을 하고 있는 아트 딜러들이 주도하고 있다. 래리 가고시안Larry Gagosian, 찰스 사치Charles Saatchi, 에마뉘엘 페로탱Emmanuel Perrotin, 필리프 세갈로Philippe Segalot, 제니퍼 플레이Jennifer Flay, 바바라 글래드스톤Barbara Gladstone, 시몬 드 퓨리Simon de Pury 등은 컬렉터들의 눈이 되어 그들의 시야를 넓힌다.

아트 딜러들은 일시적으로 지나가는 컬렉터에게 고가의 작품을 팔기보다는 꾸준히 예술과 동반할 컬렉터인지 우선 타진한다. 이런 특별한 과정 때문에 대형 페어의 VIP 고객이 되기란 어려운 일이다. 일단 갤러리에 의해 검증된 컬렉터들은 수천억짜리 작품이라도 말 한마디만으로 작품을 예약한 후 구매할 수 있다. 이는 미술시장의 관습상 단 한 번의 실언도 허락하지 않는다는 것을 의미한다.

컨설턴트는 갤러리스트에게 컬렉터의 신분을 보증하기 때문에 컬렉터와 컨설턴트의 만남은 중요하다. 컬렉터들은 갤러리스트와 컨설턴트의 조언을 받은 후 작가에 대해 신중히 고려한 다음 갤러리, 아트페어, 살롱전, 경매장 등에서 작품을 구입한다. 때로는 컬렉터들을 알고 있는 미술상을 통해 개인 컬렉터에게서 직접 작품을 구입하기도 한다.

파리에서 바젤로 향하는 기차 안에서 가족들이 머리를 맞대고 "올해 바젤페어에는 무엇을 살까?" 하고 서로 진지하게 상의하는 모습을 자주 본다. 이들의 손에는 항상 전시를 전하는 잡지와 박물관의 도록이 들려 있다. 아트 컬렉션을 위해서는 개인의 안목이 요구된다. 컬렉터는 마음에 드는 작가를 찾고, 또 작가의 세계를 탐구하기 위해서 많은 노력을 기울여야 한다. 작가들을 리서치하고 작가에 대해 토론하는 것이 이들에게는 그저 생활의 일부분일 뿐이다. 내가 인터뷰한 유럽의 컬렉터들은 그들이 속한 클럽의 컨설턴트를 동반하여 아트페어에 직접 방문한다. 3월에는 아모리쇼와 아트바젤 홍콩, 4월에는 아트 브뤼셀, 6월에는 스위스 바젤, 10월에는 파리 피악과 런던 프리즈, 12월에는 아트바젤 마이애미 등 철새처럼 페어 기간에 맞추어 이동한다.

작가와 만날 기회를 제공해주는 갤러리스트와 컬렉터의 관계는 같은 배를 탄 동반자와 다름없다. 컬렉터들은 작가를 만나 직접 그에게 작품 세계를 들어

보려 한다. 작가에 대한 지식과 안목은 작품을 선택하는 가장 기본이다. 수많은 전시를 보다 보면 작품의 가치를 뚫어보는 심미안, 실력 있는 작가를 선택할 능력은 덤으로 따라온다.

성공하는 컬렉션이란 재능 있는 젊은 작가를 발굴해 그 작가가 성장하는 것을 호기심 있게 지켜보는 것이다. 그러면 컬렉터도 함께 성장한다. 하지만 바닷가의 모래알처럼 작가들에 대한 많은 정보를 혼자서 찾기에는 한계가 있다. 이것을 도와주는 이가 바로 아트 컨설턴트다.

컬렉터를 위한 멘토링

2007년 겨울, 프랑스 고등예술연구원(IESA)에서 수학하던 내게 컨템퍼러리 미술시장에 대한 특강은 인생에 큰 변화를 가져왔다. 현장에서 일하고 있는 졸업생들조차 다시 찾아와 강의실을 비좁게 만들었던 평론가 피에르 스텍스 Pierre Sterckx(1936~2015)의 강연. 오동통한 코에 안경을 걸친 은발의 동그란 인상의 할아버지는 지적이며 상냥해 보였지만, 그 안에 내재된 카리스마가 물씬 느껴졌다. 강의 중 청중을 끊임없이 웃게 만드는 능력은 그가 유머가 넘치는 전형적인 벨기에 사람이란 것을 입증시켰다. 그는 50여 권 이상의 예술 전문 서적을 펴낸 이력이 있으며, 그 특강은 『미국 예술의 거장 50(50 géants de l'art américain)』의 홍보 자리였다.

평론가이자 예술사 교수이며 아트 어드바이저인 피에르는 대형 박물관에서 전시하는 작가들의 웬만한 작품들을 소장한 이력이 있는 컬렉터이기도 하다. 그는 1960~70년대 유럽과 뉴욕을 오가며 앤디 워홀, 데이비드 호크니David

Hockney, 장 팅겔리, 백남준, 르네 마그리트René Magritte, 루초 폰타나Lucio Fontana, 벨기에의 만화가 에르제Hergé 등 현대미술사에서 빠지지 않는 100여 명의 작가들과 깊은 관계를 나누었다. 1970년부터 그는 벨기에, 프랑스, 스위스 등 유럽의 여러 컬렉터 그룹에 컨설턴트 역할을 해왔다. 나는 피에르 스텍스의 다양한 활동 중에서도 아트 어드바이저로서의 활약에 특히 관심이 갔다. 그에게 유럽의 컬렉터 그룹에 대해 자세히 듣고 싶었고, 그가 한국 컬렉터 클럽의 어드바이저가 되길 원했다.

머뭇거리는 나에게 강의를 함께 들은 벨기에 친구, 오시앙 클로델Ossian Claudel 이 용기를 실어주었다. "벨기에 사람들은 매우 호의적이야. 내가 장담해. 그는 너의 제안을 100퍼센트 받아들일 거야. 내가 함께 가줄테니 가서 너의 생각을 말하자!"

학교 정문 앞에서 나는 피에르에게 최대한 자연스럽게 보이려 노력하면서 어렵게 말을 꺼냈다. 그리고 얼떨결에 그에게 "오케이!"라는 대답을 들었다. 호기심 어린 눈으로 동양 여자를 바라보는 그에게 나는 한발 더 나아갔다.

"당신의 강의는 매우 훌륭했어요. 특히 컬렉터 그룹을 위한 당신의 아트 컨설턴트 활동에 엄청난 흥미를 느꼈어요. 혹시 제가 만약 한국 컬렉터 그룹을 형성한다면 그 그룹의 컬렉션을 위해 교수님께서 컨설팅해주시겠어요? 아직 한국의 컬렉터들과는 네트워크를 형성하지 않았지만, 교수님께서 확신을 주시면 열심히 해보고 싶어요."

"난 한국을 여행 경유지로 한 번 지나쳐 봤을 뿐 전혀 모르는 곳이야. 그런데 한국 사람들이 컨템퍼러리 아트 컬렉션에 관심을 보일까? 컬렉터 그룹을 조직하는 일은 유럽인들에게도 절대 쉽지 않은 일이야. 오해는 말고 들어줘. 어쨌든 너에게 이 일에 대한 열정이 보인다. 과감하게 도전해보고 그룹이 성사되

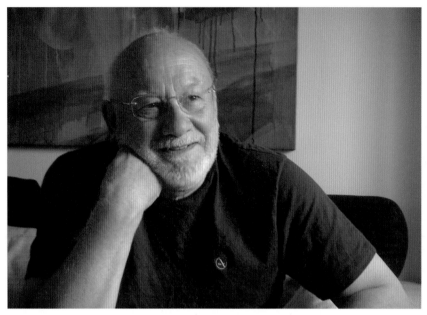

피에르 스텍스는 컨템퍼러리 아트가 형성되기 시작하던 1960년대 브뤼셀에서 갤러리스트, 컬렉터들과 만나 새로운 세계에 입문했다. 파리와 뉴욕, 벨기에를 오가며 평론가, 교수, 예술사가로 활동했으며, 뉴욕에서 만난 일리애나 소나벤드와 앤디 워홀을 포함하여 데이비드 호크니, 백남준, 로버트 라우션버그 등 여러 작가들과의 만남은 그를 국제적인 아트 컨설턴트로 한층 성장시켰다. 질 들뢰즈의 영향을 받아 문학과 철학에 깊은 조예를 지닌 그는 예술이 삶을 창조한다는 것을 컬렉터들과 실현하였다.

면 그때 구체적으로 말해주겠니?"

내 운명을 바꾼 우리의 대화는 단 10분을 넘지 못했다. 하지만 그 짧은 시간은 영원히 잊지 못할 역사적인 사건이 되었다. 그 이후 그는 숨을 거두는 마지막 순간까지 나의 진정한 멘토가 되어 주었기 때문이다.

피에르 스텍스는 평생 규칙적인 생활을 했다. 오전 7시경에 일어나 아침식사를 하고 12시까지는 집필, 그 이후에는 전시를 보러 가거나 작가, 컬렉터, 편집장, 박물관 디렉터, 진시기획자, 아트 딜러 등과 미팅을 하는 것으로 하루를 보

냈다. 이런 빠듯한 일정에도 불구하고 그는 한국에서 컬렉터 그룹을 만들겠다는 나에게 어떻게 준비해야 하는지 꼼꼼히 알려주었다. 나는 그가 소개한 전시를 보고 연달아 『아트 프라이스』에 칼럼을 기고했다. 내가 쓴 토니 크랙Tony Cragg, 앤서니 카로Anthony Caro, 질 바르비에Gilles Barbier에 관한 칼럼은 차후 벨기에 컬렉터 그룹 네오스Néos의 정기 총회에 소개되어, 그 자리에 초대될 수 있는 영광을 누리기도 했다.

퐁피두센터를 바라보고 오른쪽에 위치한 카페 보브르는 프랑스의 저명한 지식인, 예술가, 연예인, 정치인 등을 만날 수 있는 곳이다. 이곳에서 피에르 스텍스를 만나 인터뷰를 하는 동안에도 이 사람 저 사람이 그의 안부를 물으러 우리 테이블로 왔다. 그는 아트 딜러, 갤러리스트, 컬렉터, 큐레이터, 교수, 기자, 방송인, 출판사 사장 등 다양한 분야의 많은 사람들과 친분을 유지하고 있었다. 나는 피에르가 아트 컨설턴트로서 어떻게 성공했으며, 컨설팅한 작품들의 가치는 어떻게 변화했는지, 재미있는 이야깃거리로는 어떤 것이 있는지 궁금했다.

벨기에의 젊은 예술애호가였던 피에르는 1960년, 스물네 살에 미술시장에 발을 들였다. 당시에는 컨템퍼러리 아트 전문 자료도 존재하지 않고 비엔날레도, 페어도 없어 미술시장은 그야말로 홀로 개척해야 할 황무지나 다름없었다.

1960년대 벨기에의 갤러리는 작품을 감상하며 자연스럽게 토론하는 분위기였다. 그는 갤러리를 자주 방문하여 컬렉터들과 인연을 쌓았다. 그 덕에 컬렉터의 집에 초대되어 함께 작품을 감상하고 토론할 수 있었다. 컬렉터들은 그와 식사를 하며 작품에 대해 이야기하길 원했다. 그는 초대받은 컬렉터들의 집에서 피카소, 로버트 라우션버그, 잭슨 폴록 등 대가의 작품을 접할 수 있었으며, 컬렉터들은 그를 통해 예술 평론을 들으며 현대미술에 대한 지식을 쌓을 수 있었

다. 여전히 피에르의 가슴에는 장레Janlet, 도트르몽Dotremont, 라쇼스키Lachowsky, 에브라르Evrard, 골드스미츠Goldsmidt 등의 컬렉터 이름이 새겨져 있다.

"그들은 미술사에 남는 매우 중요한 컬렉션을 했으며, 그들과 맺은 인연은 내게 현대미술에 대한 실질적인 초석이 되었어. 토론하는 상대가 컬렉터이건 갤러리스트이건 간에 컬렉션에는 언제나 도움이 되는 법이지. 그러니 절대 혼자 컬렉션하지 마라."

피에르 스텍스는 미술시장에서 "훌륭한 작가는 시간이 지날수록 유명세를 떨친다"라고 했다. 이 말은 세대가 변하고 시간이 지나도 중요한 작가의 가치는 영원하다는 것이다. 그는 2008년 9월, 데이미언 허스트가 갤러리를 거치지 않고 자신의 작품을 직접 소더비 경매장에서 판매하여 사상 최고가를 올렸다가 계속 하락하는 이유를 '시간의 문제'라고 생각했다. 사치 갤러리가 데이미언 허스트의 상어 작품을 1992년에 5만 파운드에 구입해 2005년 SVC 캐피털 창립자인 스티븐 코언Steven A. Cohen에게 1,200만 달러로 140배 넘게 판매한 것은 바람직하지 않다고 평가했다. 이는 미술시장에 거품을 형성하고 투자 대상으로서의 예술품이라는 이미지를 강하게 심어놓았다.

죽음이 아닌 삶을 창조하는 것이 예술이라 생각하는 피에르에게 데이미언 허스트는 더 이상 중요한 작가가 아니었다. 그럼에도 그는 데이미언 허스트의 재능을 인정했다. 과거에는 컬렉터들에게 그의 작품을 구입하길 조언했지만, 미술시장에서 그와 그의 딜러의 과욕적인 행동과 그것이 초래한 가격 거품 결과에 대해서는 부정적인 생각을 밝혔다. 앞으로 데이미언 허스트의 작품 가치가 어떻게 달라질지 추측할 수 없지만, 그의 작품을 통해 인생의 허무함, 죽음의 긍정적인 통찰 등이 보편화된 것은 사실이라고 평가했다.

피에르는 역사에 흔적을 남기는 예술가와 예술작품을 중요하게 생각한다.

10년, 20년을 바라보고 천천히 꾸준하게 발전하는 자가 진정한 작가라는 이유에서다. 이런 과정에서 작가가 전 세계적으로 인정받아 예술애호가들의 관심을 받기까지는 시간이 필요하다. 프랑스에서 활동한 세잔이 오늘날 전 세계적인 작가가 되기까지 절대적으로 오랜 세월이 필요했던 것처럼 말이다. 하지만 반대로 중요하지 않은 작가들은 시간 속에 잊힌다. 그는 특히 모든 분야에서 빠른 결과를 원하는 현대인들에게 시간의 중요성에 대해 강조했다. 만약 우리가 우리 자신이길 원하고 중요한 것의 소유자가 되려 할 때 시간은 중요한 요소다. 그런 의미에서 우리는 작품의 상속을 통해 예술작품의 가치는 곧 시간의 결과라는 것을 선명히 알 수 있다.

피에르 스텍스가 스물네 살 때 만난 벨기에 컬렉터들은 어떤 작가의 작품도 팔지 않고 고스란히 자식들에게 물려주었다. 그들은 작품을 팔고 사고 다시 되파는 것에 관심이 없었다. 그들은 자신이 소유했던 작품을 진정 사랑했고, 컬렉션 작품들을 나름의 방식으로 구성하여 자신의 공간을 꾸몄다.

1961년부터 1965년 사이, 젊은 피에르는 전문가로서 필요한 지식을 습득했다. 그 당시 컨템퍼러리 아트 작품은 부유한 벨기에 컬렉터들에게 터무니없이 저렴해서 루초 폰타나의 150센티미터가 넘는 큰 작품을 한 점당 3,000유로가 되지 않는 가격에 구입할 정도였다. 루초 폰타나 전시에서 그는 폰타나의 작품을 대작이 될 작품으로 보지 않았다. 루초 폰타나는 이탈리아 작가로 지금은 런던의 테이트 모던 박물관 같은 곳에서나 볼 수 있는 대가이며, 페어에서는 가고시안Gagosian 같은 대형 갤러리 부스에서만 볼 수 있다. 1987년 파리 퐁피두센터에서 전시가 있었으며, 2014년 파리 근대미술관에서 그의 회고전이 있었다.

피에르는 그의 컨설턴트 인생에서 오로지 두 작가를 완전히 놓쳤다고 고백했다. 바로 르네 마그리트와 루초 폰타나다. 둘은 예술사에 강한 흔적을 남긴

작가다. 벨기에에는 마그리트의 박물관과 재단이 있으며, 밀라노에는 폰타나의 재단이 있을 정도다. 이 두 명의 대가들을 알아보지 못한 것에 대해 피에르는 자주 안타까워했다.

일주일에 한 번씩 젊은 피에르를 집에 초대했던 컬렉터 마담 라쇼스키는 자신의 아파트를 갤러리처럼 꾸몄으며 미술상으로도 일했다. 어느 날 그녀는 피에르의 미술 평론 강의에 감사의 의미로 자신이 소장하던 작품 중 마그리트의 새가 그려진 대형 작품을 저렴한 가격에 제안했다. 작품 구입비도 2년에 걸쳐 천천히 지불해도 된다는 파격적인 조건이었다. 불과 8,000유로(약 1천만 원)에 마그리트의 작품을 만날 수 있는 기회! 그러나 피에르는 그 당시 잭슨 폴록에 심취해 있었다. 추상주의 작가 폴록에 열정적이었던 그가 초현실주의 작가 마그리트를 한눈에 인지하기란 어려운 일이었다. 그는 벨기에의 마그리트 박물관 앞을 지날 때마다 지난날 자신이 놓친 행운을 아쉬워했다.

그가 컨설턴트로서 본격적인 자질을 갖추기 시작한 것은 뉴욕의 레오 카스텔리Leo Castelli와 일리애나 샤피라Ileana Schapira 커플을 만나면서부터다. 이탈리아 출신으로 미국에서 성공한 아트 딜러인 레오 카스텔리는 1950년대 뉴욕의 갤러리에서 현실주의, 추상 표현주의, 네오 다다, 팝 아트, 미니멀 아트, 개념미술, 신표현주의, 서정 추상주의 등 미래지향적인 컨템퍼러리 아트 작품을 소개했다. 그가 지원한 작가로는 로버트 라우션버그, 로이 릭턴스타인Roy Lichtenstein, 앤디 워홀, 도날드 저드Donald Judd, 프랭크 스텔라Frank Stella, 리처드 세라Richard Serra, 사이 톰블리Cy Twombly, 재스퍼 존스Jasper Johns, 로버트 모리스Robert Morris, 댄 플래빈Dan Flavin, 브루스 나우먼, 로렌스 와이너Lawrence Weiner 등이 있는데, 지금은 모두 박물관에 가서 작품을 감상할 수 있는 대가들이다. 사실 레오 카스텔리의 성공 뒤에는 경제적 지원과 예술적 감각을 지녔던 일리애나가 있었다. 젊은 피에르에

애니 라보Annie Laveau, 「일리애나 소나벤드」, 종이에 잉크, 30×20cm, 2015
레오 카스텔리와 함께 일리애나는 20세기의 대가들을 발견했다. 미국 팝 아트를 대표하는 앤디 워홀과 로이 릭턴스타인을 비롯하여, 유럽의 제프 쿤스, 크리스토, 게오르그 바젤리츠 등을 알렸다. 그 밖에도 이탈리아의 아르테 포베라 예술가들도 소개했다. 피에르 스텍스는 일리애나를 만나면서 전문가로서의 자질을 본격적으로 키웠다.

게 아트 컨설턴트의 자질을 길러주며 급격하게 성장시킨 사람은 바로 카스텔리의 부인인 일리애나 샤피라였다.

일리애나는 루마니아의 부카레스트 출신으로, 28년 동안 레오 카스텔리와 부부로 지냈다. 재혼 후 이름은 일리애나 소나벤드Ileana Sonnabend다. 그녀는 레오 카스텔리와 함께 20세기의 대가들을 발견한 주인공으로, 1962년 파리에 소나밴드 갤러리를 오픈했고 앤디 워홀과 로이 릭턴스타인 등 미국 팝 아트 작가를 소개했다. 그녀는 1970년 뉴욕에 갤러리를 오픈해 길버트 앤 조지Gilbert & George, 제프 쿤스 등을 소개했다. 그와 동시에 크리스토Christo, 게오르그 바젤리츠Georg Baselitz 등의 유럽 작가들과 이탈리아의 아르테 포베라arte povera(1960년대 중반 이탈리아에서 일어난 전위적 미술운동. 모래, 나뭇가지, 흙 등 일상의 재료로 전통적인 고급예술과 결별하여 구체적인 삶의 문맥에서 예술을 바라보게 했다)를 미국에 소개했다.

철학과 심리학을 공부한 그녀는 젊은 피에르에게 동시대 작가들의 세계에 대해서 체계적으로 설명해주었으며, 피에르는 그녀의 집에서 처음으로 솔 르윗Sol LeWitt의 작품과 히로시 스기모토Hiroshi Sugimoto의 사진을 보았다. 그는 일리애나가 작품을 선택하는 과정을 지켜보면서 작가와 컬렉터에게 실력 있는 갤러리와 깊은 관계를 맺는 것이 얼마나 중요한 것인가를 깨달았다. 실제로 훌륭한 갤러리

마이클 델루시아, 「사악한 영혼Evil Spirit」, 합판에 고형압 래미네이트,
243.84×121.92×4cm, 2014
컴퓨터에서 완성한 이미지를 페인팅한 나무판에 새기는 작업으로, 기계
가 지나간 자리에 나무결이 파이면서 마티에르의 고유 본질이 그대로 드
러난다.

를 통해 실력 있는 작가들을 많이
만났다. 그때부터 좋은 안목을 갖
춘 갤러리스트와 재능 있는 인재를
만나 작가의 세계를 탐구하는 것은
컨설턴트인 그에게 필수과목이 되
었다. 1980년 초반 피에르는 차츰
성장하여 이미 평론가 겸 컨설턴트
로서 확고한 위치에 설 수 있었다.

1980년대 파리의 위스노Hussenot
갤러리는 가장 훌륭한 갤러리 중
하나였다. 위스노가 빔 델보예, 안
드레아스 구르스키Andreas Gursky, 마이
크 켈리Mike Kelly, 토니 아워슬러Tony
Oursler 전시를 주관하는 것 자체가
얼마나 선견지명한 갤러리스트인지
보여준다. 현재 작가들은 모두 대
가가 되어 있지만 그녀가 10년에서
15년 정도에 걸쳐 전시한 작가들의
작품 가격은 대형 컬렉터가 아닌
예술애호가라면 누구라도 정말 접
근 가능했다. 이렇듯 작가들을 발
굴하는 뛰어난 감각을 가진 갤러리
스트와 관계를 맺는 것은 예술사에

남을 작가를 찾기 위한 지름길과 다름없다.

피에르가 수년 전에 발견한 미국 작가 마이클 델루시아Michael DeLucia는 파리의 나탈리 오바디아Nathalie Obadia 갤러리 작가로 오랫동안 이 갤러리에 작품을 전시했다. 그는 몇십 년 동안 작가를 찾아다니는 감각 있는 갤러리스트들과 깊은 관계를 맺음으로써 자칫 본인의 감정과 직관에 치우칠 수 있는 실수를 만회할 수 있었다. 컨설턴트로서 주관적 의견은 소용이 없다. 단지 국제적인 가치로 평가되는 것을 목표로 할 뿐이며, 이는 곧 역사를 초월한 것이어야 한다. 피에르는 "나는 어떤 작가를 좋아해"라고 시작하는 것 자체가 진정한 컨설턴트의 자질이 없는 것이라고 평가했다. 이는 단순한 예술애호가가 하는 말일 뿐이다.

그는 훌륭한 작가는 지속적으로 성장한다는 것을 늘 강조했다. 20대의 재능이 넘치는 젊은 작가들을 찾기는 쉽지만 60대에도 여전히 천재적 재능을 소유한 예술가를 찾기란 어렵다는 이야기다. 마티스와 피카소 같은 대가들을 보면 그들이 젊은 시절 보인 뛰어난 재능은 죽기 직전까지 작품에서 끊임없이 예술적으로 발전했다. 이처럼 장기적으로 꾸준히 성장하는 작가야말로 바로 진정한 대가가 될 자격이 있다.

생존 작가로서 가장 훌륭한 예는 2013년 5월 뉴욕 소더비 경매에서 가장 비싸게 팔린 독일 현대미술의 거장 게르하르트 리히터Gerhard Richter다. 리히터의 1968년 「대성당 광장, 밀라노Domplatz, Mailand」는 3,712만 5천 달러(약 414억 원)에 팔렸다. 그는 열세 살 때 크리스마스 선물로 받은 카메라로 이미 사진의 테크닉을 익혔고, 여든이 넘은 나이에도 불구하고 여전히 지치지 않는 연구를 통해 계속해서 변화하고 발전하고 있다. 리히터의 천재성은 사진과 회화, 추상과 구상, 채색화와 단색화의 경계를 넘나들면서 회화의 영역을 확장시키며 더욱 드러난다.

피에르 스텍스와 컬렉터 클럽

컬렉션에서 수익은 목적이 아니라 보상이다. 그리고 돈이 목적이 되지 않고 보상으로 돌아왔을 때, 그 보상을 나누는 것 또한 중요하다.

1968년도 30대 초반의 피에르 스텍스는 우연히 피아노, 첼로, 드럼의 3중주 콘서트에 가게 되었다. 콘서트가 끝나자마자 한 젊은 피아니스트에 매료된 피에르는 연주자 대기실에 가 브뤼셀에서 그의 공연을 준비하고 싶다고 말했다. 그 피아노 연주자는 공연 조건으로 스타인웨이 앤 선스Steinway & Sons 피아노와 그에 걸맞은 음향 설치, 콘서트장, 연주 수고비를 제안했다. 이 모든 것을 만족시키려면 당시 4만 벨기에 프랑이라는 많은 돈이 필요했다. 그 당시 고등학교 교사였던 피에르의 월급인 1,500프랑으로는 감당이 안 될 숫자였다. 그는 틴틴Tintin 만화가로 명성과 부를 얻은 친구 에르제를 찾아가 사정을 말했다. 평소에 음악에 관심이 많았던 에르제는 선뜻 돈을 빌려주었고 덕분에 공연은 성공적으로 막을 내릴 수 있었다. 공연이 끝나고 피에르가 빌린 돈을 갚으려 하자 에르제는 그것으로 화가, 조각가, 음악가, 연극인 등에게 후원하라며 돈을 받지 않았다. 덕분에 그는 자금이 필요한 작가들에게 골고루 경제적인 후원을 할 수 있었다. 피에르가 알아보고 에르제가 뒷받침해준 이 피아니스트는 훗날 국제적인 명성을 갖게 된 키스 자렛Keith Jarrett이다.

1970년에 피에르는 처음으로 컬렉터 클럽에 자문하게 되었는데, 그 클럽은 바로 에르제가 주변 친지 열두 명을 모아 형성한 것이었다. 일찍이 성공한 에르제의 주변은 경제적으로 여유가 있었지만 아방가르드하고 진보적인 피에르의 컨설팅을 받아들이기는 쉽지 않았다. 그럼에도 그들은 피에르의 조언대로 앤디 워홀, 데이비드 호크니, 톰 웨슬만Tom Wesselmann, 로버트 라우션버그, 크리스

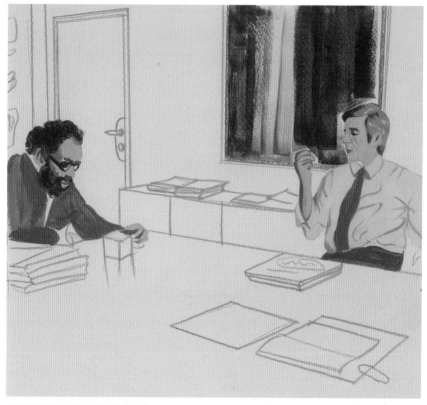

하혜원, 「1971년 피에르 스텍스와 에르제」, 2015
에르제와 피에르는 30년의 나이 차이에도 불구하고 평생 친구로 지냈다. 피에르는 에르제를 컬렉터의 관점에서 본 책을
출판했을 뿐만 아니라 에르제 덕분에 만화의 세계에 매력을 느꼈다.

토 등의 작품을 구입했다. 동시에 이 시기부터 피에르도 컬렉션을 시작했다.

그는 데이비드 호크니의 유화 한 점과 두 점의 데생을 소장했다. 그중 한 점
은 작가가 이집트를 여행할 때 호텔에서 그린 작품으로 이색적인 정경을 담고
있다. 피에르는 당시 호크니의 데생을 약 1,000유로 정도에 구입했는데, 우연히
그의 집을 방문한 컬렉터가 1960년대 작품임을 알고 깜짝 놀라며 자신에게 팔

아달라고 부탁했다. 그는 당연히 이 기회를 놓치지 않았고 5년 동안 감상했던 호크니의 작품을 구입 가격의 열 배 가까이에 팔았다.

2014년을 기준으로 현재 호크니의 대형 작품은 약 1억 원 이상을 호가하지만, 피에르는 전혀 아쉬워하지 않았다. 그 작품을 판 덕분에 다른 작품을 또 만날 수 있었기 때문이다. 그는 솔 르윗의 데생도 여러 점 소장했었는데, 이봉 랑베르Yvon Lambert 갤러리에서 전시 이후 팔리지 않았던, 180센티미터가 넘는 대작을 갤러리스트를 통해 4,500유로에 구입했다. 이런 좋은 기회가 있으면 주변 컬렉터들을 동원해 구입을 권유하기도 했는데, 이들은 피에르에게 늘 귀 기울이고 그의 조언대로 구입한 작품을 팔지 않고 소장했다.

데이비드 호크니의 작품을 소장하고 있는 한 컬렉터는 작가의 사인이 없는 것을 발견하고 피에르에게 이야기한 적이 있었다. 마침 퐁피두센터의 전시 카탈로그 안에 들어갈 평론을 쓰던 피에르는 호크니의 회고전에서 작가를 만나 자신이 소장한 이집트 그림에 관해 이야기했다. 호크니는 이집트 예술이야말로 총체적인 예술이라며 응수했다. 피에르는 이때를 놓치지 않고 작가의 사인이 필요한 바로 그 작품 사진을 건넸다. 호크니는 작품 사진 뒷면에 서명을 해주고 더불어 작품에 대한 보증서도 완성해주었다. 피에르는 이 보증서를 벨기에의 컬렉터에게 보냈고, 훗날 그 컬렉터의 자녀들은 소더비 경매장에서 무려 100만 달러에 작품을 판매했다고 한다. 피에르는 여기서 중요한 작품은 오랫동안 소장하는 것이 중요하며, 그 가치가 기하하적으로 늘어날 수 있다는 것을 강조했다. 게다가 그 자녀들은 부모가 살아있는 동안 작품을 소더비에 판매했기 때문에 수수료를 제외하고는 상속세를 전혀 내지 않았다. 작품을 파는 사람이 경매장에 지불하는 세금은 구입자가 지불해야 하는 세금의 반도 되지 않는다(경매장의 수수료는 일반적으로 구입자가 작품의 약 25퍼센트를 지불하며, 판매자

는 10퍼센트 미만을 지불한다).

1968년 벨기에 왕립미술관 근처의 오주르디Aujourd'hui 갤러리는 피에르의 발길이 거의 매일 닿았던 곳이다. 그곳에서 사이 톰블리 전시가 있었는데, 대부분의 사람들은 톰블리의 낙서 같은 작품을 이해하지 못해 맥이 빠져 있었다. 그러나 그 당시 피에르의 조언으로 한 컬렉터는 사이 톰블리의 데생 작품을 과감하게 두 점 구입했다. 그는 한 작품당 3,000유로에 구입했는데, 작품에 대한 확신이 없어 두 달 뒤에 그것을 되팔게 되었다. 딜러는 사이 톰블리의 작품을 벨기에 최고의 컬렉터라 할 수 있는 에르망 달레드Herman Daled에게 다시 팔았다. 그는 컨템퍼러리 아트의 대형 컬렉터로 컬렉션을 했던 개념미술 작품을 몽땅 뉴욕의 현대미술관에 팔기도 한 주인공이다. 에르망 달레드는 지금도 사이 톰블리의 작품을 소장하고 있는데, 1968년 제작된 그 작품은 현재 평균 300만 유로의 가치를 지닌다. 이것은 중요한 작가라는 확신이 있다면 오래 보관할수록 작품의 가치는 커진다는 것을 증명한다.

때로는 단 한 작품만으로도 은퇴 이후의 넉넉한 삶을 보장받을 수도 있다. 그래서 피에르는 만약 컬렉터가 작품을 3년 가량 보관 후 20~30퍼센트의 이자율만으로 만족하려 한다면 예술작품 컬렉션을 굳이 권유하지 않았다. 컬렉션한 작품을 일정 기간 여러 행사를 통해 자주 외부에 공개하고 전시하며 즐기면서 일생을 함께 지내는 것이 의미 있는 일임을 강조했기 때문이다.

피에르의 또 다른 컬렉션으로는 댄 플래빈이 여러 튜브로 완성한 네온, 칼 안드레Carl André의 타일, 프랭크 스텔라의 컬러풀한 페이퍼, 길버트 앤 조지의 사진, 앤디 워홀이 실크스크린으로 제작한 메릴린 먼로 그림 등이 있다. 특히 앤디 워홀의 작품은 한 상자에 담겨 있었으며, 한 작품당 가로세로가 1미터인 메릴린 먼로의 그림이 열 점 있었다. 워홀은 이 상자를 250개나 대량 제작했고, 한 상자의 가

격은 8,500유로였다. 피에르가 그것을 구입하는 것을 보고 오랜 기간 컬렉션을 했던 벨기에 컬렉터들은 모두 혀를 차며 미친 짓이라고 했다. 한 작가가 여러 점의 작품을 제작하는 것은 그 작품을 1유로짜리 엽서처럼 가치 없게 만드는 것이라고 생각했기 때문이다. 그러나 피에르는 워홀을 이해했고 경이롭게 극찬했다. 젊은 피에르에게 워홀은 한 작가가 한 작품만을 제작해야 한다는 것을 의도적으로 피함으로써 기존 이념을 송두리째 뒤집어버린 천재였다. 즉 워홀로 인해 마침내 재생산되는 작품, 즉 산업 예술이 탄생한 것이었다. 피에르는 언제나 아방가르드한 작품들을 찾았고, 그가 소장한 작품들의 가치는 상승하여 예술사적으로도 누구나 인정하는 것이 되었다.

브뤼셀에서 문학을 전공한 피에르에게 연극은 꼭 실현하고픈 꿈이었다. 그는 가치가 상승된 작품을 팔아 생긴 큰 목돈으로 극장 사업에 투자했다. 1975년 발랑수아 극장의 디렉터로 일하면서 시나리오를 직접 쓰고 프로 연극배우들과 함께 무대에 설 수 있었던 것도 바로 그가 소장한 컬렉션 덕분이었다.

꿈을 향해 혼신을 다한 피에르는 1981년 브뤼셀 예술 아카데미의 디렉터가 되면서 다시 컨템퍼러리 아트를 심도 있게 파고들었다. 또 학생들에게 우리가 지금 어떤 모습으로 시대를 살아가는지 예술을 통해 적극적으로 가르치고자 했다. 당시 그가 가장 훌륭한 작가라고 여긴 이들은 키스 해링Keith Haring과 바스키아였다. 그는 키스 해링 작품을 구입했고, 1980년대 형성된 그의 벨기에 컬렉터 그룹 그뢰닝게Groeninge가 바스키아의 작품을 구입하도록 컨설팅했다. 그들은 내키지 않았음에도 불구하고 피에르의 고집을 받아들였다. 그 당시 피에르의 컨설팅으로 그뢰닝게 컬렉터 그룹은 토니 크랙, 주세페 페노네Giuseppe Penone, 키스 해링, 백남준, 게르하르트 리히터, 히로시 스기모토, 프랭크 스텔라, 데이미언 허스트, 마이크 켈리 등의 작품을 구입했다. 서른 명의 회원으로 구성된

이 그룹에서 피에르 스텍스는 10년 동안 컨설턴트로 활동했다.

피에르는 런던의 앤서니 도페이Anthony d'Offay 갤러리에서 게르하르트 리히터의 전시를 보고 작품 구입에 더욱 확신을 갖게 되었다. 그는 또 다른 벨기에 그룹인 샤블리Chablis의 아트 컨설턴트로서도 활동했다. 총 회원이 서른 명인 이 그룹 역시 리히터의 작품을 구입했다. 그들은 피에르의 전화를 받고 즉시 런던으로 달려와 리히터의 작품 열 점을 구입했으며, 피에르도 한 점 구입했다.

동시에 이 시기의 피에르는 오리지널 만화 데생 원본을 구입하기 시작했다. 틴틴 만화 원본을 포함해 미국, 유럽, 일본 등지에서 활동하는 다양한 만화가의 데생 원본 80점으로 집 안을 가득 채웠다. 만화가 대중에게 예술로 인정받지 못한 시절 그야말로 헐값에 작품을 하나씩 구입하여 기쁨과 열정만으로 손쉽게 컬렉션을 했다. 그리고 10년도 채 되지 않아 단 두 통의 전화로 80점을 두 컬렉터에게 한꺼번에 모두 팔 수 있었다. 그는 언제나 컬렉션을 되파는 데 성공했고, 그것으로 다른 작품에 투자하며 컬렉션을 멈추지 않았다. 80점의 만화 데생 원본을 판 돈으로 그는 파리의 바스티유 광장에서 100미터 가량 떨어진 곳에 아파트를 구입했다. 2014년 그 아파트의 매매가는 10억 원 정도다.

지금은 틴틴 같은 수준의 만화 원판은 일반 예술작품보다 훨씬 고가로 만화의 예술 가치는 점차 인정받고 있다. 2012년 아트 큐리얼Art curial 경매장에서 130만 유로(약 16억 원)에 틴틴 만화 원본이 낙찰된 것은 이를 증명한다. 런던의 사이먼 리Simon Lee 갤러리에서 샤블리 그룹이 구입한 크리스토퍼 울 작가의 삼면화는 각각 1만 유로였다. 그룹에서는 너무나 황당하게 느껴지는 이 작품을 피에르의 컨설팅으로 구입하긴 했지만 세 점 모두 구입할 엄두는 내지 못했다. 그래서 결국 그룹의 자산으로 한 작품만 구입하고 회원 중 두 명이 본인의 자산을 각각 1만 유로 투자하여 런던에서 벨기에로 운송할 수 있었다. 이 작품은 2014년 미술시

빔 델보예,
「다프니스와 클로에
Daphnis & Chloé(Counterclockwise)」,
청동, 165×85cm, 2009
살아 있는 돼지에 명품 문신을 하는 작품과 클로아카Cloaca 설치물을 제작하는 벨기에 작가 빔 델보예는 아카데믹한 작품도 좋아한다. 19세기의 마튀랭 모로Mathurin Moreau 같은 작가의 작품을 복제한 후 3차원 방식으로 재제작하여 스캔한 후 비틀고 변형한다. 피에르 스텍스에게 빔 델보예는 시간이 지날수록 끝없는 창의력을 발휘하는 중요한 작가다.

장에서 50만 유로 이상의 가치를 지닌다.

피에르 스텍스가 1980년에서 2000년 사이에 창설된 새로운 그룹들에 컨설팅했던 작가들 중 중요한 이로는 안드레아스 구르스키, 크리스토퍼 울, 빔 델보예, 주세페 페노네, 게르하르트 리히터, 데이미언 허스트 등이 있다. 그는 1960년대 백남준, 로버트 라우션버그, 앤디 워홀 등의 작가들을 뉴욕에서 만났듯이 유럽에서 작가들의 아틀리에를 정기적으로 방문했다. 그가 방문한 작가들은 빔 델보예, 토니 크랙, 질 바르비에, 요린데 보이트, 로버트 스웨이몽,

요린데 보이트 Jorinde Voigt, 「무제」Untitled 11-14(2 people kissing for 1 minute(1 couple), after 100 minutes 2 people kissing for 2 minutes(1×2 couples), after 99 minutes 2 people kissing for 3 minutes(2×3 couples), after 98 minutes 2 people kissing for 4 minutes (2×3×4 couples)... + 2 people kissing for 1 second(1×1 couple), after 1 second, 2 people kissing for 2 seconds(1×1 couple), after 3 seconds 2 people kissing for 5 minutes(1×3 couples), after 8 seconds 2 people kissing for 13 seconds(3×8 couples)...」, 종이에 잉크와 연필, 114.5×130cm, 2006

베를린에서 활동하는 요린데 보이트는 주로 바흐, 모차르트 등의 클래식 음악을 들으면서 작업한다. 컴퍼스와 자를 이용하여 드로잉을 하는 그녀의 작품은 음악, 수학, 철학, 지리학의 조합으로 볼 수 있다. 이때 표현하는 이미지는 선과 숫자, 기호 등으로 나타난다.

로버트 스웨이몽Robert Suermondt, 「거울 01 Miroir 01」, 캔버스에 아크릴릭, 154×168cm, 2015
사진 작가이며 비디오 작업을 겸하는 화가 로버트 스웨이몽은 사물과 현상을 마치 우리가 사진을 찍을 때처럼 앵글과 줌을 조절하듯 관찰한다. 특히 공간 속에
공간을 계속해서 재창조하는 깊이감에 중요성을 부여한 이 작품은 사진 작가로서의 감각이 확연히 드러난다. 그는 스위스 최고의 현대미술 문화상인 메렛 오펜
하임 상Meret Oppenheim Prize을 포함하여 유럽에서 아홉 개의 상을 받았다. 피에르 스텍스가 마지막까지 지원했던 작가로서 2008년에 바젤 언리미티드에 초대되
었다.

로빈 로드Robin Rhode 등이다. 그는 훌륭한 작가라고 인정하면 그 작가의 작품 세계를 깊이 있게 소개하는 책을 출판하거나 전시를 기획했다. 전시를 통해 작가들을 홍보하고 컨템퍼러리 아트 세계를 대중에게 소개할 수 있기 때문이다. 그에게 훌륭한 작가란 그를 끊임없이 놀라게 하며 계속해서 새로운 세계를 발견하게 해주는 사람이다.

특히 벨기에 작가 빔 델보예를 지원한 피에르는 강연이나 예술학교의 특강, 라디오나 텔레비전 방송에서도 작가를 알렸다. 그가 기획한 〈터뷸런스 I Turbulences I〉과 〈터뷸런스 II Turbulences II〉 두 전시 모두에 참여시킬 정도로 높이 평가했던 작가로는 엘리아스 크레스팽Elias Crespin, 페트록 세스티Petroc Sesti, 미구엘 슈발리에Miguel Chevalier 등이 있는데, 이들은 테크놀로지를 예술과 혼합한 진보적인 예술가들이다. 특히 엘리아스 크레스팽과 마이클 델루시아의 테크놀로지 작품에 피에르는 열광했다. 새로운 테크놀로지로 제작하는 작품을 두려워하는 사람들이 있다면 그들은 정체된 영혼을 가졌다고 봐야 한다는 것이 피에르의 의견이었다. 프로그램이 고장이 나면 어떻게 하나? 뭐 그런 걱정 말이다. 그러한 생각을 하는 이들은 예술을 이해할 준비가 전혀 되어 있지 않다. 21세기에 살고 있는 우리에게 진보된 테크닉이 예술에 개입되는 것은 너무나 당연한 일이다. 그리고 우리가 할 일은 예술가들이 전해주는 우리의 또 다른 모습을 그대로 받아들이는 것이다.

피에르 스텍스가 컨설팅했던 컬렉터 그룹

창립 년도	그룹 명칭/국가	회원수/ 컬렉션 기간	컬렉션 작가	비고
1971	12명의 그룹Le groupe des 12/ 벨기에	12명/5년	앤디 워홀, 데이비드 호크니, 톰 웨슬만, 로버트 라우션버그 등	틴틴 만화가 에르제가 주축되어 시작되었다.
1986	그뢰닝게 그룹 Groupe Groeninge/벨기에	30명/10년	키스 해링, 프랭크 스텔라, 데이미언 허스트, 솔 르윗, 토니 크랙, 주세페 페노네, 백남준, 게르하르트 리히터, 히로시 스기모토, 마이크 켈리, 토니 아워슬러, 미켈란젤로 피스톨레토 Michelangelo Pistoletto 등	약 70명의 작가들의 작품 100여 점을 구입했다.
1988	샤블리Chablis/벨기에	30명/10년	크리스토퍼 울, 주세페 페노네, 안드레아스 구르스키 등	5년 뒤 회장의 사고로 해체되었다.
1988	캉즈 프아 생크 Quinze fois cinq/벨기에	15명/5년	솔 르윗, 프랭크 스텔라, 데이비드 호크니, 로이 릭턴스타인, 리처드 프린스 Richard Prince 등	50~60대 브뤼셀 여성으로 구성되었으며, '캉즈 프아 생크'라는 명칭은 회원 열다섯 명의 회원이 5년 동안 컬렉션한다는 의미다. 한정적인 컬렉션 예산으로 데생과 구아슈 작품만을 수집하여 5년 후에 그룹을 확장했다.
2006	네오스Néos/벨기에	35명/10년	토니 크랙, 앤서니 카로, 빔 델보예, 로빈 로드, 질 바르비에, 로버트 스웨이몽, 양혜규, 크리스토퍼 울, 리오넬 에스테브Lionel Esteve, 알베르트 올렌Albert Oehlen, 토모리 닷지Tomory Dodge 등	1988년 만들어진 샤블리 그룹의 회원을 중심으로 만들어졌다.
2007	라 튤라La Toula/스위스	30명/10년	질 바르비에, 빔 델보예, 토모리 닷지, 토니 크랙, 앤서니 카로, 로버트 스웨이몽, 리오넬 에스테브, 미셸 프랑수아Michel François, 데이비드 클레어보트David Claerbout, 루이스 롤러Louise Lawler 등	스위스에 사는 프랑스인을 주축으로 만들어졌다. 5년 뒤 회장 개인 사정으로 해체되었다.
2007	마젤롱Magellon/프랑스	20명/10년	리오넬 에스테브, 마이클 델루시아, 로버트 스웨이몽, 카일리앙 양Kailiang Yang 등	이 그룹을 형성한 사샤 제르비Sacha Zerbib는 아트 컨설턴트 회사 CAAC(Conseil cquisitions Art Contemporain)의 창립자이다.
2013	주벙스Jouvences/한국	15명/ 5년 구입, 10년 보관	앤서니 카로, 양혜규, 미셸 프랑수아, 리오넬 에스테브, 요린데 보이트, 마크 데그랑샴Marc Desgrandchamps 등	2014년 피에르 스텍스를 초빙해 전 회원이 함께 페어를 방문하여 모임을 가졌다.
2014	셀바트SelBart/스위스	10명/10년	데이비드 알트메즈David Altmejd, 사라 바커Sara Barker, 사이먼 후지와라Simon Fujiwara 등	라 툴라 그룹의 일부 컬렉터가 다시 재결성한 모임으로 '바젤(Basel)'과 '아트(Art)'를 합한 이름이다.

* 위 도표는 피에르 스텍스와의 인터뷰를 토대로 작성되었다.

2010년 레 헤비에르Les Herbiers의 16세기 고성 알드리Château d'Ardelay에서 피에르 스텍스가 〈주벙스Jouvences〉를 기획한 후 직접 소개하고 있다. 그는 이 전시를 통해 자신이 지원하는 작가들의 작품들을 소개했으며, 크리스토퍼 울, 토니 크랙, 빔 델보예, 로버트 스웨이몽, 에릭 피슬, 카일리앙 양, 이자벨 봉종Isabelle Bonzom 등의 작품을 전시했다. 피에르 스텍스의 왼편에는 마르셀 알베르Marcel Albert 시장이, 오른쪽에는 전시 디렉터 데이비드 로튀르David Rautureau의 모습이다.

2014년 한국 키아프 아트페어에서 컨설턴트와 작가, 컬렉터 클럽이 만났다. 인 갤러리에서 전시한 로버트 슈에이몽의 작품을 배경으로 피에르 스텍스와 리오넬 에스테브 그리고 주벙스 클럽의 모습이다. 페어를 본 후, 주벙스 클럽은 가나 아트에서 전시 중인 리오넬 에스테브 전시에서 작가의 설명과 피에르의 평론을 직접 들을 수 있었다.

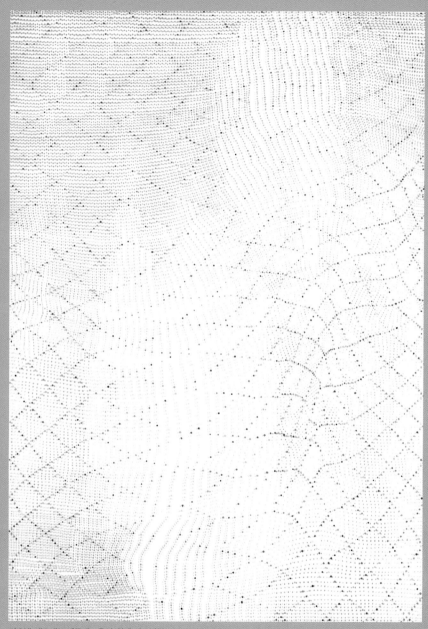

리오넬 에스테브, 「무제」, 유리 위에 아크릴릭, 150×110cm, 2013

무반사 유리에 아크릴릭 물감 방울을 떨어뜨려 제작한 작품이다. 관람자가 바라보는 유리 뒤쪽이 작가가 제작한 유리면이며 유리판이 프레임에서 1센티미터 가량 떨어져 있어, 작품을 바라보며 이동하면 그림자도 함께 이동한다. 어디서 작품을 바라보는지에 따라 그림자의 깊이가 달라지므로 그림자 또한 작품의 중요한 요소라고 볼 수 있다. 다양한 색으로 이루어진 미세한 점들은 가장 아름다운 형상의 카오스를 탄생시킨다.

컬렉터,
예술을 일상으로
옮기다

온 마음을 다해
작품을 감상하는 법

조지나

Georgina

어려서부터 예술작품을 보고 자란 조지나는 예순이 넘은 나이에도 여전히 예술과 깊은 관계를 맺고 있다. 그녀의 외할아버지는 알베르트 안커Albert Anker와 페르디낭 호들러Ferdinand Hodler 작품을 어머니에게 물려주었으며, 아버지는 피카소, 알베르토 자코메티Alberto Giacometti, 아리스티드 마욜Aristide Maillol, 헨리 무어Hennry Moore, 에두아르도 칠리다Eduardo Chillida, 살바도르 달리Salvador Dali 등의 작품을 조지나와 그녀의 형제들에게 상속했다. 그만큼 그녀의 집안은 대대로 작품을 수집해오고 있다.

　예술작품 복원가로서도 활동한 그녀의 컬렉터 기질은 세 명의 아들에게 고스란히 전해졌는데, 그중 막내아들 파스칼Pascal은 스무 살이 갓 넘어서 전 재산을 털어 토니 크랙과 빔 델보예의 작품을 구입했다. 이들 가족에게 예술은 특별한 유대 관계를 형성해주며 그들의 삶을 열정으로 이끈다.

조지나의 오른편에는 프란체스크 루에스테스Francesc Ruestes의 소용돌이 모양 조각이 있다. 루에스테스는 낭만적이며 서정적인 조각을 주로 제작하는 스페인 작가로, 그의 작품은 생동감이 넘친다. 특별히 이 작품에 애정을 가졌던 작가가 직접 그녀의 집으로 그것을 가져다주었는데, 벽에 걸려 있던 가스통 루이 루 Gaston-Louis Roux의 소용돌이 모양 그림과 완벽한 조화를 이루었다.

식탁 한가운데 위치한 것은 프랑수아 뤼드François Rude의 조각상이다. 뤼드는 파리 개선문의 부조 「의용병들의 출발」을 조각할 정도로 프랑스의 대표적인 조각가다. 벽에 걸린 것은 바르셀로나의 호안 가스파Joan Gaspar 갤러리에서 발견한 가스통 루이 루의 초현실주의 작품이다. 조지나는 이 작가의 초대전에 방문하여 작품을 열여섯 점 구입했으며, 이 후 두 점을 더 구입해 총 열여덟 점을 소장하고 있다. 가스통 루이스 루는 저명한 미술상인 다니엘 헨리 칸바일러Daniel-Henri Kahnweiler 가 지원했던 작가다.

집 안 곳곳에 전시된 작품들마다 오랜 역사가 느껴진다. 어떤 환경에서 컬렉터로 성장할 수 있었는지 궁금하다.

외고조할아버지 때부터 그 시대를 풍미한 유명 화가들의 작품을 구입했다. 19세기에는 강가를 중심으로 원단제조 회사가 발달했는데, 이것이 바젤을 포함한 스위스의 많은 도시에 부를 축적해주었다. 예전에는 원단을 제조하는 아틀리에 겸 공장 안에 주인의 빌라가 있었고, 주인은 빌라의 내부를 장식하기 위해 예술작품을 구입했다. 외증조할아버지 역시 스위스 중부의 글라루스에서 원단제조 사업을 하며, 스위스에서 명성이 높은 안커와 2008년 오르세 미술관에서 특별 전시를 할 정도로 대가인 호들러의 작품을 모았다.

물론 당대에도 유명 화가여서 고가로 구입했겠지만, 400만에서 600만 스위스 프랑(약 47억 8천만~71억 8천만 원)을 오가는 지금의 가치와는 비교할 수 없을 만큼 낮은 가격이었다. 1997년 안커의 작품을 부모님에게 상속받았을 때 평가받은 값은 8만 스위스 프랑이지만, 2012년 판매할 때는 무려 70만 스위스 프랑이나 되었다. 그때 나는 내 팔을 자르는 심정으로 경매를 통해 작품을 팔았다. 아이들이 이 작가를 그다지 좋아하지 않았고, 또 스위스 내에서만 알려진 작가였기 때문이다. 그래서 그의 작품을 이해하고 좋아할 수 있는 컬렉터의 품에 안기길 바랐다.

안커의 작품을 주로 컬렉팅하는 이들은 80대인데, 그들이 구입하지 않는다면 내가 아무리 오래 가지고 있어도 판매 확률은 꾸준히 줄어들 것 같았다. 더 오래 가지고 있는 것보다 20~30년 뒤 큰 가치가 있는 생존 작가의 작품을 구입해 아이들에게 남겨주고 싶었고, 그 덕에 나는 여러 명의 작품을 구입할 수 있었다. 결국 나도 외증조할아버지와 외할아버지, 아버지처럼 동시대 작가의 작품을 구입하게 된 셈이다.

벽에 걸린 호들러의 작품은 4대째 집안 대대로 소장 중이다. 앞의 두상은 자코메티의 아틀리에 출신인 줄리아노 페드레티Giuliano Pedretti의 작품이다.

반면에 호들러는 프랑스, 영국, 미국 등의 대형 박물관에서 그의 작품을 소장할 정도로 국제적인 작가다. 그의 작품은 오래 소장할수록 더 높은 가치를 지닐 것임이 분명한지라 팔지 않았다. 외증조할아버지는 작품들을 외할머니에게 상속했다. 그는 바젤의 베레인Verein 은행 회장을 역임했으며, 컬렉션이라는 의미보다 단지 집을 장식하기 위해 작품을 구입하셨다. 지금은 컬렉션한 작품에 대해 모두가 열정적으로 이야기를 나누지만 그 당시에는 그런 문화가 아직 정착되지 않았다. 마치 포스터나 엽서를 산 것처럼 단지 일상의 평범한 부분이었을 뿐 대화의 주제가 되지 못한 것이다. 외할아버지가 돌아가신 후 소장품은 세 자녀에게 모두 상속되었고, 그중 어머니는 안커와 호들러 작품 몇 점을 형제들과 나눴다.

세대별로 동시대 작가의 작품을 소장했다는 점이 흥미롭게 다가온다. 그 당시에는 아트 비즈니스라는 개념이 거의 존재하지 않았을 텐데, 아트 비즈니스 초창기를 경험한 부모님은 어떤 컬렉터였나.

원단사업이 점차 쇠퇴하고 은행 비즈니스가 발달하던 무렵, 그때 아버지는 은행가였고, 어머니는 정통 기독교 집안이자 원단제작 산업의 상징으로 명성이 자자한 메리디엔 가문 출신이었다.

스위스는 국토의 3분의 1이 산으로, 관광사업과 호프만 라 로슈Hoffmann-La Roche 같은 제약·화학산업으로 크게 성장했다. 현재 호프만 라 로슈 기업은 바젤의 모든 박물관과 아트센터에 비중 있는 메세나 역할을 꾸준히 하고 있다. 바젤을 이끌어가는 주요 인물로는 에른스트 바이엘러Ernst Beyeler를 꼽을 수 있다. 그는 바이엘러 재단을 설립한 스위스 최고의 갤러리스트로 클로드 모네Claude

Monet, 세잔, 마티스, 피카소, 자코메티, 잭슨 폴록, 마크 로스코Mark Rothko, 프랜시스 베이컨, 로이 릭턴스타인, 앤디 워홀 등을 수집한 세계적인 컬렉터이자 미술애호가다.

아버지는 바이엘러 갤러리 건너편에 위치한 은행에 다니며 많은 고객들을 갤러리에 소개했다. 덕분에 바이엘러와 매우 절친한 관계를 유지하며 해마다 바젤 아트페어에 방문했지만 (훌륭한 갤러리스트와 두터운 친분을 맺으며 컬렉터가 될 완벽한 상황에서도) 오랫동안 동시대 작가들의 작품은 구입하지 않았다. 부모님 집 벽에는 안커와 호들러 같은 고전 작가들의 작품은 넘쳐났던 반면, 아버지는 생존 작가들의 작품을 구입하기에는 다분히 보수적인 성향이 강했다. 그러던 부모님은 돌아가시기 10년 전부터 에드가르 드가, 자코메티, 헨리 무어, 피카소, 달리, 호안 미로Joan Miro, 세르게 브리노니Serge Brignoni 등의 작품을 구입했는데, 그 이후에 미술시장의 붐이 시작되었다. 운이 좋았다.

작품 외에 부모로부터 상속받은 가치는 무엇인가.

16세기 저택에 거주한 아버지는 고택협회(Domus Antiqua Association)의 회장이었다. 그만큼 그는 보수적이고 전통을 중요시했다. 그런 모습은 내게 전해졌고, 내 아들들에게도 영향을 끼쳤다. 특히 막내아들 파스칼은 요즘 세상에는 드문 젊은이로 역사와 전통을 자랑스럽게 생각하고 존경한다.

어떤 역사이건 과거가 존재하지 않았다면 미래는 기대할 수 없다. 그래서 나는 자식들이 과거의 전통에 많은 관심을 두는 것을 매우 기쁘게 생각한다. 역사가 낳은 모든 가치가 그들의 미래를 멋지게 완성하는 데 단단한 초석이 될 것이기 때문이다.

어린 시절에는 어떤 꿈을 갖고 있었나.

바젤을 떠나고 싶었다. 그래서 예술작품 복원가가 되려고 했지만 보수적인 부모님께서는 열악한 환경에서 일하는 직업이라며 극구 만류하셨다. 할수 없이 부모님의 충고대로 제네바에서 프랑스어, 독일어, 영어 통역비서 자격증을 땄고, 그것을 보여드리며 예술작품 복원가가 되고자 하는 내 의지를 밀어붙였다. 결국 취리히의 스위스 예술학 연구소(Schweizerisches Institut für Kunstwissenschaft)에 입학하게 되었고, 그곳에서 예술작품의 복구, 보존, 등록 과정 등을 배웠다.

학교가 취리히에 있었기 때문에 나는 아버지의 친구분 댁에서 생활했다. 그분은 학교의 회장이면서 문화재기념물보존협회회장으로, 화가 샘 프랜시스Sam Francis와도 절친한 친구였다. 그의 집에는 샘 프랜시스의 작품이 걸려 있었고 나는 운 좋게 작가를 만날 수 있었다.

당신의 주위에는 자연스럽게 늘 예술이 존재하는 것 같다. 예술작품 복원가로서의 생활은 어땠나.

1971년 나는 고딕 양식으로 만들어진 작품의 복구 작업을 진행했다. 2년 뒤에는 뒤셀도르프에서 6개월 동안 연수를 하며 피터르 코르넬리스 몬드리안Pieter Cornelis Mondriaan의 유화 작품 표면이 금이 간 것을 복구했다. 1935년경의 작품들이 50년도 채 안 되어 갈라졌기 때문에 복구 작업이 필요했다. 그러나 기하학적 형상의 몬드리안 작품을 복구하는 것은 내게 별다른 흥미를 끌지 못했다. 그러던 중 피렌체의 아틀리에에서 연수할 기회를 얻게 되어서 바로 짐을 쌌다.

피렌체에서 지낸 삶은 평생을 기다려온 꿈이었다. 나는 팔라초 피티Palazzo Pitti

좌: 동그란 캔버스 작품은 필리프 코네|Philippe Cognée가 베르사유 박물관 전시를 위해 만든 것이다. 프랑스 정부에서 작품들을 구입했으며, 개인 컬렉터를 위해 몇 점 제작한 것을 운 좋게 조지나도 구입했다. 그는 그림 표면에 투명 비닐을 올려놓고 그 위를 다리미로 다려 색이 겹치고 형태가 뭉개지는 독특한 기법을 발견했다.

우: 손님방에 걸려 있는 작품은 게르트 앤 우베 토비아스Gert & Uwe Tobias의 것으로, 조지나는 이것을 보고 바젤 축제 때 쓰는 가면을 떠올렸다. 오른쪽 데생은 빔 델보예의 작품이며, 천장의 모빌은 크놉 페로Knopp Ferro의 작품으로 항해하고 있는 배를 형상화했다.

안에 있는 독일인 개인 아틀리에에서 2년 반 동안 일했다. 연수생의 월급으로
는 방값을 내기에도 버거워 레스토랑에서 근무하며 끼니를 해결했고, 다국어
가 가능했기 때문에 관광객을 상대할 수도 있었다. 레스토랑과 예술작품 복
구를 병행하는 고된 생활에 열 명이 넘는 이탈리아 친구들과 저녁마다 식사
를 하는 것은 정말 행복했다. 매일 저녁 우리는 레오나르도 다 빈치의 걸작 「최
후의 만찬」처럼 그 시간을 만끽했다. 예수님의 만찬과 다른 점은 우리 중 어느
누구도 죽지 않았다는 것이다.

　2년 반이 지나자 바르셀로나의 아틀리에에서 연수할 수 있는 기회를 갖게
되면서 또다시 모험심이 발동했다. 이번에는 로마식 성당 내부의 제단 뒤의 둥
근 벽에 그려진 벽화를 복구하는 일을 하게 되었다. 6개월 후 그리웠던 피렌체
로 다시 돌아왔고, 타볼라tavola(12~13세기에 성행한 작품 유형으로, 목판 위에 그
려진 유화 위에 금으로 다시 그리는 방식) 복원 작업으로 유명한 아틀리에에서
작업했다. 이즈음 아버지는 바젤에서 가장 큰 골동품상을 운영하는 마르셀 세
갈Marcel Segal에게 복원가가 필요하다는 소식을 전해주셨다. 스위스에 돌아가는
것은 내키지 않았지만 17, 18세기 작품들과 골동품으로 넘쳐나는 그 매장을
경험하고 싶었다. 특히 고가구와 은식기, 18세기 독일 도자기와 함께할 수 있
다는 사실은 충분히 매력적이었다. 2년 반 동안 18세기 예술에 대해 배울 수
있었던 좋은 경험이었지만, 한편으로는 매장에 고객이 많지 않아 지루했다.

독일, 이탈리아, 스페인을 거쳐 다시 스위스로 가기까지 예술작품 복원가로
서 당신이 보여준 행보는 호기심과 모험심으로 가득해 보인다. 그리고 보면
당신을 움직이는 가장 큰 동력은 결국 예술인가. 예술이 당신에게 안겨주었

던 다른 지점은 없는지 궁금하다.

어느 나라에서 살든 나는 예술과 떨어져 살아본 적이 없다. 새롭게 도착한 나라의 새로운 문화를 탐닉하면서 그곳에 적응했다. 그것 자체로도 예술에 대해 온몸으로 배울 수 있다. 골동품 가게를 나와 제네바의 적십자센터에서 연수를 받은 후 3개월 뒤 레바논의 베이루트에 가게 되었다. 그리고 짐바브에에서 활동했을 때 남편을 만났다. 남편은 적십자에서 죄수들을 돕는 일을 했고, 나는 구조 일을 맡았다. 그 뒤에 예루살렘과 팔레스타인의 가자를 거쳐 1980년에 결혼했다. 그 후로도 아르헨티나에서 3년, 코스타리카에서 5년, 튀니지에서 4년을 살면서 아이들 셋을 낳고 길렀다. 내가 전에 하던 예술작품 복원과는 전혀 다른 두 번째 인생을 살았지만, 새로운 세계를 만난다는 것 또한 거대한 작품을 만나는 일과 다름없다고 생각한다.

코스타리카에서 아이를 유산했는데 그 시절 매우 불행했다. 그때 처음 그림을 그리기 시작했고, 그것을 통해 많은 위로를 받았다. 그곳의 실력 있는 개인 교수 덕분에 데생, 파스텔, 수채화 작업을 배울 수도 있었다. 예술작품 복원을 할 때는 작품의 기법을 분석하고 복원했지만, 그것은 그림을 그리는 세계와는 너무 달랐다. 그런데 복원 작업을 했던 유럽에서 멀리 떨어진 코스타리카에서 그림을 그리기 시작하다니! 이것은 내가 컬렉터의 길로 들어서기 위한 일종의 통과의례였다.

튀니지에서 새로운 삶을 시작할 때는 패치워크patchwork 작업을 했다. 원단을 잘라서 조각조각 붙이는 것으로, 처음에는 직접 손으로 작업하다가 점차 숙달이 되면서 기계를 이용해 완성했다. 어떤 것은 석 달이 걸리기도 했지만, 숙련된 뒤에는 크리스마스에 작품을 판매해서 용돈을 벌기도 했다.

1994년에 가족과 제네바로 돌아왔다. 1996년과 1997년에 연이어 부모님이

주방에 걸어둔 타나 삭스Tana Sacks의 작품으로 조지나가 아르헨티나에서 구입한 것이다. 주변의 작은 작품들은 골동품점에서 구입했다.

가족들이 소장한 은제품이다. 테이블 맨 왼쪽에 있는 것은 막스 에른스트Max Ernst의 작품으로, 개구쟁이 소년의 얼굴이 새겨져 있다.

돌아가셨고, 우리 삼 형제는 두 분의 애정이 담긴 작품을 나누어 가졌다. 큰오빠는 예술에 대한 열정이 형제들 중에 가장 뜨겁다. 고고학, 은식기류, 모던 아트, 컨템퍼러리 아트에 이르기까지 모든 분야의 작품을 모은다. 나와는 취향이 완전히 다르다.

남동생은 예술에 대한 뜨거운 열정은 없었지만 그럼에도 우리 셋의 대화 주제는 늘 예술과 관련된 것이다. 나이가 들어도 여전히 형제들의 집을 오가며 함께 아트페어와 박물관, 갤러리 전시를 관람하는 것이 취미이자 삶 자체다. 나는 예순세 살이다. 아들 셋은 모두 성장해서 더 이상 내가 필요 없고, 아직 돌봐줘야 할 손자, 손녀도 없다. 과연 내가 컨템퍼러리 아트에 대한 열정이 없었다면 무엇을 하며 노후를 보내고 있을까? 다행히도 은퇴한 내 인생은 스포츠와 아트가 전부다.

상속받은 소장품 외에 어떠한 경로로 컬렉션을 하는가. 어디서 정보를 얻고 어떤 모임을 갖고 있나.

2007년 스위스의 크랑 몬타나에 살고 있는 프랑스인 약 서른다섯 명이 모여 '라 툴라'라는 컬렉터 클럽을 결성했다. 그때 회장을 맡았던 마틴 라포르조 Martine Lafforgeu는 본인의 개인 컬렉션과 관련하여 10년 이상 조언해주었던 피에르 스텍스를 그룹의 컨설턴트로 초대했다. 그는 동시대 작가를 발굴해 작품 평을 해주면서 그들이 예술사 속의 작가들과 어떻게 연결되어 있는지 일깨워주었다.

내 삶은 언제나 예술과 동반했지만 정작 생존 작가들의 작품을 어떻게 이해해야 하는지 접근하기 어려웠다. 예술사를 공부하며 박물관에 전시된 작가들이 왜 중요한지 알았지만, 수십 차례 방문한 바젤 아트페어에서는 동시대 작가

들을 판단할 수 없었다. 그런 나에게 피에르는 어떤 편견도 없이 작품을 분석하고 이해하는 능력을 갖게 해주었다. 그를 통해 마이클 델루시아, 빔 델보예, 파스칼 오드레시Pascal Haudressy 등을 알게 되었고, 작가들과 만날 수 있도록 주선해준 덕분에 그들과 이야기할 기회까지 얻었다. 특히 토니 크랙, 요린데 보이트, 베르나르 브네Bernar Venet 등의 작업실을 방문한 것은 너무나 인상 깊었다. 작가들과 만나서 그들의 이야기를 듣는 일은 어떤 즐거움보다 큰 행복이었고 신나는 모험이었다.

컬렉터 클럽에서 컨설턴트가 하는 역할은 무엇인가.

컬렉터 클럽의 회원이 되고 나서야 비로소 컨템퍼러리 아트를 배우기 시작했다. 그를 만나지 않았더라면 아직도 박물관을 다니며 이미 알고 있는 작품과 작가 이름을 맞추는 나만의 게임을 하고 있었을 것이다. 컬렉터 클럽의 회원이 된 후 더 이상 그런 식의 관람은 하지 않는다. 피에르를 통해 내가 갖고 있는 예술관은 새로운 전환점을 맞이했으며, 동시대 예술은 내 영혼을 자유롭게 하고 삶을 충족해주었다.

피에르 스텍스가 그룹에 새로운 작가를 소개할 때마다 나는 그 작가의 작은 작품을 꾸준히 구입했다. 그룹이 프랑크 니체Frank Nitsche의 2미터가 넘는 작품을 구입할 때 나는 1미터 가량의 작품을 구입했고, 그룹이 빔 델보예의 대형 돼지 문신 작품을 구입할 때 나는 그의 데생 작품을 구입했다. 피에르가 소개한 작가들의 작품은 모두 훌륭했고, 소장 욕구가 저절로 생겼다. 게다가 투자를 목적으로 구입한 것은 아니지만 작품의 가치가 그동안 많이 올라 스스로의 결정에 만족한다.

컨템퍼러리 아트 세계에 입문하는 것은 사실 쉽지 않다. 작가의 일생부터 작품 세계 등 배워야 할 과제가 너무나 많기 때문이다. 그러나 이해를 도와줄 전문가가 있을 때, 우리는 그 길을 넓고 안전하게 갈 수 있다. 나는 그에게 큰 경의를 표하고 진심으로 감사한다. 그로 인해 삶이 풍요로워졌고, 어떻게 우리 시대를 예술적으로 해석해야 하는지, 미래에 어떤 삶을 추구해야 하는지를 알 수 있었다.

컬렉터로서 누리는 기쁨과 열정이 대단한 만큼 작품을 놓친 경우에는 아쉬움과 후회감이 적지 않을 것 같다. 그러한 경험을 한 적이 있는가.

1997년 바이엘러 재단이 개관했을 때, 나는 VIP 고객으로 특별 초대를 받았다. 바이엘러는 내게 자코메티 조각을 구입하라고 제안했지만 경제적 여유가 없어 그러지 못했다. 만약 지금이라면 작품비를 여러 번 나누어 지불해서라도 기어코 구입했을 것이다. 그 당시 나는 아직 컬렉션에 대한 충분한 지식도 뜨거운 열정도 부족했다. 하지만 대작을 살 기회를 놓쳤던 이 쓰라린 경험은 큰 공부가 되었다. 회장의 개인 사정으로 라 툴라 그룹이 컬렉션한 작품들을 정리할 때였다. 작품의 가치와 가격을 이미 모두 알고 있었기 때문에 소더비의 감정사를 통해 평가 가격을 받아놓고 회원들끼리 경매를 했다.

나는 세 아들과 함께 구입할 작품을 결정했고, 입찰하고 싶은 작가들의 전시를 다시 보러 다니며 열흘 동안 모든 방법을 동원하여 작가 연구를 했다. 그 중 크리스토퍼 울의 작품 세계를 완벽하게 이해하기 위해 파리 현대미술관을 열다섯 번이나 관람했을 정도다. 결국 내가 구입하고자 했던 빔 델보예와 크리스토퍼 울 작품을 모두 낙찰받게 되었다. 그때 우리 가족 모두 얼마나 만족했

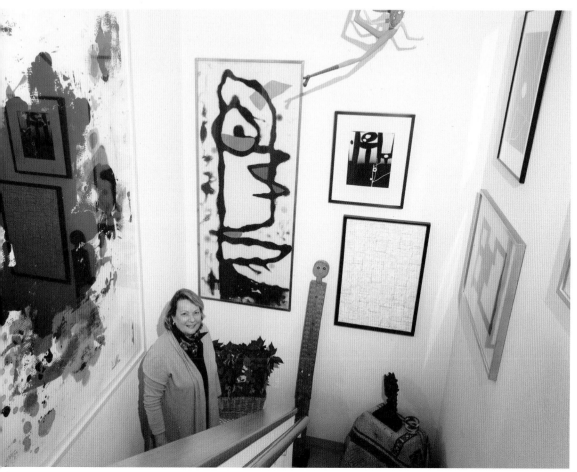

스위스 컬렉터 그룹인 라 툴라 내부의 개인 경매를 통해 재구입한 작품들. 조지나의 뒤로 보이는 것은 호안 미로의 작품이고, 왼쪽의 대형 작품은 크리스토퍼 울의 것이다. 크리스토퍼 울은 얼룩과 낙서, 비논리적 정보와 빌려온 텍스트의 나열, 단색 고형물의 조합으로 구성과 해체를 반복하며 특유의 테크닉을 창조했다. 2015년 뉴욕 소더비에서는 그의 「폭동Riot」(1990) 작품이 2,990만 달러(약 353억)에 판매되었다.

는지는 말로 표현하기 힘들다.

그 후 회장의 개인적인 문제로 라 툴라 그룹은 정리되었고, 2014년 그중 가장 적극적인 열 명의 컬렉터가 다시 모여 여전히 피에르 스텍스를 컨설턴트로 모시고 새로운 그룹 '셀바트'를 재조직했다. 2014년 셀바트가 구입한 첫 작품은 영국 작가 사라 바커와 캐나다 작가 데이비드 알트메즈의 것이었다. 셀바트의 회원들 중에는 피에르 스텍스의 조언으로 한국 작가 양혜규의 작품을 구입한 이들도 있다. 이런 값진 경험에도 불구하고 나는 아직도 자코메티 작품을 볼 때마다 가슴이 쓰리다.

성장하는 컬렉터가 되기 위한 비결이 무엇인지 궁금하다.

어떤 특정 작품 뒤에는 훌륭한 데생과 페인팅을 할 줄 아는 능력이 숨어 있다. 즉 마르셀 뒤샹의 「샘」 뒤에는 피카소를 뛰어넘는 데생과 회화 능력이 있었다. 「풍선 개」를 제작한 제프 쿤스 또한 진정한 화가이고, 르 코르뷔지에^{Le}^{Corbusier}는 건축가이자 화가다. 그의 회화 작품을 보면 그가 정말 실력 있는 건축가라는 것을 깨닫게 된다. 피에르 스텍스는 예술작품을 보는 안목과 작가들의 숨겨진 재능을 발견할 능력을 길러주었다. 그것이 스스로 실력을 키우는 컬렉터의 비법이다.

열정이 없으면 컬렉션은 가능하지 않다. 그것은 우리 자신이 통제할 수 없는 힘이다. 온 마음을 다해 작품을 사랑하는 것, 그것이 바로 컬렉션이다. 사랑에 빠질 때는 잘 이해하지 못하지만 결국은 사랑이 자기 삶의 어딘가와 깊이 연결되어 있음을 깨닫게 된다. 내 경우에는 바젤에서 만난 크리스티앙 라피^{Christian}^{Lapie}의 조각이 그랬다. 크기가 조금씩 다른 세 인물의 모습을 보자마자 가슴이

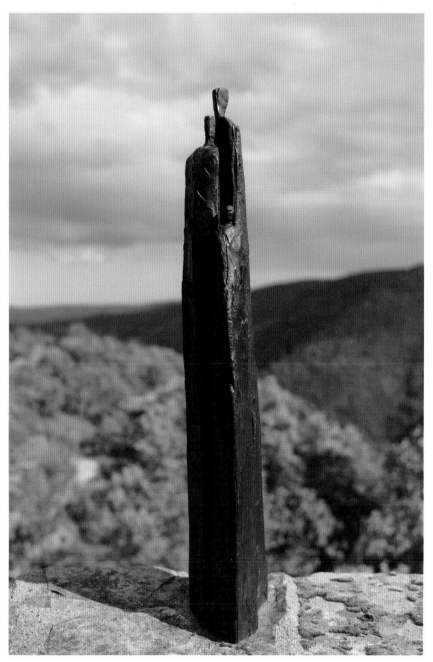

크리스티앙 라피, 「세 인물3 figures」, 로스트 왁스 기법으로 청동 주조, 높이 85.5cm, 2006

크리스티앙 라피의 조각상은 세 명의 아들을 둔 조지나의 감성을 자극했다. 그녀에게 작품의 인물은 세 아들의 모습과 다름없다.

뛰었고, 바로 그 조각을 구입했다. 그리고 아이들에게 이 소식을 전하려고 전화했다. 그때 아이들은 막내 파스칼의 차를 구입하기 위해 중고차 시장에 함께 갔다고 했다. 그 순간 난 모든 것을 이해할 수 있었다. 내가 왜 그토록 그 작품에 매료되었는지 말이다. 조각상의 세 인물은 사랑하는 세 아들인 니콜라스 Nicolas, 플로리안Florian, 파스칼과 다름없다.

모든 오브제는 그것이 예술작품이건 자동차이건 집이건 나와 어떤 관계가 있다. 콜라주를 많이 하는 마놀로 발데스Manolo Valdés의 조각 「유디트Judith」를 보았을 때도 온몸에 전율이 일었다. 그녀의 머리카락과 미소는 마티스의 데생이 조각으로 환생한 듯했다. 심지어 지금도 그 작품 앞에서 늘 감탄한다. 이처럼 작품과 사랑에 빠지려면 부지런히 감성을 키워야 한다. 그러기 위해서는 작품을

계속 감상할 수밖에 없다. 그러면 안목은 자연스럽게 길러진다.

~~~~~~~~

2013년 바젤 아트페어 기간에 조지나는 유럽 컬렉터들과 평론가, 딜러, 기자, 전시기획자, 아트센터 디렉터, 박물관 관장 등 예술 관계자들을 집에 초대해서 디너파티를 열었다. 그때 나는 처음 조지나의 집에 방문했다. 식사가 준비된 살롱에는 큰 원형 테이블을 중심으로 네 개의 다른 테이블들이 놓여 있었다. 한 테이블마다 열 명이 조금 넘는 사람들이 함께 식사를 하며 즐거운 시간을 보냈다. 고맙게도 조지나 덕분에 필립스 경매회사 디렉터인 시몬드 퓨리와 미술시장에 관해 많은 이야기를 나눌 수 있었다. 초대된 컬렉터들은 수십 년간 컬렉션을 해온 사람들로서 작품이 많아 개인 갤러리를 가진 이들이 대부분이었다.

바젤 아트페어가 끝난 이후 조지나와 몇 차례 인터뷰를 할 수 있었다. 그녀는 친절하게 바젤의 컨템퍼러리 아트센터와 비트라 캠퍼스<sup>Vitra Campus</sup>를 안내해주었다. 조지나와의 만남을 한 단어로 압축한다면 '열정'이라 할 수 있다. 그녀는 작가를 지지하고 소개하는 데 열정적이며, 가족과 함께하는 컬렉션에 큰 기쁨을 느꼈다. 또한 동시대 작가의 작품을 이해하고 공부하며 컬렉션을 하는 것은 그녀의 과제이자 사명으로 보였다. 그 컬렉션은 한 가족의 역사를 살펴볼 수 있는 것일 뿐만 아니라 그녀의 삶 자체였다.

# Georgina's Collection

침실로 향하는 작은 거실.

세면실에 걸린 액자들은 필립 드 고베르Philippe De Gobert가 콘스탄틴 브랑쿠시Constantin Brancusi와 뒤샹 등의 아틀리에를 재구성한 뒤 남긴 사진 작품이다. 여러 조각가들이 어떤 과정으로 작품을 준비하는지 남긴 밑그림으로, 조지나는 작품의 겉으로 드러난 결과뿐만 아니라 그 본질과 과정을 중요하게 느낀다고 말했다.

조지나 가족들이 대대로 소장해온 18세기 고가구다. 고가구 위의 그림자를 만든 작품은 파브리지오 코르넬리Fabrizio Corneli의 것으로, 작가가 직접 이 집을 방문해 설치했다. 둥그렇고 투명한 크리스탈 위에 조명을 비춘 미세한 조각 작품은 그림자가 더해짐으로써 하나의 완성품이 된다. 그에게 빛과 그림자는 작품에 필요한 구성 요소다.

고가구 위의 사자상은 뉴욕의 「자유의 여신상」을 조각한 오귀스트 바르톨디Auguste Bartholdi의 작품이며, 고가구 아래는 스위스 작가 아르망 페테르센Armand Petersen의 조각품이다.

조지나는 파스칼이 예술 작가와 협력하여 작품을 제작하는 칼버 크리에이션Calber Creation(www.calber.ch)의 사업을 돕고 있다. 이 작품은 리오넬 에스테브의 옐로우 골드 자수정 귀걸이로, 작가들과 친밀하게 교류하면서 얻은 창의적인 산물이다. 조지나와 파스칼은 다양한 작가들과 주얼리 작품을 제작하며 컬렉터로서 새로운 행보를 걷는 중이다.

빔 델보예, 「노틸러스Nautilus」, 니켈로 구성된 청동, 39×38×18cm, 2012

# 삶을 풍요롭게 하는
# 컬렉션

---

### 자크
#### Jacques

자크는 벨기에의 인력 서비스 회사 대표이자 유럽 여러 회사에 투자하여 줄곧 성공 가도를 날려온 수완가나. 벨기에 컬렉터 클럽 네오스의 회원인 그는 사업 가로서 큰 성과를 이룰 수 있었던 비결로 평생 해온 아트 컬렉션을 꼽았다. 컬렉션을 하면서 훈련된 창의적이고 민감한 사고는 남들과 다른 시각에서 상황을 해석하는 것은 물론 오랫동안 경험한 섬세한 컬렉션 감각이 곧 그의 비즈니스 감각으로 이어졌다는 것이다.

　인터뷰를 위해 찾은 자크의 집은 마치 철강과 콘크리트로 완성된 현대미술 관처럼 보였다. 대문에서 건물의 입구까지 연결해주는 작은 철교에서부터 집주인의 예술적 성향을 엿볼 수 있었으며, 고대 골동품을 비롯하여 생존 작가의 작품들이 집 안 곳곳에 전시되어 있었다. 그의 저택은 건축회사 맵MAP이 제안한 프로젝트를 토대로 설계되었으며, 인테리어 변형 과정에만 9개월이 소요되

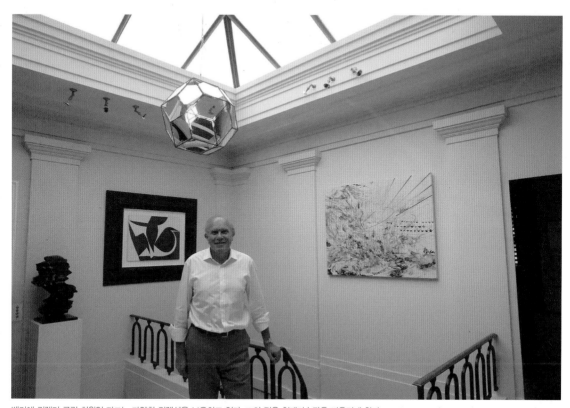

벨기에 컬렉터 클럽 회원인 자크는 다양한 컬렉션을 보유하고 있다. 그의 집은 현대미술관을 떠올리게 한다.

었다. 집 자체가 하나의 작품이라고 볼 수 있을 정도로 시간과 노고가 들어간 건물인 셈이다. 집 안을 압도하는 분위기만으로도 예술을 일상화한 그의 태도를 느낄 수 있었다.

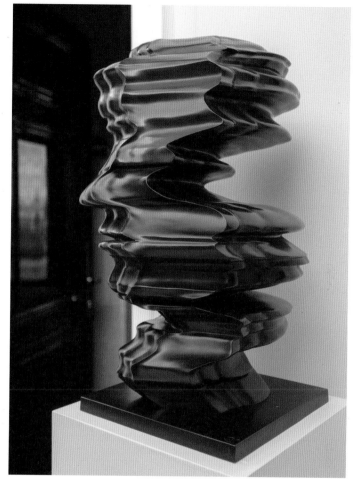

❶ 토니 크랙, 「3D 인시던트3D Incident」, 청동, 55×40×40cm, 2010
2011년 루브르 박물관에서 초대한 작가 토니 크랙의 작품이다. 인체를 추상적으로 이해하면서 발전한 그의 작업관은 과학과 문화, 자연과 더 넓은 우주로 그 범위가 확대되었다. 작가가 추구하는 핵심 개념은 유동성, 진행성, 통로다.

❷ 빔 델보예의 「작은 트럭」
물과 흙이 섞이면 물은 그 투명함을 잃고, 흙도 탁한 유동체로 변한다. 그러나 빔 델보예는 언제나 절대 섞일 수 없는 두 가지 시대, 개념, 재료, 스타일을 혼합하여 그 본질을 유지하면서 제3의 작품을 창조한다. 이 작품은 21세기의 발전을 상징하는 기계 문명과 12, 13세기의 고딕 양식으로 구성되었다. 고딕 양식은 12, 13세기 교회를 중심으로 완성된 이념이고 건축을 통해 발전한 고고한 문화이며, 트럭, 경운기와 같은 기계는 21세기의 발전을 상징하는 일상 문화로 볼 수 있다. 작가는 전혀 다른 이 두 가지를 섞어 제3의 특이한 조각을 탄생시켰다. 한 작품 안에 두 가지 속성이 공존하면서 개성과 독특한 기품이 느껴진다.

❸ 크리스토퍼 울, 「무제」, 종이에 잉크, 실크스크린, 182.88×140.34cm, 2008
크리스토퍼 울은 잭슨 폴록의 추상 표현주의, 앤디 워홀의 팝 아트, 유럽의 앵포르멜 미술을 접목한 포스트 컨셉추얼 아트 작가다. 그는 2013, 2014년 장 미셸 바스키아와 제프 쿤스 다음으로 높은 경매가를 기록했다.

❹ 빔 델보예, 「트로피Trophy」, 청동에 페인트, 49×15.5×21cm, 2011
두 사슴이 인간처럼 서로 사랑을 나누고 있는 모습을 조각한 작품이다.

나는 예술적인 성향이 강한 집안에서 자랐다. 어머니는 피아니스트이자 컬렉터였고, 삼촌도 예술가였기 때문에 내게 예술은 독특하거나 유별난 것이 아니었다. 어릴 때부터 그림 그리기를 좋아했고, 삼촌이 내 그림들을 여기저기 콩쿠르에 제출해 여러 번 수상한 적도 있었다.

내가 여섯 살 무렵의 일이다. 어머니는 손목을 다치고 나서 예술사 수업을 듣기 시작했는데, 어느 날 강의에 다녀오셔서 수업 내용을 들려줄테니 그 내용을 그려보라고 권유하셨다. 어머니가 들려주는 미술사 이야기는 메소포타미아 문명, 그리스 문명, 로마 문명 등으로 심화되었고, 자연스럽게 나의 데생 실력과 예술에 대한 관심도 점차 깊어져갔다. 이 시기에 어머니를 통해 배운 예술사는 예술을 이해하는 중요한 밑거름이 되었다. 경영학 공부를 마치고 가업인 다이아몬드 사업을 하는 동안에는 보석 그림을 그렸으며, 의상과 가구 사업을 할 때도 그림을 손에서 놓지 않았다. 이 취미는 스물두 살까지 계속되었고, 젊은 작가 전시에 출품할 정도로 열정을 가졌지만 화가를 꿈꾸지는 않았다.

열두 살 때 어머니와 함께 브뤼셀의 왕립미술관에 갔다. 1960년대 초반으로, 벨기에에서는 처음으로 팝 아트 전시가 그곳에서 열렸다. 그때 알게 된 팝 아트 작가는 앤디 워홀, 로버트 라우션버그, 로이 릭턴스타인, 톰 웨슬만, 제임스

자크가 어머니에게 상속받은 아프리카 작품으로, 그의 어머니는 컨템퍼러리 아트 갤러리를 운영하기 전에 아프리카 작품의 갤러리스트로 활동했다.

로젠퀴스트James Rosenquist, 재스퍼 존스 등이었다. 그 전시를 보고 예술적 충격을 받은 나는 컬렉터인 어머니에게 작품을 구입하자고 졸랐다. 아마 그때가 처음으로 컬렉터로서의 기질을 보였던 것 같다. 예술사 수업을 마친 어머니는 갤러리를 열었고, 처음에는 아프리카 작품을 전시하다가 자연스럽게 컨템퍼러리 아트 갤러리로 자리 잡아갔다.

나는 어머니와 함께 런던, 파리, 밀라노 등 유럽의 모든 박물관과 갤러리를 방문하며 작품을 보는 시야를 넓혀갔고 창의적인 사고력도 키울 수 있었다. 사실 1970, 1980년대에는 전 세계의 컨템퍼러리 아트 작가들을 전시하는 갤러리가 1,000개도 안 되었다. 그만큼 동시대 작가의 작품 구입을 이해하지 못하는

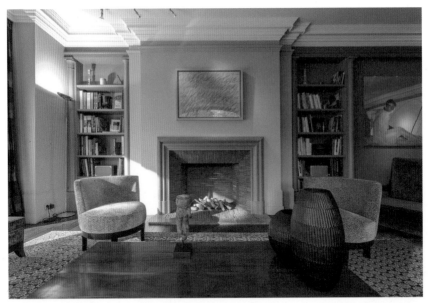

사이 톰블리, 「무제」, 종이에 왁스 크레용, 70×100cm, 1971
자크가 부모님께 상속받은 사이 톰블리의 작품이 거실 중앙에 자리하고 있다.

칸디다 호퍼Candida Höfer, 「뉴욕 뉴 스쿨New York New School」, C-print, 152×152cm, 2001
현관 입구의 모습으로 계단 옆으로는 나가Naga의 두상. 계단 정면에는 칸디다 호퍼의 사진. 왼쪽 벽에는 주세페 페노네의 작품이 걸려 있다.

분위기였다. 하지만 부모님은 컨템퍼러리 아트 작품을 열심히 수집했고, 작가들을 직접 만나 그들의 작품 세계를 이해하고자 노력했다. 덕분에 나 역시 다양한 작가들을 직접 만날 수 있었고, 헤아릴 수 없이 많은 갤러리를 방문하며 자연스럽게 컬렉터가 될 준비를 할 수 있었다.

벨기에는 인구 밀도에 비해서 유럽 국가 중 컬렉터가 가장 많은 나라다. 컬렉션에 대한 이 같은 열정이 어디에서 왔다고 보는가.

유럽 역사에서 브루게는 풍요로운 도시였다. 브루게와 베네치아는 상업적, 예술적으로 언제나 경쟁 관계에 있었다. 중세 시대 회화의 중심에 있던 이탈리아 화풍과 플랑드르 화풍이 19세기 중엽까지 모든 예술에 영향을 미쳤다는 사실만 생각해보아도 가늠할 수 있다. 플랑드르 지역은 베네치아와 같이 해상무역의 중심으로 영국, 북프랑스, 네덜란드 등과 활발하게 교류하던 요충지이기도 했다. 베네치아에서 가져온 다이아몬드를 세공하고 타피스리tapisserie 제작도 모두 브루게에서 했으며, 14세기에는 프랑스와 치른 전쟁에서 승리를 거둔 지역이기도 하다.

당시 유럽은 교회를 중심으로 번영했고, 음악과 예술이 신에게 바쳐지는 과정에서 빠르게 발전했다. 이탈리아의 초상화가 브루게에서도 유행하면서 컬렉터들은 성인聖人의 초상화를 비롯하여 그 밖의 작품들을 수집했다. 부르주아들은 얀 반 에이크Jan van Eyck, 피터르 브뤼헐Pieter Brueghel 같은 작가들의 작품을 소장하기도 했다.

중세 시대부터 플랑드르 사람들은 동시대 작가들의 작품을 구입했다. 이같이 예술이 개인의 집으로 들어오는 흐름은 자연히 다른 유럽 국가들로 퍼져갔

고, 지금까지 이러한 문화가 이어진다고 볼 수 있다. 벨기에가 주변 국가의 약탈을 수없이 겪다보니 지금은 페테르 루벤스Peter Rubens와 브뤼헐의 작품들을 스페인이나 이탈리아, 프랑스 등에서 감상할 수 있다. 플랑드르 컬렉터들의 개인 컬렉션 수준은 보통 박물관급이다. 토니 크랙, 이브 클랭, 게르하르트 리히터 등의 높은 가치를 지닌 작품들은 그들의 컬렉션 수준을 보여준다.

**작품을 구입할 때 유념하는 점이 있다면 무엇인가.**

젊은 작가의 작품인 경우에는 단순히 마음에 든다는 이유로 구입하지 않는다. 우선 작가의 배경을 알아보고 그가 꾸준히 성장 가능한 인물인지 신중히 숙고한다. 미술시장에 막 소개된 젊은 작가들은 활동을 계속해나갈지 예상하기가 어렵다. 어느 갤러리, 박물관에서 전시했는지도 모두 알아보고 그를 홍보하는 갤러리스트와도 적극적으로 만난다. 물론 작가의 작품을 구입하는 것이지 갤러리의 이름을 사는 것이 아니므로 갤러리를 작가보다 우선순위로 두지 않는다. 하지만 앤서니 카로의 작품을 사려면 다니엘 템플론Daniel Templon 갤러리에 가야 하고, 사이 톰블리의 작품은 가고시안 갤러리, 게르하르트 리히터의 작품은 마리안 굿맨Marian Goodman 갤러리에서 살 수 있다. 이는 오히려 안정된 시스템이라고 본다. 한 작가에게 열 개의 갤러리가 있다면 이는 갤러리가 아니라 아틀리에나 마찬가지다.

나는 가능하다면 갤러리스트에게 부탁해서 직접 작가를 만나 그의 작품 세계에 대해 듣고자 한다. 그 작가가 어떤 생각으로 그 작품을 완성한 것인지를 컬렉터는 반드시 알아야 한다. 작품을 구입한다는 것은 그 작가의 예술적 이념을 사는 것이기 때문이다.

미켈란젤로 피스톨레토는 거울을 매개로 한 작품을 주로 선보인다. 실재와 허상의 경계를 없애는 그의 작품 앞에서 우리는 작품 속에 비친 내 모습이 작품에 그려진 인물 뒤에 있는지 혹은 인물이 나를 바라보는 곳에 있는지 혼란스럽다. 이는 동시에 시간에 대한 의구심을 불러 일으킨다.

줄리 머레투, 「변화하다Alter」, 캔버스에 잉크와 아크릴릭, 91.4×122cm, 2005
줄리 머레투는 전 세계에서 일어나고 있는 일을 우주적 관점에서 건축적으로 표현한다. 그녀의 에너지 넘치는 작품에는 이민, 전쟁, 테러, 종교, 스포츠 등 모든
현실이 다이나믹하게 그려져 있다.

컬렉션을 하면서 재미있는 에피소드도 많이 있을 것 같다. 가장 기억에 남는 작품과 이야기가 있다면.

첫째로 줄리 머레투Julie Mehretu의 작품과 관련된 에피소드가 있다. 그녀의 작품을 구입하기 위해 난 베를린의 카를리에 게바우어Carlier Gebauer 갤러리에 연락해서 달러로 오퍼했다. 메일로 사진을 받아봤는데 마음에 들었으나 예산이 부족했다. 게다가 구입을 원하는 컬렉터가 나 말고도 벨기에인 두 명, 미국인 한 명, 프랑스인 한 명, 스위스인 한 명까지 총 다섯 명이나 더 있었다. 가격을 협상하는 일을 혐오스러울 정도로 싫어하기 때문에 기다렸다.

어느 날 갤러리스트가 작품을 팔고자 하는 컬렉터와 점심을 먹는다면서 다시 한 번 생각해보라고 했다. 그 대화에서 난 그 컬렉터가 독일인이라는 것을 직감하고 달러를 유로로 바꾸어 다시 오퍼했다. 최종적으로 나와 프랑수아 피노 회장이 남았다. 그러나 피노는 본인이 소장하고 있던 줄리 머레투의 다른 작품과 교환을 하고 싶어했기 때문에 결국 작품은 내게 올 수 있었다. 내가 소장한 컬렉션 중 가장 고가이지만 그만큼의 기쁨을 가져다준 멋진 작품이다.

또 다른 에피소드로는 크리스토퍼 울의 작품과 관련된 것이 있다. 나는 2007년 뮌헨의 쉘만Schellmann 갤러리에서 크리스토퍼 울이 실크스크린으로 제작한 삼면화 작품을 구입했는데, 컬렉션을 하고 싶은 다른 작품이 있었다. 2년을 꼬박 기다려 마음에 드는 작품을 만났는데 당시 구매를 원하는 컬렉터가 줄을 서고 있었다. 내가 구입하리라는 보장이 전혀 없는 상태에서 피악 페어 VIP 초대 전날 몇 점의 작품이 소개될 것이라는 정보를 듣고 가장 먼저 갤러리에 찾아갔다. 하지만 원하던 작품은 이미 파리의 박물관과 프랑스 정부 컬렉션으로 팔려버린 후였다. 크리스토퍼 울의 다른 작품들을 구입할 수도 있었지만 마음에 들지 않아서 결국 포기하려던 찰나, 아내가 2년 동안 그의 작품을 구입하기 위

해 서로 연락하고 지냈던 갤러리스트에게 인사는 하고 가자고 권유했다. 갤러리스트는 우리의 이런 모습에 감동을 받았던 것 같다. 우리는 벨기에로 돌아가는 기차 안에서 작품을 구했다는 전화를 받을 수 있었다. 뉴욕의 갤러리스트 루링 오거스틴Luhring Augustine은 결국 내가 좋아하는 시리즈의 작품을 찾아주었다. 그 이후 우리는 절친한 친구가 되었으며 그를 통해 글렌 라이곤Glenn Ligon의 작품도 구매할 수 있었다. 2007년 7만 유로에 구입한 크리스토퍼 울 작품은 2014년 80만 유로에 거래되었다.

갤러리스트와 맺는 친밀한 관계가 작품 구입에 결정적인 영향을 끼치는 것 같다. 그렇다면 아트 전문가인 컨설턴트의 의견은 작품을 구입할 때 어떻게 작용하는가.

갤러리스트, 평론가, 딜러, 전문 컨설턴트와 맺는 관계는 컬렉터에게 언제나 유익하다. 갤러리스트들은 작가에 관한 정보를 최대한 많이 공급해주고, 평론가들의 평은 작가의 작품을 더욱 깊게 이해하는 데 도움을 준다. 물론 나는 내 마음에 들어야 작품을 구입하고 컬렉션을 하기 전에 우선 혼자 연구하는 스타일이지만, 작가에 대한 평론가의 확신도 중요하게 고려한다. 실제로 평론가이자 컨설턴트인 피에르 스텍스의 확신으로 나는 줄리 머레투와 크리스토퍼 울 등 훌륭한 작가의 작품을 구입할 수 있었다.

당신은 예술적 성향이 강한 가정 환경에서 자랐고 부모님의 컬렉션을 상속받기도 했다. 컬렉션이 당신의 가족에게 주는 특별한 의미는 무엇인지 궁금하다.

마이클 델루시아, 「더블 스팟Double Spot」, OSB 합판, 244×244, 2011
마이클 델루시아의 이면화는 서재의 벽면을 모두 덮을 정도의 대형 작품으로. 작품 그대로 전시되었다.
토마스 루프Thomas Ruff, 「mdpn28」, C-print, 130×166, 2003
나폴리의 무솔리니 건물을 담은 사진으로. 토마스 루프는 이탈리아의 태양을 상징하는 붉은색으로 작품의 분위기를 압도했다.

▌ 예술은 우리 가족 모두의 관심사다. 아내는 1970~80년대 갤러리에서 일을
했고, 철학을 전공한 딸은 미와 예술을 주제로 논문을 썼다. 바캉스를 갈 때
도 우리는 해변에서 일광욕을 하기보다는 훌륭한 전시나 오페라 공연을 기준
으로 여행지를 결정한다. 가족들과 나누는 예술에 관한 대화는 언제나 흥미롭
다. 부모님에게 상속받은 작품들은 나와 여동생이 제비뽑기로 나누어 가졌다.
머지않아 나의 모든 컬렉션은 외동딸에게 상속될 것이다. 서른이 갓 넘은 딸은
효과적인 컬렉션을 계속하기 위해 주위의 컨설턴트에게 조언을 받고 있다.

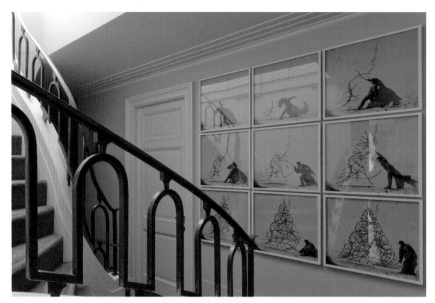

로빈 로드, 「X(미스 반 데어 로에에게 바치는 바르셀로나 의자)X(hommage to Mies van der Rohe Barcelona chair), C-prints, 159×159cm, 2010

퍼포먼스 과정을 보여주는 종합예술 작품으로, 작가의 사진 실력뿐만 아니라 데생 실력 또한 충분히 발견할 수 있다. 그의 작품 속에는 음악과 데생, 퍼포먼스, 사진 등이 녹아 있다.

찰스 샌디슨Charles Sandison의 비디오 작품이다. 이 작품은 우리가 느끼는 모든 감정을 단어로 표현하여, 그 감정이 서로 부딪히고 사라지고 다시 생성되는 과정을 보여준다. 감성이 글자가 되어 서로 소통하는 것을 시각적으로 경험하게 함으로써 특이한 느낌을 선사한다.

**21세기와 예술의 관계를 어떻게 보는가.**

집에 도둑이 들었을 때 텔레비전과 음향 장비는 가지고 갔지만 마그리트와 막스 에른스트의 작품들은 두고 갔다는 재미있는 일화가 있다. 이처럼 경제 발전이 어느 수준까지 도달하기 전에는 예술이나 문화에 관심을 둘 수 없었다. 그러나 더 이상 배가 고프지 않자 사람들의 관심은 다양해졌다. 더 많은 것을 보고, 느끼고, 알고 싶어한다. 대형 박물관마다 한 시간씩 줄을 서야 하는 것을 보면 쉽게 이해가 가지 않는가. 인터넷을 통해서 퐁피두센터가 메츠에 두 번째 박물관을 개관한 것도, 어느 박물관에서 어떤 작품이 도난당했는지도 알 수 있다. 컨템퍼러리 아트에 관한 관심은 음악 콘서트, 영화, 연극, 댄스, 스포츠, 여행 못지않게 우리 삶의 일부가 된 것이다.

나는 컬렉터이자 브뤼셀 왕립미술관의 예술 메세나 클럽 회장이면서, 오페라 하우스 정회원이고 한 회사의 대표이기도 하다. 한 사람이 많은 직함을 갖는 것은 지금 이 시대에는 당연한 일이다. 마찬가지로 파리에 가장 많은 관광객이 모이는 이유는 다양성 때문이다. 온화한 기후와 도시마다 볼 수 있는 특이한 경치, 별미 음식 이외에 풍요로운 문화를 즐길 수 있다. 이제는 경제 발전만으로 국가의 성장을 바랄 수 없다. 우리는 문화가 산업을 대치하는 시대에 살고 있다.

**문화가 산업을 대치한다고 했는데 확실히 미술시장의 규모는 점점 커지고 있고 수백, 수천억 원을 예술에 투자하는 사람들이 많아지고 있다. 이러한 아트펀드에 대해서는 어떻게 생각하는가.**

현재 40만 명 이상의 작가들이 있고 새로 오픈하는 갤러리와 페어의 수도

점차 증가하고 있다. 이렇게 과열되는 과정에서 아트펀드에 대한 내 생각은 부정적일 수밖에 없다. 내 서재는 온통 예술 서적으로 가득하다. 갤러리스트에게 정보를 공급받는 것 이외에도 직접 자료를 조사하거나 많은 페어를 방문하면서 컨템퍼러리 작가들의 작품들을 이해하려고 노력한다. 그것이 나의 기쁨이고 열정이다. 내 생각으로 아트펀드는 예술을 이해하고 즐기려는 노력이 전혀 없는 투기일 뿐이다.

그렇다면 컬렉션 작품을 판매하는 일은 없나.
작품을 판매하는 경우는 드물다. 다른 작품을 구입하기 위해 판매하는 경우는 간혹 있다.

해마다 아트 브뤼셀 기간에 100여 명의 컬렉터를 집으로 초대하는 이유는 무엇인가.
공감대가 형성되는 분위기는 모두에게 유익하다고 생각한다. 초대된 컬렉터들이 새로운 컬렉터들을 동반함으로써 새로운 사람을 만날 수도 있고, 때로는 작가를 초대해 함께 즐거운 시간을 보내기도 한다. 2014년에는 빔 델보예가 방문해주었다.

세계 각국의 페어를 다니면서 각각의 분위기는 어떠했는지 궁금하다. 간단하게 소견을 언급해달라.

**식당 가운데 작품: 루초 폰타나, 「콘체토 스파시알Concetto Spatiale」, 나무와 캔버스, 110×100, 1966**
루초 폰타나는 캔버스를 날카로운 칼로 자르거나 송곳으로 구멍을 내어 공간을 창조한다. 그는 회화와 조각의 영역을 넘어서 공간주의를 창조한 이탈리아 예술가로, 이 작품에서는 건축적 공간의 효과를 극대화하기 위해 단색 회화를 그린 후 선을 붓 대신 칼로 그어 표현했다.

▌개인적으로 스위스 바젤 아트페어가 가장 이상적이었다. 파리 피악은 약간 보수적인 경향이 있다. 런던 프리즈 아트페어는 급격히 부상한 까닭에 나로서는 이해하기가 쉽지 않다는 느낌을 받았다. 아트 브뤼셀은 초대형 갤러리의 참여가 아직은 좀 더 필요할 것 같다. 바젤 마이애미는 페어뿐만 아니라 주변의 상황도 아주 매력적이다. 겨울에 바젤 마이애미 페어를 방문하면 따뜻한 기후에서 해변을 만끽하며 바캉스와 페어를 모두 즐길 수 있다는 점이 일석이조다.

▌작품에 대한 열의가 대단한 것 같다. 혹시 컬렉터로서 이루고 싶은 구체적인 목표가 있는가.
▌컬렉션을 하면 할수록 삶이 풍요로워진다. 나는 이것으로 충분히 만족한다.

▌미래의 아트 컬렉터들에게 해주고 싶은 조언이 있다면.
▌우선은 많이 보는 것이 가장 중요하다. 작품을 감상하며 스스로 견문을 키워야 한다. 전시에서 마음에 드는 작가가 있다면 기록하고 적극적으로 조사해야 한다. 루초 폰타나를 모른다면 캔버스를 칼로 잘라버린 작은 작품이 왜 100만 유로(약 12억 원)인지 알 수 없다. 그러나 작가와 작품 세계를 안다면 얼마든지 이해할 수 있다. 오랫동안 충분히 많이 보는 과정은 효과적인 컬렉션을 위한 지름길이며 꼭 거쳐야 할 길이다.

또한 구입할 작품을 성급히 선택하지 않기를 바란다. 나는 크리스토퍼 울과 줄리 머레투의 작품을 구입하기 위해 각각 2년의 시간을 투자했고, 빔 델보예의 작품 구입은 1년을 기다렸다. 곧 도착할 프란츠 폰 슈투크Franz von Stuck의 작품

인 「아마존」을 위해서도 역시 2년의 공을 들였다. 그 작품은 1905년에 청동으로 완성한 것이다. 스페인 작가 오르티즈Ortiz의 사진은 아주 오래전에 구입했는데, 최근에서야 작가가 인정을 받으며 작품 가치가 올라가고 있다. 작가가 알려지지 않았을 때 작품에 감동받아 과감하게 구입한 것이 십여 년이 지나고 나서 인정을 받는 모습은 컬렉터에게는 가장 큰 기쁨이다.

~~~~~~~~~~

다양한 작품을 소장하고 있다 해도 그것이 반드시 효과적인 컬렉션으로 이어지는 것은 아니다. 컬렉터들은 초기에 열정이 넘치지만 경험이 부족하다. 만약 그들이 보여주는 작품이 100점이라면 그것의 몇 배에 달하는 수백 점의 작품이 창고에 있는 경우도 많다. 하지만 자크에게 예술작품 수장고는 존재하지 않는다. 그는 단순히 작품에 대한 열망만으로 그것을 구입하는 것이 아니라, 어린 시절부터 쌓아온 지식과 경험을 바탕으로 연구와 숙고의 과정을 거친 후에 구입한다. 그는 컬렉터 클럽 회원들이나 가족과 함께 작품 감상에 많은 시간을 투자한다. 또한 갤러리스트와 평론가, 컨설턴트와 대화하면서 정보를 얻고, 틈나는 대로 예술 서적을 탐독한다. 한 작품을 구입하기 위해서 각 페어들에 참여하고 몇 년 동안 끈질기게 기다리고 작가를 만나기 위해 국경을 넘는 일도 주저하지 않는다.

Jacques's Collection ━━━

왼쪽 작품은 2010년에 만들어진 앤서니 카로의 「슬로프 업Slope up」이고, 정 면 벽에 걸린 작품은 바사렐리Victor Vasarely의 1965년도 작품이다. 2013년 타계한 앤서니 카로는 "이제 더 이상 추상조각의 장애물은 없다. 나는 모든 가능성을 펼쳐 마음껏 표현하는데 자유롭다"라는 말을 남긴 추상조각가의 대명사다. 그는 녹슨 강철, 주철, 나무 등 폐기물 재료로 본래의 기능을 고려하지 않고 조각으로서만 존재하도록 통일성을 부여했다.

주세페 페노네, 『흑연의 껍질－오팔의 반사Pelle di grafite-riflesso di opale』, 캔버스에 검은 종이와 흑연,
150×200cm, 2003
이탈리아 작가이며 아르테 포베라 작가인 주세페 페노네는 2013년 베르사유 박물관에 초대되었다.
그의 작품은 언제나 자연의 경이로움을 느끼게 한다.

올라퍼 엘리아손Olafur Eliasson, 『이너 터치 스피어Inner Touch Sphere』, 메탈 프레임에 거울, 지름 50cm,
2012
빛의 마법사인 올라퍼 엘리아손은 2014년 10월 개관한 루이비통 재단 미술관에서 설치 작품을 공개
했다. 자크의 집에 설치된 올라퍼 엘리아손의 작품은 그 존재만으로도 빛나며 덩달아 다른 작품들의
가치를 높여준다.

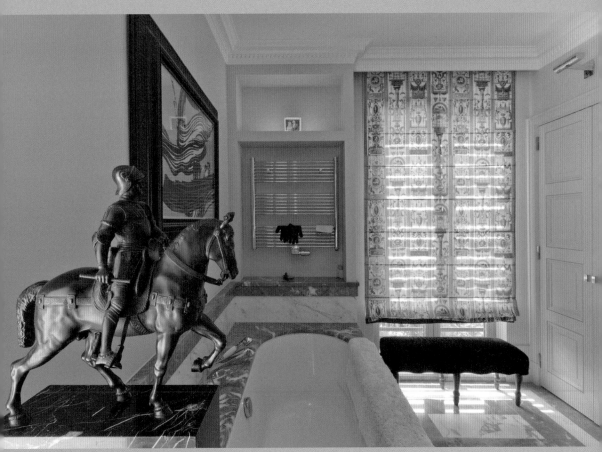

욕실의 왼쪽 벽에는 로이 릭턴스타인의 실크스크린 작품이 걸려 있다.

어윈 부룸Erwin Wurm, 「콩!(무례한 공격)Bamm!(Abstract Attack)」, 청동에 페인트, 9,5×12,5×15, 2013
작은 건축물 위에 거대한 소세지를 얹어놓은 청동 작품으로 부드러움과 견고함, 따뜻함과 차가움 등 대조적인 요소의 조합이 해학적으로 느껴진다.

미셸 프랑수아, 「상처Froissa」, 폴리우레탄과 자석, 115×100×18cm, 2010
검은 탄성 고무를 넓고 평평하게 자른 다음. 동그란 구멍을 규칙적으로 만들었다. 이 규칙을 자석으로 깨기 위해 탄성고
무의 면 여기저기에 붙여놓았다. 이는 작은 충격에도 우리 사회의 질서가 무너질 수 있다는 카오스를 상징한다.

컬렉션이
남긴 의미

마리 로르

Marie-Laure

아프리카와 인도 예술부터 컨템퍼러리 아트까지 예술사와 철학 등 다양한 분야를 아우르는 마리 로르. 그녀는 네덜란드 에라스무스 대학의 교수이자 런던 대학에서 영양학을 전공한 영양학 전문 의사다. 예술애호가였던 그녀가 본격적으로 컬렉터로서의 삶을 시작한 것은 어머니에게서 상속받은 컬렉션 덕택이다. 컬렉터였던 마리 로르의 어머니는 치매를 앓다가 2014년 6월 바젤 아트페어 기간 도중 갑자기 운명을 달리했는데, 갑작스러운 일에 그녀는 한동안 힘겨운 시간을 보낼 수밖에 없었다.

같은 해 10월 런던 크리스티 경매장에서 다시 만난 그녀는 점차 안정을 찾아가고 있었다. 나는 마리 로르의 어머니가 남긴 안드레아스 구르스키 작품이 판매되는 현장에 함께할 수 있었는데, 이날 구르스키의 작품은 12만 유로(약 1억 5천만 원)에 낙찰되었다. 마리 로르는 어머니에게서 상속받은 300여 점 중 애정

마리 로르는 컬렉터인 어머니에게서 300여 점의 작품을 상속받았다. 그녀 역시 자신의 컬렉션을 구축하며 컬렉터의 길을 걷고 있다.

이 많이 가거나 장기 소장 가치가 있는 작품들을 선별한 후 나머지를 판매했다. 그리고 그 돈으로 다른 작품을 구입하며 작품을 상속받은 컬렉터로서 이상적인 모습을 보여준다. 자신의 컬렉션을 구축하고 있는 그녀는 어머니의 삶을 풍요롭게 만든 아트 컬렉션의 삶을 이어가고 있다.

안드레아스 구르스키, 「포르투나 뒤셀도르프」Fortuna Düsseldorf」, C-print, 123×258cm, 2000
런던 크리스티 경매장에서 판매한 구르스키의 작품으로 약 1억 5천만 원에 낙찰되었다.

콘래드 쇼크로스Conrad Shawcross의 조각품으로 마리 로르
의 어머니가 15년 전에 구입한 것이다. 그는 수학자이며 과
학자로서 무한대에 관한 개념미술 작업을 펼쳤다.

┃ 어머니의 컬렉션을 상속받으면서 컬렉터가 되었다. 컬렉터가 되기로 한 선택
┃ 이 당신의 삶에 어떤 영향을 주었나.

┃ 사실 그동안 어머니와 나는 그리 다정한 관계가 아니었다. 어머니는 지극히
본인이 원하는 삶에 충실했다. 우리는 둘 다 예술을 사랑하고 즐겼지만 각자
다른 전시를 보러 다녔고 관심 분야도 전혀 달랐다. 나는 가난하고 어려운 사
람들이 사회에 원만하게 적응하도록 돕는 일을 해왔는데, 그런 내 눈에 갤러리
VIP 초대전에 가고 아트페어를 보기 위해 전 세계를 여행하는 어머니는 다른
세계에 있는 사람 같았다.

　나는 미술관에 가는 것을 좋아하고 예술을 사랑하지만 미술시장의 표면에
서 그 본질을 찾을 수는 없었다. 그런데 갑작스레 어머니가 치매를 앓게 되면
서 함께 보내는 시간이 늘어났고 차츰 어머니를 이해하게 되었다. 서로 융화되
기 시작하면서 이때 예술에 대한 어머니의 열정에 감화될 수 있었다. 특히 이
전에는 불만스럽게만 보이던 미술시장 속에 나 자신이 들어와 있음에도 불구
하고 여전히 순수한 마음으로 작품들을 감상할 수 있다는 사실이 놀라웠다.
만일 어머니에게서 그러한 열정을 전해 받지 못했다면 아마도 나는 모든 컬렉
션을 팔아서 싱글맘을 위한 협회에 기증했을 것이다. 하지만 이제는 어머니가
사랑하던 컬렉션의 본질을 보게 되었다. 그것이 컬렉션과 함께 상속받은 또 다
른 선물이라 생각한다. 어머니의 컬렉션과 함께 보낸 시간은 25년 이상 컬렉터
로 살았던 어머니를 존경할 수 있게 해주었을 뿐만 아니라 그녀의 열정을 이해
할 수 있게 해주었다.

후안 무뇨스 Juan Muños, 「**바구니 자루** Basket Piece」, **청동**, 130.81×41.91×36.83cm, 1995
에디션이 없는 원작으로 바구니 안에 들어간 남자의 모습을 상상하게 한다. 무엇을 찾으려는지, 혹은 숨으려는 것인지 알 수 없는 호기심을 자극하는 작품이다.

토마스 쉬테Thomas Schütte, 「여인」, 스틸 테이블 위에 청동, 126×251×125cm, 2003
입을 벌리고 눈을 감고 있는 이 여성은 사랑을 나누고 나서 막 잠에 빠지려는 모습같아 보인다. 일부러 녹슬게 한 철제 조각 단상 역시 작품의 일부로, 작가는 서로 성격이 완전히 다른 두 마티에르의 결합에서 매끄러운 청동의 여성상에 더 큰 가치를 부여했다.

컬렉터로서의 어머니는 어떤 사람이었나.

창의적이고 섬세한 여인이자 열정적이고 과감한 분이었다. 1990년대 초 어머니는 벨기에서 열린 피에르 스텍스의 컨퍼런스를 듣게 되었고 크게 감동했다. '내가 만나야 할 사람을 드디어 만났다'라고 생각할 정도였다고 했다.

어머니는 피에르 스텍스의 다음 강연이 있던 뉴욕까지 무작정 따라가게 되면서 본격적으로 컬렉터로서의 삶을 시작했다. 그러나 보수적이었던 아버지 때문에 정작 본인이 원하는 전위적이고 아방가르드한 작품들을 수집한 것은 이혼 이후부터였다. 부모님은 함께 사업을 했는데 이혼하게 되면서 사업도 끝이 났다. 어머니는 그때 정리한 돈으로 거주할 집을 마련하고 나머지를 모두 컬렉

션 자금으로 사용했다. 그녀의 첫 컬렉션 작품은 스페인의 조각가 후안 무뇨스의 것이었다. 이어서 토니 크랙의 작품을 구입했다.

어머니는 마음에 드는 작품을 발견하면 일주일 내내 갤러리에 찾아가 작품을 보고 또 보면서 갤러리스트에게 많은 질문을 했다. 그러다 작가를 마주치는 일도 많았는데, 그것은 그녀에게 아주 중요한 사건이었다. 어머니는 뉴욕의 마리안 굿맨 갤러리에서 토마스 쉬테의 청동 조각상 「여인」에 반해 매일 작품을 보러 갔다. 그녀는 작품을 구입하기를 원했지만 갤러리에서는 유럽 컬렉터보다 미국 컬렉터에게 작품을 팔기를 선호하는 바람에 그럴 수 없었다. 하지만 포기하지 않고 날마다 작품을 보러 갔고, 우연히 작품을 설치하러 갤러리에 들른 토마스 쉬테와 마주칠 수 있었다. 어머니는 작가에게 직접 얼마나 그의 작품을 원하는지, 그것이 자신에게 어떤 의미인지 자세히 이야기했다. 결국 토마스 쉬테는 어머니의 열정에 감동해 작품을 구입할 수 있게 도와주었다. 이처럼 컬렉터로서 어머니는 이성적이기보다는 충동적이고 직감에 따라 행동하는 편이었는데, 나는 그만큼 어머니가 컬렉션을 열정적으로 사랑했다고 생각한다.

보통 컬렉터들은 작품 구입을 위해 연구를 많이 하는데 직감에 의존했다는 사실이 재미있다. 어머니는 주로 어디에서 작품을 구입했나.

직감에 따라 작품을 구입할 수 있었던 것은 어머니가 작품을 보는 눈이 뛰어난 편이고, 또 자신의 그런 감각을 믿었기에 가능했다고 본다. 그녀는 마리안 굿맨 같은 대형 갤러리뿐만 아니라 중간 수준의 갤러리에서도 작품을 구입했다. 20년 전 아이겐 아트Eigen+Art 갤러리는 지금처럼 굵직한 대형 갤러리가 아니었지만 어머니는 이 갤러리의 라이프치히 지점에서 발견한 네오 라우흐Neo Rauch

네오 라우흐, 「파인더Finder」, 캔버스에 유채, 50×40cm, 2004
마리 로르의 어머니가 애착을 가졌던 이 작품은 무언가를 찾고 있는 듯한 신비로운 분위기를 자아낸다.
크기는 작지만 지금도 크리스티 같은 경매회사에서 자주 판매를 권할 정도로 중요한 작품이다.

의 작품을 구입했다.

강연을 들은 이후로 절친한 친구가 된 피에르 스텍스의 컨설팅으로 어머니는 빔 델보예, 토니 크랙, 카일리앙 양, 미켈란젤로 피스톨레토 등의 작품을 구입하기도 했다. 어머니는 그뢰닝게 컬렉터 그룹에서 10년, 네오스 컬렉터 그룹에서 10년간 회원으로 있으면서 다양한 업계의 컬렉터들과 두루두루 친밀하게 지낼 수 있었다. 게다가 아트페어 이외에도 옥션, 갤러리, 개인 딜러나 컬렉터 친구들의 소개 등 작품이 마음에 든다면 어떤 곳에서든 구입했다. 그녀에게는 어디서 구입하는지보다 누구의 어떤 작품을 구입하는지가 중요했다.

상속받은 작품이 300여 점에 이른다. 컬렉션 관리는 어떻게 하고 있나.

어머니가 돌아가시기 4년 전부터 함께 컬렉션 목록을 데이터화했다. 치매에 걸린 어머니는 차츰 많은 것을 잊어버렸다. 컬렉션을 정리하는 것은 남은 시간을 보다 합리적으로 보낼 수 있는 방법 중 하나였다. 컬렉션 목록을 새로 작성하면서 우리는 많은 대화를 나눴고 어머니가 왜 작품을 구입했는지 자세히 물어볼 수 있었다. 또 그 과정에서 비용을 지불하고도 찾아오지 않았던 여러 점의 작품들을 발견하기도 했다. 뒤늦게 갤러리에 연락해보니 이미 7년 이상 지났다며 보관비 등을 이유로 작품을 내주지 않으려고 해서 변호사가 필요한 경우도 있었다. 찾아와야 할 작품들은 뉴욕과 전 유럽에 흩어져 있었고, 어떤 작품은 회수 기간까지 2년이 넘는 시간이 걸렸다. 다행히 어머니가 관련 자료를 모두 보관하고 있어서 가능한 일이었다.

그 많은 컬렉션은 어떤 기준으로 분류하며, 어떻게 보관하나.

어머니와 나는 크게 세 가지로 컬렉션을 분류했다. 첫째는 절대 팔지 않을 중요한 작품이고, 둘째는 그보다 수준이 낮은 것으로서 소장 가치가 있는 작품이며, 셋째는 판매를 통해 정리할 작품이다. 왜냐하면 어머니가 치매에 효과적인 치료를 받기 위해서는 1년에 최소 6만 유로 이상의 비용을 준비해두어야 했다. 그 비용은 작품 판매비로 충당해야 할 상황이었으며, 어머니가 살아 있는 동안에 우리는 이미 100여 점 가량의 작품을 판매했다.

만약 어머니가 이렇게 일찍 세상을 떠나실 줄 알았다면 3년 전에 팔지 말 걸 하고 후회하는 작품들도 있다. 하지만 그때는 그 방법이 우리에게 최선이었다. 어머니가 돌아가신 후 벨기에의 집은 세를 놓았고, 소장한 작품들은 예술작품 보관소에 맡겨두었다. 현재 나는 영국과 벨기에를 오가며 생활하고 있는데, 분류에 따라 판매 여지가 있었던 작품들을 조금씩 판매하는 중이다. 앞으로 영국에 새 아파트를 구입한 후에는 중요한 몇 작품들을 소장할 예정이다.

작품을 중요도에 따라 세 가지로 분류할 때 염두에 두었던 구체적인 기준이 있는지 궁금하다.

크게 개인적인 취향과 미술시장에서의 위치를 중심으로 살폈다. 작품과 나 사이에 어떤 연결고리가 있는지 혹은 내 일생과 함께할 정도로 좋아하는지, 미술시장에서 작가의 위치가 상승하고 있는지 등을 염두에 두었다.

어머니의 컬렉션 중 길버트 앤 조지의 1970년대 빈티지 작품은 미술시장에서의 가치는 매우 높지만, 내가 평생 소장할 만한 것은 아니었다. 소장 가치가 충분해서 당장은 팔지 않을 생각이지만, 좋은 시기에 판매해서 내가 좋아하는

길버트 앤 조지, 「수감된Imprisoned」, 혼합매체, 119×92cm, 1973
어머니가 남겨준 길버트 앤 조지의 1970년대 빈티지 사진 작품이다.

다른 작품을 구입하고 싶다. 도날드 저드의 작품도 내가 크게 감동한 것은 아니지만 예술사에 남은 작가이고 가치가 꾸준히 상승하고 있기 때문에 몇 년 더 소장한 후 판매할 예정이다. 작품을 판매할 때 컬렉터는 문화유산을 지키는 소명도 잊지 않아야 한다고 생각하기 때문에 신중하려는 편이다.

반면 토마스 쉬테의 작품은 정말 좋아하기 때문에 절대 팔 생각이 없다. 특정한 어떤 것이 작품에 내재되어 나와 연결된 느낌이 들기 때문이다. 역시 후안 무뇨스, 줄리 머레투, 로버트 맨골드Robert Mangold의 작품과 함께 사는 것도 나의 행복이다. 런던의 내 작은 아파트에는 몇 개의 작품만을 두었는데 그중 하나가 줄리 머레투의 것이다.

이야기를 듣다보니 컬렉터의 순수한 열정과 신중한 자세가 느껴진다. 사실 컬렉터로서의 삶은 당신이 직접 선택했기보다는 컬렉터였던 어머니로 인해 선택되어진 것으로 보인다.

어머니가 돌아가셨을 때 주위의 사람들은 모두 컬렉션을 팔아 멋진 집을 사라고 했다. 게다가 경매회사에서 꾸준히 연락이 와서 작품 판매를 권유받기도 했다. 실제로 컬렉션을 팔아 정리해버린 컬렉터 2세대를 많이 보았고, 그들의 결정을 어느 정도 이해한다. 나 역시 생활의 안락함을 추구하고 싶은 마음도 있다. 하지만 지금은 생활의 안락함보다 컬렉션 작품 소장이 우선이다. 그것은 어머니와 나의 연결고리이자, 내게 기꺼이 상속해준 어머니에 대한 존경의 표시다. 또한 나 역시 어머니처럼 예술작품과 함께하고자 하는 측면에서 컬렉터로서의 삶은 내가 선택한 것이기도 하다. 어머니는 작품을 구입할 경제적 능력이 있었고, 나는 다만 그 작품을 상속받았다는 것이 다를 뿐, 우리 둘은 모두

줄리 머레투, 「추출(서스펜션)Excerpt(suspension)」, 캔버스에 잉크와 아크릴릭, 81×137cm, 2003
여러 층으로 구성된 작품으로 맨 밑바탕에는 건축가들의 설계도면 같은 종이에 검은 잉크로 그림이 그려져 있다. 그 위에 투명한 종이를 올려 색감을 연하게 한 후 다시 새로운 층에 그림을 그렸다. 구성과 그림 속 요소들 간의 절묘한 화합에서 뿜어져 나오는 구조적인 에너지가 충만하게 느껴지며, 구조적인 카오스는 보는 이를 열광하게 하고 끊임없는 대화를 유도한다.

예술을 사랑한다. 나는 어머니를 통해 소개받은 컨설턴트 피에르 스틱스와 나름대로 친분을 쌓아, 2013년 가을 테이트 모던 박물관에서 영국 컬렉터 서른 명과 함께 파울 클레Paul Klee 컨퍼런스를 조직하는 자리에 그를 초청하기도 했다.

┃ 컬렉션을 하는 데 어머니와 확연히 다른 취향이나 지점이 있는지 궁금하다.
┃ 나는 인간의 몸을 이용한 작품을 선호한다. 퍼포먼스에서 비디오, 페인팅, 조각, 설치, 사진 등에 이르기까지 인간의 몸으로 완성한 작품들에 진한 감동을 받는다. 예를 들어 로빈 로드의 데생과 퍼포먼스가 사진으로 완성된 작품, 자연과 인간의 만남을 시적으로 표현하는 장환Zhang Huan의 작품은 몇 시간씩 바라보고 있을 정도로 좋아한다. 주세페 페노네의 자연주의적 작품과 안토니 곰리Antony Gormley, 빌 비올라Bill Viola, 브루스 나우먼의 작품도 마찬가지 이유로 좋아한다. 댄스와 다이나믹한 운동감을 좋아하기 때문에 줄리 머레투의 작품도 선호한다. 그런 이유로 정체되고 딱딱한 느낌이 드는 미니멀한 도널드 저드의 작품에서는 별다른 감흥을 느끼지 못한다.

2014년 런던 프리즈 아트페어에서는 에드가르 드가의 작은 작품이 인상 깊었다. 나는 작품을 많이 소장하거나 대형 작품을 소장하기보다는 작은 것일지라도 내 자신을 돌아볼 수 있고 감동을 주는 것을 택하는 편이다. 드가의 작품을 보는 순간 색감이 주는 따뜻함은 지금까지도 생생하게 남아 있다. 아침에 눈을 떴을 때 드가의 작품을 본다면 그 이상의 행복이 없지 않을까 싶을 정도로 마음을 빼앗겨 버렸다. 장기적으로 어머니의 컬렉션을 판매하여 내가 좋아하는 성향의 작품들로 점차 바꾸어 나가고 싶다.

작품을 대량으로 물려받았는데 상속세가 궁금하다.

만약 내가 벨기에서 영국으로 완전히 거주를 옮긴다면 그때는 양도세로 28퍼센트의 세금을 내야 한다. 그러나 지금까지는 어떤 나라에서도 상속세를 내지 않았다. 어머니가 생존해 계실 때 작품을 모두 물려받았기 때문이다. 정확히 어머니는 돌아가시기 3년 전에 모두 내게 물려주셨고, 우리는 이 모든 과정을 변호사와 함께 서류로 남겼다. 일반적으로 서류로 남기지 않고 그냥 작품을 물려주는 것이 편리하게 보이지만, 법이 바뀌면 오히려 더 복잡해질 수 있고, 세금이 더 많이 부과될 수도 있다.

어머니의 컬렉션을 정리하면서 배운 컬렉터로서의 철학이 있다면 무엇인가.

요리사가 최상의 요리를 만들기 위해서는 음식을 많이 먹어봐야 하는 것처럼 컬렉터도 작품을 감상하는 눈과 마음을 단련할 필요가 있다. 작품을 구입하기 전에 1~2년 동안은 박물관, 갤러리, 아트페어 등을 최대한 많이 방문하여 작품을 보는 안목을 높이고 좀 더 섬세해질 수 있도록 스스로를 훈련시키기를 권한다. 페어나 갤러리에서 마음에 드는 작품을 발견했을 때는 다음날 다시 가서 봐도 여전히 같은 느낌인지, 작품 속에서 자신만의 의미를 찾을 수 있는지 확인해야 한다. 그 사이 작품이 판매될 여지도 있지만 그것이 두려워 서둘러 결정하는 것은 본인 의사라기보다 상황이 구매를 이끈 탓이 크다. 그런 경우 결과적으로 최선의 결정이 아닐 가능성이 높다. 어머니 또한 실제로 다른 컬렉터에게 팔릴 것이라는 불안함에 첫눈에 마음에 든 작품을 성급하게 구입하고 후회했다.

또한 작은 작품 여러 개와 큰 작품 한 개의 값이 같다면 큰 작품에 돈을 쓰

마리 로르에게 진한 감동을 준 로빈 로드의 데생 작품을 배경으로 마리 로르 본인의 퍼포먼스를 담은 사진이다.

기를 권한다. 예산을 모으는 동안에는 작품을 구입하지 않고 전시를 많이 보러 다니면서 스스로를 훈련하는 일에 집중하다 보면 언젠가 컬렉터로서의 준비가 갖추어져 있을 것이다.

초반에는 대형 페어에서 유명한 갤러리를 통해 꾸준히 홍보되고 있는 탄탄한 작가들을 선택하기를 권장한다. 예산은 분명 많이 들겠지만 장기적 안목으로 본다면 후회없는 선택을 할 수 있다. 컬렉터로서의 경험이 쌓이고 자신의 안목에 어느 정도 확신이 생긴다면 명성 있는 작가들만을 고집하지 말고 실력 있는 신진 작가의 작품도 동시에 구입해보는 것이 좋다. 이때 젊은 신인 작가들이 시간이 지난 후에 블루칩이 될 수 있는지는 컬렉터 자신의 연구 결과와

작가의 실력이 결정하게 된다.

마지막으로 꾸준히 작가 연구를 하는 것이 중요하다. 작가의 이력과 수상 경력, 작품 세계, 어느 갤러리와 일을 하고 어떤 박물관에 전시했는지 꼼꼼히 파악해두어야 한다. 전시 설명에는 작품 세계를 이해하도록 돕는 자료와 작가에 대한 정보뿐만 아니라, 그 외의 다양한 것을 배울 수 있으니 반드시 참고하기를 바란다. 미술시장에서 작가의 위치를 알고 싶다면 아트 프라이스(www.artprice.com), 아트넷(www.artnet.com) 등에서 제공하는 경매 결과를 참고하면 된다. 그 외에도 컨설턴트, 갤러리스트, 경매회사, 다른 컬렉터들 등의 조언을 듣는 것도 필요하지만 최종적으로는 본인의 목소리를 듣고 결정하기를 권한다.

〰〰〰

인터뷰를 마친 후 우리는 그녀의 다른 컬렉터 친구와 함께 나이지리아 컬렉터인 테오 단주마Theo Danjuma의 컬렉션 전시회를 보러 갔다. 특별히 감동받았던 작품은 런던을 기반으로 활동하는 가나 출신의 작가 리네트 이아돔 보아케Lynette Yiadom-Boakye의 그림들이었다. 그녀의 작품 속에는 아프리카인의 특별한 서정이 회화라는 도구와 잘 어우러져 표현되어 있었다. 마리 로르는 단주마가 그녀처럼 컬렉션을 시작한 지 몇 년 안 된 젊은 컬렉터라는 점에서 그의 컬렉션을 더욱 흥미롭게 관찰했다. 그리고 어머니가 컬렉션한 작가들의 작품이 있을 때는 더욱 신중한 태도로 그것을 관찰했다. 그런 그녀를 보며 나는 상속된 작품이 다음 세대에서도 온전히 그 의미를 보전하려면 부모의 컬렉션만이 아니라 열정도 함께 물려줄 수 있어야 한다는 것을 확인할 수 있었다.

나 또한 실제로 파리의 경매회사에서 연수를 하는 동안 자식들이 상속받은

작품들에 대한 정확한 정보 없이 그것을 쉽게 팔아버리는 장면을 여러 번 목격했다. 그것은 분명 자식들의 잘못만이 아니다. 부모가 컬렉션 작품을 상속해주기 전에 작가와 작품에 대해 서로 대화를 나누는 과정이 있었더라면 오랜 시간에 걸쳐 구입한 작품들을 그리 쉽게 판매하는 일은 없었을 것이다. 그런 의미에서 마리 로르는 컬렉션을 통해 어머니와 의미 있는 시간을 보낼 수 있었다.

예술과 철학을 전공한 마리 로르에게 어머니는 작품을 상속하기 전에 조언을 구했고, 자신이 존경하는 피에르 스텍스를 딸에게 소개하여 마리 로르의 안목을 한층 높일 수 있도록 도와주었다. 마리 로르의 어머니는 부모 세대로서 단순히 작품만을 상속해준 것이 아니라 예술을 향한 열정과 컬렉션이 자신의 인생에서 가졌던 소중한 의미까지도 계승해 주었다. 두 사람의 이야기는 상속의 진정한 의미가 무엇인지 생각하게 만든다.

Marie-Laure's Collection

토니 크랙, 「워킹맨을 위하여For the walking man」, 대리석과 철, 66×139×94cm, 1991
1991년에 제작된 이 작품은 워크맨을 모델로 한 것으로, 오른쪽 뒤의 원기둥은 워크맨에 끼우는 여섯 개의 건전지를 표현했다. 작품 윗부분에는 음량을 조절하
는 스위치가 보인다. 대중에게 친밀한 전자제품을 고급스런 마티에르를 통해 낯설게 만든 점이 흥미롭다.

왼쪽의 두 작품은 19세기 콩고의 송계Songy 조각으로 기원을 의미한다. 오스트레일리아의 방패 조각은 피에르 스텍스가 소장했던 작품으로 마리 로르의 어머니가 구입했다.

현지 아프리카인들의 두상에 헝겊을 대고 그 위에 석고를 부어 마스크로 제작한 요한 데쉬머Johan Deschuymer와 쿤 웨이스틴Koen Wastijn의 작품이다. 식민지 시대를 상징하는 작품으로, 실제 아프리카의 다양한 부족의 얼굴을 생생히 보여준다. 중성적인 마티에르인 콘크리트의 회색이 작품의 성격을 더욱 강조하고 있다. 마리 로르는 이 작품을 볼 때마다 그들과 함께 살고 있는 느낌을 받는다고 전했다.

빔 델보예, 「2월February」, 스테인드글라스와 메탈
엑스레이 사진, 244×104cm, 2001
12시리즈 작품 중 2월에 해당하는 작품으로, 엑스
레이 판을 유리와 유리 사이에 끼워 제작했다. 유
리에 묘사된 모습을 자세히 보면 해골들이 서로 입
을 맞추고 있다.

미켈란젤로 피스톨레토, 「한 남자Un Uomo」, 스테인리스 스틸에 칠한 타슈 페이퍼, 120×70cm, 1964
한 남자가 등을 돌리며 거울을 바라보고 있는 모습이 담겨 있는 작품이다. 거울 속에는 작품을 바라보는 감상자의 모습이 비추어진다. 결국 거울에 담긴 남자는 거울 속에 비친 감상자를 보게 된다. 마치 마그리트의 초현실주의 작품 같은 유머와 신비스러움을 자아낸다. (작품 밖에 설치된 기구는 거울에 반사된 모습을 보여주러 일부러 설치한 것이다.)

요시히로 수다Yoshihiro Suda, 「카멜리아 2001Camelia 2001」, 나무에 유채, 2001
나무로 조각한 후에 유화로 색을 입힌 작품이다. 잎을 떨구고 있는 꽃은 어느 것도 영원하지 않음을 뜻하는 섬세한 일본식 작품으로 찰나의 순간을 시적으로 표현했다.

함께 나누는
행복

앙드레 르 보젝

André Le Bozec

기하학적 추상 작품만을 수집하는 앙드레 르 보젝은 유럽의 주요 박물관 사이에서 유명한 컬렉터다. 올해 여든이 된 그는 자신이 평생 동안 수집한 컬렉션을 박물관에 꾸준히 기증하고 있다. 프랑스와 벨기에 등 앙드레가 지금까지 유럽 박물관에 기증한 작품은 300여 점에 이른다. 프랑스 정부는 국가와 인류에 기여한 공로를 높이 평가하여 2004년 그에게 슈발리에 문화예술공로훈장 Chevalier des Arts et des Lettres을, 2014년에는 그보다 한 단계 높은 오피시에 문화예술공로훈장 Officier des Arts et des Lettres을 수여했다. 평생 라루스 Larousse 출판사에서 일한 그는 현재 컬렉션 기증과 함께 전시기획자로 활동하고 있다.

프랑스에서는 개인이나 기업이 컬렉션한 작품들을 국립박물관에 기증하는 일이 일상적이다. 이로 인해 국가는 문화적 자산을 증식할 수 있으며, 예술애호가들은 그에 맞는 혜택을 받는다. 무엇보다 앙드레 르 보젝과 같은 기증자의 열정이 박물관을 찾은 관람자에게 전달되는 과정은 '예술'의 존재 의미를 생각하게 만든다.

계단 옆의 검은 청동 조각 작품은 1959년에 제작된 기 드 뤼시니Guy de Lussigny 작품이다. 왼쪽 벽에 나란히 배치된 파랑, 하양, 노랑, 빨강의 네 작품(각각 가로세로 75센티미터)과 마주하고 있는 세 점의 흰색 작품은 엘런 레이놀즈Alan Reynolds, 기 드 뤼시니, 마리 테레즈 바코상Marie-Thérèse Vacossin의 작품이다. 그 사이에는 르 코르뷔지에의 안락의자가 있다.

흰색 모노크롬의 강한 힘에 압도되어 앙드레가 구입한 작품들이다. 세 점이 함께 배치되어 있어 흰색의 섬세함과 명료함이 더욱 강조된다. 고가구 위에는 투명한 마리 테레즈 바코상의 조각이 있는데, 관람자의 각도에 따라 달리 보이는 키네틱 아트 효과를 창출한다.

고가구 위에 설치된 파스칼 르브라그Pascal Levrague의 작품은 높이가 각각 다른 아홉 개의 화강암 사각 조각으로 정렬되어 있다. 처음에는 작품의 제목이 없었지만, 앙드레가 이것을 보고 '도시'라는 단어를 떠올렸고, 작가 역시 그 생각에 동의하여 「도시」라는 이름을 붙였다.

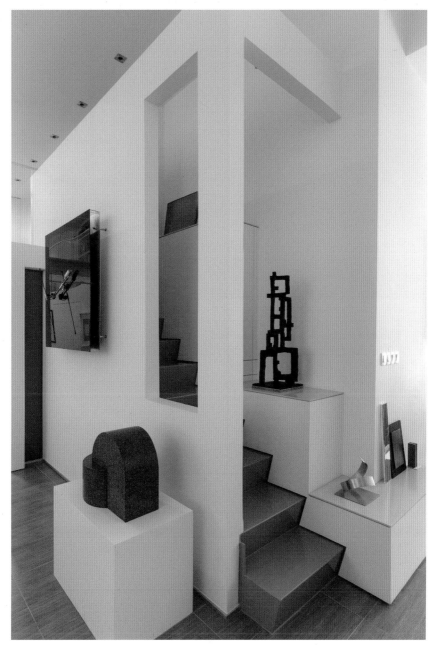

흰 나무 상자 위에 설치된 가장 왼쪽의 조각 작품은 프리드헬름 첸처Friedhelm Tschentscher의 작품으로, 독일 작가의 아틀리에에서 앙드레가 발견했다. 화강암으로 제작되었으며, 단순한 형태의 두 덩어리가 함께 만나 극적으로 고결함을 표현했다.

앞쪽 오른쪽에 있는 것은 취리히의 예술가 고트프리트 호네게르Gottfried Honegger의 조각 작품으로, 강철의 아름다운 곡선이 돋보인다. 그는 부인 시빌 알베르스Sybil Albers와 함께 작품을 모아, 프랑스의 한 고성을 개조하여 컨템퍼러리 아트관을 만들어 기증했다.

좌: 몬드리안, 「저녁 : 빨간 나무」, 캔버스에 유채, 70×99cm, 1908~10, 헤이그 시립미술관
우: 몬드리안, 「트라팔가 광장」, 캔버스에 유채, 145.2×120cm, 1939~43, 뉴욕 현대미술관
앙드레의 컬렉션에 큰 영향을 끼친 네덜란드 작가 몬드리안의 작품이다. 그는 초기에 차분한 색조의 정물과 풍경화를 그렸으나 엄격한 추상주의로 전환하여 형태와 색상의 완벽한 단순화를 추구했다.

> 기하학적 추상 작품들만 수집하게 된 동기는 무엇인가.

1968년 파리의 오랑주리 미술관에서 열린 몬드리안의 회고전을 보고 나는 큰 충격을 받았다. 10대에 작품 활동을 시작한 몬드리안의 초기 작품은 풍경화, 초상화, 정물화 들이었는데, 점차 살점이 제거되고 결국에는 뼈대만 남게 되는 모습을 볼 수 있었다. 잎과 줄기가 풍성한 커다란 나무는 선으로 단축되어 완성되었고, 색은 가장 기본이 되는 삼원으로만 남았다. 추상 작품이 완성되어가는 이 과정에서 나는 깊은 인상을 받았다. 가장 근원이 되는 것만을 추구하는 것이 진정한 예술이라고 인지한 순간이었다. 이 특별한 경험 덕분에 나는 첫 컬렉션 작품으로 요제프 알베르스 Josef Albers의 것을 선택했다. 그 후 꾸준

히 기하학적 추상 작품만 컬렉션을 했고, 단 한 번도 구상 작품에 눈을 돌린 적은 없었다.

컬렉터 활동을 본격적으로 시작하는 것이 처음에는 쉽지 않았을 것 같은데, 평소에도 예술에 관심이 있었나.

나는 오랫동안 라루스 출판사에서 일했다. 업무상 예술 관련 서적을 출판할 일이 많았고, 이것은 예술에 대한 나의 관심을 더 구체화할 수 있는 훌륭한 기회가 되었다. 주로 파리의 갤러리, 살롱전, 아트페어를 방문해 작품을 보는 눈을 가지려 노력했다. 프랑스, 벨기에, 영국, 독일, 이탈리아, 일본, 미국 등 다양한 국적을 가진 작가들의 기하학적 작품들만을 구입하기 시작했고, 1968년부터 2001년까지 컬렉션한 작품이 모두 100여 점에 이른다.

컬렉션 기증은 어떻게 시작하게 되었나. 구체적으로 기증 과정을 알려달라.

2001년 나의 친구이자 프랑스 북부 캉브레 출신의 화가 기 드 뤼시니는 모든 작품을 내게 유산으로 남기고 72세의 나이로 세상을 떠났다. 뤼시니의 유산과 내가 소장한 작품들까지 더해져 컬렉션의 규모는 엄청나게 늘었다. 나는 이 많은 작품들을 어떻게 관리할지 고민했고 마침내 기증하기로 결심했다.

첫 기증은 2004년 뤼시니의 고향인 캉브레 박물관에 했는데, 후원회 회장인 장 피에르 로케Jean-Pierre Roquet와 시장, 문화 관련자들과 차례대로 만나 순조롭게 성사시킬 수 있었다. 당시 캉브레에는 관련 부서가 없었는데, 이 기증을 계기로 새롭게 컨템퍼러리 아트 전문 부서가 창설되었다. 기증한 작품은 총 120점이었

고, 전시 기간은 세 달이었다. 기증한 작품들로 첫 전시회를 진행하면서 컬렉션이 갖는 의미와 가치에 대해 신중히 고려했고, 기회가 있을 때 다른 모든 작품들도 기증하기로 결정했다.

뤼시니 작품 기증 전시 이후 당시 마티스 박물관의 관장이었던 도미니크 쉼차크Dominique Szymczak를 만났다. 마티스 박물관은 기증으로 세워졌다고 해도 다름없다. 마티스가 그의 고향에 수십여 점의 작품을 기증하면서 생겼고, 이에 감동받은 추상파 화가 오귀스트 에르뱅Auguste Herbin도 자신의 작품을 기증하면서 지금과 같은 훌륭한 박물관이 되었다. 도미니크 관장은 내게 뤼시니의 작품을 마티스 박물관에 소장하고 싶다는 의사를 밝혔다. 그들은 이미 마티스와 에르뱅의 작품을 소장했으며, 내가 뤼시니의 작품을 기증하면 한 박물관에서 세 명의 북프랑스 출신 작가의 작품을 모두 관람할 수 있다고 권유했다. 그 말은 내게 상당히 의미 있는 일로 느껴졌다. 관람객들이 한 박물관에서 같은 고향 출신의 마티스, 에르뱅, 뤼시니 세 작가의 작품들을 골고루 볼 수 있게 된다면 정말 매력적이지 않은가? 그래서 2005년 31점의 뤼시니 작품을 마티스 박물관에 기증했고, 지금도 전시실에서 볼 수 있다.

관람자에게도 세 작가의 작품들을 한 박물관에서 볼 수 있다는 것은 매력적이다. 가치를 공유한다는 측면에서 당신이 갖고 있는 철학 또한 존경스럽다. 당신이 해온 기증의 역사를 간략히 설명해달라.

2008년 벨기에 국경 근처 덩케르크Dunkerque의 박물관 LAAC(Lieu d'Art et d'Action Contemporaine)의 요청으로 17점을 기증하고 전시를 기획했다. 2009년에는 마콩Mâcon의 우르술라 박물관 관장 마리 라파루스Marie Lapalus를 만났는데,

카토 캉브레에 위치한 마티스 박물관 내 에르뱅 전시실의 모습이다. 전시실 벽면에는 나란히 기 드 뤼시니의 시리즈 작품 17점이 걸려 있다. 작은 크기에도 불구하고 명확하고 강한 색감으로 에르뱅의 작품과 완벽한 조화를 이룬다.

그때 그녀는 요제프 알베르스, 막스 빌Max Bill, 마르셀 칸Marcelle Cahn 등의 추상 기하학 작가들의 작품들을 새롭게 소장하여 전시할 기획을 갖고 있었다. 그녀는 내 컬렉션들과 박물관에서 전시하는 작품들과의 공통점을 찾아 기증을 제안했고 나는 그것에 흔쾌히 동의했다. 〈검정, 흰색, 회색에 바치는 전시〉라는 주제가 마음에 들었고 40여 점의 회화, 조각, 데생 작품들을 선별해 기증했다. 성공적인 전시였고 인상적인 기억으로 남아 있다.

2013년에는 벨기에의 루벤 라 뇌브Louvain-La-Neuve 박물관에 뤼시니의 작품을 기증했다. 그것은 벨기에에 뤼시니 작품을 전시하고자 함께 준비한 갤러리 측의 조언에 따른 것이었다. 이 박물관은 벨기에 작가들의 작품만을 전시한 곳이지만, 뤼시니의 작품 21점을 특별 전시했다. 현재 독일의 박물관에도 기증할 계획을 갖고 있고 합당한 곳이라면 기증 제안은 언제든 환영한다.

작품을 기증한다는 것은 많은 사람들이 작품을 공유하고 즐길 수 있는 점에서 환영받을 일이다. 그러나 오랫동안 컬렉션을 해온 작품과 헤어지는 것은 아쉬운 일이기도 할 것 같다.

내가 기증을 하는 이유는 예술에 대한 열정과, 수집한 작품들을 보며 내가 느꼈던 기쁨과 행복을 관람자들과 나누기 위해서다. 다른 이유는 없고 단지 그뿐이다. 작품을 여러 박물관으로 분배하여 보낸다 하더라도 오히려 그 편이 해당 작가를 더 알리고 보호하는 데 도움이 된다고 생각한다. 내가 생각하는 방향성과 맞다면 어느 나라에도 기증할 마음이 있다. 컬렉션과 기증, 전시 기획을 통해 작가들과 만나는 기회가 늘어났다. 자연스럽게 예술가들과 친구가 되어 그들을 후원해주는 메세나 역할도 하게 되었는데, 이 모든 과정이 내게는

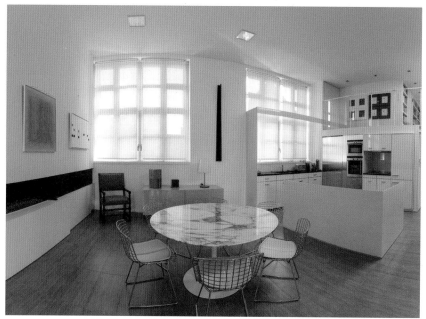

맨 왼쪽에 걸린 기하학적 모빌 작품은 이반 콘트레라스 브루넷Ivan Contreras Brunet의 것이다. 목판 위에는 메탈로 된 작은 여러 색의 오브제가 놓여 있는데, 그것은 마치 입체적인 철망처럼 보인다. 그 옆의 작품은 독일 작가 안드레아스 브란트 Andres Brandt의 것으로 주로 흰색 바탕의 수평, 수직적인 형태를 보여준다. 작품 속 흰색, 검정, 회색의 작은 네모들은 음악적 요소의 은유로 보인다. 정면의 벽에 걸린 마데Madé의 2미터에 달하는 나무 작품은 돌덩이와 같은 무거운 느낌을 주기 위해 3센티미터의 두께로 수없이 칠해졌다.

거실로 들어가는 복도로 벽 한쪽에 크게 보이는 작품은 종이에 제작된 벨기에 작가 조 드라오트Jo Delahaut의 것이다. 1954년 종이에 제작되었다. 앙드레는 복도의 양쪽 벽을 자연스럽게 활용함으로써 전시기획자로서의 기질을 나타낸다.

더없이 즐거운 일이다.

프랑스에서 예술작품을 기증하는 과정은 상당히 복잡하다고 들었다. 기증에 대한 열정과 확신이 없다면 쉽지 않은 일인데 실제로 어떤 절차를 거쳤나.

우선 캉브레 시市 지방 자치 단체의 동의가 있어야 했고, 그 다음에는 지역 이사회, 최종적으로는 프랑스 박물관 이사회의 승인이 필요했다. 확실히 그 과정은 말처럼 단순하지 않다. 상상 이상으로 복잡하고 엄청난 시간과 노력이 필요하다. 길고 긴 행정 과정을 거치고 나서야 결국 나의 컬렉션을 프랑스와 벨기에의 여러 박물관에 기증할 수 있었지만 절차를 밟는 시간은 조금도 아깝지 않았다.

컬렉터만이 아니라 이제는 기증과 함께 전시기획자로도 명성을 높이고 있다.

기획자로 활동하기 시작한 것은 10년 정도 되었다. 2004년 마티스 박물관에 기증한 뤼시니 컬렉션을 전시한 이후 박물관 측에서는 석 달을 연장하여 내게 새로운 컬렉션 작품을 자유롭게 전시할 수 있는 특혜를 주었다. (박물관 혹은 갤러리의 관여를 전혀 받지 않고 본인의 구성만으로 전시를 기획하는 것. 이런 권리를 '카르트 블랑슈–화이트 카드Carte Blanche-White Card', '백지위임'이라고 부른다.) 그것이 기획자로서의 첫 시작이었다고 볼 수 있다. 작품을 수집하는 것 이상으로 전시 기획은 내게 열정을 불러일으키는 작업이었다. 그 이후 적극적으로 참여하고 있다. 기증 작품이기 이전에 다름 아닌 내 컬렉션이었기 때문에 보다 효과적으로 작품을 보여줄 수 있는 이점이 있다.

로랑 볼로니니Laurent Bolognini, 「㎡」, 검정 플렉시글라스와 듀 랄루민 및 탄소 튜브와 전기 모터, 100×100×20cm, 2007
2007년 파리의 갤러리에서 우연히 발견한 작품으로 기하학적 요소를 모두 갖추었다. 프로그램으로 작동하는 전기 모터에 의해 자유롭게 움직이며, 축의 양쪽 끝에는 점처럼 작은 램프가 달렸다. 이 작품을 본 앙드레는 흥분해서 밤새 잠을 이루지 못하고 다음날 아침 갤러리가 문을 열자마자 방문하여 작품을 구매했다. 앙드레가 구입한 후 몇 년 뒤 로랑 볼로니니는 키네틱 아트 작가들의 작품만을 전시하는 대형 갤러리, 드니즈 르네Denise René의 소속 작가가 되었다.

> 컬렉터이자 기획자로서 자신만의 철학을 소개해달라.

새로운 작품을 구입할 때는 기존의 컬렉션과 일관성 있는 것을 선택하는 것이 매우 중요하다. 한 작가의 여러 작품을 구입해야 그의 모든 예술적 재능을 볼 수 있다. 가장 이상적인 방법은 한 작가의 작품을 시대별로 나누어 컬렉션을 하는 것이다. 전시기획자로 활동하면서 생각한 것은 각 시대의 대표작들을 모두 한꺼번에 기증하는 편이 좋다는 것이다. 첫 기증을 한 캉브레 박물관에 뤼시니의 작품들만을 모아 추가로 90여 점 정도 기증한 것도 그런 이유에서다. 캉브레 박물관 측은 내 기증 작품들을 토대로 2010년 말부터 2011년까지 뤼시니의 회고전을 기획했다. 또한 내가 기증한 모든 작품을 전시할 수 있도록 내 이름으로 된 특별 전시관을 마련해주었다.

▎삶의 상당한 부분을 작품과 함께 보냈는데, 당신에게 컬렉션은 어떤 의미인가.

▎사람마다 취미와 기호는 다르다. 열정을 느끼는 분야도 자동차, 바캉스, 스포츠, 자녀 교육 등의 관심사도 제각각이다. 내 마음을 이끄는 것은 오로지 예술작품밖에 없다. 다시 태어난다 해도 나는 또 컬렉션을 할 것이다. 컬렉션을 다시 시작한다면 초반부터 작품 선정을 더 완벽하게 하고 싶다.

컬렉션은 경제적으로 준비가 된 사람만이 즐길 수 있다고 여기는 이들이 있는데, 나는 그것은 핑계라고 생각한다. 컬렉션은 모험이다. 나이가 많다는 이유로 도전하는 일에 머뭇거렸다면 지금의 내 모습은 없었을 것이다. 진정으로 열정이 있다면 그 사실만으로도 충분하다. 나는 예술에 관심을 가지면서 새로운 열정을 찾았다. 그것은 지금까지 경험한 그 어떤 것보다 삶을 풍요롭게 했다고 확신할 수 있다. 한 개인이 컬렉션을 한 작품들에는 컬렉터 자신의 모습이 드러나기 마련이다. 내게 기증은 '기부'보다 '전달'을 의미한다. 개인적인 기쁨에서 시작한 컬렉션이었지만 나는 기증을 통해 내 열정을 전달하고 기쁨을 나누고 싶다.

▎컬렉션이 보통 개인적인 열망에 기인한다는 점에서 기증을 통해 열정을 공유하고자 하는 당신의 뜻이 존경스럽다. 앞으로 계획한 일이 있는지 궁금하다.

▎다음 기증 작품은 다시 캉브레 박물관에 할 것이다. 기 드 뤼시니 작품 중 80여 점의 데생 작품을 전시할 예정인데, 가장 잘 어울리는 프레임을 찾기 위해 현재 다양한 시도를 하는 중이다. 여전히 컬렉터로서의 활동도 계속하고 있다. 최종적으로는 소장한 작품들을 모두 기증할 계획이다.

프랑스 정부는 2004년 그에게 슈발리에 훈장을 수여한 이후, 10년이 넘게 프랑스, 벨기에, 일본의 일곱 개 박물관에 300여 점의 작품을 기증한 그의 공헌을 기리고자 오피시에 훈장을 수여했다. 오피시에 훈장은 프랑스 문화부에서 선정하며, 예술과 문학 분야에서 창의적인 공헌을 한 사람에게 수여한다.

나는 2014년 11월 그가 두 번째 문화훈장을 받는 현장에 운 좋게 함께할 수 있었다. 문화부장관과 상원의원, 박물관 관장과 또 다른 기증자가 참여한 이날 자리에서 앙드레는 오르세 미술관의 회장이었던 세르주 르무안Serge Lemoine에게 훈장을 받았다. 앙드레는 이날을 위해 수고해준 이들에게 감사의 인사를 전하며 다음과 같이 말했다.

"2004년 처음 슈발리에 훈장을 받았을 때가 정확히 10년 전으로, 내 나이 일흔 살이었다. 올해 여든을 맞이하여 오피시에를 받게 되어 감개무량하다. 꾸준히 컬렉션을 하고 더 훌륭한 기증을 하여 10년 후 아흔이 되었을 때는 프랑스 최고 문화예술공로훈장인 코망되르Commandeur를 받았음 한다."

이 위트 넘치면서도 자부심이 느껴지는 연설을 들은 행사장의 모든 사람들은 기립 박수를 보냈다. 수여식이 끝난 후 준비된 샴페인과 다과를 즐기며 모두 그에게 축하 인사를 건넸다. 저녁 파티가 시작되기 전까지 나는 그가 캉브레 박물관에 기증한 작품들을 다시 감상하며 음미했다. 파티에서 앙드레는 나를 갤러리스트, 작가, 컬렉터, 박물관 관장 들이 자리한 테이블에 앉혀 주었다. 그 자리에는 2014년 이스탄불 아트페어장 입구의 대형 설치 작품을 제작한 작가 로랑 볼로니니도 있었다. 앙드레는 이날 피에로 델라 프란체스카의 책을 보여주며 「그리스도의 태형」을 소개해주었는데 젊은 시절의 앙드레로 하여금 예

피에로 델라 프란체스카Piero della Francesca, 「그리스도의 태형」, 나무에 유채와 템페라, 59×82cm, 1444년 이후, 우르비노 마르케 국립미술관
앙드레가 토스카나 여행에서 발견한 작품으로 건축적 요소와 원근감의 중요성을 깨닫게 해주었다. 그는 이 작품에서 감동받은 이후 기하학적 추상 작품의 컬렉
션을 시작했다. 1미터가 되지 않는 크기에도 불구하고 이탈리아 르네상스 예술을 대표하는 가장 훌륭한 작품 중 하나이다.

술에 관심을 갖게 해준 작품이라고 했다.

현재 앙드레는 프랑스 북부의 한 갤러리에서 열릴 특별전을 준비하며 독일의 박물관에 기증할 작품을 선정하고 있다. 이 전시는 앙드레가 원하는 방향으로 추진되고 있는데, 그는 이미 이런 권한을 가지고 전시 기획을 한 경험이 여러 번 있다. 그는 전시기획자로서 기하학적 추상 작품의 정확한 균형성에서 오는 평온함, 부드러움, 선명한 색감의 가치를 높였다고 평가받으며, 엄숙하고 금욕적이라는 기하학의 선입견을 깨는 데 공헌했다. 그리고 고령의 나이에도 불구하고 여전히 기증자이자 전시기획자로 명성을 쌓아가고 있다.

| 앙드레의 기증 현황 |

2004 & 2011 —— 프랑스, 캄브레 박물관Musée de Cambrai
2005 —— 프랑스, 르 카토 캄브레지의 마티스 박물관Musée Matisse Le Cateau-Cambrésis
2007 —— 일본, 사토루 사토 아트 박물관Satoru Sato. Art Museum-Tomé
2008 —— 프랑스, 덩케르크 LAAC 박물관Musée du LAAC à Dunkerque
2010 —— 프랑스, 퐁투아즈 타베 드라코르트 박물관Musée Tavet-Delacourt à Pontoise
2013 —— 벨기에, 루벤 라 뇌브 가톨릭대 박물관Musée de l'Université Catholique de Louvain-la- Neuve
2014 —— 프랑스, 마콩 우르술라 박물관Musée des Ursulines à Mâcon

André Le Bozec's Collection

기 드 뤼시니, 「천상의 등대」, 1959, 캉브레 박물관
2004년 앙드레가 기증한 작품으로 뤼시니의 초기작이다. 파리의 콜레트 알런디Colette Allendy 갤러리
에서 첫 전시를 할 때 브로슈어에 삽입되기도 했다. 첫 전시작이라는 의미에서 앙드레는 이 작품을 기
증했다.

기 드 뤼시니, 「지아스Gyas」, 1986, 우르술라 박물관
2014년 마콩의 우르술라 박물관에 기증한 것으로
지아스는 그리스 로마 신화에 나오는 단어이다. 뤼시
니는 어떤 구체적인 형상을 표현하지 않는 추상 작
품을 제작했고, 신화 속 단어로 작품에 이름을 부여
했다. 사전의 A에서 시작한 작품 제목들은 그가 죽
음을 맞이했을 때는 O에 다다랐다.

기 드 뤼시니, 「멜리아Mélia」, 1995, 마티스 박물관
2005년에 카토 캉브레지 마티스 박물관에 기증한 작품이다. 네 가지
갈색 계열의 네모꼴이 아름다운 조화를 이루고 있고, 네모를 받치고
있는 얇은 가로선으로 인해 안정감을 준다.

단순한 것이
아름답다

카르팡티에

Carpentier

카르팡티에는 프랑스 북부 캉브레의 이비인후과 의사다. 그는 안도 다다오_{Ando Tadao}의 비트라 세미나 하우스_{Vitra Seminar House}를 보고 감명받아 단순함과 엄격함, 지적인 균형이 돋보이는 집을 지었다. 18, 19세기의 오래된 철문 안으로 들어서면 왼쪽에는 역동적인 그라피티가 그려진 차고가 보이고 정원의 얕은 분수대가 손님을 맞이한다. 건물 사면은 유리와 콘크리트로 되어 있다.

카르팡티에의 안내를 따라 구경한 거실, 식당, 서재, 방 등의 공간에는 절제되고 실용적인 가구들이 배치되어 있었는데, 미니멀 아트를 선호하는 그의 취향을 느낄 수 있었다. 또한 컬렉션 작품들이 모두 집에 설치되어 있어 언제나 감상할 수 있는 환경을 자랑한다. 지하의 와인 창고를 개조한 갤러리는 가족을 위한 개인 컨템퍼러리 아트관으로, 카르팡티에의 개성을 엿볼 수 있었다.

이비인후과 의사인 카르팡티에는 미니멀리즘 작품을 선호한다. 그는 모든 컬렉션을 집 안에 설치해두었으며, 지하의 창고를 개조하여
자신만의 갤러리를 만들었다.

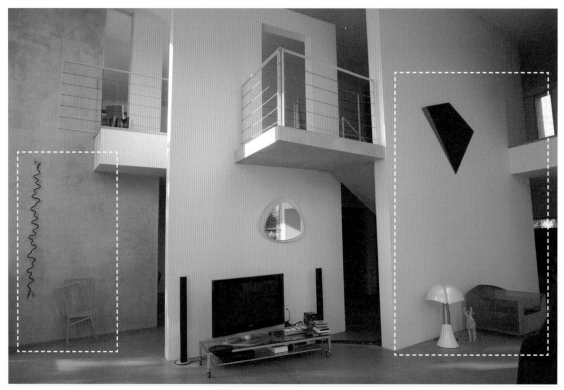

평면 직사각형 세 개가 나란히 세워진 것처럼 보이는 창의적인 실내 건축 설계와 독특한 인테리어 감각은 집주인의 섬세함을 말해준다.

꾸불꾸불 내려오는 네온은 얀 반 뮌스터Jan van Munster의 작품이다. 오른쪽에 있는 쓰러질 듯한 의자와 멋진 조화를 이룬다.

거실 벽에 설치된 볼프람 울리히|Wolfram Ullrich의 작품은 카르팡티에가 높이 평가하는 것 중 하나다. 이 작품은 조각과 회화의 경계를 허물었다.

처음 예술에 관심을 갖게 된 계기는 무엇인가.

아버지는 아미앵에서 문학을 가르쳤고, 이후 어머니가 살았던 작은 마을에서 참된 교직자로 헌신하셨다. 아버지가 부임한 고등학교에서는 그가 돌아가신 지 40년 뒤에 강의실에 그의 이름을 부여했을 정도다. 어린 시절 집에는 풍경화 화가이기도한 아버지의 작품이 걸려 있었다. 우리는 삼 형제였는데 부모님께서는 식사 때마다 여섯 명의 자리를 준비해 두었다. 누구라도 언제든지 함께 식사할 수 있도록 여분의 자리를 더 준비했던 것으로, 부모님의 철학을 보여준다. 어렸을 때부터 부모님의 관대한 모습과 아버지의 높은 교양 수준과 진솔한 회화 작업을 통해 세상을 경험할 수 있었다. 우리 형제들은 열여덟 살이 되면서 여행과 박물관 관람을 즐기기 시작했고, 지금도 그들과 예술에 관해 토론할 때가 가장 즐겁다.

의사가 되고자 했던 특별한 이유가 있었나.

어린 시절, 그 당시 의사들은 가정 방문을 통해 환자를 돌봐주었다. 내가 살던 마을의 의사는 모든 환자들을 방문하고 난 뒤에 꼭 아버지를 만나러 와서 담소를 즐기다 가셨다. 손님이 오면 아이들은 방으로 들어가야 했지만, 나는 살금살금 계단을 내려와 그들의 대화를 엿들었다. 대화 주제는 문학, 예술, 철학, 의학, 정치, 여행 등 너무나 깊고 다채로워 언제나 즐거웠던 것으로 기억한다. 어린 시절에 접한 의사에 대한 긍정적인 이미지 때문인지 결국 나는 의사를 꿈꾸게 되었다. 특히 이비인후과 진료와 수술은 조각가의 작업처럼 섬세하고 창조적이기 때문에 전공으로 이비인후과를 선택했다.

의사를 하게 된 동기와 예술에 대한 관심이 겹치는 모습이 흥미롭게 느껴진다. 그렇다면 컬렉션은 어떻게 시작하게 되었는가.

자주 만나서 식사를 하고 담소를 나누던 절친한 동료 커플들이 있는데, 그들의 대화 주제는 언제나 바캉스나 아이들에 관한 것, 정치와 사회 가십거리에 머물렀다. 그래서 친구들에게 커플마다 주제를 정해 컨퍼런스를 하자고 제안했다. 친구들은 모두 좋은 생각이라며 동의해주었다. 주제는 오페라, 회화, 조각, 건축, 철학과 문학 등이었다. 각 커플은 1년 동안 선택한 주제로 컨퍼런스를 준비해서 나누었다. 지금도 당시 모든 자료를 간직하고 있을 정도로 심도 있는 수준이었다. 나는 한 커플이 준비한 돈 주앙Don Juan에 관한 것을 통해 오페라 세계에 입문했으며, 가르니에 오페라 하우스에서 공연을 보고 완벽한 아름다움이 무엇인지 생각할 수 있었다. 물론 지금도 오페라를 즐긴다.

내가 선택한 주제는 회화와 조각으로, 플랑드르 회화부터 인상파 회화, 추상 회화, 절대주의 등을 소개했다. 이를 위해 공부를 많이 해야 했는데, 가장 큰 감동을 준 것은 미니멀 아트였다. 특히 미니멀리즘의 "단순한 것이 아름답다(Less is More)"라는 이념은 나에게 깊은 충격을 주었다. 그날 이후 나는 이 개념을 경이롭게 생각한다. 이렇게 예술을 공부하면서 본격적으로 컬렉션을 시작했다.

안도 다다오 스타일로 집을 지었는데, 그의 작품을 어떻게 접하게 되었으며 어떤 점에 영감을 받았는가.

이전에 살던 곳은 근무 공간인 병원과 가족들과 생활하는 공간이 한 건물에 있었는데, 규모가 굉장히 커서 팔기로 결정했다. 몇 년 전에 해마다 방문하는 스위스 바젤의 바이엘러 재단의 전시를 보고 처음 비트라 캠퍼스를 방문하

게 되었다. 비트라 캠퍼스는 스위스 바젤 근교의 독일 소도시 바일 암 라인Weil am Rhein에 위치하는데, 이곳에서는 21세기 최고의 건축가들의 건축물과 디자인 제품을 모두 감상할 수 있다. 난 헤르조그 앤 드 뫼롱Herzog & de Meuron의 비트라 하우스VitraHaus, 자하 하디드Zaha Hadid의 소방서 건물Caserne de pompiers, 안도 다다오의 컨퍼런스 파빌리온Pavillon de conférences, 프랭크 게리의 비트라 디자인 박물관Vitra Design Museum 등을 발견했다.

가장 인상 깊었던 건물은 자연, 물과 빛의 결정체인 안도 다다오의 컨퍼런스 파빌리온이다. 이 건물은 내가 경이롭게 생각하는 "단순한 것이 아름답다"는 개념을 증명해주었다. 그래서 안도 다다오의 건축물을 그대로 재현한 집을 짓기로 결정했다.

설계부터 모든 건축 과정에 직접 관여한 것으로 알고 있다. 진행하면서 어려운 점은 없었는가.

가장 먼저 전통적 건축 스타일을 고수하지 않는 젊은 건축가를 찾아가 절대주의와 구축주의에 관한 책을 읽기를 권했다. 집을 직접 설계하고 싶었던 나는 건축가에게 집 정면은 몬드리안 작품 스타일로 극도로 미니멀하게 만들도록 주문했고, 구체적으로 원하는 건축 양식을 이야기했다.

집을 지을 땅이 필요해 구입한 저택은 19세기 말 건물로, 지반이 가라앉아 기울어졌고 관리가 되지 않아 부랑자들이 살고 있었다. 부랑자들이 화재를 일으킬까 봐 노심초사하고 있던 터라 내가 집을 짓는다는 소식을 들은 이웃들은 매우 반가워했다. 나는 그 땅이 햇빛이 잘 들어오는 정남향이라 마음에 들었다. 집을 짓기 위해서는 우선 건축물을 철거해야 했고, 프랑스의 법에 준

집의 내부와 외부는 『마리 클레르Marie Claire』 『하우스 앤 가든House & Garden』 『DECO』 『AD』 등 유럽의 여러 잡지에 소개되기도 했다.

하는 건축 허가가 있어야 했다. 특히 문화유산인 대성당 부근에 위치해 있어 절차가 더욱 까다로웠다. 게다가 19세기 건축물이 있던 자리에 콘크리트 건물이 세워진다는 사실에 시 공무원들과 보수적인 이웃들은 부정적이었다. 다행히도 건축 허가는 나왔지만 두 가지 조건이 있었다. 건물 높이가 이웃 건축물의 높이를 넘어서는 안 되며, 프랑스 전통을 지키기 위해 건물 입구의 철문을 다른 이웃과 똑같이 해야 한다는 것이었다. 이런 여러 과정으로 인해 건축 설계를 하는 데만 1년 반이 걸렸고, 공사에 필요한 기간도 2년이 소요되었다.

나는 바닥부터 천장까지 모든 공사 과정에 관여했다. 한 곳을 수정하면 다른 관련 공사를 모두 수정해야 하기 때문에, 매주 목요일 10시부터 12시까지 두 시간 동안 건축가는 물론 공사의 각 분야 책임자들과 모여 회의를 했다.

집의 정면 반대 방향에서 햇살을 등지고 건물을 바라본 각도다. 어느 각도에서 보아도 완벽한 집주인의 성향이 그대로 느껴진다.

몬드리안 작품을 연상시키는 독특한 외부 구조다.

건축가는 카르팡티에의 미니멀리즘에 대한 열정을 최대한 수용하여, 안도 다다오의 건축물에서 볼 수 있는 얕은 물길의
절제된 연못을 현관 앞에 설계했다.

건물 외관만큼 내부 인테리어도 많이 고민했을 듯하다. 실내 인테리어는 어디에서 영감을 받았는가.

인테리어 비엔날레Interieur Biennale의 대형 포스터를 보고 직접 가본 적이 있었다. 부엌 가구뿐만 아니라 실내 커튼, 조명, 테이블, 의자 등 섬세한 인테리어 가구들의 정수를 보는 듯했다. 그중 눈길을 끈 것은 영국인 건축가 존 포손John Pawson의 미니멀 아트 건축과, 부엌 및 인테리어 가구 회사 오부멕스Obumex였다. 그때 발견한 오부멕스 가구는 내가 집을 새로 짓게 된 또 다른 결정적인 계기가 되었다.

나는 미니멀 아트에 더욱 심취해 새로 지은 집으로 이사할 때 그전에 소장하던 고가구들과 카펫, 골동품 식기 등을 모두 팔아 처분했다. 이사한 후에 탑 무톤Top Mouton 인테리어 회사에서 마음에 드는 12인용 유리 테이블을 발견했다. 의자는 이탈리아 인테리어 회사인 스카르프Scarp의 것으로 선택했는데, 10년이 넘도록 믿기지 않을 정도로 깨끗하고 안락하고 완벽하게 보존되어 있었다.

소장한 컬렉션 작품 가운데 가장 중요한 작품은 무엇인가.

프랑스 작가 베르나르 브네의 작품으로, 그의 회고전 카탈로그에 실린 멋진 조각이다. 작가가 소르본 대학에서 공부한 수학자라는 점과 미니멀 아티스트라는 점도 매력적이다. 작가를 만나 작품을 구입하려고 하니 내가 선호하는 기운 각도의 둥근 형태 작품은 이미 모두 판매가 끝났고 유일하게 작가가 소장하려 했던 것만 남아 있었다. 나는 작가에게 미니멀 아트에 심취해 집의 설계도 몬드리안 작품처럼 디자인했다고 설명하면서, 집과 완벽한 조화를 이루는 그 작품을 꼭 구입하고 싶다고 말했다. 그날 작가와 나눈 대화는 진지하고 감동적이었

카르팡티에가 베르나르 브네를 직접 만나서 이야기를 듣고 구입한 작품이다. 지금은 투케 박물관에서 구입하여 모두가
즐기는 작품이 되었다.

다. 결국 작가는 내 열정에 감탄하며 본인이 소장하려던 작품을 양보해주었다.

　나는 설계부터 공사, 컬렉션 작품 등 하나하나 관여한 이 집에 큰 애착이 있다. 그러나 관리가 쉽지 않아 아내와 상의해서 집을 팔려고 생각한 적도 있다. 그때 정원에 있었던 베르나르 브네 작품을 박물관에 판매했다. 지금은 대중이 그 작품을 감상하게 되어 기쁘지만, 가끔씩 집이 팔리기도 전에 작품을 판매해 버린 것을 후회하기도 한다. 지금은 집 매매를 보류 중이다.

| 이외에도 기억에 남는 작품이나 집과 관련된 컬렉션이 있는가.

　2000년이 되기 훨씬 전에 나는 벨기에 겐트 아트페어에서 앤디 워홀의 실크스크린 작품인 「마오쩌둥」을 구입했다. 벽에 걸린 것은 앤디 워홀 팩토리에서 프레임에 넣어 제작해준 것이다. 죽음을 상징하는 흰색이 입술을 덮고 있는 데서 엿볼 수 있듯이, 권력과 대량 학살의 상징인 마오는 장례 사진 속 인물처럼 표현되었다. 예술 작업을 통해 그를 두 번 매장하는 것처럼 느껴졌다. 이 작품을 구입했을 때 주변에서는 부정부패와 반민주주의의 상징인 마오의 초상화를 왜 구입했느냐는 의문과 염려스러운 질문을 많이 받았다. 그러나 작품을 구입할 때 나는 머지않아 그 의미를 모두 자연스럽게 알게 될 것이라고 확신했다.

　'2000'이라는 상징적 숫자가 조각된 로버트 인디애나Robert Indiana의 작품은 내게 큰 의미가 있다. 이 집 건축 공사가 끝났을 때가 2000년이었기 때문이다. 이 작품은 100개의 에디션으로 21세기의 시작을 뜻하는 중요한 의미가 있다. 많은 컬렉터들이 기다렸던 작품이기 때문에 제작되자마자 모두 판매되었다. 실망했지만 그래도 로버트 인디애나의 초대전에 갔다. 갤러리스트는 내 이런 모습

인테리어 회사 탑 무톤에서 제작한 12인용 유리 테이블과, 이탈리아 인테리어 회사 스카르프의 의자는 10년이 넘도록 카르팡티에를 만족시킨다. 벽에 걸린 앤디 워홀의 「마오쩌둥」초상화에는 죽음을 뜻하는 흰색으로 입술이 칠해져 있다. 21세기 시작을 의미하는 로버트 인디애나의 원작은 카르팡티에에게 뜻깊은 작품이다.

에 감동해서 작가를 설득해주었다. 나는 다른 에디션 작품과 같은 가격에 에디션을 제작하기 전 원작을 구입하게 되었다.

 서재에 설치된 벨기에 작가 파보 드 디디에 마티외Pavot de Didier Mathieu의 작품은 양피지에 그린 데생이다. 나는 벨기에 작가들의 뛰어난 예술적 감각에 늘 감탄한다. 정원의 두 인물 조각상은 조각가 모니크 동커스Monique Donckers가 시멘트로 주물한 뒤, 재료가 마르기 전에 컨템퍼러리 음악에 맞춰 춤을 추고 조각상을 막대기로 두드리며 완성했다. 조각 외부에는 거칠게 두드린 흔적이 그대로 드러나 있다.

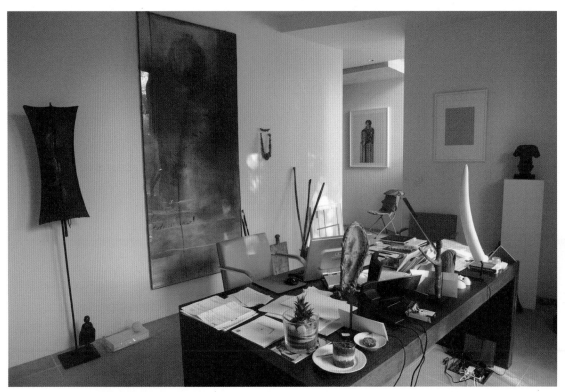

카르팡티에의 서재에는 아프리카 골동품이 넘치는데, 그의 다양한 문화에 대한 호기심을 엿볼 수 있다. 의자 뒷면 벽에 설치된 벨기에 작가 파보 드 디디에 마티외의 데생 작품은 양피지에 그린 것이다.

정원에 설치된 모니크 동커스의 조각 작품이다. 시멘트로 주물한 뒤 재료가 마르기 전에 막대기로 두드려가며 작업했기 때문에 작품 표면에 거친 흔적이 그대로 남아 있다.

지하에 있는 와인 창고를 갤러리로 바꿔 가족들만의 갤러리를 만들었다고 들었다. 어떤 작품들이 전시되어 있는가.

집을 짓기 위해 이전 낡은 건물을 부수었을 때 지하 벽돌 지반을 그대로 두게 했다. 와인을 저장하는 목적 이외에도 충분히 다른 용도로 쓸 수 있을 것 같아 창고의 전기 시설을 재정비한 후 내가 창작한 작품을 하나씩 두었는데, 이제는 20점이 넘는다. 내가 감동받았던 컨템퍼러리 작품에서 영감을 받아 창작한 것이다.

르 프레누와Le Fresnoy 국립현대미술스튜디오 전시에서 이탈리아 작가 파비오 마우리Fabio Mauri의 작품을 보았다. 가죽이나 천, 나무로 된 여행 가방, 지갑 등으로 만든, 가로세로가 각각 4미터나 되는 대형 설치 작품이었다. 베를린 장벽을 뜻하는 그 작품이 너무 인상적이어서 골동품점을 다니며 낡은 여행 가방들을 모아 복제 작품을 만들었다. 그 가방들 중 한 개를 열어놓은 것도 작가의 작품에서 모방한 것이다. 가방 안에는 전쟁을 상징하는 독일 군인의 모자와 피카소의 연인이었던 프랑수아즈 질로Françoise Gilot의 포스터를 넣었는데, 내 첫사랑 여인의 이름이 프랑수아즈였기 때문이다. 나란히 놓인 두 자전거는 각각 여성용과 남성용으로, 벼룩시장에서 구한 것이다. 한두 살 때 나를 태우고 다니셨던 부모님을 생각하며 장만했다.

지하 갤러리에는 전쟁의 어리석음을 뜻하는 군인용 물품들이 있다. 연합군과 독일군들이 사용하던 것이다. 복제한 작품 속에는 나의 개인적인 이야기와 전쟁을 혐오하는 삶의 철학이 그대로 반영되어 있다. 나는 곰곰이 생각할 숙제가 있거나 마음이 불편할 때 지하 갤러리에 내려와서 쉬며 평정을 찾는다. 특히 부부싸움을 하고 나서 마음의 평화를 다시 찾는 장소로 이보다 더 훌륭한 곳은 없다.

카르팡티에가 유명한 작가들의 작품을 모방해서 제작한 작품들이 진열되어 있다. 지하의 개인 갤러리로 이 공간은 휴식처이자 그가 예술적 영감을 받는 곳이다. 와인을 즐기며 작품을 감상하기에는 금상첨화다.

파비오 마우리의 「통곡의 벽」(1993)에서 영감 받아 카르팡티에가 모방해 만들었다. 베를린 장벽과 전쟁을 되새기며 가방의 주인들을 상상하게 만들어주는 작품이다.

정원이 훤히 보이는 거실은 정남향으로 햇살이 눈부시게 들어온다. 건물 내부에 있으면서도 자연을 함께 즐길 수 있도록 설계한 것은 카르팡티에에게 예술과 자연이 가장 큰 기쁨이기 때문이다.

당신이 생각하는 진정한 컬렉터란 무엇인가.

먼저 배우고자 하는 욕구에 목말라야 한다. 호기심을 채우기 위해 다양한 전시를 봐야 하고, 또 예술사에 나오는 작품도 공부해야 한다. 즉 현대미술관 전시를 보면서 동시에 루브르 박물관의 고전 작품도 함께 감상해야 하는 것이다. 또한 국립현대미술스튜디오의 오디오 비주얼 아트 전시를 권하고 싶다. 해마다 6월이면 〈파노라마Panorama〉라는 타이틀로 전시를 하는데, 테크놀로지가 예술과 접목된 모습에 소름이 끼칠 정도로 감동받았다. 가장 기억에 남는 작품은 「말레비치에게 바치는 오마주Hommage a Malevitch」였다.

작가를 직접 만나 이야기하는 것도 중요하다. 작가를 만나는 것은 컬렉터들에게 작품을 이해하기 위한 가장 빠른 지름길이다. 그들은 일상에서 미처 보지 못한 시각으로 세상을 보게 한다. 그래서 작가들과의 대화는 우리의 영혼을 일깨우고 의식의 범위를 넓혀준다.

나는 안젤름 키퍼의 작품 세계를 예술 잡지 『아르 악튀엘Art Actuel』의 평론을 통해 깨달았고, 그의 작품을 이해했을 때 행복했다. 예술 서적이나 잡지, 카탈로그를 통해 스스로 작가를 연구하는 것 또한 중요하다.

유명한 작가의 알려지지 않은 작품을 구입하기보다는 젊은 생존 작가의 주요 작품을 구입하는 것이 좋다고 생각하는가.

그렇다. 거실 벽에 설치된 파란 작품은 볼프람 울리히가 쾰른의 갤러리에서 전시할 때 구입했는데, 작품이 프레임을 거부하는 것이 마음에 들었고 가격도 적당했다. 10년 뒤 그는 키네틱 아트의 대명사라고도 불리는 대형 갤러리 드니즈 르네의 소속 작가가 되었다. 이는 컬렉터 입장에서 가장 만족스러운 결과이

며, 젊은 작가를 지원하는 컬렉터들의 소망이기도 하다. 그리고 실력 있는 작가라면 시간이 지나 대형 갤러리와 일하는 것은 당연하다. 설사 그렇지 않더라도 그것은 내게 중요하지 않다. 그 작가와의 만남에서 충분히 감동을 받았기 때문에 내가 한 선택에 후회가 없다. 그러나 작가가 유명하다는 이유만으로 작품을 구입한다면 자칫 후회할 수 있다.

최근 본 것 중에서 기억에 남는 전시나 작품이 있는가.
프랑스 릴의 르 트리포스탈Le Tripostal에서 열린 〈숨겨진 열정, 플랑드르 컬렉션〉 전시였다. 르 트리포스탈은 프랑수아 피노 컬렉션, 사치 갤러리 컬렉션 전시 등을 통해 알려진 곳이다. 열여덟 명의 벨기에 플랑드르 컬렉터들이 1970년대부터 지금까지 컬렉션한 작품을 전시했는데, 자그마치 80여 명의 작품 140점을 볼 수 있었다. 그중 내게 충격을 준 작품은 후안 무뇨스의 「드크레르 호텔Hotel Declercq」이었다. 건물 일층 높이에 세로로 'HOTEL'이라고 적힌 아무런 장식이 없는 단순한 간판이 걸렸고, 호텔의 테라스를 의미하는 볼록한 모양의 철근 설치물이 높이 걸렸다. 이 단순한 설치물은 내게 너무 많은 것들을 상상하게 만들었다.

또 다른 것으로는 루이비통 재단을 건축한 프랭크 게리의 퐁피두센터 전시였다. 프랭크 게리가 건축가로서 활동한 초기 작품부터 최근 작품까지 체계적으로 보여주는 회고전이라 더욱 흥미롭고 심층적이었다. 건축에 관심이 많은 내게는 더없이 훌륭한 전시로, 이 특별전을 통해 루이비통 재단을 완성하기 위해 얼마나 많은 테크놀로지가 활용되었는지 놀라움을 금치 못했다. 그리고 그의 이념을 실현해낸 프랑스 엔지니어들의 첨단 기술에 찬사를 보낸다. 그후 나는 서슴지 않고 루이비통 재단의 정회원이 되었다.

카르팡티에는 자신의 삶 속에서 중요한 것을 자연과 예술이라 꼽는다. 그의 집에는 일본과 베트남 작가들의 작품, 아프리카 원시 작품들, 고대 로마 조각상 등 다양한 작품들을 소장하고 있었다. 특히 로마의 골동품점에서 구입한 조각상은 박물관 관계자에 의해 에트루리아 시대 것임을 알고 스스로 너무 놀랐었다며 작품을 소개해주었다. 그의 집에 소장된 다양한 작품들은 카르팡티에가 동서양의 모든 예술과 철학에 대한 다양한 관심사를 충분히 반영한다.

나는 건축에 대한 열정이 삶을 바꾼다는 것을 그와의 인터뷰를 통해 확인했다. 파리의 국립미술학교 Ecole des Beaux-Arts 현판에는 회화, 조각, 건축이라고 적혀 있는데, 나는 회화와 조각의 존재성에 예술적 가치를 더 크게 부여하는 것은 결국 건축이라고 생각한다.

아트 컬렉터가 건축에 관심을 갖는 것은 당연한 이치다. 카르팡티에는 안도 다다오의 세계관에 큰 영감을 받아 미니멀리즘 세계에 매료되었고, 그의 건축 양식을 자신의 집에 적용했다. 카르팡티에는 안도 다다오 외에도 프랭크 게리, 장 누벨 Jean Nouvel 등의 건축가를 존경한다.

나 역시 카르팡티에처럼 한국의 건축가 양진석을 존경한다. 그는 한국의 여러 도시에 디자인이 뛰어난 건축물을 설계했으며, 방송, 출판, 강연 등을 통해 우리 삶에서 건축의 중요성을 일깨워준다. 건축은 인간이 만들어내지만 결코 자연을 초월할 수 없다. 자연과 인간을 위한 건축이야말로 더 나은 삶을 위해 존재하는 또 다른 자연임을 그들의 건축물을 통해 배웠기 때문이다.

Carpentier's Collection

계단을 올라가서 만나는 2층 복도.

카르팡티에가 로마의 골동품점에서 우연히 구입한 에트루리아 시대 조각상이다. 미술사학자의 감정을 통해 중요한 작품이라는 것을 알게 되었고, 카르팡티에의 뛰어난 안목을 입증할 수 있었다.

벨기에의 인테리어 회사 오부멕스에서 맞춤 제작한 빌트인 가구로, 중앙의 미닫이를 닫으면 전체가 하얀 벽이 된다.

제리 드바브랭Géry Dewavrin의 그라피티가 그려진 차고로 역동적인 에너지를 보여준다.

로난 앤 에르완 부홀렉Ronan & Erwan Bouroullec 회사에서 제작한 빨간 가구다. 카르팡티에는 그의 창의적 기질을 발휘하여 마네킹에 옷을 입혀 가구에 배치했다.

나를 성장하게 하는
에너지

장 마크 르 갈
Jean-Marc Le Gall

파리의 소르본 대학 부교수이며 기업 컨설턴트인 장 마크 르 갈은 2013년까지 르 몽드Le Monde 신문사 경제부 객원 기자로 8년 동안 근무한 이력이 있다. 아담한 체구를 가진 그는 인생에서 가장 중요한 것으로 가족, 친구, 여행 그리고 아트 컬렉션을 꼽았다. 장 마크 르 갈은 매주 토요일이면 컬렉터 친구들과 만나 점심식사를 하며 예술에 대해 이야기한 후 함께 갤러리, 아트센터, 박물관을 방문한다. 그에게 작품을 감상하는 것은 일상과 다름없으며, 서른 살부터 소장한 작품들은 현재 100여 점에 달한다.

인터뷰를 위해 방문한 내게 그는 무화과와 딸기와 차를 준비해놓고 기다리고 있었다. 거실 벽은 온통 컬렉션 작품으로 가득 찼고, 책꽂이에는 예술 서적이 빽빽하게 꽂혀 있었다. 그중 나의 시선을 사로잡은 것은 한국 작가 박서보의 카탈로그였다. 얼마전 에마뉘엘 페로탱 갤러리에서 전시가 있었는데, 그가

장 마크 르 갈은 언제나 예술과 함께하는 일상을 보낸다. 그는 남다른 안목으로 100여 점의 작품을 소장하고 있다.

남다른 감흥을 느꼈다는 것을 짐작할 수 있었다. 한국 작가에 대해 관심이 남다른 그는 베르사유 박물관의 이우환 전시와 2014년 페르네 브랑카Fernet-Branca 재단의 이배 작가의 개인전까지 모두 섭렵했다. 그의 집은 35평에서 40평 남짓 되는 아파트임에도 불구하고 작품 배치가 훌륭했다. 각각의 작품들은 서로 충돌하지 않고 자기만의 독특한 이야기를 하고 있었다.

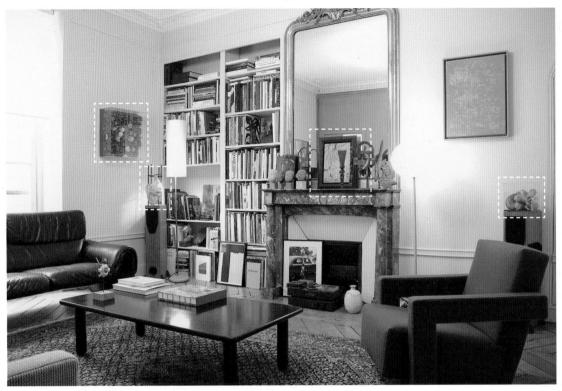

집 안 곳곳에 예술작품이 조화롭게 배치되어 있다. 스피커 위에는 아니타 몰리네로Anita Molinero의 작품이 한 점씩 놓여 있다.

피에로 질라르디Piero Gilardi, 「노란색과 빨간색을 혼합하다Mêle yellow and red」, 폴리우레탄 폼, 50×50×20cm, 2010
이탈리아 작가 피에로 질라르디는 정치, 환경 등의 분야에서 활동하는 작가다. 그는 화학적 재료로 자연의 모방품을 만들었는데, 이 자체를 하나의 도발로 볼 수 있다. 환경활동가가 화학적 방법으로 '자연의 카펫'을 모방한 사실은 시대를 풍자하는 메시지를 담고 있다.

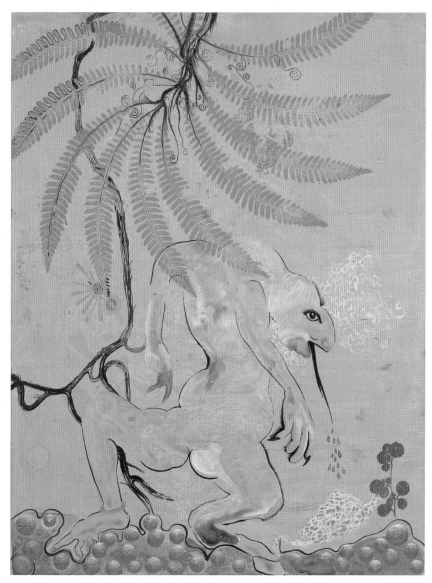

리나 바네르지Rina Banerjee, 「교활함과 진화된 친절함으로 그녀는 끝없는 기쁨과 별난 두려움을 가지고 모든 것을 음미했다With Cunning and some evolutionary kindness she tasted all things with delight and a curious fear that remained timeless」, 목판에 아크릴릭, 30,4×30cm, 2013

장 마크의 인도 여행은 그의 컬렉션을 다국적 작가들로 구성하는 데 큰 영향을 끼쳤다. 인도 작가 리나 바네르지는 뉴욕에 살면서 인디언 신화를 조각하고 종이에 창조하며 자신의 태생을 현대적으로 표현한다. 장 마크가 소장하고 있는 것은 목판 위의 작은 그림으로, 훌륭한 테크닉과 17세기 인도 예술에 영향을 끼친 페르시아 축소물의 고급스러움이 깃들어 있다.

예술에 관심을 갖게 된 특별한 추억이 있는가.

1968년 고등학생 때 그랑 팔레Grand Palais에서 하는 전시를 보러 갔다. 에드가 윌리엄Edgar William과 버니스 크라이슬러 가비시Bernice Chrysler Garbisch의 컬렉션 가운데 18, 19세기 원시 미국 페인팅 작품 111점을 공개한 전시였다. 그랑 팔레 전시 이후 미국의 내셔널 갤러리에서도 전시를 했다. 내게 충격을 준 작품은 (작가는 기억나지 않지만) 호수 위에서 두 남자가 앉아 있는 모습을 담은 것이다. 그것이 내가 예술과 처음 맺은 인연이다.

또 기억에 남는 일은 치과의사였던 친구 아버지 댁에서 카르주Carzou 작품을 본 것이다. 개인 컬렉터 집에서 감상한 첫 번째 작품으로 그때 느낀 강렬한 느낌을 지금도 잊지 못한다.

끝으로 도서관에서 근무하던 큰형이 스위스 출판사이자 판화 제작도 하는 스키라Skira의 책을 보너스로 받은 일을 들 수 있다. 인상파, 야수파, 입체파 작품을 소개하는 그 책을 통해 예술작품을 감상하면서 큰 감동을 받았다. 이런 경험은 청소년 시절 회화의 세계를 새롭게 발견할 수 있게 한 인생의 큰 사건이다.

예술을 좋아한다고 해서 누구나 컬렉션을 하지 않는다. 어떻게 컬렉션을 시작하게 되었으며, 처음 구입한 작품은 무엇인가.

서른 살 즈음부터 파리에서 일하게 되면서 경제적으로 자리를 잡기 시작했다. 그때 우연히 작은 골동품점에서 에디션 번호조차 적혀 있지 않은 19세기 판화들을 구입했다. 그 작품들이 내 인생의 첫 컬렉션이다. 또한 그 당시 친한 친구의 숙모가 작가였는데, 초대받아서 간 그녀의 전시회에서도 작품 한 점을 저렴하게 구입했다. 지금은 그 작품을 소장하고 있지 않다. 1990년대에 다시

네다섯 점의 작품을 구입했고, 그것들은 당시 내 삶의 일부였다.

좋은 작품을 알아보는 안목은 갑자기 생길 수 없다. 어떤 시행착오를 겪었고 이를 극복하기 위해 어떤 노력을 했는가.

1990년대 루브르 박물관, 오르세 박물관, 파리 현대미술관, 퐁피두센터 등에서 전시를 관람하는 것은 나의 즐거운 일상이었다. 그러나 갤러리나 살롱, 아트페어에는 아직 발을 들여놓지 않던 시기였다. 2002년 여덟 명으로 구성된 컬렉터 클럽 '아르테칼도Artecaldo'가 조직되었다. 일반적으로 프랑스 남부 사람들은 맛있는 요리와 따스한 기후 등 인생의 풍요로움을 탐구하기를 좋아한다. 그룹 이름은 회원 여덟 명 중 여섯 명이 프랑스 남부에 살았기 때문에 '뜨거운 예술'이라는 의미로 지었다. 그룹의 총 회비는 1,200유로로 제한했다. 이는 회원들이 소개하는 작품을 재능 있고 젊은 작가로 한정하기 위한 자구책이었다.

회원들이 모두 모일 때면 맛있는 음식을 즐기고 나서 그들이 발굴한 작가들을 놓고 심의해서 작품을 구입했다. 회원들은 적은 예산으로 재능 있는 작가를 발굴하기 위해 파리의 갤러리를 샅샅이 다녀야 했다. 나는 이 그룹에 한 사진 작가를 소개했는데 석 달 뒤 그 작가는 HSBC 은행에서 주최하는 사진상을 받았다. 그때 느낀 놀라움과 자부심은 이루 헤아릴 수 없다. 우리는 이 모임을 즐기면서 스스로 탐구 능력을 길렀다. 그러나 안타깝게도 그들의 열정은 한계에 달했고, 점차 주위의 친분 있는 작가들을 소개하면서 여러 번 실망했다. 결국 2년 뒤 이 그룹에서 탈퇴하고, 2004년부터 홀로 갤러리를 다니며 탐구했다. 매주 토요일이면 르 플라토Le Plateau, 마크/발MAC/VAL, 라 메종 루즈la Maison Rouge, 팔레 드 도쿄Palais de Tokyo, 르 크레닥le Crédac, 리카 재단Fondation Ricard, 현대미술관, 퐁피

두센터 등을 방문한다.

2004년부터 갤러리와 아트페어를 통해 작품을 구입하면서 비로소 예술이라는 세계로 들어온 느낌이 들었다. 혼자 연구했던 이 과정과 시간은 한층 깊은 사고력을 길러 주었고 짜임새 있게 컬렉션을 하는 데 도움이 되었다. 물론 전보다 더 많은 예산이 들었다. 가끔씩 두 친구들과 함께 갤러리를 방문하기도 하는데 한 명은 컬렉터이고 다른 한 명은 예술애호가다. 우리는 마레 지역과 생제르망 지역 등 모든 갤러리 구역을 다닌다. 1년에 한 번 바젤 아트페어 동안 4일을 함께 보내고 그 밖에 아트 브뤼셀, 아르코, 피악을 함께 관람한다.

| 컬렉터라서 하게 되는 고민이나 컬렉션을 통해 느끼는 점이 있다면 무엇인가.
나는 예산이 한정된 평범한 컬렉터다. 작가가 유명해져 작품 가격이 급등하면 한 작품을 구매하는 데 전체 예산을 다 써버리게 된다. 결국 다른 컬렉션을 포기해야 한다. 마음이 너무 아프지만 이것이 현실이다. 하지만 1년에 작품 한 점 구입하는 것으로는 스스로 만족할 수 없으며, 다이나믹한 컬렉션이 필요하다. 그래서 이미 유명한 작가의 작은 작품 한 점을 구입하기보다는 갤러리와 작가들과의 관계를 유지하면서 젊은 작가의 주요 작품 다섯 점을 구입하는 것을 선호한다.

| 수입의 25퍼센트를 작품 구입에 할애하는 것으로 알고 있다. 컬렉션 때문에 경제적인 어려움을 겪은 적은 없었나.
| 계획적으로 꾸준히 예산을 세우는 컬렉터는 주변에서 쉽게 찾아보기 힘들

다. 때로는 컬렉션 때문에 경제적 어려움을 겪기도 한다. 내가 부자였다면 상황이 나았을 것이라고 생각할 때도 있다. 그런데 흥미로운 점은 사실 그렇지 않다는 것이다. 부유한 변호사인 컬렉터 친구는 나보다 수입이 몇 배나 높다. 하지만 그가 구하려는 작품은 그만큼 고가라서 늘 예산 문제로 고민을 한다. 우리는 결국 같은 문제로 고민한다.

그럼에도 불구하고 컬렉션이 당신에게 주는 장점은 무엇인가.

컬렉션을 하면서 예술적 영감이나 인생이 풍요로워지는 느낌을 받는다. 예술 서적을 읽고 작품을 보고 숙고하며 우리는 예술이라는 특별한 언어를 배운다. 이와 같은 능력을 기르지 않는다면 타국에서 그 나라 언어를 이해 못하고 사는 것과 같다. 옛 대가들의 작품을 감상하기 위해 루브르 박물관에 가는 것은 컨템퍼러리 아트를 이해하기 위한 과정이다. 동시에 가장 아방가르드한 컨템퍼러리 아트센터에도 가야 한다. 아트 바젤에서는 아방가르드하고 전위적인 작가를 만날 수는 없기 때문에 현대미술관에 간다. 예술은 내 삶을 설계하고 인생의 의미를 갖게 한다.

예술의 진정한 가치는 어디에 있다고 생각하는가.

작품의 예술적 가치는 미술시장에서 매겨지는 가치와 다르다는 것을 깨달아야 한다. 이 작품이 중요한지와 시장에서 가치가 상승할 것인지는 다른 차원의 문제다. 미술시장에서의 가치가 크지 않다고 해서 작품이 중요하지 않다고 단정 짓는 것처럼 위험한 결론은 없다. 단기적으로 미술시장을 바라보는 것은 위험하다.

제롬 부트랭Jérôme Boutterin, 「무제」, 캔버스에 유채, 162×130cm, 2009

프랑스 작가 제롬 부트랭의 작품이 왼쪽 벽을 장식하고 있다. 섬세함이 묻어나는 비밀스러운 이미지로 관람자의 발길을 멈추게 한다. 오른쪽 벽에 걸린 것은 스테판 칼레Stéphane Calais의 작품이다. 그의 작품은 크게 미적 요소가 강조된 쉽고 아름다운 것과 메시지를 담은 내적 요소가 강한 것으로 나뉜다. 장 마크는 내적 요소가 담긴 작품을 소장하고 있으며, 작가의 천재적인 데생 능력을 찬미했다. 그는 소장한 스테판 칼레의 작품 중 하나를 작가와 직접 교환하려고 하다가 거절당했다. 갤러리를 통해 데생 작품을 캔버스 작품과 교환하며 부족한 부분을 지불하는 것은 가능하지만, 작가와 직접 작품을 교환하려는 일은 신중해야 한다는 교훈을 얻었다.

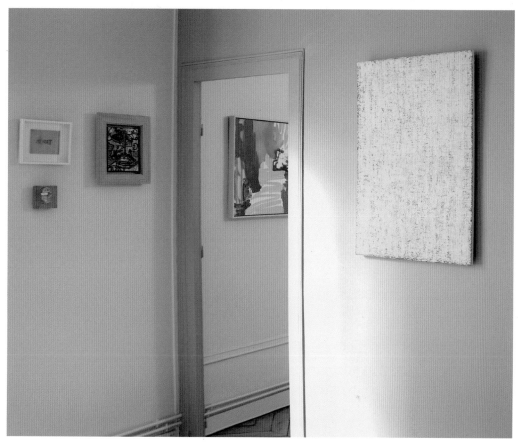

왼쪽부터 장 뒤퓌Jean Dupuy, 미셸 마크레오Michel Macréau, 제롬 부트랭의 작품이다. 오른쪽 하늘색 작품은 유코 사쿠라이Yuko Sakurai의 「나오시마」
로, 그녀는 주로 나무 작업을 통해 섬, 바다, 숲, 도시 등을 자기만의 방식으로 표현한다. 저녁이 되면 파랑의 강도가 한층 깊어지는 작품으로, 여러
겹으로 층을 쌓아 시각적 촉감이 느껴진다.

두 점이 한 시리즈인 검은색 작품은 오로르 팔레Aurore Pallet의 것이고, 오른쪽 초록색 페인팅은 르네 로비에스René Laubiès의 것이다. 르네 로비에스는 종이 위에 아크릴릭으로 풍경을 추상적으로 표현했다. 특유의 섬세함이 엿보이는 이 작품은 사색적이거나 명상적인 것만을 유도하지 않는다. 프랑스인이 존경하는 작가인 르네 로비에스의 작품을 소장한 것에 장 마크는 매우 기뻐했다.

마음에 드는 작품을 모두 구입할 수는 없기 때문에 컬렉션할 작품을 결정할 때 고민이 많을 듯하다. 당신의 컬렉션 중에서는 강하고 분명한 구상 작품이 있기도 하고, 정적이고 명상적인 추상 작품도 있다. 작품을 구입할 때 자신만의 기준이 있다면 무엇인가.

나는 나 자신과 가족을 위해서만 컬렉션을 한다. 컬렉션은 내가 창조하는 우주이며 역사이기 때문에 다른 사람의 의견이나 미술시장에서의 가치는 전혀 개의치 않는다. 평소에 꾸준히 연구를 한 후에 작품을 구입하므로 그 결정에 확신이 있다. 지금까지 구입한 작품 중 후회한 것은 단 두 점뿐이다. 주로 작품을 구입하지 못해서 오는 후회가 대부분이다. 예를 들어, 10년이 넘도록 구입하고 싶었던 월터 스웨넌Walter Swennen의 작품은 작가가 벨기에의 대형 갤러리인 자비에 유프켄스Xavier Hufkens에 소속되면서 가격이 급등해 더 이상 꿈꿀 수 없게 되었다.

투자를 위해 작품을 구입한 적은 단 한 번도 없고, 작품을 교환하기 위해 판매할지언정 수익을 위해 판매한 적은 없다. 외부 전시를 할 목적으로 일관성을 고려해 작품을 구입한 적도 없다. 박물관에 컬렉션을 대여해주지만 절대 내 컬렉션이라는 이름으로 외부에 전시할 생각은 없다. 작품은 내 모습이다. 예술작품을 통해 나를 발견하고 성장시키고 삶을 꾸며간다.

내 컬렉션은 강한 구상 작품들과 추상 작품들로 두 가지 유형으로 나뉜다. 파리의 스위스 아트센터에서 얼마 전 전시한 미리암 칸Miriam Cahn 작품은 너무 강하고 폭력적이어서 작품을 감당하지 못하는 사람도 있었지만, 나는 그녀의 강한 초상화를 구입했다. 추상 작품으로는 영적이고 명상적인 작품을 선호한다. 때로는 시적이고 환상적이며 묘한 작품도 좋아한다. 예술작품은 각각 독립적이며 스스로 이야기를 하면서도 동시에 내 모습을 반영한다.

주로 어디에서 작품을 구입하는가. 경매장에서 작품을 구입하거나 판매한 적이 있는지 궁금하다.

관심을 끄는 예술작품들은 주로 갤러리에서 찾을 수 있다. 경매장에서 작품을 구입하려면 작품 구입 비용을 모두 준비해야 하는데 그렇지 못한 경우가 있다. 특히 여러 작품을 동시에 구입할 때면 이런 난관에 부딪힌다. 다행히 갤러리에서는 내게 분할로 지불하도록 협조해준다. 물론 작품은 완불이 되고 나서 받는다. 한 갤러리에서 세 점을 한꺼번에 구입했을 때는 다른 갤러리에서 작품을 또 구입했기 때문에 여러 번 대금을 나누어 지불해야 했다. 얼마 전에는 어떤 작가의 중요한 작품을 구입하고 싶었는데 가격이 매우 높았다. 그래서 그 갤러리에서 구입했던 같은 작가의 두 작품을 갤러리에 몇 배 오른 가격으로 판매하고 부족한 만큼의 자금을 보태어 훨씬 더 중요한 작품을 구입했다.

페어에서는 딱 세 번 작품을 구입했다. 벨기에의 자비에 유프켄스 갤러리, 파리의 피터 프리만Peter Freeman 갤러리, 에어 드 파리Air de Paris에서였다. 내가 페어에 가는 이유는 멋진 작품들을 보러 가는 것이지 작품을 구입하는 것 자체가 목적은 아니다.

작품을 계속 구입하면 보관 장소가 부족할 것 같다. 그럴 경우 컬렉션을 어디에 보관하며 어떻게 관리하는가.

초기에는 종이에 데생한 작품을 주로 수집했다. 데생 작품은 유화나 조각에 비해 저렴하고 그다지 크지 않았기 때문이다. 방 하나에 작품들을 세워서 층층이 보관했다. 침실 벽장에도 층을 만들어 햇빛에 예민한 데생 작품들을 차곡차곡 보관하고 있다. 3년 전부터는 더 이상 데생 작품을 구입하지 않고 관리

가 편한 회화와 조각 작품 위주로 구입한다. 데생 작품을 주로 구입할 때는 1년에 열 점에서 열다섯 점을 수집했지만, 지금은 회화나 조각 위주로 다섯 점 정도 구입한다. 데생 작품을 회화나 조각으로 교환하면서 컬렉션을 100점 정도로 꾸준히 유지하고 있다. 세 점의 작품을 팔고 더 중요한 작품 한 점으로 교환하는 방식으로 더 이상 컬렉션 수를 늘이지 않는다.

소장품에 대해서 간략히 설명해달라.

티에리 드 코르디에Thierry De Cordier는 뉴욕 현대미술관과 퐁피두센터에서 전시했던 작가다. 10년 전 내가 작품을 구입했을 때보다 가격이 세 배 이상 올라서 더 이상 살 수 없다. 제라드 트라캉디Gérard Traquandi 작품은 내 예산으로는 고가라서 소장하던 데생 세 점과 교환한 후 자금을 보태어 구입했다. 제롬 부트랭과 레이몽 프티봉Raymond Pettibon 작품은 이미 한 점씩 가지고 있지만 더 소장하고 싶다. 미셀 마크레오 작품도 한 점 더 구입할 생각이다. 그러나 어떤 작가들은 작품 한 점을 소장하는 것만으로 충분하다. 이런 식으로 작품을 관리하지만 언제나 소장 공간이 문제다.

마크 데그랑샴의 작품을 오랫동안 지켜보다 올해 유화 작품을 구입했다. 이미 그의 데생 작품과 에디션 작품을 소장하고 있었지만 유화 작품을 사는 데도 신중을 기울였다. 마크 데그랑샴의 작품 주제는 크게 바닷가 여인의 모습과 전원의 풍경으로 나뉜다. 그중 내게 감동을 주는 작품은 풍경이다. 일반적인 풍경화의 차원을 넘어선 그의 작품은 거의 추상에 가까우며 100센티미터가 되지 않음에도 거대한 공간의 적막함과 고요함, 엄청난 신비로움을 느끼게 한다.

나는 컬렉션한 작품들에 대해 별다른 보험을 들지 않았다. 두 번이나 이 집

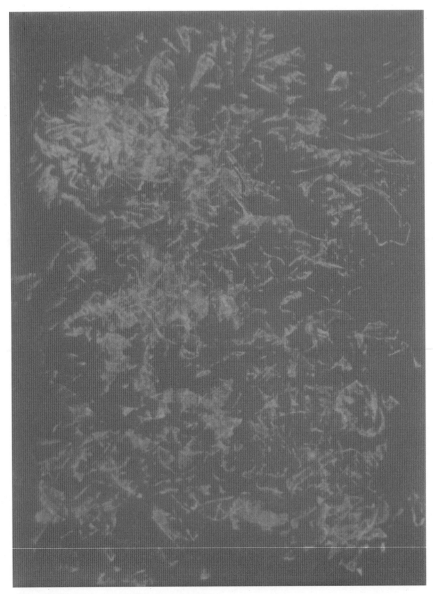

제라드 트라캉디, 「무제」, 캔버스에 유채, 48×61cm, 2001
제라드 트라캉디는 마르세유 사람 특유의 정열적이고 따뜻한 내면의 소유자다. 이 작품을 자세히 보면 붓터치가 거의 없
으며, 빛의 노출 정도에 따라 오렌지색이 온화하게 혹은 무미건조하게 느껴진다. 신비로운 에너지를 주는 작품이다.

마크 데그랑샴, 「무제」, 캔버스에 유채, 55×46cm, 2013
장 마크는 컬렉션 초기에 마크 데그랑샴의 작품을 모으는 컬렉터들에 대해 선입견이 있었다. 그들은 파리의 부르주아 계층으로서 현대 미술 중에서도 클래식하고 안전한 것을 모으는 무리로 보였기 때문이다. 그러나 시간이 지난 후 장 마크는 마크 데그랑샴의 작품을 좋아하게 되었고, 이 작품을 보자마자 구입했다. 간결한 표현력과 추상적인 동시에 구상적인 느낌을 주는 작품으로, 그림 속에 표현된 기둥이 무엇을 의미하는지 고민하게 만든다. 거친 느낌이 드는 색채는 웅장한 느낌을 준다.

티에리 드 코르디에, 「또 그리고 언제나 같은 풍경의 한 조각」, 혼합기법, 23×37cm, 2004
플랑드르 작가인 티에리 드 코르디에는 주로 적막한 자연을 표현한다. 장 마크는 2004년 퐁피두센터에서 그의 페이퍼 작품에 깊은 인상을 받았다. 마리안 굿맨 갤러리에서 구입한 작품으로 거의 모노크롬에 가까운 풍경은 십여 년 동안 아름다움과 신비로움으로 장 마크를 매혹한다.

에 도둑이 들었지만 전자제품, 낡은 가방, 구두까지 가져갔을 때도 작품은 한 점도 가져가지 않았다. 그들은 내가 구입한 작품의 작가 이름조차 모른다. 설사 작품을 가져간다고 해도 경매장에 팔리면 어떤 갤러리를 통해 언제, 어디서 누구의 작품을 구입했는지 모든 정보를 줘야 하는데 그들은 그 무엇도 증명할수 없다. 물론 누가 봐도 알 수 있는 대가의 작품은 가져갈 수 있다. 하지만 내가 소장한 생존 작가들의 작품은 가져가지 않는다. 프랑스에서 예술작품 보험

료는 너무 비싸기 때문에 차라리 그 비용으로 작품을 구입하는 편이 낫다.

켈렉션은 오래전부터 내 삶의 동력이 되어 이제는 멈출 수 없다. 내 아파트는 저택이 아니기에 이성적이었다면 이렇게 작품이 많아지기 전에 컬렉팅을 멈췄을 것이다. 하지만 새로운 작품을 발견하는 호기심과 만족감 때문에 그럴 수 없다. 대신 일정 양을 넘지 않은 선에서 꾸준히 컬렉션 수준을 올리고 있다. 작품 수는 여전히 100여 점이 넘지만 점점 중요한 작품으로 바꾸고 있어 매우 만족한다.

작품을 구입하는 데 본인의 선택을 완벽하게 믿는 편인지 궁금하다.

컬렉션에는 책임감이 따른다. 그래서 확신이 있을 때 작품을 구입해야 한다. 모든 위험을 스스로 감수하면서 나만의 컬렉션을 발견하는 것은 기쁨 그 자체다. 불본 박물관에서 디렉터나 큐레이터로 일하는 친구들도 있시만 나는 그들의 조언을 거부한다. 그것은 100퍼센트 내 결정이 아니기 때문이다. 그들의 의견은 내 결정에 결정적인 영향을 끼치지 않는다.

에디션 작품에 대해서는 어떤 소견을 갖고 있는가.

몽파르나스 지역의 ITEM 에디션 아틀리에서는 멋진 에디션 작품을 합리적인 가격으로 판매한다. 이 아틀리에는 피카소, 미로의 첫 판화 작업을 한 곳이기도 하다. 초보 컬렉터들은 적은 비용의 에디션 작품부터 시작하는 것이 좋다. 2년 반 전에 바르텔레미 토구오Barthélémy Toguo 작품을 마이클 울워스Michael Woolworth 아틀리에에서 구입했는데, 벌써 가격이 세 배 가량 올랐다. 바르텔레미 토

구오의 12개월을 뜻하는 판화 열두 점이 한 권의 책처럼 제작되었다. 게다가 실크 위에 제작된 30에디션이라는 이유만으로 소장 가치가 있다. 내가 구입한 이후에 뉴욕 현대미술관에서도 이 작품을 구입했다. 훌륭한 작가의 작품은 에디션 작품 또한 진한 감동을 주는데 이 경우에는 소장 가치가 충분하다.

유화 작품에 좋은 것과 그렇지 않은 것이 있듯이 에디션 작품에도 뛰어난 것과 그렇지 않은 것이 있다. 여기서 핵심은 누구의 어떤 에디션 작품을 구입하느냐다. 에디션을 구입할 때는 어떤 작가인지, 제작 방식이 무엇인지, 몇 점을 제작했는지를 고려해야 한다.

그렇다면 어떤 작가의 에디션 작품을 소장하고 있나.

질 아이요Gille Aillaud의 30에디션 작품을 소장하고 있는데, 그의 유화 작품은 현재 15만~25만 유로이며 에디션 가치는 5만~10만 유로다. 그 작품은 수년 전 1,200유로에 구입했다. 그가 생존했을 때 갤러리 드 프랑스Galerie de France에서 전시했던 중요한 작품이다. 질 아이요는 정말 큰 감동을 주는 작가다. 그는 동물을 그렸지만 그것은 단지 추상을 그리기 위한 방법으로 동물을 선택했을 뿐, 작품에 담긴 색채는 정말 과감하고 아름답다. 말년에 해안가에서 요양했을 당시 그린 작품으로 현실을 초월하는 힘을 가지고 있다. 하지만 그는 국제적으로 유명한 작가는 아니지만 내 인생에서 중요한 인물 중 하나다.

나는 피에르 술라주Pierre Soulage와 게오르그 바젤리츠의 석판화도 한 점씩 가지고 있다. 내가 선택한 것들의 공통점은 그 작가들 작품 중 가장 중요한 판화 작품이라는 것이다.

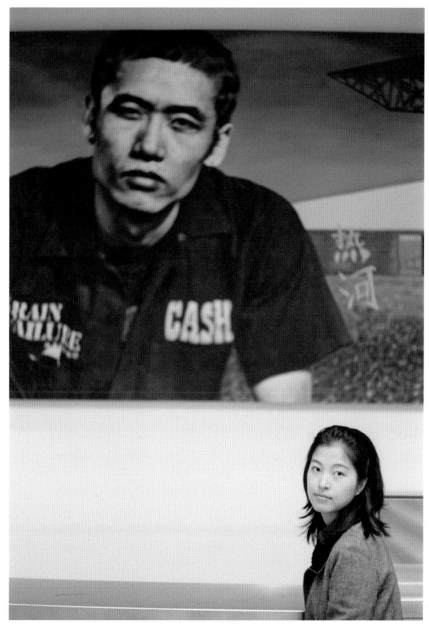

장 마크는 인도, 중국, 일본 등 아시아의 여러 나라를 여행한 탐험가다. 배낭을 메고 버스나 기차로 아시아를 여행했던 기간만 꼬박 1년이 넘는다. 이 사진은 벨기에 컬렉터에 의해 설립된 베이징의 UCCA(Uilens Center for Contemporary Art)에서 그가 2010년에 찍은 것이다. 조각, 비디오, 설치작품도 좋아하지만 장 마크에게 가장 섬세하게 다가오는 것은 회화다. 이 작품에는 관람자를 응시하는 젊은 남자가 그려져 있다. 그는 마치 장 마크에게 "이렇게 먼 곳에 와서 무얼 하나요?" 하고 묻는 것 같다. 물론 장 마크의 대답은 확연하다. "아시아와 예술에 대한 열정으로 여기에 왔다." 사진 속의 여인은 명확히 알 수 없지만 작품의 분위기를 한층 살려준다.

마지막으로 이제 막 컬렉션을 시작하려는 컬렉터들에게 조언을 해준다면.

먼저 충분한 시간을 가지고 작품 구입을 결정하기를 바란다. 작가의 다른 작품을 알지 못하는 상태에서 한 작품만을 보고 구입하는 것은 위험하다. 진정한 컬렉터라면 작가의 모든 작품을 보고 나서 그중 몇 개라도 수준이 미흡하다면 구입하지 않을 것이다. 작품이 열 점 제작되었다면 열 점 모두 훌륭해야 한다. 남의 이야기만 듣고 무조건 작품을 구입하지 말아야 하며, 본인의 안목으로 결정해야 한다. 작가 연구를 꾸준히 해서 단기적인 결정은 피해야 한다.

마찬가지로 순간의 감정에 흔들리지 말아야 한다. 즉흥적으로 작품을 구입하지 말라는 것이다. 원하는 작품을 구입하지 못할 위험을 감수해야 한다. 경험상 첫눈에 멋지다고 생각했지만 다시 봤을 때 실망한 작품들이 더러 있었다. 물론 이미 작가의 작품 세계를 알고 있다면 멋진 작품을 구입할 기회를 놓치지 않아야 하지만, 아직 작가를 모를 때는 시간을 갖고 지켜봐야 한다. 작품이 마음이 들거나 멋지다고 생각되면 그 이유를 알아보는 것이 바람직하다.

마지막으로 한 갤러리에서만 작품을 구입하지 마라. 이 경우 컬렉션이 제한될 수밖에 없다. 물론 한 갤러리에 훌륭한 작가가 여럿 있을 수는 있지만 새로운 작가를 발견할 수 있는 기회를 놓칠 수 있다. 한 갤러리스트의 이야기만 습관처럼 듣고 다른 갤러리스트나 전문가들의 조언을 거부하는 것은 불필요한 고집이다. 갤러리에서는 고객 관리를 위해 초대전이나 파티 등 다양한 프로그램을 준비하고 있다. 최대한 많은 갤러리와 관계를 맺으며 많은 전시를 봐야 한다.

～～～～～

　장 마크 르 갈의 인생에서 가장 중요한 것은 가족, 친구, 여행, 컨템퍼러리 아트다. 이 네 가지는 서로 연결되어 있으며, 그에게 동일한 비중을 차지한다. 그는 수익을 추구하기 위해 컬렉션을 하지 않으며, 컬렉션한 작품의 가치의 상승과 하락에 전혀 개의치 않는다. 본격적으로 컬렉션을 시작하기 전, 그는 스스로를 고양시키기 위해 1년 동안 작품을 구입하지 않았고, 직접 갤러리, 아트센터, 박물관 등을 다니며 발품을 팔았다. 주변 컬렉터들과 아트페어를 다니며 각기 다른 작품 평가를 이야기하며 안목을 키우기도 했다. 장 마크는 늘 시간을 내어 컨퍼런스를 듣거나 예술사를 공부하여 현대미술을 이해하려는 노력가다.

Jean-Marc Le Gall's Collection

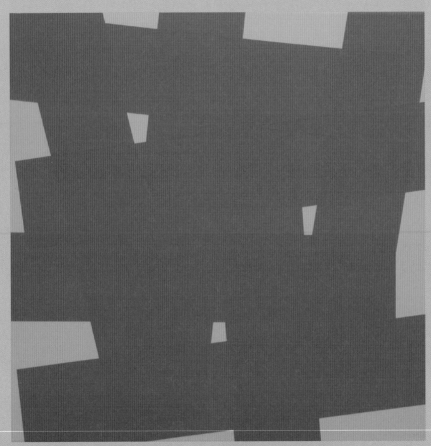

베라 몰나르Véra Molnár, 「위에서 아래로, 왼쪽에서 오른쪽으로」, 캔버스에 아크릴릭, 50×50cm, 2011
헝가리 출신인 베라 몰나르는 2차 세계대전 이후 기하학 추상운동을 대표하는 작가다. 그녀는 데생을 그리기 위해 컴퓨
터 테크닉을 처음 시도했다. 그녀의 작품은 남성적인 에너지와 건축적인 구성이 강하게 느껴진다.

실비아 베흘리Silvia Bächli, 「무제」, 종이에 구아슈, 30×43cm, 2007

바젤 보자르의 교수인 실비아 베흘리는 강인한 이미지의 스위스 여성 작가다. 종이에 구아슈 작업을 하며 검은색이나 회색의 단색 작품을 주로 제작하다가 몇 년 전부터 컬러 작품을 제작하기 시작했다. 얇은 종이를 선택해 작업하는데, 이는 구아슈로 그릴 때 붓의 흐름을 최대한 가볍게 하기 위해서다. 그녀의 작품은 붓이 지나간 길을 다시 지나는 일이 거의 없으며, 자연스럽고 즉흥적인 스타일이다.

장 마크는 실비아의 훌륭한 작품을 구입하려고 2~3년을 기다렸다. 퐁피두센터에서 실비아의 작품 전시를 하고 있었을 때 장 마크 르 갈은 피터 프리만 갤러리에서 마음에 드는 작품을 보고 구입하려 했다. 그때 클로드베리 재단에 모두 팔렸다는 이야기를 듣고 처음으로 갤러리스트에게 화를 내며 다시는 그 갤러리에 발을 들여놓지 않겠다고 했다. 결국 다음날 갤러리스트는 클로드베리 재단에서 모두 예약했던 작품이었지만 그가 원하는 것을 구입할 수 있도록 한 작품을 제외했다. 장 마크가 이 작품을 원한 이유는 가식이 전혀 없기 때문이다. 그는 이 작품을 침실이 있는 방에 걸어놓고 그 우아함에 끝없는 찬사를 보내고 있다.

알랑 셰사스 Alain Séchas, 「오일 7번 Huile n°7」, 종이에 유채, 41×31cm, 2012
구상적, 서술적인 작품들. 예를 들면 고양이 모양의 인물 조각 작품으로 인기를 얻은 알랑 셰사스는 곧 추상회화 작품을
제작했다. 이는 용기 있고 훌륭한 시도로 보인다.

안 마리 슈나이더Anne-Marie Schneider, 「강풍」, 종이에 수채, 38×32cm, 2007
안 마리 슈나이더는 1962년 출생으로 파리의 보자르에서 수학한 프랑스 여성 작가다. 주로 유머가 넘치거나 인간미를 느끼게 하는 상황을 종이에 잉크 혹은 수채물감으로 작업한다. 그녀는 예쁘게 그리거나 절제된 상황을 전달하려 노력하지 않고 정확한 감정을 표현한다. 이 그림 속의 어린 소년은 강한 바람을 맞고 순간적으로 의식을 잃어버린 듯 느껴진다. 인물 표현이 어색해 보이지만 형태가 정확히 그려졌다. 어린 소년의 연약함과 순진함이 가벼운 수채화의 테크닉과 조화를 이룬다.

필리프 페로Philippe Perrot, 「무제」, 종이에 수채, 연필, 구아슈, 살균제 등, 24×32cm, 2010

필리프 페로는 천재적이지만 개인적으로는 문제가 많은 아티스트다. 마르셀 뒤샹 수상 작가 후보 리스트에 오르고도 창
작을 안 해서 1996년의 작품을 보여주기도 했다. 그의 작품들은 가족을 주제로 하는데 근친상간, 가정폭력 등 부정적인
것을 다룬다. 그가 가족들 사이에서 무거운 일을 겪었을 것으로 추측된다. 그는 레진, 소독약 등 다양한 화학 약품들을
사용하여 그만의 독창적이고 희소성 있는 언어를 창조했다. 장 마크는 그의 작품을 두 점 소장했으며, 폭력적이면서도
보라색 바지의 색감이 매력적이라며 감탄했다.

파비앙 메렐Fabien Mérelle, 「불Feu」, 종이에 잉크와 수채물감, 13×19.5cm, 2014
장 마크가 발견한 최초의 프랑스 작가 파비앙 메렐의 작품으로, 2007년 아트 파리에서 만났다. 작품 속에서 작가는 누드의 우스꽝스러운 모습으로 표현되었다. 유머와 아이러니가 정교한 테크닉으로 조화를 이루며 인간의 연약함이 내재되어 있다. 장 마크는 이 작품을 소장하기 위해 세 점의 데생 작품과 교환했지만 그만한 가치가 있다며 매우 만족해했다. 불타고 있는 숲에서 묘한 형상의 남자는 방황하는 현대인의 모습처럼 느껴진다.

컨설턴트, 미술시장을 디자인하다

컬렉션은
컬렉터의 거울

아미 바락
A m i B a r a k

파리, 상하이, 토론토 등에서 열린 대형 페스티벌과 국제전을 기획한 아미 바락은 파리 1대학의 예술사 교수이자 평론가다. 그는 랑그도크루시용Languedoc-Roussillon의 FRAC(지역현대미술구입재단) 디렉터로, 프랑스 지방 예산으로 생존 작가들의 작품을 컬렉션했다. 또한 FNAC(국립현대미술구입재단)의 디렉터와 헝가리, 폴란드, 루마니아, 이스라엘을 비롯해 모스크바, 베니스 비엔날레 등 세계 각지에서 대형 전시기획자로서 활동했다.

2015년 브뤼셀 아트페어 동안 독립 컨설턴트로 활약 중인 그와 동행하며 그가 새로운 작가와 갤러리를 발견하고 연구하는 모습을 지켜볼 수 있었다. 특히 아미 바락은 위엘Wiels 박물관의 아프리카 작가들의 공동전 〈바디 토크Body Talk〉를 흥미롭게 바라보았다. 바쁜 와중에도 세계적인 아트페어를 방문하며 작가를 연구하고 작품들을 꼼꼼히 살피고 있는 그에게 아트 어드바이저의 삶은 열정 그 자체다.

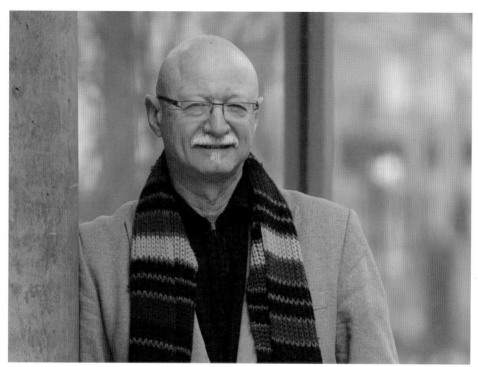

아미 바락은 세계 각지에서 대형 페스티벌과 국제전을 기획했으며, 현재 독립 컨설턴트로 활약 중이다. 그에게 컨설턴트로서의 삶은 열정 그 자체다.

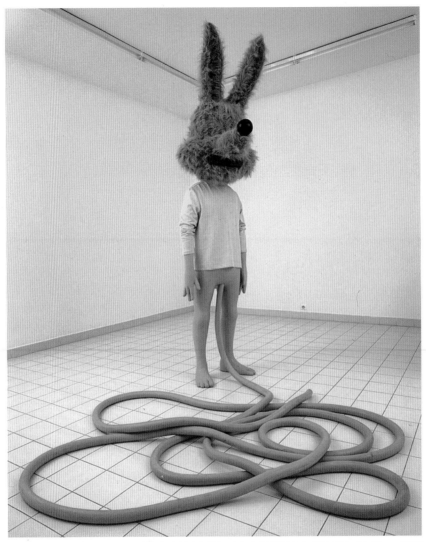

폴 매카시, 「스파게티 맨Spaghetti Man」, 섬유 유리, 실리콘, 금속, 가짜 모피 의류와 금속, 몸통: 254×84×57cm, 스파게
티: 4.5×1270cm, 1993, Collection FRAC Languedoc-Roussillon

스파게티 맨은 코요테의 머리와 인간의 몸을 가진 혼성인간으로 디즈니 만화에 나오는 등장인물처럼 생각하고 행동하
는 동물의 모습을 띠고 있다. 스파게티처럼 바닥에 널려 있는 것은 인간의 생식기를 연장한 것이다. 만약 이 스파게티가
인간의 몸에서 분리된다면 구멍이 있는 안드로겐이 된다. 1994년 아미 바락의 조언으로 2만 7천 달러에 크린거Krinzinger
갤러리에서 구입했고, 2015년에는 350만 달러 정도의 가치를 지닌다.

마이크 켈리, 「대화 #1Dialogue #1」, 3차원, 음향기기, 동물 패브릭, 커버와 카세트 라디오, 20×180×200cm, 1991, Collection FRAC Languedoc−Roussillon

2012년 세상을 떠난 마이크 켈리는 지적 문화와 대중문화를 연결하는 작업을 주로 하며 컨템퍼러리 아트를 상징하는 대표적인 작가로 평가받는다. 차를 따뜻하게 보존하는 기능을 가진 인형이 서로 마주하고 있는데, 이는 두 레디메이드 작품이 서로 대화하고 있는 모습을 재현한다. 이 두 고양이의 대화 내용은 민주주의에 대한 것이다. 마이크 켈리가 준비한 텍스트는 음향기기를 통해 관람자에게 전달된다. 이 설치 작품은 퐁피두센터의 주문으로 제작되었다.

마우리치오 카텔란, 「Il 슈퍼-노이Il Super-noi」, 아세테이트 종이에 잉크, 180×180cm, 1993, Collection FRAC Languedoc-Roussillon
아세테이트 종이에 그린 49개의 초상화 데생으로, 마우리치오 카텔란이 아니라 몽타주 화가들이 그린 것이다. 마우리치오는 가족과 친지들에게 먼저 본인의 얼굴을 묘사해달라고 했고, 그 내용을 화가들에게 전했다. 한 사람의 모습을 각각의 인물 묘사에 표현한 집합체다.

언제부터 예술에 관심을 갖게 되었나.

나는 루마니아에서 태어났고, 어릴 때부터 매사에 호기심이 많았다. 열세 살 때 스위스의 예술 출판사 스키라의 전문 서적을 우연히 접하면서 내 미래를 운명적으로 직감했다. 그때부터 예술과 함께하리라는 확신이 마음속에 강하게 자리 잡았다. 그 이후 혼자 책을 통해 레오나르도 다 빈치, 미켈란젤로, 몬드리안, 달리 등 작가들의 예술 세계를 공부했다. 예술사를 전공하는 일은 내게 너무 당연한 것이었지만 부모님은 반대했다. 그들은 예술에 전혀 관심이 없었으며, 내가 예술사를 공부하면 직업을 갖기 힘들 것이라고 생각했다.

종종 사람들이 내게 "왜 예술사를 선택했느냐" 하고 질문하는데 나는 그때마다 "여학생이 가장 많은 과목이라서 그렇다"라고 장난스럽게 답했다. 어차피 내 진심이 전달되지 않을 것이기 때문이다. 그러나 내가 오래전에 품었던 확신은 조금도 흔들리지 않았다.

본격적인 예술사 공부는 어떻게 시작했으며, 컨템퍼러리 아트를 선택한 이유는 무엇인가.

텔아비브 대학에서 예술사 공부를 마치고, 파리 1대학에서 박사 과정을 시작했을 때가 서른 살이었다. 내 관심은 오직 생존 작가들의 예술작품에 집중되어 있었는데, 당시 컨템퍼러리 아트를 전공하려는 학생은 나 혼자였다. 예술사 교수들은 현재보다 과거의 예술을 중요하게 여겼고, 현대미술에 심취한 나를 얼간이 취급 했다.

하지만 내게 예술적 가치를 인정받기 위해 50년, 100년의 시간이 필요하다는 것은 가당치 않은 논리였다. 심도 있게 예술사를 관찰한 결과, 30년 만에 가치를

인정받아 대가가 된 작가들이 분명 존재했기 때문이다. 특히 격동과 공황을 동시에 겪었던 1980년대 미술시장에서 그러한 예를 발견할 수 있었다. 나는 박사 학위를 받은 후 예술사 교수이면서 컨템퍼러리 아트 평론가로서 활동했다. 『아트 프레스Art Press』를 비롯한 여러 예술 잡지에 내 평론을 실었고, 1976년에는 젊은 작가들의 사진전을 기획하며 동시대 작가들의 전시를 주관하는 기획자로서 첫 발걸음을 내디뎠다.

> 정부에 소속된 아트 컬렉션 디렉터로 오랫동안 일했다. 디렉터로서 주로 어떤 일을 담당했나.

1993년부터 약 10년간 랑그도크루시용의 FRAC에 소속되어 있었다. 나는 작품 구입을 총괄하는 위원회 디렉터였고, 한 해에 약 80만 프랑(약 1억 7천만 원)의 예산으로 국내외 작가들의 작품을 구입했다. 사실 그 당시 미술시장에서 구입할 수 있었던 동시대 작가들의 작품 가격은 현재보다 훨씬 저렴했기 때문에 그 정도의 예산이면 훌륭한 컬렉션을 할 수 있었다. 그래서 나는 폴 매카시, 마이크 켈리, 크리스 버든Chris Burden, 마우리치오 카텔란, 가브리엘 오로즈코Gabriel Orozco의 작품을 대부분 갤러리를 통해 저렴한 가격에 구입했다. FRAC는 전시를 통해 작품을 대중에게 소개하는 역할도 하는데, 때로는 작가의 아틀리에에 직접 주문을 하고 전시 이후에 작품을 구입하기도 한다. 지금은 컬렉션을 위한 프랑스 지방 예산이 예전보다 월등히 올랐지만 그만큼 작품 가격도 상승했다.

FRAC 다음에는 파리시 예술 부서에서 아트 프로젝트를 담당했다. 이 프로젝트는 파리의 공공장소에 작품을 설치하는 작업으로, 나는 총 6년간 디렉터로 일했다. 해마다 책정되는 예산으로 시 소유의 컬렉션을 구비했으며, 매년 피

악을 통해 파리의 컬렉션을 대중에게 공개하고 있다. 나는 이것을 처음 제안했고, 지금까지도 잘 실행되고 있어 뿌듯하다.

아트 프로젝트 디렉터로 재임하는 동안에도 샹파뉴나 낭트 같은 지방 FRAC의 컬렉션 작품 선정과 구입, 전시를 기획했고, 프랑스 기업의 컬렉션을 돕기도 했다. 이제는 더 이상 잡지 기고를 하지 않지만 전시 카탈로그에 실릴 평론을 쓴다. 2009년부터는 개인 컬렉터들의 요구가 이어져 아트 컨설턴트로 현재까지 활동 중이다.

컬렉터들을 담당하는 일은 그간 해온 일과 성격이 다른 것 같다.

표면적으로 보면 맡고 있는 직책에 차이가 있지만 정해진 기준에 따라 작품을 선별해야 한다는 점에서 볼 때 비슷한 연장선에 있다고 볼 수 있다. 개인 컬렉터를 대할 때에는 먼저 그가 어떤 사람인지 파악해야 한다. 개인적인 관심사나 취미, 성격, 직업, 가족 관계, 전공, 세상을 보는 관점, 즐겨 보는 책과 잡지, 구상 작품과 추상 작품 중에 어느 쪽을 선호하는지 등 가능한 한 구체적으로 알수록 좋다. 컬렉터의 성향이나 욕구와 나의 컨설팅이 조화를 이루기 위해서이는 반드시 필요한 과정이다.

컬렉션은 곧 컬렉터의 거울이나 마찬가지다. 컬렉션에는 컬렉터의 생각과 성격 등이 그대로 반영되어 있다. 게다가 작품을 구입하기 위해 컬렉터는 거금을 지불해야 하는데, 그렇다면 작품이 마음에 들어야 할 뿐만 아니라 그것을 통해 컬렉터의 존재감이 더욱 부각될 수 있어야 한다. 그래야 컬렉션에 대한 애정이 지속될 수 있다. 그러므로 컬렉터의 욕구를 정확히 아는 것이 중요하다.

▎컨설턴트의 관점에서 볼 때 이상적인 컬렉터에 대한 기준이 있는지 궁금하다.

▎컬렉터가 가지고 있는 열정이 클수록 내가 하는 컨설팅도 효과적이다. 어떤 컬렉터가 내게 컨설팅을 부탁했고 그는 내 조언대로 작품을 구입했다. 그러나 그는 작품을 감상하기는커녕 포장조차 풀지 않았다. 알고 보니 그는 주변의 권유로 컬렉션을 시작했을 뿐 예술에 대한 열정이 전혀 없었다. 나는 즉시 그에게 컬렉션을 관두는 것이 어떠냐고 정중하게 말했다.

예술작품 컬렉션은 단순한 투자가 아니다. 또한 사회적인 지위를 유지하기 위한 것도, 보여주기 위한 취미도 되어서는 안 된다. 적극적인 참여와 열정이 없으면 꾸준히 하기 어렵다.

▎컬렉터에게 작품을 조언할 때 가장 신경 쓰는 점은 무엇인가.

▎컬렉션은 일종의 구매 활동이기 때문에 예산을 책정하는 것이 상당히 중요하다. 그것은 FRAC를 비롯하여 각종 단체의 일을 할 때도 그렇고, 전시를 기획할 때에도 마찬가지다. 그래서 컬렉터의 상황이 어느 정도 파악되고 나면 나는 그들의 예산을 물어본 후 페어에 가기 전 미리 그 예산에 맞는 작가 리스트를 알려준다. 그럼으로써 컬렉터들은 작가들의 작품 세계를 미리 연구할 수 있다. 페어에서 작품을 보고 확신이 든다면 주저하지 않고 즉시 구입하기를 권유한다. 그렇지 않으면 다른 작가들의 작품도 살핀 후에 논의를 거쳐 몇 시간 내로 결정해야 한다.

내가 컨설팅을 맡고 있는 컬렉터는 프랑스, 오스트리아, 미국, 이스라엘 등 다양하게 분포한다. 유럽 컬렉터의 경우 연간 예산이 25만에서 30만 유로(약 3~4억 원), 50만에서 80만 유로(약 6~10억 원) 등 다양하다. 미국 컬렉터는 예산

에는 한계가 없으나 대체로 쉽게 결정하지 못하는 타입이다. 프랑스 컬렉터 부부는 1년에 30만 유로(약 4억 원)를 예산으로 책정하는데, 더글러스 고든Douglas Gordon, 다니엘 뷔랑Daniel Buren, 빅토르 바사렐리 등 가치가 높은 특정 작가들에게만 15만 유로(약 2억 원)를 쓰고자 한다. 그리고 나머지 예산으로 젊은 작가들의 1만에서 2만 유로(약 1,200만~2,500만 원)의 작품을 구입하기를 원한다.

컬렉터 클럽에서 컨설팅을 요청해오기도 하는데, 거기에도 정해진 연간 예산이 있다. 그런 경우 나의 컨설팅을 받아 구입한 작품은 회원들이 돌아가면서 소장한다. 대부분 작품 가격은 1만 5천 유로(약 2천만 원) 정도다. 이번 주에 한 그룹에 로만 온닥Roman Ondák의 작품을 추천했다. 로만 온닥은 슬로베니아 작가로, 근대미술관을 비롯하여 비엔날레와 카셀 도쿠멘타, 베를린 구겐하임 등에서도 전시한 적이 있다. 내가 조언해준 작품은 파리의 GB 에이전시 갤러리에서 구입한 데생으로, 5,500유로(약 750만 원)밖에 되지 않았다. GB 에이전시는 바젤 페어에도 참여하는데, 로버트 브리어Robert Breer, 오머 파스트Omer Fast, 프라차야 핀통Pratchaya Phinthong 등 재능 있는 작가들을 홍보하는 실력 있는 갤러리다.

당신이 생각하는 재능 있는 작가와 실력 있는 갤러리란 무엇인가.

21세기 평론가들이 당착한 문제는 작가가 너무 많다는 것과, 그들 모두 실력이 있다는 것이다. 내가 꼽는 좋은 작가는 세 가지 기준에 부합해야 한다. 첫째, 10년 뒤에도 여전히 미술시장에 남아 있는가. 둘째, 그의 작품이 개인 컬렉터를 비롯하여 박물관, 아트센터에서도 관심을 갖는 것인가. 마지막으로 작가의 본국을 포함하여 유럽, 아시아, 미국 등 전 세계적인 관심을 받는 작품인가 등이다. 이 세 가지를 꼼꼼히 확인해볼 필요가 있다.

실력 있는 갤러리란 당연히 재능 있는 작가들을 홍보하는 곳을 말한다. 대형 갤러리일수록 더 좋은 작가들을 데리고 있을 가능성이 높지만, 그렇다고 해서 나는 대형 갤러리에서 홍보하는 작가들만 선정하지는 않는다. 갤러리의 크기와 재능 있는 작가가 언제나 비례하지 않기 때문이다. 예를 들어 파리의 뉴 New 갤러리는 피악에는 참여하나 바젤 페어에는 참여하지 않는다. 하지만 그곳은 정말 실력 있는 갤러리다.

> 파리시 예술 부서에서 일할 때 당신이 기획한 〈백야La Nuit Blanche〉에 대해 소개해 달라.

〈백야〉는 대중이 작품을 보러 박물관에 가는 것이 아니라 작품이 대중 속으로 들어가는 아트 페스티벌 프로젝트다. 파리의 공공장소에 전 세계에서 응모한 작가들 중 실력 있는 이들의 조형 예술을 설치하여 단 하룻밤 동안에 보여주는 축제다. 마치 일주일 내내 열심히 요리한 것을 손님들이 5분 만에 맛있게 먹는 것과도 같다.

〈백야〉는 프랑스에서 처음으로 컨템퍼러리 아트에 대한 사회적 의미를 확산하는 데 중요한 역할을 했다. 2000년대 초반만 해도 컨템퍼러리 아트에 접근하는 대중은 매우 한정되어 있었다. 지금은 〈백야〉가 남녀노소 모두 즐기는 대중 페스티벌로 자리매김했고, 그와 함께 컨템퍼러리 아트에 대한 이해도 넓어졌다. 또한 평소 갤러리나 컨템퍼러리 아트 박물관에 가지 않는 사람들에게 동시대 작가들의 신선한 작품을 공공장소에서 무료로 감상하게 해준다. 이러한 작업을 꾸준히 해온 덕분에 2007년 서울대학교에서 열린 예술작품의 공공 프로젝트 컨퍼런스와 관련해 한국과 첫 인연을 맺었다.

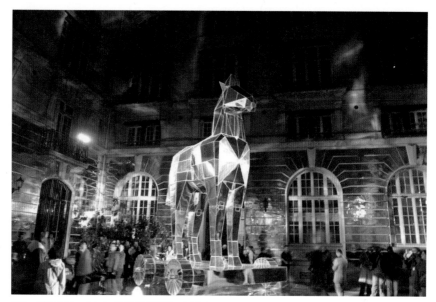

브루노 페이나도Bruno Peinado, 「트로이의 목마Cheval de Troie」
2004년 〈백야〉 축제에 선보인 대형 트로이 목마다.

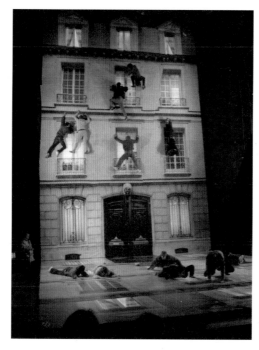

레안드로 에를리치Leandro Erlich, 「건물Le bâtiment」
중력의 법칙이 무너진 듯한 꿈같은 순간을 현실
에 옮긴 작품으로, 2014년 〈백야〉에서 선보였다.

유럽은 물론 전 세계적으로 다양한 전시를 기획한 것으로 알고 있다. 기억에 남는 전시는 무엇인가.

20년 이상을 프랑스 정부와 지방 FRAC 컬렉션을 위한 디렉터로 일했다. 덕분에 전시 기획까지 맡으며 자연스레 활동 반경을 넓힐 수 있었다. 〈백야〉를 포함해 2004년에서 2006년까지 파리에 새로운 트램Tramway이 설치될 때 공공장소에서 진행하는 새로운 아트 프로젝트인 〈아트 포 트램Art for Tram〉을 기획했다. 그때 나는 소피 칼과 프랭크 게리, 댄 그레이엄Dan Graham, 피터 코글러Peter Kogler, 클로드 레베크Claude Lévêque, 크리스티앙 볼탕스키Christian Boltanski, 베르트랑 라비에Bertrand Lavier, 안젤라 블로흐Angela Bulloch 등의 작품을 설치했다.

중국에서 2년간 일한 적도 있는데 제출한 프로젝트가 선정되어 만국박람회의 프로젝트 중 하나를 담당했다. 내가 선별한 스물세 명 중 열두 명이 중국 작가였고, 이 프로젝트를 위해 아시아의 여러 나라를 방문하여 작가들과 만날 수 있었다. 물론 전시에는 빔 델보예, 수보드 굽타, 댄 그레이엄, 줄리안 오피Julian Opie 등 외국 작가들도 포함되었다.

2008년부터는 독립하여 작가들의 개인전이나 그룹전을 기획하고 있다. 주드 폼Jeu de Paume에서 하고 있는 타린 사이먼Taryn Simon 사진 전시도 내가 기획한 것이다. 전시 기간 중에는 큐레이터로서 대중에게 작가의 작업을 설명하기도 한다. 2013년에는 토론토에서도 〈백야〉 프로젝트를 진행하여 〈Off to a flying start curated by Ami Barak〉라는 이름으로 아이웨이웨이의 「영원한 자전거들Forever Bicycles」(2013), 타다시 카와마타Tadashi Kawamata의 「가든 타워 인 토론토Garden Tower in Toronto」(2013), 멜릭 오하니언Melik Ohanian의 「안개 낀 물El Agua de Niebla」(2008) 등의 작품을 설치했다. 그동안 여러 나라에서 사진, 회화, 설치, 조각, 비디오 등의 전시 기획을 해온 만큼 앞으로도 다양한 계획이 예정되어 있다.

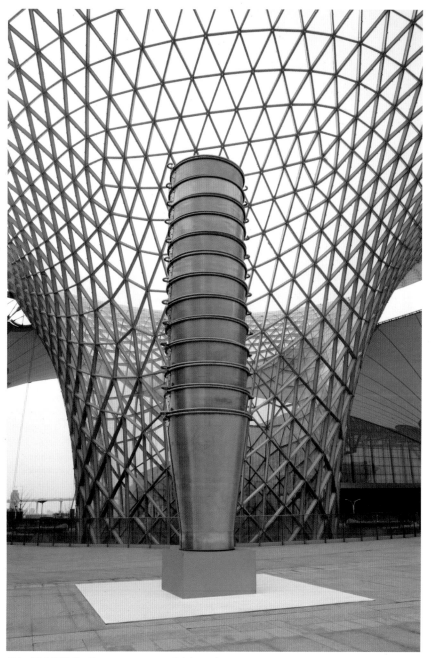

수보드 굽타, 「믿음의 도약A Giant Leap of Faith」, 스테인리스 스틸, 700×180×180cm, 2006, Collection Enrico Navarra
인도를 대표하는 작가 수보드 굽타는 현대 인도에 여전히 존재하는 과거의 잔해를 보여준다. 그는 인도인들이 일상에서
사용하는 오브제를 즐겨 활용한다. 스테인리스 스틸로 완성된 양동이에는 물, 우유 등을 담는다. 이것은 자전거, 오토바
이, 지게로 운반되는데 이는 인도인의 일상을 뜻한다. 같은 오브제를 층층이 쌓아 만듦으로써 기원을 의미하는 토템적
성격도 갖고 있다.

장환, 「헤헤, 씨에씨에(Hehe, Xiexie)」, 거울로 마감한 스테인리스 스틸, 좌: 600×420×380cm, 우: 600×426×390cm, 2009
아미 바락이 중국에서 열었던 만국박람회 때 대만관 앞에 설치된 작품. 두 판다는 중국이 대만에 판다 한 쌍을 선물한 것을 떠올리게 한다. 아틀리에에서 수공
으로 제작한 판다 조각상은 현대 조각답게 거대하다. 이는 아직도 중국에서는 기계적 제작보다 수공 제작의 문화가 남아 있음을 보여준다.

빔 델보예, 「평판 트레일러Flatbed Trailer」, 녹슨 강철판에 레이저 컷, 2200×352×260cm, 2007
빔 델보예의 대형 트럭은 고딕 예술을 연상하게 하는 요소들을 그대로 드러내어 과거와 현재를 훌륭하게 조합한다. 2010년 상하이에서 열린 〈아트 포 더 월드 엑스포 Art For the World Expo〉 또한 과거와 현재를 잇는 중요한 대규모 국제전으로, 빔 델보예의 작품 이념과 어울렸다. 마치 공방에서 수공으로 제작한 것처럼 코텐 스틸을 레이저로 깎아 만든 고딕 스타일의 문양은 완벽한 정교함을 보여준다.

아이웨이웨이, 「영원한 자전거들」, 2013
3,144대의 자전거로 구성한 대형 설치 작품이다. 중국인들이 가장 많이 사용하는 교통수단을 의미하며, 여기서 사용한 동일한 모델의 자전거는 그들의 획일적인 문화를 상징한다. 2013년 토론토 〈백야〉 축제에서 선보인 아이웨이웨이의 작품은 100년 전 동그란 의자에 자전거 바퀴를 조합한 마르셀 뒤샹의 첫 레디메이드 작품에 대한 오마주다.

타다시 가와마타, 「가든 타워 인 토론토」, 2013
여러 가지 모양의 다양한 의자를 조합해서 만든 작품. 여기서 사용한 의자들은 대부분 골동품 상점에서 구하거나 개인들에게서 협찬 받은 것이다. 각각의 의자는 그것을 사용한 사람의 개인적 오브제로서, 그들만의 이야기를 담고 있다. 2013년 토론토 〈백야〉 페스티벌은 첫 레디메이드가 제작된 1913년 이후 100년 만에 열리는 뜻깊은 전시였다. 이 작품은 마르셀 뒤샹에 대한 오마주를 담은 것이기도 하다.

컬렉션에 대한 컨설팅은 컬렉터의 개인 성향을 만족시키는 데 그 의의가 있다. 하지만 그것은 눈으로 정확히 판단하기 어렵다. 컨설팅의 효과를 어떻게 증명할 수 있을까.

예술작품 컬렉션은 고가의 취미 활동으로 볼 수 있는데, 이때 경제적인 가치는 컨설팅의 효과를 증명할 수 있는 지표다. 나는 컨설팅을 할 때 컬렉터의 만족도만큼이나 작품의 투자가치를 중요하게 여긴다.

1993년 폴 매카시의 「스파게티 맨」을 구입했을 당시 가격은 2만 7천 달러였다. 2015년 현재 그 작품은 적어도 350만 유로(약 44억 원) 전후로 평가받고 있다. 현재 20만 유로(약 2억 5천만 원)를 호가하는 마우리치오 카텔란의 작품은 1993년도에 2,200프랑 수준이었다. 나는 퐁피두센터에서 구입하고자 했던 마이크 켈리 작품을 그들이 미로의 블루 시리즈를 대신 구입하는 바람에 고객에게 팔 수 있었다. 1997년도 내 고객은 마이크 켈리 작품을 1만 1천 유로에 구입했고, 현재 작품은 100만 유로(약 12억 원)까지 상승했다. 또 내 조언에 따라 마틴 키펜베르거Martin Kippenberger의 작품을 10만 달러에 구입한 개인 컬렉터는 3년 만에 52만 달러에 팔았으며, 2012년에 작고한 오스트리아 작가 프란츠 웨스트Franz West의 작품을 10만 달러에 구입했던 컬렉터도 몇 달 전에 그 작품을 50만 달러에 판매했다. 벨기에 작가 마르셀 브로타에스Marcel Broodthaers의 비디오 작품은 1999년도에 600유로에 구입했는데 현재 5만 유로(약 6,400만 원)이다.

새로운 작가에게서 가능성을 발견한 사례가 있는지 궁금하다.

2011년 홍콩의 OAF(Osage Art Foundation)에서 일했던 중국 큐레이터 데이비드 찬David Chan이 상하이에서 중국 작가들의 공동전을 기획했을 때 초대되었

다. 나는 그 전시에서 유안유안Yuan Yuan을 발견했고, 이후 이 작가의 전시를 파리 미테랑Mitterrand 갤러리에서 기획했다. 당시에는 작품 가격이 5,000유로에서 1만 유로 정도였으나 그가 상하이의 상아트ShanghART 갤러리와 홍콩의 에드워드 말링 규Edouard Malingue 갤러리 소속 작가가 되면서, 2015년 10만 유로(약 1억 3천만 원)로 가치가 상승했다.

상하이에서 활동하는 또 다른 작가 쉬전Xu Zhen은 파리의 나탈리 오바디아 갤러리와 상아트 갤러리에서 홍보하고 있다. 그는 2014년 바젤의 언리미티드 전시관, 카셀 도쿠멘타와 베니스 비엔날레 등에서도 소개된 작가인데, 2010년 내 고객이 2만 유로에 구입한 그의 작품은 현재 7만 유로(약 9천만 원)가 되었다. 마리나 아브라모비치Marina Abramovic와 울라이Ulay의 사진 작품 일곱 점은 각각 가격이 2만~4만 유로였으나 현재는 10만 유로(약 1억 3천만 원)로 측정되고 있다. 지난주에는 이 작품들을 모두 55만 유로(약 7억 원)에 구입하려는 컬렉터도 등장했다.

데생과 비디오가 복합된 로빈 로드의 작품은 2009년 4만 유로에 구입했고, 현재 그 가치는 두 배 이상이 되었다. 지금까지 말한 것은 오직 2000년대 이후의 사례다. 이 자리에서 기억하는 것을 모두 말하기가 불가능할 정도로 예술작품은 상상할 수 없을 정도의 경제적 가치를 가진다. 하지만 모든 작품이 그런 것은 아니다. 그래서 뛰어난 작품을 알아보는 안목은 중요하고, 그런 의미에서 컨설팅은 엄청난 효과를 낳을 수 있다.

컨설팅의 효과는 경제적인 관점에서 증명된다. 그렇다면 컨설턴트로서 아트 펀드에 대해 어떻게 생각하는가.

앞의 사례들에서도 볼 수 있듯이 아트펀드는 충분히 매력적이다. 다만 자산

로빈 로드, 「연Kite」, 신트라에 설치된 피그먼트 프린트와 알루미늄 받침대, 프로젝션과 면적에 따라 변화 가능한 줄, Edition 2/3 (+ 2 A.P.), 2008
로빈 로드는 특정한 장소에서 조합한 데생과 퍼포먼스를 사진과 비디오라는 결과물로 창조한다. 나뭇잎이 날리는 화면을 줄로 연결하여, 사진 속의 두 손이 마치 연을 날리는 것 같다.

을 여러 곳에 분산 투자하기를 권한다. 예를 들어 누군가가 자신의 전 재산을 모두 예술에 투자한다고 한다면 그것은 결코 최선의 선택이 될 수 없다. 하지만 부동산과 증권에 자산을 이미 투자했다면 그 다음으로는 예술에 투자하라고 권하고 싶다.

현 유럽 시장을 볼 때, 자산을 은행에 넣어두는 경우 관리비를 주고 나면 남는 게 없을 정도로 이자가 없다. 이 상황은 갈수록 더 심해질 것이다. 은행은 자산을 안전하게 보관해줄 뿐 더 이상 이자를 창출해 주는 곳이 아니다. 그러나 예술작품에 투자할 경우, 작품 선택을 전문적으로 했다는 가정 하에 2~3

년 뒤에는 적어도 순이익의 20퍼센트 이상을 낼 수 있을 것이다. 작품의 경제적 이익과 예술작품의 가치를 함께 추구할 수 있는 컬렉션을 원한다면 3~5년 정도 감상하다가 5년 뒤부터 판매를 고려해보는 것이 적당하다. 그러나 컬렉터들이 처음에는 투자 목적으로 작품을 구입했다가 너무 큰 애착이 생겨 판매를 포기하는 경우를 종종 보았다. 마음이 변한다면 언제든 충분히 판매를 고려할 수 있다는 점에서 아트펀드는 잠재적으로 융통성 있는 투자가 될 수 있다고 본다.

미술시장의 발전 과정을 몸소 겪은 처지에서 현 미술시장을 바라보는 당신만의 관점이 궁금하다.

이전까지 컨템퍼러리 아트는 서구의 이야기였다. 전쟁 이후 미국인과 일본인들이 프랑스에 정착하면서 파리는 예술 중심의 도시가 되었다. 하지만 우리는 빠른 속도의 시대에 살고 있다. 예를 들어 당신은 프랑스에 거주하는 한국인이면서 삼성에서 만든 휴대폰을 사용하고 있고, 나는 프랑스에 거주하면서 애플에서 만든 아이폰을 사용하고 있다. 삼성 휴대폰이 한국에서만 사용되던 시대는 이미 지난 것이다. 글로벌 기업의 상품들은 어디에서나 쉽게 구할 수 있다. 게다가 다국적 언어로 쉽게 사용할 수 있다는 점에서 문화적 세계화의 일면으로 볼 수 있다. 이렇게 세계화가 빠르게 진행되면서 미국, 유럽, 중국 이외에도 동남아시아, 인도, 아프리카, 남미, 중동 등 전 세계적으로 새로운 아트페어가 빠르게 등장하고 있다.

이제 국제적인 작가가 되려면 그의 고향에 미술시장이 형성되어 있어야 한다. 즉 튼튼한 미술시장에는 자국의 작가를 찾는 컬렉터들이 존재한다. 중국 작가들의 작품 가격이 높은 이유는 부유한 중국 컬렉터들이 예술에 투자하고

있기 때문이다. 서양의 컬렉터들은 중국 컬렉터들이 구입하는 작품들을 거의 구입하지 않는다. 미국의 대형 컬렉터들은 중국 작가 치바이스Qi Baishi의 작품을 구입할 돈으로 앤디 워홀의 작품을 산다. 이처럼 자국 내 컬렉터들이 작품의 가격 변동에 영향을 미치는 것은 당연한 일이다. 건강한 미술시장이 형성되어야 좋은 작가들을 배출할 수 있으며, 그런 관점에서 컬렉터의 사회적 기여도는 점점 더 중요해질 것이다.

인도를 보면 초반에는 미술시장이 바람직하게 형성되다가 정체되었고 결국에는 주저앉아버렸다. 이는 인도에서 컬렉터들에 의한 미술시장이 제대로 형성되지 못했기 때문이다. 허나 이 현상은 인도의 경제 성장과 더불어 잠깐 정체된 상황으로 볼 수도 있다. 최근 미술계에서는 경제적, 문화적으로 성장하고 있는 아프리카의 미술시장의 잠재적 가능성에 주목하고 있다.

컨템퍼러리 아트 시장에 대해서 어떻게 전망하는가.

컨템퍼러리 아트에 대한 컬렉터들의 관심은 점점 높아지고 있다. 그들은 광고, 패션, 영화, 은행 등 다양한 직업에 종사하며 그 관심사도 넓다. 예술작품 수요자인 컬렉터의 수가 전 세계적으로 증가함에 따라 공급자인 예술가들도 늘어나고 있다. 그 어떤 시대보다 많은 수의 컬렉터, 갤러리, 작가가 존재하며, 그 수는 계속해서 증가할 것이다.

내가 젊은 시절에는 자식이 아티스트가 된다고 하면 가난하게 살 것이라며 반대했다. 그러나 이제 부모들은 자녀들이 유명한 작가가 되기를 소원한다. 아티스트는 명예롭고 동시에 부유한 삶을 살 수 있기 때문이다. 이런 여러 가지 긍정적인 현상으로 인해 나는 미술시장의 성장을 절대적으로 신임한다. 갤러리

매슈 데이 잭슨Matthew Day Jackson, 「아폴로 펠트 정장(보이스 이후)Apollo Suit Felt(after Beuys)」, 울, 펠트, 알루미늄, 철, 플라스틱, 183×66×61cm, 2008, Collection Philippe Cohen

요제프 보이스 작품에서 영감을 받은 아폴로의 모습으로, 펠트로 제작되었다. 작가는 두 개의 영감을 융합했는데 한쪽으로는 1960년 미국의 놀라운 우주여행을 그렸고, 또 한쪽으로는 이미 보이스가 전설적으로 만들어놓은 소재를 이용했다. 이것은 사회적 유토피아와 미국 개척자들의 유토피아를 떠오르게 한다. 하지만 이런 이상은 결국 큰 실패를 가져올 수 있다는 것을 암시한다. 요제프 보이스의 유토피아는 전쟁 이후의 것으로, 인간의 역사상 가장 비극적인 순간 중 하나다.

들이 생겨나는 속도만 보아도 앞으로 미술시장은 적어도 10년 이상 계속해서 성장할 것이다. 물론 2008년 경제공황이 왔을 때 미술시장도 영향을 받았다. 그러나 곧 다시 회복한 후 도리어 이전의 모든 기록을 갱신했다. 언젠가 미술시장이 또 정체되는 일이 있을 수도 있겠지만, 머지않아 다시 회복할 것이라 믿는다. 미술시장에 투자하는 부유층에게 예술은 가장 안전한 피난처다. 부유한 컬렉터들은 바스키아, 로스코, 사이 톰블리, 피카소처럼 입지가 확고한 작가에게 먼저 투자하고, 그 다음에는 잠재적인 가치를 가진 컨템퍼러리 아트 작가들의 컬렉션을 멈추지 않을 것이다.

예술사에 가장 큰 영향을 미친 예술가는 누구라고 생각하는가.

지금부터 1세기를 거슬러 올라가보면, 모든 예술가들의 멘토는 크게 폴 세잔과 마르셀 뒤샹으로 나뉜다. 나는 이 둘을 진정한 대가라고 생각한다. 세잔 시대에는 예술가들이 직접 작품을 제작하는 데 눈과 손이 절대적으로 필요했다. 마르셀 뒤샹 이후로 예술은 작가가 오브제를 선택하여 예술품이라고 선언한 뒤에 반드시 박물관에서 전시해야 했다. 즉, 세잔을 통해 회화의 기법이 발전했고, 뒤샹으로 인해 예술에 대한 정의가 새롭게 만들어졌다고 볼 수 있다.

마지막으로 컨설턴트로서 컬렉터들에게 해주고 싶은 조언이 있다면.

관심을 가지고 전시를 보러 가라. 그리고 여행을 가라. 여행은 사고를 넓혀준다. 가능하면 작품에 대한 견해를 시시각각 바꾸는 일에 겁먹지 않기를 바란다. 예를 들어 오늘 어떤 작품을 보고 너무 좋다고 생각하다가도 내일 충분

히 좋지 않다고 생각할 줄 아는 능력이 필요하다. 작가들에 관해 탐구하다보면 전에 가졌던 생각은 자연스레 변하기 마련이다. 오늘 빔 델보예를 너무 좋아하다가 내일은 단 보Dan Vo를 좋아할 수도 있는 것이다. 이는 컬렉터들의 안목이 높아지고 있음을 뜻하는 좋은 신호다. 또한 본인의 성격과 개인의 역사를 반영해서 작품을 감상하는 것도 좋다. 추상이건 구상이건 작품은 작가의 주관적 역사를 담아 제작된다. 작가의 세계관이 담긴 작품일지라도 컬렉터들은 무의식적으로 자기만의 거울을 통해서 그것을 본다. 결국 컬렉터들은 다양한 이야기가 있는 컬렉션을 소유하게 되는 것이다.

컬렉터들에게 예술은 열정을 표현하는 취미다. 그들은 예술을 통해 세상을 다른 시각으로 보는 법을 배우며 끝없이 세상에 관심을 갖는다. 미학적인 힘은 다양한 사람들과 대화하고 관계를 맺게 한다. 또한 컬렉션 전시를 통해 사회적으로 중요한 소임을 수행하기도 한다.

컬렉션이 경제적 가치를 창조하는 하나의 방법이라는 측면에서 나는 그들이 단기간에도 만족할 만한 최상의 작품을 선별하고자 한다. 실제로 컬렉터들은 내게 본인의 컬렉션에 대해 "우리의 컬렉션이다"라고 얘기한다. 그들은 나의 조언에 긍지를 갖고 있고 내 선택을 존중해준다. 나 역시 컬렉터들을 고객이기 전에 친구이자 가족으로 생각한다.

Ami Barak's Choice

알리기에로 보에티Aligbiero Boetti, 「1에서 100까지 교차 그리고 그 반대로Alternating 1 to 100 and vice versa」, 킬림 위에 데 생, 양모 카펫, 300×300cm, 1993, Collection Frac Languedoc-Roussillon

몽펠리에 아트스쿨 학생들과 공동 작업한 작품이다. 보에티는 학생들에게 그림의 순서와 공식을 알려주고 그들에게 그림을 그리게 했다. 그리고 그것을 아프가니스탄과 파키스탄의 국경 도시에 가지고 가서 현지인들에게 카펫으로 제 작할 것을 요청했다. 학생들이 그린 기하학적이고 딱딱한 느낌의 작품은 지역 현지인들에게 맡겨져 가장자리가 화려 하게 장식되었다. 서구문화와 중동문화, 즉 두 문화를 결합하려는 작가의 이념이 반영된 작품이다.

폴 찬Paul Chan, 「오 호 달링의 바디(트루타입 폰트)The body of Oh Ho darlin(true type font)」, 종이에 잉크, 혼합매체, 213.5×137cm, 2008
난해한 시가 적힌 캔버스가 마치 걸을 수 있는 사람처럼 한 쌍의 신발 위에 세워져 있다. 언어에 대한 연구를 보여준 작품으로 시적인 흥미로움을 자극한다.

아델 압데세메드Adel Abdessemed, 「바다The Sea」, 비디오 프로젝션, 사운드10(루프), Edition 1/5, 2008
한 남자가 나무판 위에 무언가를 그리거나 적고 있는 것으로 보인다. 불행히도 물결에 의해 그가 적고 있는 것은 곧 지워진다. 그러나 그는 멈추지 않고 다시 반복한다. 그가 쓰는 문장은 "정치적으로 올바르지 못한(politically incorrect)"이다.

프랑시스 알리스Francis Alÿs, 「15+1」, 디스플레이된 접시: 160×160cm, 각 접시의 지름: 25cm, 2009
아미 바락이 꼽은 프랑시스 알리스의 핵심작으로, 알바니아의 수도 티라나 비엔날레에 참가하기 위해 제작한 것이다. 알바니아의 공산주의 독재자 엔베르 호자와 유고슬라비아의 지도자 요시프 티토가 정치적 성향의 파티에서 만나는 모습이 사진에 담겨 있다. 작가는 이 파티에서 버려진 접시들을 모아 최종적으로 작품을 만들었다. 벽면에 걸려 있는 접시들은 마지막 접시가 완성되기까지의 과정을 보여준 것으로, 과거 기억들의 집합체로 볼 수 있다. 배열된 접시의 조합은 퍼즐 같이 작용하는 우리의 기억 체제를 비유한 것이다.

작품을 알리는 기쁨

마리 크리스틴 제나
Marie-Christine Gennart

마리 크리스틴 제나는 벨기에에서 토니 크랙, 주세페 페노네, 장 뤼크 모에르망 Jean-Luc Moerman, 수잔 헤푸나Susan Hefuna 등을 홍보하는 에이전트다. 2014년까지 올라퍼 엘리아손의 에이전트를 담당한 그녀는 벨기에 컬렉터들의 컬렉션을 돕고 있다. 그녀가 중요하게 생각하는 것은 컨템퍼러리 아트, 건축, 정원이다. 그녀는 이 세 가지를 모두 포함한 것을 조각으로 꼽으며, 조각 작품을 건축물이나 공원에 설치하는 프로젝트를 주로 기획한다.

마리 크리스틴은 매 순간 섬세한 태도로 마주한다. 그것은 불교철학과 같은 심오한 사상뿐만 아니라 예술을 통해 인생을 넓게 바라볼 수 있는 능력을 배웠기 때문이다. 그녀에게 예술은 자신과의 관계를 정화하게 하고 타인과의 관계를 성숙하게 한다. 나아가 그것은 영감을 주고 끝없이 사고의 한계를 부수어 창의적인 삶으로 이끈다. 지금도 그녀는 새로운 문화와 건축, 자연을 향한 여

마리 크리스틴 제나는 벨기에에서 작가들을 홍보하는 에이전시를 운영하고 있다. 그녀는 작가와 함께 일하며 작품을 알리는 것에 큰 성취감을 느낀다.

정을 계속하며 성취감을 만끽하고 있다. 그녀에게 작가와 함께 일한다는 것은
곧 그의 작품 세계에 대한 이해와 존중이다.

토니 크랙, 「일탈Declination」, 청동, 240×231×360cm, 2004, 부퍼탈 발트프리덴 조각공원
청동으로 제작한 이 설치물은 출렁거리는 물결 같기도 하고, 어디서부터 시작되어 어디가 끝인지 알 수 없는 뫼비우스의 띠 같기도 하다. 거대한 무게감에도 불구하고 동적인 아름다움을 지녔다.

토니 크랙, 「토론Discussion」, 청동, 170×190×240cm, 2005, 부퍼탈 발트프리덴 조각공원

자세히 작품을 보면 두 인물의 얼굴이 양쪽에 있다. 두 인물의 만남에서 생성되는 감정과 에너지의 파장은 물결처럼 확대되어 그 모습은 점차 사라지고 추상적인 형상만 남았다. 거대한 무게를 지탱하고 있는 맨 아래 작은 부분은 토니 크랙이 과학적 원리를 꿰뚫고 있다는 것을 증명해준다.

토니 크랙, 「버수스Versus」, 나무, 266×285×105cm, 2010, 파리 루브르 박물관
루브르 박물관의 초대 작가 토니 크랙은 박물관 입구에 빨간 조각을 설치해 관람객들의 관심을 한 몸에 받았다. 거대한 부피감을 지닌 조각은 정면에서 보면 동그란 해 같은 인상을 주고, 측면에서 보면 섬세하게 얇은 층으로 구성되어 있다. 이 작품은 셀 수 없을 정도로 많은 인간의 얼굴 측면과 정면을 층층이 쌓은 '자아'의 집합체라 볼 수 있다.

토니 크랙, 「마음의 굴곡Bent of Mind」, 청동, 200×100×100cm, 2008, 개인 소장
프랑스 남동쪽 마르세유와 니스 사이에 위치한 라마튜엘은 지중해와 인접해 있다. 바다가 보이는 컬렉터의 집을 방문한
마리 크리스틴은 컬렉터의 취향을 고려하여, 가장 이상적인 형태와 볼륨을 지닌 토니 크랙 작품을 추천하며 그것을 설치
할 장소도 지정해주었다. 영국 작가 토니 크랙은 초기에는 버려진 산업 오브제로 작업하다가 점차 나무, 청동, 돌, 대리석
같은 전통적인 소재로 작업하고 있다. 인체에 대한 추상적 이해와 우주적 개념을 바탕으로 한 유동성, 진행성 등이 그의
작품을 관통하는 키워드다. 1988년 터너 상을 받았으며, 2008년 독일 부퍼탈에 조각공원을 열었다.

어떻게 조각을 중심으로 아트 프로젝트를 기획하는 일을 시작하게 되었나.

내 꿈은 갤러리스트가 아니었다. 내가 원하는 일을 찾기 위해서 내 관심사를 들여다보기로 했고, 그 중심에는 컨템퍼러리 아트가 있었다. 역사적인 건축물이건 현대 건축물이건 모든 건축에 관심이 많았다. 또 공원이나 정원 같은 자연이 좋았다. 이를 모두 포함한 것은 바로 조각이었다. 조각과 관계된 일을 하기로 정하고 나니 '과연 컨템퍼러리 아트 세계에서 아직 전문화, 일상화되지 않은 분야가 무엇일까?' 하는 고민이 생겼다. 나는 이 질문에 대한 해답을 조각가와 함께 아트 프로젝트를 기획하며 찾았다. 지금도 흔한 직업은 아니지만 20년 전 내가 이 일을 시작했을 때 벨기에에는 이 분야의 전문가가 거의 없었다.

토니 크랙, 「두오모와 나누는 대화Dialogue with the Duomo」, 2015, 밀라노 두오모 성당

2015년 밀라노 만국박람회를 계기로 두오모 성당 내부와 테라스에 토니 크랙의 작품이 전시되었다. 지금까지 그는 다양한 전시를 했지만 이 전시는 그에게 하나의 도전이었다. 토니 크랙은 컨템퍼러리 아트 조각과 고딕 양식의 석조 건물을 융합하고 교류하는 특별한 다리를 창조했다. 테라스에 설치된 구불구불한 유동적인 작품들은 마치 변화무쌍한 인생을 상징하듯 생동감이 넘친다. 각자의 인생에서 최고의 감동을 받았던 순간과 함께 가장 힘든 고비를 넘겼을 때를 떠올리게 한다. 동시에 현재와 미래의 무한한 가능성을 뜻한다.

첫 프로젝트를 함께한 조각가 토니 크랙과 지금도 같이 일하고 있다. 그와 작업하게 된 계기가 궁금하다.

토니 크랙의 예술 세계를 접한 후 그와 함께 일할 수 있는 기회를 마련해준 사람은 평론가 피에르 스텍스였다. 그는 어떤 작가를 선정해야 할지 고민하는 내게 수많은 조각가 중 토니 크랙이 왜 중요한지 깨닫게 해주었다. 나는 피에르 스텍스가 만들어준 훌륭한 기회에 대해 깊이 감사하고 있다.

토니 크랙은 인간의 DNA 구조, 영원한 가능성 등의 주제에 질문을 던지며 기존의 예술 형식을 깨는 훌륭한 작가다. 벨기에의 대기업에 거대한 조각 작품을 설치하는 프로젝트를 완벽히 구상한 후, 토니 크랙과 약속을 잡고 그의 아틀리에를 방문했다. 내가 준비한 프로젝트에 대해서 그는 큰 관심을 보였다. 그때 나는 솔직하게 내 심정을 털어놓았다. 경력이 많은 갤러리스트는 아니지만 그와 진심으로 함께 일하고 싶다고 말이다. 다행히도 그는 첫 프로젝트를 실행해 보자며 승낙해주었다. 19년 전, 그를 만나고 돌아오는 길에 느꼈던 벅찬 감동은 마치 어제 일처럼 생생하다.

작가와 함께 일한다는 것은 그의 작품 세계를 모두 이해하고 마치 내가 작품을 제작하듯 작가를 존중하는 것을 의미한다. 현재 같이 일하는 작가들에게도 마찬가지다. 그 당시 내게 찾아온 또 다른 기회는 토니 크랙과 일하던 벨기에 대형 갤러리 프라쇼가 문을 닫은 것이다. 벨기에의 유명 작가인 토니 크랙의 작품을 원하는 컬렉터들이 여전히 존재함에도 불구하고 홍보할 갤러리가 사라진 것이다. 이 상황은 내가 그의 벨기에 에이전트가 되는 데 결정적인 역할을 했다. 그렇게 나는 토니 크랙과 첫 번째 아트 프로젝트를 성공시켰다.

운 좋게도 첫 성공은 다음 성공으로 이어졌다. 그의 작품을 소개받은 한 컬렉터가 다른 컬렉터에게 나를 연결해주며 점진적으로 발전해갔다. 점차 컬렉터

들의 신임을 얻게 되어 기대 이상으로 일이 많아졌다. 그래서 대형 조각 작품을 여러 점 전시하기 위해 비교적 큰 사무실을 열었다. 전시장이 있는 사무실은 매우 현대적인 건축물로 설치된 조각과 완벽한 조화를 이루었다. 그곳에서 토니 크랙의 멋진 작품들을 소개할 때 자부심과 행복을 느꼈다.

토니 크랙 이외에 같이 작업을 한 작가들은 누가 있으며, 그들과는 어떻게 함께하게 되었는가.

두 번째 작가는 주세페 페노네다. 그는 제프 쿤스, 자비에 베이앙Xavier Veillan, 타카시 무라카미, 베르나르 브네, 조아나 바스콘셀루Joana Vasconcelos 다음으로 베르사유 박물관에 2013년에 초대된 현대 작가다. 늘 훌륭한 작품들을 선보이고, 내가 진심으로 좋아하는 작가이기 때문에 함께 작업할 수 있었다. 베르사유 박물관에서 기획했던 주세페 페노네의 전시를 보러 고객들과 함께 프랑스에 갔었는데 그때의 감동은 아직도 잊을 수 없다.

카이로와 뒤셀도르프, 뉴욕에서 활동하는 수잔 헤푸나는 이집트 출신의 독일 작가로 서로 다른 두 문화를 접목한 작품을 창조한다. 그녀의 특별한 작품에 관심이 많았는데 기회가 닿아 함께할 수 있었다. 장 뤼크 모에르망은 로돌프 얀센Rodolphe Janssen갤러리의 소속 작가로 15년 동안 이 갤러리와 일했다. 최근 얀센 갤러리와 결별한 이후 그의 작품을 홍보하며 같이 작업하고 있다.

같이 일하고 싶은 작가들이 있는가. 있다면 아직까지 실행에 옮기지 않은 이유가 있는지 궁금하다.

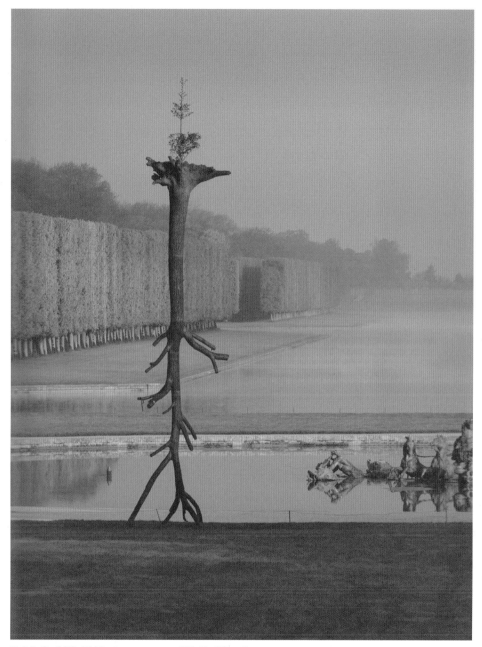

주세페 페노네, 「뿌리의 잎Les Feuilles des Racines」, 청동, 물, 식물, 토양, 944×260×300cm, 2011

1989년 터너 상을 받은 페노네는 투린과 파리를 오가며 작업하고 있다. 2013년 베르사유 박물관의 초대 작가로 그의 「뿌리의 잎」은 베르사유 박물관 아폴론 분수 앞에 설치되었다. "거꾸로 세워진 나무는 인간의 형상과 유사하다. 나무의 모습과 사고를 통해 인간과 공통점을 찾는다"라고 말한 페노네는 아르테 포베라 예술 유형에 속한 작가로 나무, 돌, 나뭇잎 등 자연에서 찾을 수 있는 순수한 생명감을 작품의 모티브로 활용한다. 그에게 자연은 인간과 함께 상호작용하는 물리적인 사물이면서 인간과 동화되는 파장 에너지다. 그는 자연의 소재를 최소한으로 변형하여 그 의미를 새롭게 부여한다.

▎ 그 다음 함께 일하고자 한 작가는 빌 비올라였다. 빌 비올라, 토니 크랙, 주세페 페노네는 모두 나와 비슷한 세대 작가들이라서 우리는 쉽게 서로 유대감을 느꼈다. 특히 빌 비올라는 작품 판매보다 대형 프로젝트를 기획하는 것에 더 큰 관심을 보였다. 그와는 극적으로 만났지만 안타깝게도 아직 기획을 완성하지 못한 상태다. 그러나 수년 내로 벨기에에서 빌 비올라의 큰 대형 프로젝트를 만들 것이다.

올라퍼 엘리아손은 유일하게 대형 건축 프로젝트가 있을 때만 작품을 제작하는 작가였다. 그의 아틀리에는 적어도 열두 명 이상의 건축가가 있을 정도로 규모가 크다. 그의 대형 작품은 제작하는 데 수년이 걸린다. 대부분 박물관에 설치했기 때문에 컬렉터들을 위한 작품은 한정적이다. 나는 브뤼셀 북쪽에 올라퍼 엘리아손의 대형 프로젝트를 실행하려 했지만 결국 무산되었다. 현재 올라퍼 엘리아손을 담당하는 전속 갤러리는 두 곳이 있고, 나는 에이전트로 일하고 있다. 컬렉터들을 위한 작품이 부족한 상황에서 나까지 작품을 전시하기에는 너무나 복잡한 상황이었다.

▎ 아트 딜러나 갤러리스트들과 활동 범위가 겹칠 수도 있을 것 같다. 그들과 충돌이나 갈등은 없는지, 혹 있다면 어떻게 해결하는지 알고 싶다.

▎ 현재 나는 일반적인 딜러나 갤러리스트가 활동하는 범주에서 벗어나 나만의 독창적인 길을 걷고 있다. 그렇지만 언제나 갤러리에서 하는 일을 최대한 존중하는 편이다. 예를 들어 주세페 페노네의 작품을 소개하는 갤러리로는 투치 루소Tucci Russo와 마리안 굿맨이 있다. 내가 일을 시작하던 초반에 그들은 나를 견제했다. 하지만 주세페 페노네의 작품을 구입하려고 나를 찾은 컬렉터를

올라퍼 엘리아손, 「날씨 프로젝트」, 2013, 런던 테이트 모던 박물관

2003년 테이트 모던 박물관에서는 올라퍼 엘리아손의 「날씨 프로젝트」를 위해 터바인 홀에다가 지름 15미터의 반원형 철제 프레임 안에 200여 개의 소디움 램프를 채운 인공 태양을 설치했다. 작가는 자연 현상에서 발생하는 빛을 만들어 관람자들과 대화하는 것을 시도했다. 「날씨 프로젝트」는 한 예술가에 의해 제작된 인공의 공간에서 자연의 위대함을 느끼게 했던 최고의 작품으로, 우주의 의미에 대한 질문을 우리에게 안긴다.

양쪽 갤러리에 소개시켜 준 후 뒤로는 더 이상 견제하지 않는다. 두 갤러리와 작가, 나는 어떤 갈등이나 충돌 없이 아주 편안한 마음으로 일할 수 있게 되었다. 갈등이 없을 수 있었던 또 다른 이유로는 벨기에에 주세페 페노네를 홍보하는 어떤 갤러리도 존재하지 않았기 때문이다. 장 뤼크 모에르망도 예전부터 일하고 싶었지만, 벨기에에 그를 홍보하는 갤러리가 있었을 때는 그와 일할 생각조차 하지 않았다. 벨기에에서 그의 소속 갤러리가 없을 때부터 우리는 같이 일했다.

내 삶의 원칙 중 하나는 모든 것은 각자 자신의 위치에 있어야 한다는 것이다. 어느 누구와도 충돌하거나 경쟁하지 않기 위해 나는 벨기에의 갤러리와 무관한 작가들만 선정했다. 2014년 새로 이사 온 사무실은 호수 근처에 위치해 아름다운 주변 경관을 자랑한다. 이곳은 사무실일 뿐만 아니라 작가의 단독 전시장이면서 고객들과 작가가 만나는 특별한 공간이기도 하다. 때로는 저명한 평론가를 초대해 컨퍼런스도 개최한다. 특별 전시는 1년에 한두 번 정도로 제한하고 있다. 나는 내가 하는 일에 100퍼센트 만족한다.

딸 아멍딘Amandine과 함께 일하는 것으로 알고 있다. 어떻게 같이 일하게 되었나.

8년 전 아멍딘이 디자인 공부를 마쳤을 때, 그녀는 밀라노의 디자인 살롱에 초대될 정도로 수준이 높았다. 유럽 여러 잡지에 소개되며 사람들의 관심을 많이 받았다. 하지만 아멍딘은 디자이너의 길이 자신의 운명이라고 생각하지 않았다. 나 또한 당시 혼자 일하기에는 벅차서 누군가의 도움이 간절했다. "엄마 일을 도와줄 누군가가 필요하지 않나요?"라는 딸의 물음과 "나와 함께 일하지 않을래?"라는 나의 제안이 거의 비슷한 시기에 나왔다. 그러나 당시 우리는 서

마리 크리스틴은 설치조각가들과 함께 대형 프로젝트를 하나씩 실행하게 되면서 누군가의 도움이 필요했다. 그때부터 디자이너 과정을 수학한 딸 아멍딘과 의견이 맞아 함께 일하고 있다.

로 사랑한다는 것 외에는 모든 것이 막연했다. 우리는 실험 삼아 함께 일해보기로 했다. 둘이 손발이 잘 맞는지, 얼마나 효과적인지 확인할 시간이 필요했다. 얼마 동안 일해보니 서로 잘 맞는 파트너라고 확신하게 되었다.

지금도 우리는 함께 일한다. 물론 일손이 부족할 때는 다른 직원을 정기적으로 고용한다. 아트 프로젝트 규모가 점점 커질수록 내가 관리할 수 있는 만큼만 기획하려고 노력한다. 일을 가장 효과적으로 할 때 필요한 최대 인력은 나를 포함해 총 세 명이다. 큰 프로젝트는 대형 갤러리에서 하기 때문에 많은 인력이 필요한 그런 일은 하지 않기로 했다. 내 목표는 한국의 국제 갤러리, 프랑스의 페로탱 갤러리, 뉴욕의 가고시안 갤러리와 같이 대형 프로젝트를 기획하는 일이 아니다. 나는 각자 자기 능력에 맞는 역할이 있다고 생각한다.

장 뤼크 모에르망, 「하이브리드 스킨Hybrid Skin」, 2014
장 뤼크 모에르망이 5,000평방미터에 달하는 건물 외벽에 네덜란드 건축 회사(architectes Venhoeven CS architecturet
+urbanism)의 의뢰로 제작한 작품이다. 거대한 흰 건물을 캔버스 삼아 직접 붓으로 그림을 그렸다. 생물체 같은 우주적
인 그림은 건물의 내부까지 이어지며 역동적인 에너지를 발산한다.

컬렉터에게 조언할 때 그들을 설득하는 특별한 노하우가 있는가.

컬렉터에 대해서 충분히 알고자 한다. 그의 인생에서 중요한 본질은 무엇인지 이야기를 듣고 그에 맞는 작품을 소개하려 최선을 다한다. 왜냐하면 컬렉션은 컬렉터의 인생과 평생 함께하기 때문이다. 예를 들어 집에 멋진 정원이 있는데 컬렉터가 그곳에 어울리지 않는 작품을 원할 때, 나는 왜 그 작품이 적합하지 않은지 얘기해주고 걸맞은 다른 작품을 소개해준다.

또 내가 주의하는 것은 고객의 예산에 합당한 작품을 구해주는 것이다. 지금까지 나는 고객에게 맞는 작품을 대부분 잘 찾아주었고, 그들은 내 조언에 고마움을 표시했다. 대형 이벤트가 있는 경우에는 작가의 아틀리에에 컬렉터와 직접 가서 예산에 맞는 작품을 선택할 수 있도록 도와주기도 한다. 궁극적으로 내가 원하는 것은 그들의 행복이다. 예술이라는 특별한 분야를 통해서 다르게 생각하고 다양한 삶을 사는 것, 마음을 열고 영혼을 깨우는 것, 이것을 나는 가장 중요하게 생각한다. 나에게 예술은 평화와 순수 민주주의로 인도하는 길이다.

예술은 삶에 어떤 영향을 끼쳤는가.

예술은 자신과의 관계를 정화하게 하고 타인과의 관계를 성숙하게 한다. 내삶을 섬세하게 해준 것은 불교철학과 같은 심오한 사상도 있지만, 아주 오랫동안 인생을 최대한 넓게 볼 수 있도록 큰 도움을 준 것은 단연코 예술이다.

지금 전시 중인 장 뤼크 모에르망의 작품을 보면, 그는 단순히 하얀 벽 위에 어디가 시작이고 끝인지 모를 건축적인 페인팅 작업을 했다. 작품은 풍경과 생명체가 함께하는 우주적인 형상을 자아내는데, 이 거대한 작품 앞에서 나는

스스로 무엇을 찾고 있는지 고민하게 된다. 이래서 예술은 그 자체로 훌륭한 질문이다. 작가는 작품을 통해 보는 이에게 영감을 열어주고 시야를 넓혀준다. 동시에 대중에게 이런 멋진 기회를 제공하는 것이 매우 기쁘다. 때로는 이 작품을 보고 끔찍하다고 혹평하는 사람도 있겠지만 그것은 개인의 생각과 경험의 차이이기에 중요하지 않다. 내가 말하는 예술은 단순히 컨템퍼러리 아트만을 가리키는 것이 아니라 역사 속에 남은 모든 예술을 포함한다. 그것은 고대의 어떤 사원일 수도 있고, 일본의 연못이 딸린 작은 정원일 수도 있다. 즉 우리를 둘러싼 세계로 마음을 열게 하는 것이라면 예술이라 할 수 있다.

당신이 생각하는 컨템퍼러리 아트의 매력은 무엇인가.

바티칸 시스티나 성당에 있는 미켈란젤로의 「천지창조」는 많은 사람들의 영혼을 일깨운 작품으로 당시에는 충격적이었다. 이것을 세기의 작품으로 인정한 사람들도 있었지만, 누드로 그려진 성화 실존 인물들이 과상되게 그려진 섬 등을 들어 혹평하는 사람들도 있었다. 이처럼 컨템퍼러리 아트의 매력은 다양한 반응과 해석이 존재한다는 것이다. 나는 침묵으로 그들의 다양한 해석을 존중한다.

손녀의 열 번째 생일을 맞아 베네치아의 푼타 델라 도가나 박물관을 함께 관람했는데, 프랑수아 피노의 많은 컬렉션 중 손녀는 로니 혼Roni Horn의 파란 작품에만 흥미를 가졌다. 특별히 손녀에게 작품에 관한 별다른 평을 하지 않았음에도 그 아이는 내가 가장 관심 있는 작품을 좋아했다. 이런 경험은 매우 흥미롭다.

컨템퍼러리 아트 작가들 중에서 당신이 생각하는 대가는 누구인가.

당연히 주세페 페노네와 토니 크랙이며 그 이외에도 안드레아스 구르스키, 안토니 곰리, 애니시 카푸어 등을 꼽을 수 있다. 이들은 모두 건축적인 조각 작품을 제작하는 작가들이다.

지금까지 에이전트로서 당신만의 독창적인 길을 걷고 있다. 앞으로 계획은 무엇인가.

지금 하고 있는 일을 좀 더 섬세하고 효율적으로, 동시에 최대한 가볍게 하고 싶다. 질적으로 높은 작업을 하고 싶지만 의무감으로 수행하고 싶지는 않다.

현재 우리는 무거운 스트레스에 시달리고 있다. 매일 어떻게 살아야 하는지 배워야 하기 때문에 내 삶은 언제나 예술과 함께할 것이다. 내게 부여된 시간을 본질을 찾는 데 쓰고 싶고, 더욱 영적인 삶을 살고 싶다. 그러기위해 매일 벽을 깨듯 한계를 조금씩 넘어설 것이다. 지금처럼 다른 사람에게 감성을 일깨우는 기회를 계속 제공하면서 말이다.

구체적으로 일본의 정원사이자 조각가로 활동하는 작가와 작업을 해보고 싶다. 사실 예술과 직접 관련된 일은 아니지만 그것과 동행하는 일이며, 우리의 사고를 발전시키는 데 도움이 될 것이라 생각한다. 그리고 여러 작가의 특별한 전시를 계획하고 싶다. 내 열정을 다른 사람들에게 전하고 함께 나누는 것, 그것이 나에게 행복을 준다는 것을 알게 되었다. 그 행복을 앞으로도 더 많은 사람들과 나누고 싶다.

주세페 페노네, 「대리석 표면과 아카시아 가시―안젤라Pelle di marmo e spine d'acacia-Angela」, 대리석, 200×220cm, 2002
작품은 두 면으로 나뉜다. 윗부분은 가시들이고 아랫부분은 인간의 피부과 혈관을 떠올리게 한다. 날카로움과 부드러움, 자연과 인간, 정체성과 유동성, 차가움과 따뜻함 등의 다양한 해석을 유도하는 작품이다. 천연 대리석의 아름다움이 두드러지는 그의 작품은 자연과 인간의 상호 관계를 숙고하게 한다.

컬렉션을 자손들에게 물려주는 경우, 어떤 방식이 이상적인가.

부모가 컬렉터일 때 자손들에 의해 컬렉션이 모두 흩어지는 경우를 종종 보았다. 이 경우 매우 안타깝다. 아트 컬렉션을 '바이러스'라고 표현하기도 하는데, 부모의 열정이 아이들에게 전염되는 경우는 드물다. 자녀가 한 명일 경우 그 아이가 바이러스에 전염되는 것이 가장 이상적이지만, 아이가 여러 명 있어도 한 명도 전염되지 않는 경우가 대부분이다. 훌륭한 예는 부모의 열정을 이어받아 갤러리를 다니며 아이들도 컬렉션을 하는 경우다. 부모가 모은 작품을 상속받은 후 형제들이 나누어 소장하다가 결혼 후에 배우자와 함께 컬렉션을 하고, 이 열정이 아이들에게 전달된다면 그 이상 바랄 것이 없다. 부모의 취미와 열정이 아이들에게 전달되는 것은 그 집의 문화적 전통이다. 그 전통이 자연스럽게 이어지도록 아이들과 살롱이나 페어, 갤러리를 방문하다 보면 자연스럽게 컬렉터 기질이 전염될 것이라 믿는다.

최근 토니 크랙 작품을 구입한 한 컬렉터의 집안을 보면 65세인 어머니와 30대 아들 셋이 모두 컬렉션을 한다. 세 아들 모두 자신이 모은 용돈으로 스스로 컬렉션을 시작했는데, 그때 부모는 아이들에게 자문을 해주는 컨설턴트 역할을 성실히 했다. 부모가 작품을 구입하러 갈 때면 아이들이 함께 가고, 아이들이 작품을 구입하러 갈 때 역시 부모가 동반한다. 그러면서 온 가족이 서로 왜 이 작품을 좋아하는지, 이 작가의 훌륭한 점은 무엇인지 생각을 나누게 되었다. 조심해야 할 것은 부모가 아이들에게 열정을 전해주기 위해 강제로 전시를 보게 하는 것이다. 이 경우 열정이 생기기도 전에 반감부터 생기기 마련이다. 스스로 열정을 가질 때까지 부모는 기다려야 한다. 부모의 컬렉션이 최선의 선택이라고 생각한다면 아이들에게 큰 동기 유발이 된다.

컬렉션에 관심이 있거나 이제 막 그것을 시작하려는 이들에게 조언을 해준 다면.

첫째, 발견하고 관찰하라. 자기 내면의 소리에 귀 기울이며 작품을 관찰했음 한다. 유행에 휩쓸리지 말고 과연 내가 무엇을 좋아하는지, 그리고 왜 좋아하는지를 스스로 깨닫는 것에 꾸준히 시간을 보내라고 하고 싶다. 그러나 컨템퍼러리 아트는 너무 거대하기 때문에 그 많은 것을 다 접하기는 불가능하다. 만약 컨템퍼러리 아트 세계를 향한 문을 여는 데 조언해줄 컨설턴트가 있다면 그에게서 도움을 받는 것이 가장 이상적이다. 조언자는 들판에 있는 잡초들을 미리 제거해준다. 그런 다음 좋은 목초지 안에서 작품을 본다면 당연히 더 유리하다. 그러나 동시에 잡초를 관찰하는 것도 주저하지 말아야 한다. 작품을 구입하고 나서 왜 그 작품을 선택했는지 스스로 검증할 필요도 있다. 만약 중요하지 않은 작품과 중요한 작품을 비교하는 과정을 경험하지 않는다면 작품의 진정한 가치는 결코 알지 못할 것이다.

둘째, 전문가의 조언을 받아라. 예산 규모가 클 때는 확신을 가실 수 있는 작품을 정하기 위해 전문가의 조언을 받기를 권한다. 특히 상속까지 염두에 둔 작품이라면 더욱 전문가의 조언이 필요하다. 정해진 예산으로 평생 감상할 작품을 구입할지, 단기적으로 투자할 작품을 구입할지 분명히 하는 것이 좋다. 그리고 두 경우에 각각 합당한 전문가의 조언을 받는 것이 좋다. 작품을 장기적으로 보관했을 때 얼마만큼의 경제적 효과가 있을지는 작품 선택에 매우 중요한 기준이 된다. '내 마음에 드는 작품이라면 투자 가치가 전혀 없어도 상관없다'라고 생각한다면 미술시장에서 그 작가의 가치나 전문가의 조언, 갤러리에서의 홍보 기획 등을 고려할 필요가 전혀 없다. 그 경우 작품은 컬렉터의 삶을 상징하며 그의 또 다른 인생을 창조한다.

장 뤼크 모에르망, 「무제」, 알루미늄을 거친 혼성기법, 200×150cm, 2013, 개인 소장

첫눈에 공간의 깊이가 느껴지는 이 작품은 살아 있는 생물체의 내부에 들어온 듯 혹은 외계인의 근육을 보는 듯 무언가 꿈틀거리는 것 같다. 그리하여 건축적, 우주적 공간이라는 강렬한 느낌을 준다. 이 공간을 지나면 아름다운 혹성에 도착할 것 같은 환상적 느낌은 선과 색의 매력적인 조합에서 더욱 강해진다.

토니 크랙, 「초기 형태Early Forms」, 청동, 130×410×160cm, 2001, 헤이드라 알리예브 센터
토니 크랙이 추구하는 미적 변형 과정. 돌연변이에 대한 심층적인 연구 작품 시리즈다.

얼마 전 카페에서 커피를 마시다가 30대 중반의 컬렉터들이 나누는 대화를 듣게 되었다. 100만 유로를 예술에 투자했는데 1년 만에 30퍼센트의 이익을 보리라고 기대하고 있었다. 안타깝게도 그들은 예술을 투자 목적으로만 보았다. 그러나 진정한 컬렉터는 작품 앞에서 행복을 느끼고 자기 본질을 찾는 데 도움을 주는 작품을 선정하며, 단순한 투자 목적이 아닌 오로지 자신을 위해 컬렉션을 한다. 가장 이상적인 컬렉션은 많은 예산을 들이지 않고 젊은 작가의 작품을 구입하여 가치가 오르는 경우다. 이때 작가가 성장하여 대가가 된다면 컬렉터에게는 더할 나위 없는 기쁨이다.

Marie-Christine Gennart's Choice ▬

'이성적 존재'는 인간의 측면을 여러 층으로 겹쳐 만든 토니 크랙의 테마 시리즈 중 하나다. 왼쪽 작품은 부드러움이 강조되는 나무를 사용했고, 오른쪽 작품은 녹이 슨 모습이 그대로 드러난 강철을 이용했다. 같은 시리즈라도 재료에 따라 전달되는 파장이 다르다는 것을 보여주기 위해 마리 크리스틴은 자신의 사무실에 두 작품을 비교할 수 있도록 전시했다.

수잔 헤푸나, 「꿈Dream」, 나무에 하얀 구아슈, 200×500×500cm, 2009
수잔 헤푸나는 독일과 이집트 두 문화를 접목하는 작품을 주로 제작한다. 이 작품은 수잔 헤푸나의 지침 아래 카이로의 장인들이 제조했다. 시적 영감을 바탕으로 유머와 섬세함이 공존하는 이 작품은 아랍에서 여성의 지위를 상징한다.

올라퍼 엘리아손, 「비상 램프 3Emergence lamp 3」, 스테인리스 스틸, 칠한 유리, 전구, 236×71×75.5cm, 2012
마리 크리스틴은 빛의 마법사 올라퍼 엘리아손의 창의성을 알리기 위해 다양한 시리즈의 작품을 선별했다. 전시장 뒤에는 작가의 페인팅 작품과 사진 작품도 있었다. 그녀의 전시장은 조명으로 비추어진 작품의 현란한 그림자와 반사된 빛으로 가득찼다.

주세페 페노네, 「바람의 피부Pelle del Vento」, 대리석: 50×327×30cm, 청동: 630× 260×170cm, 2005
벨기에 오스탕드Ostende 박물관 전시를 위해 제작된 이 작품은 흰 대리석과 청동으로 이루어졌으며 총 무게가 자그마치
15톤 300킬로그램이나 된다. 해안의 석양이 흰 대리석과 만날 때 그 자연의 찬란함과 숭고함이 절실히 느껴진다.

주세페 페노네, 「삼나무 껍질Pelle di Cedro」, 청동과 가죽, 110×280×27cm, 2004
가죽을 검게 그을려 나무껍질 같은 느낌을 주는 마티에르로 변환한 이 작품은 정맥의 패턴과 닮았다. 만약 이 가죽을 피
부로 본다면 흐르고 있는 정맥은 내부가 되고 나뭇가지는 외부가 된다. 내부와 외부 간의 대화를 이끄는 작품이다.

올라퍼 엘리아손, 「생각해본 적 없는 생각에 대한 지도Map for unthought thoughts」, 2014, 파리 루이비통 재단 미술관
2014년 세계 10대 컬렉터 베르나르 아르노 회장은 파리 볼로뉴 숲에 그의 3,000여 점이 넘는 작품을 전시하는 루이비통
재단을 설립했다. 건축가 프랭크 게리의 설계로 완성된 루이비통 재단 미술관에 올라퍼 엘리아손의 작품을 설치했다. 특
별 전시가 열린 전시장 풍경으로, 올라퍼 엘리아손의 작품은 관람자에게 통찰력, 움직임, 경험과 감각의 이해를 유도한다.

기증으로 운영되는 박물관

파트리스 드파프

Patrice Deparpe

박물관은 전시를 통해 작가의 숨겨진 가치를 알리고 문화유산을 전승하는 데 중요한 역할을 한다. 또한 국내외의 관람객을 유치하여 해당 지역과 국가의 경제적 효과를 창출한다.

　프랑스 카토 캉브레시스 지역의 마티스 박물관 관장 파트리스 드파프는 박물관의 전 직원과 훌륭한 팀워크로 이러한 소임을 수행하고 있다. 특히 그는 기증의 전통으로 운영되는 박물관의 풍요로운 컬렉션 작품들을 외국의 대형 갤러리에 대여해주며 전 세계에 마티스의 작품을 알리는 데 앞장서고 있다. 지역 주민들이 쉽게 접하지 못하는 다른 작가의 작품들을 마티스의 그림과 교환하거나 대여하기도 하는데, 마티스 작품 외에도 여러 작가들의 다양한 전시를 통해 7천 명의 주민밖에 거주하지 않는 카토 캉브레시스에 연간 7만 명의 관람객을 유치하고 있다. 이는 유럽의 박물관들 사이에서 모범적인 사례로 꼽힌다.

마티스의 석고로 완성된 「뒷모습의 누드」와 마티스 박물관 관장인 파트리스 드파프.

파트리스 드파프는 1991년 투케 박물관Musee du Touquet의 부관장을 시작으로 2014년 이후 마티스 박물관 관장의 길을 걷고 있다. 그에게 예술은 삶의 학교와 다름없는 존재다. 그리고 그에게 작품과 함께 열정적인 삶을 사는 컬렉터들은 미술시장을 이끌어가는 중심이자 박물관 운영의 숨은 공로자다.

마티스가 태어난 고향 카토 캉브레시스에 세워진 마티스 박물관.

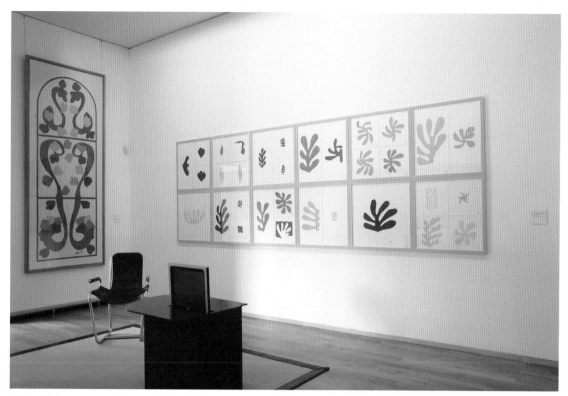

구아슈 데쿠페|gouache découpé의 종이 오리기 작품이 전시된 마티스 전시실.

데생에서 회화, 조각 등 마티스 말년의 작품을 모아둔 전시실.

박물관 관장의 자리에 오기까지 어떠한 과정을 거쳤는지 궁금하다.

나는 프랑스 북부에서 태어나 부모님을 따라 해안가인 노르 드 오팔Nord d'Opale 에서 성장했다. 가족들 중에 캉토빅 고고학 박물관Musée d'Archéologie Quentovic을 설립 하여 운영하시는 분이 계셔서 열 살이 되면서부터 자연스럽게 박물관에 들락 거렸다. 덕분에 청소년기를 고고학 작품들을 보면서 즐겁게 보냈다. 릴Lille에서 예술사를 전공하고 타히티에서 2년 동안 군복무를 하면서 남태평양 일대의 여 러 나라를 여행했다. 프랑스에 돌아와서 사진을 공부했는데, 특히 남부에서 사 진 작업을 많이 했다.

1991년 투케 박물관이 재개관되었는데, 이때 내게 박물관을 운영할 기회가 왔다. 남부에서 살던 나는 이 박물관에서 부관장으로 일하기 위해 다시 북부로 돌아왔다. 당시 두 박물관이 합병되는 과정에 있었는데, 하나는 어린 시절을 보 냈던 캉토빅 박물관이었고, 다른 하나는 투케에 새로 개관한 박물관이었다. 특 히 영국인들이 많이 찾는 투케 박물관은 1937년 완성된 회화 박물관으로 시 청의 전시실에서 소장 회화 작품들을 전시하고 있었다. 그곳은 연간 2,500명의 관람자가 오는 작은 전시 공간으로 새로운 박물관으로서 탈바꿈할 필요가 절 실하게 요구되던 시기였다. 그 당시 시청에서 전시를 하는 것은 흔히 있는 일이 었다. 시청은 숲에 위치한 큰 성을 구입하기로 결정했고, 새로 부임한 나는 박 물관으로 용도를 변경해 투케 보자르 박물관Musée des beaux-arts du Touquet으로 규모를 확장했다.

이후 나는 박물관 행정 업무를 위한 자격 시험에 합격했고, 투케의 박물관 관장이 은퇴하면서 1993년부터 관장이 되었다. 나는 일반 관람자들을 위한 서 비스와 컨템퍼러리 아트 컬렉션 부서, 작가 레지던스를 창설했다. 외젠 부댕 Eugène Boudin, 앙리 외젠 르 시다네르Henri-Eugène Le Sidaner 같은 작가들의 작업을 그 지

방의 역사와 관련짓는 전시와 더불어 비정형 회화인 앵포르멜 미술의 선구자 장 뒤뷔페Jean Dubuffet와 영국의 현대 조각가 헨리 무어 등의 대형 전시를 기획했다. 그 후 그곳은 프랑스에서 2만 5천 명 이하의 주민이 살고 있는 도시 중 여덟 번째로 꼽는 박물관이 되었다. 프랑스 북부에서는 마티스 박물관 다음으로 두 번째로 중요한 박물관으로 성장했다. 특히 나는 박물관의 규모와 예산을 극복하는 방법으로 카토 캉브레시스의 컬렉터들을 설득해서 여러 박물관들의 수장고에 있던 작품을 구입하자고 설득했다. 그 결과 박물관 컬렉션은 일관성을 갖추며 서정 추상화와 기하학 추상화가 중심을 이루었다. 그 결과 연간 2만 5천 명의 관람객을 맞이할 수 있었다.

마티스 박물관 관장이 된 계기는 무엇인가.

2010년, 19년 동안 투케 보자르 박물관에서 일해온 내게 마티스 박물관의 부관장으로 일할 기회가 왔다. 마티스 박물관은 노르 파 드 칼레Nord-pas de Calais에 위치하며, 전체 주민의 수가 2만 명이 안 되는 도시에 소재한 박물관 중 첫 번째로 중요한 박물관으로 선정되었다. 같은 조건에서 두 번째 박물관으로 선정되었던 투케에서 일했던 내게는 하나의 도전이었다. 이곳에서 나는 마티스와 에르뱅의 컬렉션을 위주로 일하게 되었다. 에르뱅의 컬렉션은 박물관에서 이미 전시도 하고 소장도 하고 있었지만 그의 가장 중요한 회고 전시는 내가 기획했다. 마티스 가족들과 일하는 것도 매우 흥미로웠다. 그들이 기증한 450점의 작품으로 나는 매우 중요한 전시들을 기획할 수 있었다. 그중 '구아슈 데쿠페'라는 색을 입힌 종이들을 가위로 오려내어 다시 흰 종이에 붙이는 단순한 '컷 앤 페이스트cut-and-pasted' 방식으로 제작된 작품은 형태의 순수함이 돋보이며 생동감이 넘친다.

마티스의 데생을 모아둔 전시실.

그동안 어떤 전시를 기획했으며, 마티스 박물관이 갖는 특별한 의미와 지역 사회에 끼치는 영향이 궁금하다.

나는 기증된 작품들을 모아 〈마티스, 오려낸 색채Matisse, La couleur découpée〉라는 전시를 기획했다. 이 전시를 통해 마티스가 작품들을 어떻게 제작했는지 과학적 시각으로 볼 수 있도록 했다. 더불어 장 드완느Jean Dewasne의 작품들을 기증받아 3년 동안 회고전을 열었다. 많은 시간과 노력이 요구되었지만 마티스 박물관의 컬렉션은 점차 풍요로워졌고, 연간 7만 명의 관람객을 유치할 수 있게 되었다. 그중 20퍼센트는 외국인 관람객이며, 그들은 거의 마티스의 작품을 보러 온다. 이는 마티스가 전 세계적으로 어느 정도 알려져 있는지 그 입지를 증명한다. 앞으로 마티스의 특별 전시들을 정기적으로 기획하며 좀 더 많은 관람객을 유치하도록 노력할 것이다.

마티스 박물관은 일자리가 많지 않은 열악한 지역을 관광도시로 점차 탈바꿈하는 데 큰 역할을 하고 있다. 관람객들의 증가는 호텔과 레스토랑 같은 관광사업의 발전을 도움으로써 도시의 경제적 가치를 높인다. 예전에 일했던 투케에서도 관광도시로서의 역할을 충족시키는 데 박물관이 큰 기여를 했다. 그리고 예술 후원자들과 개인 컬렉터들의 열정적인 기증 행보는 도시의 경제적 효과에 큰 반향을 불러일으켰다.

박물관의 또 다른 의무 중 중요한 것은 교육적 영향력이다. 마티스 박물관에는 1년에 3만 명의 아이들이 방문한다. 학교 이외에도 병원, 구치소, 기업 등 매우 다양한 기관과 연계하여 프로그램을 진행한다. 예를 들어 장 드완느의 전시에서는 자동차를 제작하는 기업들과 연계하여 프로그램을 준비했다. 관람객의 층은 넓으며 그에 맞는 세분화된 전시는 중요하다. 이 모든 것이 내게는 큰 기회이며 도전이다.

뉴욕과 런던에 마티스의 작품을 대여해준 것으로 알고 있다.

2012년 마티스 가족들이 기증한 450점에 달하는 구아슈 데쿠페 작품들은 지금까지 한 번도 공개되지 않은 소중한 것이다. 이 작품들을 연구하면서 마티스가 어떻게 그 형태를 만들었는지 비로소 이해할 수 있었다. 작품의 발전 과정을 보면 첫 번째 작품에서 또 다른 두 번째 형태의 작품을 낳았고, 다시 두 번째 작품은 새로운 세 번째와 네 번째 형태를 낳았다. 이 방법은 방스Vence의 로사리오 소성당에서도 구현되었다. 너무나 혁명적인 그의 기법에 대해 바이엘러 재단과 뉴욕의 모마, 런던의 테이트 모던 박물관 등에서 깊은 관심을 가졌다.

마티스 가족들의 기증 작품들로 전시를 기획했을 때 전 세계의 대형 박물관의 관장들을 초대했다. 마티스의 구아슈 데쿠페 작품에 대해서 잘 알지 못한 감상자들이 전시를 통해 과학적인 접근할 수 있었고, 이후에는 뉴욕과 런던에서도 작품 전시를 제안받았다. 그들은 지금까지 기획된 마티스 전시 중 가장 중요한 세 가지로 1978년 뉴욕 메트로폴리탄 미술관의 〈마티스: 진정한 그림을 찾아서Matisse: In Search of True Painting〉와 2004년 베른 시립미술관의 〈앙리 마티스 블루 블라우스, 1936 HENRI MATISSE THE BLUE BLOUSE, 1936〉, 2013년 카토 캉브레시스의 〈마티스, 오려낸 색채〉를 꼽으며 찬사를 아끼지 않았다.

결국 마티스 가족들의 기증 덕분에 이렇게 훌륭한 전시를 할 수 있었다. 또한 〈컷아웃The Cut-Outs〉라는 이름으로 2014년 4월부터 9월까지 테이트 모던에서, 2014년 10월부터 2015년 2월까지 모마에서 전시할 수 있는 기회도 갖게 되었다.

마티스 박물관의 기증의 역사에 대해서 이야기해달라.
마티스 박물관은 마티스의 기증으로 1852년에 설립되었다. 그렇기에 마티스

2014년 〈티쎄 마티스Tisser Matisse〉 초대전에서 파트리스 드파프 관장이 마티스의 가족, 기증자, 시 의원들에게 전시 소개를 하고 있는 모습이다.

가족들도 이 박물관에 꾸준히 애정을 가지고 있으며, 정기적으로 작품을 기증하고 있다. 지금은 마티스 이후 4, 5세대 자손들이 그의 작품들을 관리하고 있다. 작품을 기증한다는 것은 쉬운 일이 아니다. 왜냐하면 몇 세대가 내려오면서 모든 가족의 합의가 있어야 하는 매우 복잡한 일이기 때문이다.

구아슈 데쿠페 작품은 마티스의 모든 가족들에게 흩어져 있어서 한꺼번에 기증을 받는 데 많은 시간이 소요되었다. 마티스 가족들은 이 작품들이 특별한 의미 없이 전시되는 것을 원하지 않았기 때문에 숙고의 시간이 필요했다.

마티스와 고향이 같은 오귀스트 에르뱅도 마티스 박물관에 자신의 작품을 기증했다. 내가 기획한 회고전을 계기로 그가 추상 작가가 되기 전에 점묘법과

야수파, 입체파에게서 영향을 받았다는 것을 알릴 수 있었다. 에르뱅의 아틀리에는 피카소의 아틀리에 근처에 있었다. 그로 인해 입체주의 작품을 제작했으며, 1918년 아모리쇼에 초대되기도 했다. 마티스의 가족들처럼 에르뱅의 후손인 주느비에브 클래스Geneviève Claisse와 장 드완느의 부인도 마티스 박물관에 작품을 기증하고 있다. 이처럼 마티스 박물관에는 작가들의 사려 깊은 기증이 그 가족들에게까지 이어지고 있다.

가끔씩 박물관에는 뜻밖의 전화가 걸려온다. 예를 들어 "나는 파리에 살고 있는 컬렉터인데 마티스 박물관에 정기적으로 방문하며 큰 감명을 받았습니다. 내가 소장하고 있는 마티스의 데생과 판화 작품을 기증하고 싶습니다"라는 연락 말이다. 약속을 잡고 파리에 갔을 때 그의 집에는 마티스의 데생과 스물네 점의 판화 작품이 있었다. 더불어 진품임을 확인해주는 모든 자료가 그대로 소장되어 있었다. 그는 작품을 기증하는 조건으로 그 어떤 혜택도 바라지 않았다. 이처럼 박물관은 관대한 기증의 전통으로 운영된다.

박물관의 작품 소장이 가족들의 기증으로 꾸려진다는 점이 흥미롭다. 게다가 대가를 바라지 않는 컬렉터들의 기증도 놀라운 일이다.

2002년 박물관 역사상 가장 중요한 기증 사건이 있었다. 기증을 한 분은 테리아드의 부인인 앨리스 테리아드Alice Tériade였다. 테리아드Tériade는 평론가이면서 예술가들과 시인들의 서적을 내는 출판인이었다. 그는 1937년부터 『버브Verve』를 출판했는데, 이것은 마티스, 피카소, 샤갈, 페르낭 레제Fernad Leger, 미로 등의 작품들을 소개하는 등 당시 가장 훌륭한 예술 잡지였다. 마티스의 구아슈 데쿠페 작품인 「재즈Jazz」 앨범도 테리아드가 마티스에게 주문한 것이다.

테리아드 부부는 엄청난 컬렉션을 보유했기 때문에 프랑스의 모든 대형 박물관과 외국의 여러 박물관으로부터 기증 제안을 수시로 받았다. 그리고 그 많은 박물관 중 마티스 박물관을 선택했다. 왜냐하면 그들은 마티스 박물관의 전통적인 기증 행보를 높이 평가했으며, 마티스와도 매우 절친한 사이로 그를 진심으로 존경했기 때문이다. 앨리스 테리아드에게 마티스 박물관에 작품을 기증한다는 것은 마티스 가족이 되는 것과 같은 의미를 지닌다. 이처럼 마티스 박물관은 작가들과의 친밀한 만남을 유도하는 가족 박물관과도 같다.

앨리스 테리아드는 2002년에 테리아드가 출판한 27권의 예술작품 앨범을 기증했고, 2007년에는 1940년부터 생장카프페라Saint-Jean-Cap-Ferrat에 거주하는 동안 소장했던 작품들을 기증했다. 그중에서도 가장 흥미로운 작품은 마티스가 벽에 그린 그림과, 커다란 색 유리창으로 완성된 식당이다. 마티스와 자코메티는 테리아드 부부의 식당을 예술적으로 제작해주었다. 덕분에 자코메티의 작품도 박물관에 기증되어 식당에서 감상할 수 있다. 마티스 박물관 정원에 있는 여러 조각 작품들 중 자코메티의 조각 역시 테리아드 부인이 기증한 것이다. 마티스 박물관은 조만간 박물관 뒤의 공원을 매입하여 소장 조각 작품들을 전시할 예정이다. 공원이 모두 정비되면 테리아드 부인과 미로의 가족들이 기증한 미로의 조각도 함께 공개할 것이다. 컨템퍼러리 작가의 작품 중 뱅상 바레Vincent Barré의 작품은 프랑스 남부로 이사를 가는 한 컬렉터가 기증했다. 이렇듯 마티스 박물관에는 너무나 순수하고 아름다운 기증의 역사가 쌓여 컬렉션이 점차 풍요로워지고 있다.

| 작품을 기증받기도 하지만 대여해주기도 한다. 다른 박물관에 작품을 대여

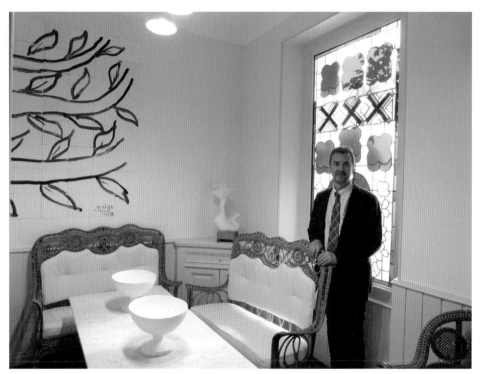

마티스와 절친한 사이였던 테리아드 부부는 예술가들과 작업하면서 많은 작품들을 소장했다. 특히 테리아드 부인은 2008년 마티스 박물관에 마티스 외에도 미로, 자코메티, 앙리 로랑스Henri Laurens, 페르낭 레제, 피카소, 샤갈, 앙리 카르티에 브레송Henri Cartier Bresson 등의 작품을 기증했다. 이 공간은 테리아드 부부가 살았던 생장카프페라의 나타샤 빌라Villa Natacha를 그대로 옮겨온 곳이다. 테이블 위 오목한 그릇과 천정에 매달린 조명 기구는 자코메티가 석고로 제작한 것이고, 역시 석고로 제작된 중앙 뒤쪽의 인어 조각상은 앙리 로랑스의 작품 「날개를 단 인어」(1938)다.

마티스가 테리아드 집을 장식해준 스테인드글라스 앞에 파트리스 관장이 서 있다. 이 작품은 마티스의 유명한 방스 성당 작품을 떠올리게 하며, 스테인드글라스로 「중국 물고기」(1951)가 신비로운 생명체처럼 그려져 있다. 왼쪽 벽면 세라믹 위에는 마티스가 페인트로 「플라타너스 나무」(1952)를 남겼다. 파트리스 관장에게 이 공간은 특별한 의미를 갖는다. 바로 박물관은 삶의 공간이며 예술적 가치는 우리의 환경을 더욱 고고하고 풍요롭게 한다는 믿음이다.

| 해주면서 얻는 장점은 무엇인가.

박물관에서는 대부분 마티스의 회화 작품을 전시한다. 그의 데생과 판화 작품은 상당 부분 수장고에서 관리 중이다. 그래서 전 세계 박물관에 작품을 대여해주고 있다. 최근에는 독일 박물관에 대여해주기로 예정되어 있다. 그 밖에도 이탈리아, 영국, 오스트리아 등 여러 나라에서 대여를 기다린다.

마티스 작품들을 대여해줄 때는 보통 외국 박물관의 중요한 작품을 교환하기도 한다. 다른 나라에서밖에 볼 수 없는 작품을 카토 캉브레시스에서 보게 되는 것은 이곳 주민들에게는 더할 나위 없는 좋은 기회다. 예를 들어 테이트 모던에 마티스 작품을 대여해주고 마크 로스코 작품을 대신 대여받았다. 또 올 여름에는 야수파 작가 앙드레 드랭André Delain의 작품 두 점을 받아 외국 박물관으로 떠난 마티스 작품 자리를 메울 것이다.

| 마르셀 뒤샹 이후 작가의 물리적 창작 과정이 쇠퇴하고 있다. 이 점을 어떻게 보는지 궁금하다.

프랑스의 역대 왕들은 엄청난 돈을 주어가면서 예술가들 앞에 무릎을 꿇었다. 왕실과 귀족, 부르주아에게 예술은 언제나 게임의 영역이었다. 화가의 아틀리에에는 조수들과 제자들이 수없이 많아서 스승의 주문 제작을 가능하게 했다. 현 시대의 작가들도 아이디어를 제공하고 나서 아틀리에에서 작품을 제작한다. 이들의 다른 점은 순수한 공방의 개념을 넘어 자본주의를 기초로 상업적으로 운영한다는 것이다. 다이아몬드로 제작한 데이미언 허스트의 해골 작품은 피카소, 자코메티와는 다른 영역으로 마르셀 뒤샹 이후 확장된 개념미술 작품으로 볼 수 있다. 이는 전 시대보다 제작 과정에 노고를 들이지 않는다

마크 로스코, 「검정 위에 옅은 빨강Light Red Over Black**」, 캔버스에 유채, 230.6×152.7cm, 1957**
영국의 테이트 모던 박물관에 마티스의 작품을 대여해주고 마티스 박물관에는 로스코의 작품을 대여 받아 설치했다.

는 것을 상징한다. 그러나 아직도 고유의 창작 과정으로 처음부터 마지막까지
혼자 제작하는 작가들이 대부분이다.

눈여겨보는 현대 작가 중 마티스에게 영향을 받았다고 보는 이들이 있는가.
박물관 정원을 지나 입구에 설치된 시몬 한타이Simon Hantaï 작품은 파리의 갤
러리스트 장 푸르니에Jean Fournier가 기증해준 것이다. 그는 친구와 함께 마티스
박물관을 방문한 뒤에 박물관의 특별한 역사에 감동받았다. 파리로 돌아가고
몇 년 후 그는 시몬 한타이 작품을 기증했다. 시몬 한타이는 마티스에게 영향

을 받았고, 특히 마티스의 파란색을 이어간 작가이기도 하다.

올 여름 나는 컨템퍼러리 작가들의 작품을 전시할 예정이다. 클로드 비알라Claude Viallat를 포함한 작가들이 10년 동안 마티스 박물관에 기증한 작품들로 구성할 것이다. 마티스에게 큰 애착을 가진 작가들의 모습은 언제나 인상적이고 감동적이다. 마티스의 예술관과 맥을 잇는 작가로는 프랑수아 루앙François Rouan, 크리스티앙 보네푸아Christian Bonnefoi 등을 꼽을 수 있다. 특히 철학자 크리스티앙 보네푸아는 마티스의 '등Le Dos 시리즈'를 보고 예술적 충격을 받고 화가가 되기로 결심했다. 뷔라그릴오Buraglio는 마티스의 「제의Chasuble」를 보고 영향을 받아 지금도 제의 시리즈를 제작하고 있다. 클로드 비알라는 티슈 페이퍼와 색 모두 마티스 계열의 작가이며 순수한 색채로 소재와 표면을 연구한 작업을 펼친다. 모니크 프리드망Monique Frydman은 티슈 페이퍼와 페인팅과 관련된 작업을 하고, 헝가리 작가 야노스 베르Janos Ber는 선을 연구한다는 점에서 마티스의 예술관과 일맥상통한다.

미술시장에서 박물관의 영향력은 어떻게 보는가.

다행히도 박물관에서는 미술시장의 투기와 직접적인 관련을 갖고 있지 않다. 우리는 작품을 구입하거나 기증받는 경우가 대부분이고 절대 작품을 판매하지 않는다. 그러나 박물관에서 어떤 작가의 전시를 하고 나면 페어나 살롱에서 그의 작품을 평소보다 더 많이 발견하게 되는 것은 사실이다. 예를 들어 마티스 박물관에서 드완느와 에르뱅 전시를 하면 자연스럽게 미술시장에 영향을 끼친다. 드완느와 에르뱅의 전시를 위해 마티스 박물관은 파리의 나탈리 오바디아 갤러리, 라위미에르Lahumière 갤러리와 협력 관계를 유지하고 있다. 그러나

마티스 박물관 내부의 오귀스트 에르뱅 전시관.

언제나 박물관의 일은 작가의 전시를 중점으로 돌아가며, 다양한 작가들의 전시를 기획하고 싶지만 예산의 한계가 있기 때문에 활동 범위가 제한된다.

　미술시장의 본질은 변하지 않는다. 훌륭한 작품은 언제나 가치가 높고 꾸준히 판매된다. 결국 미술시장은 스스로 자동 조절하며 다른 분야처럼 유행을 따른다. 때로는 4~5년 동안 작품의 가치가 상승하고 그것을 구하려는 컬렉터들이 줄을 서다가도 어느 날 시장에서 사라지는 경우도 부기지수다. 그러다 영원히 사라지는 작가도 있고, 몇 년 뒤 한층 더 성장해서 나타나는 작가도 있다. 그리고 국내 작가가 외국의 박물관에서 전시를 할 때 그의 가치는 새롭게 평가받는다. 예를 들어 중국 작가가 유럽의 박물관에서 전시를 하면 그 작가에 대한 평가

가 달라지는 것을 볼 수 있다. 또한 프랑스 작가가 대만에서 전시를 할 때도 높은 관심을 받는 데, 이러한 문화적 교류는 매우 흥미로운 일이다. 이 모든 것들이 미술시장의 역동적인 모습이다. 덧붙이자면 미술시장의 흐름이 작품의 가치에 대한 평가보다는 컬렉터들의 열정에 초점이 맞추어지면 좋겠다. 작품과 함께 만족하며 사는 그들의 모습이 곧 미술시장을 이끌어가는 중심이기 때문이다.

2014년 10월 1일 마티스 박물관의 관장으로서 공식 임명을 받았다. 소감이 어떤가.

마티스 박물관에서 일하게 된 것은 내 일생 최고의 경험이다. 아직 박물관 일을 통해 더욱 발견할 것도 많고, 작품 기증을 하려는 분들도 많다. 더 규모가 크고 저명한 박물관들도 많이 있지만 나는 이곳에서의 일에 충분히 만족한다. 전시를 통해 에르뱅과 드완느 작가의 가치를 다시 한 번 조명한 것처럼 앞으로도 그런 기회를 만들 것이다. 그리고 박물관이 생동하는 교육의 현장이 되도록 교육 아카데미와 협력하여 더 많은 학생들을 유치할 계획이다.

대외적으로는 마티스 박물관을 홍보하여 지역 경제 발전에도 도움이 되도록 하고, 마티스 생가 같은 곳과도 네트워크를 구축하고자 한다. 또한 개인 컬렉터들과 기업 메세나 등과 친교를 나누고 동시대 작가들의 작품을 전시하는 공간으로도 자리매김되도록 하고 싶다.

박물관 관장으로서 일상은 어떠한가.

굉장한 열정이 필요한 일인 만큼 과중한 일의 연속이다. 때로는 5시에 일어

나 일을 시작해 저녁 늦게 집에 가는 경우도 많고, 주말 없이 일주일 내내 일할 때도 허다하다. 그래서 박물관 관장에게는 이해심이 깊은 부인이 필요하다. 내가 마티스 박물관의 부관장이 되면서 아내는 가족들과 헤어져야 했으며, 동시에 본인의 직업을 포기해야 하는 등 많은 희생이 따랐다. 만약 아내의 전폭적인 지원이 없었더라면 나는 박물관 관장으로서의 역할에 최선을 다할 수 없었을 것이다. 지난주에는 런던에 있었고 이번 주에는 이탈리아, 다음 주에는 니스에 가야 한다. 박물관 관장은 이런 잦은 여행을 해야 하는 특별한 직업이다.

나는 박물관 관장으로서 개인적인 명성을 쌓는 것보다 마티스 박물관이 전 세계에 알려지고 소장하고 있는 작품들과 작가들의 가치가 더욱 알려지기 원한다. 그러기 위해서는 50여 명에 달하는 직원들과 함께 어떤 전시를 계획할지, 어떻게 관람객을 유치할지, 어떻게 박물관 메세나들과 관계를 유지할지 등 우리가 추구하는 목적에 가장 효과적으로 도달하도록 협력하는 일이 중요하다. 결국 나는 오케스트라의 지휘자 같은 역할을 해야 한다.

지역사회나 국가를 기반으로 하는 박물관 외에도 컬렉터 개인이 세우는 박물관의 수도 점차 늘어가고 있다.

박물관이라는 공간은 프랑스 대혁명과 직접적인 연관이 있다. 혁명을 거치면서 왕실, 귀족, 교회의 자산이 모두 국가 소유로 몰수되었다. 그때 모든 예술작품의 소유권은 프랑스 국민의 개인 자산이라는 개념이 형성되었다. 그런 이유로 박물관에 있는 작품들은 판매도 안 되고 양도도 할 수 없다. 이는 국가 컬렉션을 보존하고 다음 세대로 전달한다는 교육 이념이 주축을 이루기 때문이다.

프랑수아 피노의 컬렉션 전시인 〈시간의 흐름Passage du Temps〉은 대단했다. 그의 전시와 박물관 전시의 가장 큰 차이는 그는 언제든지 컬렉션 전시를 그만둘 수 있다는 점이다. 개인 박물관은 본인이 원하는 시기에 폐관할 수 있고, 작품도 원하는 대로 여기저기 해체해서 판매할 수 있다. 그러나 박물관의 전시는 기간이 한정되어 있지만 정책적으로 일정한 일관성을 유지한다. 또 다른 점은 개인 박물관은 세금 우대 혜택을 받기는 하지만 결국 컬렉터 본인의 자산으로 운영되는 반면, 박물관은 국민의 예산으로 운영된다. 박물관은 공공서비스를 실행하면서 동시에 메세나와 컬렉터들의 자발적인 협조로 운영된다. 내가 프랑수아 피노를 존경하는 이유는 그가 박물관을 설립해 본인의 컬렉션 작품을 전시하는 것 이외에도, 박물관에서 작품을 대여받아 전시를 완벽하게 기획하며 랑스에 작가들의 레지던스를 설립하고 있기 때문이다.

예술사에서 마티스가 차지한 중요성과 박물관에서 특별히 선호하는 작품은 무엇인가.

마티스는 인류애를 깊이 성찰했던 작가다. 그는 평생을 한 이념을 가지고 작품을 제작했는데, 그것은 '기쁨 나누기'였다. 작품에서 느껴지는 정직함은 그의 이념을 그대로 전달하며, 많은 관람자들에게 기쁨의 원천이 되었다. 그래서 마티스의 작품을 감상할 때 우리는 행복감을 느낀다. 현재 마티스의 수준에 도달한 작가는 매우 드물다. 그는 마크 로스코, 잭슨 폴록 등 차세대 작가들에게 문을 열어주었다.

마티스의 작품은 2차 세계대전 이후 암울한 시대에 그려졌음에 불구하고 희망으로 가득 차 있다. 나는 그런 생동감 넘치는 작품에서 그의 삶과 역사의 만

구아슈 데쿠페 기법으로 제작한 「오세아니아 하늘, 오세아니아 바다」(1946)는 파트리스 관장이 가장 좋아하는 작품이다. 2차 세계대전 이후 암울한 시대에 그려졌음에도 불구하고 희망을 담고 있다.

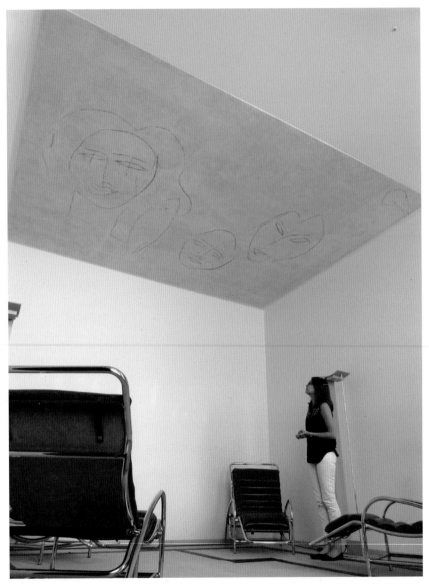

천장에 그려진 작품은 1950년에 그려진 「마티스의 세 손자, 재키, 클로드, 제라드의 초상」이다. 마티스는 병상에 누워 있음에도 불구하고 긴 막대기에 목탄 조각을 매달아 거대한 스케치를 남겼다.

남, 타히티 발견 등을 느낀다. 또한 그의 나이 70세 이후에 발견한 혁명적인 종이 오리기 기법에 주목하며, 지병으로 더 이상 캔버스에 붓으로 작업을 못하게 되자 붓 대신 가위로 그리는 끊임없는 탐구력을 찬미한다. 내가 「오세아니아 하늘, 오세아니아 바다」에 특별한 애정을 갖는 이유는 젊은 시절 나 또한 타히티에서 잠시 살았던 경험 때문인지도 모르겠다.

| 마지막으로 예술이 삶에 미치는 영향을 어떻게 보는가.

한 작품이 국적, 신분, 성별, 연령의 차이를 넘어 수많은 사람들에게 감동을 주는 것은 열정, 사랑, 공포 같은 인간의 감정을 공유하고 있기 때문이다. 감정은 세대를 불문하고 예술로 표현되었다. 지금은 학교, 기업, 가족 등을 위한 다양한 형식으로 예술작품의 분배가 점차 증가하고 있다. 그로 인해 예전보다 더 많은 사람들이 예술작품을 즐길 수 있게 되었다. 이는 매우 긍정적인 일이다. 하지만 전쟁이나 내란이 있을 때 가장 먼저 파괴되는 것이 예술작품이라는 사실은 매우 안타깝다. 아프가니스탄에서 부처상이 파괴된 일이나, 말리에서 500~600년 된 서적이 불태워진 일이 그러하다. 그러므로 우리에게는 예술을 더욱 널리 전파하고 지켜야 할 소임이 있다.

예술은 우리가 받아들이고 거부하는 모든 것들에 대한 이해를 돕는다. 예술은 관용을 배우게 한다는 점에서 우리 삶에서 절대적으로 필요한 학교라고 생각한다.

Donation & Museum

2014년 〈티쎄 마티스〉 초대전

1954년 마티스가 사망한 후 개최된 1956년 파리의 회고전은 그의 명성을 전 세계에 알리며, 선명한 색채를 이용하는 당시 화풍에 큰 영향을 끼쳤다. 마티스는 말년에 오려 붙이는 방식으로 작품 활동을 했다. 이렇게 작업한 450여 점의 작품이 기증되었고, 파트리스 드파프 관장은 이것을 마티스와 마티스 박물관을 전 세계에 다시 한 번 알리는 기회로 삼았다. 단지 작품을 대행 전시하는 곳이 박물관이라는 관념을 깨며 박물관이 성공했을 때 가지고 오는 긍정적 효과에 대해 생각하게 한다. 프랑스는 유럽에서 가장 박물관이 많은 나라로, 프랑스 문화부에서 인정한 '국가 박물관Musée de France'이라는 라벨을 수여한 박물관만 1,200곳에 이른다. 인증 받은 박물관에서 소장한 작품들은 곧 프랑스 국민들에게 속한 재산과 다름없다.

세기의 기증 사건, 허버트 앤 도로시Herbert & Dorothy

1992년 미국의 보글 부부는 미국 전체 50개 주에 각각 50점씩 총 2,500점을 기증하며 미술계를 경악시켰다. 이들의 기증 프로젝트는 워싱턴 내셔널 갤러리와 함께 추진했으며, 로이 릭턴스타인, 신디 셔먼Cindy Sherman, 로버트 맨골드, 윌 바넷Will Barnet, 로버트 배리Robert Barry, 린다 벵글리스Lynda Benglis, 댄 그레이엄, 솔 르윗, 실비아 프리맥 맨골드Sylvia Plimack Mangold, 에다 리누프Edda Renouf, 팻 스티어Pat Steir 그리고 리처드 터틀Richard Tuttle 등 총 170명 이상 컨템퍼러리 작가들의 작품이었다.

허버트 보글Herbert Vogel은 평생 야간 우체부 서기로 일했으며, 부인 도로시 페이Dorothy Faye는 공공 도서관 사서로 일했다. 결국 컬렉터가 되는 길은 경제적으로 준비가 되어야 가능한 것이 아니라 컬렉터란 길을 선택하는 것임을 이들을 통해 알 수 있다. 보글 부부의 수입으로 총 4,782점의 많은 작품을 구입할 수 있었던 것은 온전히 그들의 예술적 열정에서 비롯된다. 이 부부의 컬렉션은 예술을 향한 개인의 열정을 보여주며 전 세계 애호가들에게 큰 의욕을 불어넣는다.

에디션의
의미

마이클 울워스

Michael Woolworth

미국에서 태어난 마이클 울워스는 대학교 1학년을 마친 후 첫 유럽 여행에서 판화 제작자인 프랑크 보르다스Franck Bordas를 만났다. 저음에는 생활비를 벌기 위해 판화 제작 기술을 배웠지만, 그 일에 완전히 매료되어 파리에 정착하게 되었다. 아틀리에를 운영하는 그는 작가들과 함께하는 창작하는 과정을 즐긴다. 실력 있는 작가들을 아틀리에에 초대해 작업하며 오랜 기간 친밀한 우정을 나눈다. 마이클은 작가의 세계를 충분히 연구한 뒤 그들의 작품을 컬렉션한다. 그의 아틀리에에서는 모든 제작 과정이 수작업으로 이루어지며, 그에게 아름다운 판화를 제작하는 일은 색과 구성이 동반되는 육체적 작업이다.

마이클은 언제나 작가들과 대화함으로써 좀 더 훌륭한 판화를 제작하는 것을 삶의 궁극적인 목표로 삼는다. 그에게 판화 제작은 질적으로 풍요로운 삶을 보장하는 멋진 직업이며, 일상에서 찾을 수 없는 특별한 순간을 안겨준다.

마이클 울워스는 자신의 이름을 건 아틀리에를 통해 판화를 제작한다. 그는 작가들을 아틀리에에 초대하여, 그들의 작품을 컬렉션한다.

마이클 울워스가 운영하는 아틀리에, 모든 제작 과정은 수작업으로 이루어진다.

미국에서 대학을 다니던 평범한 학생이 프랑스에서 판화 제작을 하게 되었다. 열여덟 살이었던 1979년 나는 파리에 도착했다. 생활비를 벌기 위해 미국식 바에서 일하려 했지만 일자리를 구하기가 쉽지 않았다. 그래서 청소부, 카페 종업원 등 닥치는 대로 일하며 내가 원하는 것을 찾았다. 때마침 마레 지역에서 젊은 판화 제작자 프랑크 보르다스가 아틀리에를 열었다. 그는 20세기 판화 제작의 대가인 페르낭 물로Fernand Mourlot의 손자였다. 운 좋게 동갑내기인 프랑크 보르다스와 일하게 된 나는 밤낮으로 열심히 했다. 두세 달 동안 판화 기술을 익히자 이 새로운 일에 열정이 생겼다. 다시 미국으로 돌아갈 이유를 찾지 못할 정도였다. 이렇게 파리에서 시작한 제2의 인생은 다양한 판화 기술 연마,

예술가들과 나누는 우정 등으로 새롭게 전개되었다.

나와 판화 작업을 함께한 예술가들 대부분이 프랑스인이었으므로 프랑스어 또한 자연스럽게 익혔다. 1985년까지 6년 동안 프랑크와 일을 하다가 이후 파리에 있는 생 루이 섬에 내 아틀리에를 열어서 2000년까지 운영했다. 아틀리에는 일곱 번의 이사를 거쳐 지금은 바스티유 광장에서 1분 거리에 있다. 보통 판화 작업에 사용하는 기계와 재료 때문에 이사를 하는 경우는 매우 드물며, 대대로 아틀리에를 운영해도 같은 자리에서 한다. 그러나 나는 특별한 상황이 있었기에 여러 번 이사해야 했다.

아틀리에는 어떻게 운영되는가.

아틀리에 운영은 주문 제작에 의한 방식과, 작가들에게 직접 연락해 함께 판화를 제작한 후 판매하는 방법으로 나뉜다. 이 두 방법은 반반씩 차지한다. 주문 제작의 경우, 고객에게 정해진 계약금을 받고 작품을 제작하는 것으로, 전시, 아트페어, 잡지, 평론 등에서 훌륭한 작가를 선별해 연락한다. 때로는 좋아하는 작가인데 개인 컬렉션을 하기가 부담될 때 그들에게 판화 제작을 요청하여 컬렉션을 한다. 이는 내게 매우 의미 있는 일이다. 중요한 작가에게 함께 일하자고 제안하는 과정은 온전히 느낌과 애정 어린 만남으로 성사된다. 이 만남이 잘 이어져 우정이 쌓이면 같은 작가와 수년 동안 깊은 관계를 맺고, 해마다 새로운 작업을 진행한다. 이것은 마치 오랫동안 함께 여행하는 것과 같다.

판화 아틀리에를 운영하려면 작업에 필요한 최고의 기술을 익혀 완벽한 판화를 찍는 일도 중요하지만, 그것만큼이나 작가들과 창의적이고 깊이 있는 관

마크 데그랑샴, 「대치Confrontation」, 하네뮬레 래그 페이퍼에 오리지널 리소그래피, 164×124cm, Ed18, 2014

마크 데그랑샴은 마이클과 2002년부터 함께 일을 시작했다. 차분하고 지적인 그만의 풍부한 세계를 지녔으며, 마이클과 함께 1960년대 록 스타일을 즐기기도 한다. 10여 년 동안 흑백 판화 작업을 주로 했고, 최근에는 색깔을 이해하고 즐기면서 다양한 색으로 작업을 시도하고 있다.

계를 형성하고 유지하는 일도 중요하다. 예술가와 판화 제작을 했던 판화가는 예술적 감각이 뛰어난 사람들이다. 그래서 그들 스스로 아티스트가 되는 경우도 있지만, 나는 아티스트가 되려는 생각을 해본 적이 없다.

| 함께 작업할 작가는 어떻게 선택하는가.

주로 내가 컬렉션을 하고 싶은 작가들에게 함께 일하자며 먼저 초대한다. 대개 그 작가 주변에는 친한 작가 모임이 있다. 나는 그 밴드 중 또 다른 작가를 소개받거나 연락해서 만난다. 예를 들어 마크 데그랑샴, 빈센트 코르페Vincent Corpet, 스

테판 판크레아Stéphane Pencréac'h, 자멜 타타Djamel Tatah는 서로 친한 작가들이다.

의도적으로 개념미술, 추상미술, 구상미술 등 매우 다른 스타일의 다양한 작가들을 초대하기도 한다. 1년에 평균 스무 명 정도의 작가들과 협력해서 일하며, 그들은 내 가족과 같다. 작업하는 시간 이외에도 자주 식사를 함께하고 휴가도 같이 간다. 작가들은 내 아틀리에에서 판화 작업을 한 번 하고 떠나는 것이 아니라 수년 동안 함께한다.

| 판화는 어떤 과정을 통해 제작하는가.

내 아틀리에에서는 기계에 의존하는 것이 하나도 없다. 모든 제작 과정이 수작업으로 진행된다. 온전히 수작업으로 특별한 결과를 얻는 것이 내가 고수하는 철학이다. 작가가 아이디어를 구상한 후에 그의 예술적 사고가 작가의 손을 거치지 않고 작품으로 제작되는 개념미술 작가들보다는, 직접 눈과 손으로 작업하는 작가들과 일하는 것이 나에게 큰 즐거움이다.

먼저 어떤 종이에 어떤 크기의 판화를 제작할지 작가와 상의한다. 작업에 사용할 마티에르와 규격을 정하는 것이다. 보통 작가가 원하는 것으로 정한다. 그 방법에는 목판화, 석판화, 동판화, 모노타입monotype, 사진 등이 있다. 판화를 제작하는 데는 여러 방식이 있다. 보통은 구리, 아연, 나무, 리놀륨에 조각칼로 긁어내면서 조각하는데, 여기서 다시 두 종류로 나뉜다. 석판화나 실크스크린처럼 부조(양각)가 전혀 없이 평평하게 제작하는 평판화가 있고, 구리와 나무에 조각해서 부조하는 방법이 있다. 또 텍스트 위로 글자가 튀어나오도록 인쇄하는 활판인쇄술이 있다. 최근에는 디지털 사진 전송 시스템을 활용하기도 한다. 이 다양한 방법 중 하나를 결정한 후에 작가가 표면에 그림을 그린다.

작가는 사진, 데생 노트 등을 참조할 수는 있지만, 본인의 기존 작품을 다시 제작하지는 않는다. 모든 것이 아틀리에서 새롭게 제작된다. 이는 조각, 비디오, 페인팅, 도자기를 제작하는 과정과 같다. 그래서 아틀리에서 하는 판화 제작은 집중이 매우 요구된다. 그러나 예술작품으로서 판화는 이미 존재하는 작품의 복제인 경우가 많다. 이는 결코 내가 원하는 일이 아니다.

내 철학은 생 루이 섬에 아틀리에를 연 날부터 지금까지 변하지 않았다. 전과 다른 점은 단지 아틀리에 규모가 커지고, 기술적인 능력이 높아졌으며, 판화 제작에 필요한 도구들이 더 다양해진 것뿐이다. 즉 판화 제작의 기본 방침은 꾸준히 이어오고 있다. 아틀리에서는 판화를 제작하고 동시에 판화로 찍은 작가의 작품을 여러 장 모아 서적 형태의 모음집으로 제작한다. 그러나 모두 손으로 제작한 결과물이므로 외부에 포스터로 홍보할 수 없다. 판화 작업은 은밀하고 희소성 있는 귀한 작업이기 때문에 소중히 다루어야 한다.

제작 방식이 다양하다. 각가의 진행 과정에 대해서 자세히 이야기해달라.

석판화는 오프셋offset 인쇄의 모체다. 즉 현재 산업 기술로 제작되는 모든 인쇄물은 석판화에 뿌리를 두고 있다. 석판화를 제작하기 위해서 작가는 아틀리에에 직접 와서 돌 표면에 그림을 그린다. 이 돌은 석회암으로 뮌헨에서 북쪽으로 60킬로미터 떨어진 바바리아Bavaria 지역에서 나온다. 작가는 기름이 들어간 잉크를 묻혀 붓으로 그림을 그린다. 나중에 다른 주황이나 파랑을 입힌다고 해도 첫 데생은 언제나 검은색으로 시작한다. 이때 색은 프린터 잉크 안에서만 혼합된다. 그림을 그린 후에는 데생 위에 아라비아 고무와 질산을 섞은 액체로 액상 작업을 한다. 액상 작업이 잘되도록 밤새 그대로 두었다가 다음날 아침

세 명의 남자들이 짐 다인Jim Dine의 대형 에디션 작품을 제작 중이다. 구멍을 깊게 파야 하는 작업으로, 그 압력이 너무 큰 나머지 장정 셋이 인쇄기를 돌려야 한다. 마분지, 두꺼운 종이 위의 조각술과 다름없는 어려운 작업이다.

돌에 다시 잉크를 묻혀 작업한다. 여러 가지 색으로 약 네 번에서 일곱 번 정도 작업한 후 가장 아름다운 결과를 최종 선택한다. 판화 작업을 마친 후에는 작가가 에디션 수를 적고 서명한다. 사인이 끝난 후 돌을 특별한 모래와 물로 윤기 있게 비벼서 데생을 지운다. 이렇게 돌은 계속 재활용된다.

목판화를 제작할 때는 나무를 조각하는 조각칼 혹은 끌로 나무의 골 안쪽 조각을 추출한다. 그렇게 부조 표면을 만들고 그 표면이 종이에 이미지로 나타난다. 리노컷linocut도 마찬가지다. 흰색 부분을 제거한 후 표면에 남은 부분에 색이 닿는다. 즉 그려진 데생 가장 자리를 조각하는 것이다.

동판화는 제작 방법이 다르다. 금속 표면을 뾰족한 금속 조각칼로 판다. 세

밀하게 파인 곳이 종이에 나오는 부분이 된다. 그리고 손으로 파인 곳에 잉크를 바르고 파이지 않은 표면에 묻은 잉크를 닦아낸다. 그 위에 종이를 놓고 압력을 가한다. 목판화와는 다르게 오목하게 파인 곳만이 이미지로 남는다. 이렇게 볼록 판화인 목판화와 다르게 동판화는 오목 판화다. 실크스크린은 스텐실과 같다. 특정한 모양으로 그림을 그려 그 부분만 잘라낸다. 전체 표면 위에 골고루 색을 입힌 뒤 밑종이나 천을 꺼내면 잘린 그림의 부분에만 잉크가 묻어 그 모양만 남는다.

▎실크스크린을 제작하는가.

실크스크린은 제작하지 않는다. 우선 제작 철학과 장르가 다르며 필요한 장치 또한 다르다. 오일을 이용한 다른 판화들은 감각적이고 강렬한 느낌을 준다. 반면 실크스크린은 중립적이고 평면적인 작업으로 부드러움과 섬세함이 결여되어 보인다. 하지만 실크스크린은 여러 가지 판화기법 중 제작과정이 비교적 간편하고 무엇보다 판이 완성되면 단시간 내에 제작이 가능하다. 작업 소요시간도 훨씬 적게 든다. 그에 비해 석판화는 몇 년 동안 노력을 해야 배울 수 있는 기술이다. 석판화가 갖지 못한 실크스크린의 장점은 종이가 아니더라도 금속, 벽, 플라스틱 등 그 어떤 표면에도 작업할 수 있다는 것이다. 이 점은 매우 매력적이다. 또 극단적으로 불투명한 작업을 할 수 있는 것도 장점이다. 아틀리에에서 작업하는 작품들은 오일을 이용하기 때문에 실크스크린처럼 불투명하게 작업할 수 없다. 시간이 오래 걸리고 번거롭지만 나는 오일을 사용하는 섬세한 작업이 좋다.

짐 다인은 에디션 작품을 많이 제작한 작가다. 일본 판화의 대가, 가쓰시카 호쿠사이|Katsushika Hokusai가 "나는 스탬프에 미친 늙은 남자다"라고 했던 것처럼, 짐 다인은 변함없는 예술적 창조성을 가지고 있다. 파리에 있을 때 그는 매일 에디션 작업 과정을 보러 아틀리에에 와서 끊임없이 손볼 정도로 열정적인 모습을 보였다.

판화 작품이 대량 복제되면서 미술시장에서 에디션 작품에 대한 불신이 생겼다. 이 불신은 어떻게 해결되었고 현재 미술시장에서 에디션 작품은 어떤 위치를 갖고 있는가.

1950~70년대 프랑스의 경제 성장을 의미하는 '30년의 영광30 glorious'이라는 말이 있다. 이 시기에 중산층인 부르주아의 소비 자산은 증가했다. 당시 에디션 제작에도 엄청난 붐이 일었는데, 이는 에디션 작품과 대량 복제 작품의 혼란을 야기했다. 결국 1970년대 언론에서도 이 주제를 부정적으로 다루었다. 살바도르 달리, 레오노르 피니Leonor Fini 등이 에디션 작품이 제작되기도 전에 종이에 미리 사인을 했다는 것을 예로 들었다. 동시에 에디션 번호의 문제도 제기되었다.

석유 파동, 경제 공황과 함께 대중은 "에디션 번호와 작가의 서명이 있다 해도 대량 제작되는 에디션 작품에 예술적 가치가 있는가?"라고 자문하기 시작했다. 그러면서, 대량 제작되는 에디션 작품은 점차 신임을 잃어갔다. 또 중산층의 예술작품 구입 능력이 커지면서 그 자리는 더욱 위태로워졌다. 이러한 불신 속에서 내가 프랑크와 일을 시작한 1980년대에 작가들은 우리와 일하기를 꺼렸다. 그들은 보통 35~45세 작가들로서 에디션 작품 때문에 자신들의 명성을 잃는다고 생각했고, 에디션으로 돈을 번다 해도 정당하지 않게 번 돈으로 취급했다. 당장 생활은 편하게 할지라도 장기적으로는 합당한 일이 아니라는 사회적 분위기가 만연했다.

그러나 우리는 작가들을 초대하여 취지를 알리며 설득했고, 이를 이해한 작가들과 함께 작업했다. 결론적으로 우리는 거의 돈을 벌지 못했지만 훌륭한 작품을 제작한 작가들은 그 일에 만족했다. 그들은 본인 작품을 판화로 다시 복제하는 것이 아니라 에디션 작품을 위해 새롭게 제작하는 것에 흡족해했다. 작

오스트리아 빈을 기반으로 활동하는 작가 군터 다미슈Gunter Damisch는 그의 세대에서 가장 훌륭한 작가다. 마이클은 그와 25년간 공동 작업을 하고 있다. 가끔 파리에 방문하는 군터 다미슈는 하루도 빼먹지 않고 그림을 그리는 등 늘 예술적 영감이 넘치는 충동적인 창조자다.

군터 다미슈는 빈의 알베르티나 박물관 전시를 위해 콜라주 테크닉을 이용한 40점의 대형 목판화 에디션 작품을 제작했다. 왼쪽부터 군터 다미슈의 아들, 마이클 울워스, 군터 다미슈의 모습이다. 이들은 마이클의 아틀리에에서 이 프로젝트를 진행했다.

가들은 에디션 작품을 함께 전시하거나 자료로 소장하기 위해서, 혹은 선물용으로 제작했다. 이렇게 우리는 조금씩 명성을 찾았다.

1980년대 초 에디션 작업에 새로운 바람이 불었다. 아틀리에에서 판화를 제작하면서 동시에 출판사 일도 하는 것으로, 이전에는 판화를 제작하는 아틀리에와 출판사가 완전히 분리되어 일했다. 출판사가 판화를 제작하는 아틀리에에 돈을 지불하고 작가가 와서 작업을 하는 식으로, 다양한 색을 활용해 300에디션, 500에디션 등을 주문 제작했다. 결과물은 모두 출판사가 가지고 갔다. 하지만 에디션에 대한 믿음이 흔들리면서 출판사의 주문이 줄어들자 아틀리에 운영을 이을 세대 교체가 이루어지지 않았다. 어쩔 수 없이 문을 닫는 곳이 속출했지만 점차 아틀리에와 출판사 각각의 역할을 동시에 겸할 수 있게 되었다. 그리고 35년이 지난 현재 최고의 작가들과 훌륭한 에디션 작품을 제작하고 있다.

수작업으로 판화를 제작하고 있다. 당신만의 비결을 꼽는다면.

판화 제작 과정에 특별한 비밀은 없다. 열정을 가지고 꾸준히 판화를 제작하면서 연마된 노력의 결과다. 에디션 작품은 겉보기에는 거의 비슷하지만 손으로 하는 작업이기 때문에 절대 똑같을 수 없다. 아틀리에마다 수준이 다른 것은 바로 작품을 보고 분별할 수 있는 견식, 즉 안목의 차이다. 머릿속에서 생각한 것이 실제 어떤 작품으로 구현되는가는 경험보다 눈 새김이 결정한다. 제작을 할 때는 매우 부드럽고 섬세해야 하며, 작가와의 대화를 통해 그가 원하는 것이 무엇인지 잘 새겨야 한다. 그래야 바람직한 결과물이 창조되어 에디션으로 나타난다.

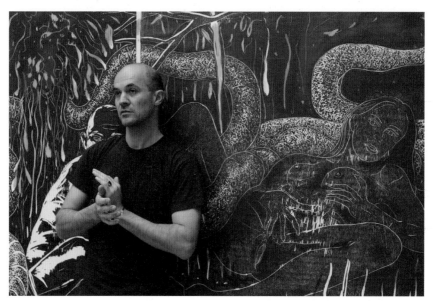

록앤롤 스타일의 스테판 판크레아는 프랑스의 젊은 화가로 신선함을 안겨준다. 그는 매우 견고한 구성을 보여주며, 천재적인 회화 작가이면서 조각에도 재능을 보인다. 마이클의 아틀리에에서는 판화를 제작하고 동시에 판화로 찍은 작가의 작품을 모아 '아티스트 북'을 제작하는데, 스테판 판크레아 역시 여러 번 참여했다.

어떤 이미지가 판화로 제작할 가치가 있는지 판단하는 것은 정말 중요하다. 원본 이미지가 가치 없을 경우, 에디션 작품 역시 가치가 없어진다. 만약 40에 디션 작품이라면 40개의 에디션이 모두 실패작이 된다. 그래서 이미지를 선택하는 작업은 매우 중요하다. 이는 전시를 보거나 평론가를 만나는 것으로 충분하지 않다. 내 안에 내재된 동기가 가장 중요하다. 동시에 작가들은 아틀리에에서 최고의 작품을 만들려는 동기가 있어야 한다. 이렇게 제작자와 작가의 동기가 만나 훌륭한 작품이 탄생한다.

서명과 에디션 번호를 적는 에디션 작품은 언제부터 제작되었는가.

19세기 외젠 들라크루아 Eugène Delacroix의 판화 작품 이미지를 다시 판화로 제작한 경우, 서명도 안 했고 번호도 적지 않았다. 고갱도 15에디션의 목판화를 제작했지만 번호를 적지 않은 채 서명만 했다. 서명과 에디션 번호를 적는 것은 20세기의 발명으로 볼 수 있다. 1980년대부터 몇몇 작가들의 극히 정교한 작품을 15, 17, 21 등 소량의 에디션으로 제작하는 것이 유행했으며, 차후 그것을 작가들의 작품으로 이해하는 미술시장이 형성되었다. 기술적으로도 작품이 오래 보존되고 에디션에 대한 새로운 이념이 생겼다. 특히 미국에서 에디션 작품에 대한 의미가 정립되었고, 독일을 중심으로 유럽에서도 같은 분위기가 형성되었다.

판화 제작 과정이 매뉴얼로 만들어지면서 파리의 에콜에는 제작을 배우려는 학생이 많아졌다. 내 아틀리에에도 매일 수없이 많은 사람들이 연수를 원하며 찾아온다.

미국에서 바이오 트렌드는 사회적으로 큰 붐을 일으켰다. 사람들은 바이오 재료로만 만든 음식을 먹고, 정원을 가꾸고, 자전거를 타고 다니는 등 바이오 라이프를 추구하기 시작했다. 이런 바이오 라이프와 수공으로만 판화를 제작하는 정신은 일맥상통한다. 해마다 미국에 갈 때 에디션 작품 제작을 위한 아틀리에가 열 곳 이상 새로 생긴 것을 본다. 그런 분위기를 주도하는 이들은 평균 나이가 서른이 되지 않는다. 이는 곧 새로운 스타일을 추구하는 현실을 대변한다.

오리지널 에디션 작품이란 무엇을 의미하는가.

에디션의 의미는 오리지널 작품을 여러 개 만든다는 것이다. 그래서 제작 번

호를 새긴다. 내게는 한 작품을 100번 제작하는 것보다 작가와 합의하여 오리지널 작품 세 점을 30번 제작하는 것이 흥미롭다.

│ 산업 예술을 미술시장에 형성한 앤디 워홀을 어떻게 생각하나.

앤디 워홀을 존경하고 좋아하지만 그가 팩토리에서 판화를 제작하는 방식은 내가 하는 것과 반대다. 그는 팩토리의 여러 조수들을 통해 실크스크린으로 이미지를 대량으로 찍어냈다. 이는 에디션 작품을 제작하는 아틀리에의 작업을 넘어선 개념미술의 한 도전으로, 새로운 예술 세계를 보여주려는 그의 사고를 전달하는 방식이자 의도적으로 예술을 하위문화로 끌어내리려는 도발이었다. 그래서 결국 1960년대 말에는 점차 제작도 줄고 앤디 워홀 본인조차 열정이 식었다. 대량으로 찍어낸 작품들로 인해 점차 대중 사이에 불신감이 누적되었고, 오프셋 포스터 작품들은 엽서로까지 찍혀 나갔다.

250에디션 작품을 제작했던 앤디 워홀은 예술의 민주화에 도전했던 작가다. 동시에 엄청나게 빠른 속도로 예술작품을 제작하는 방식을 도입했다. 이로써 가격에 대한 접근성이 좋아지면서 누구나 원한다면 오리지널 작품을 가질 수 있게 되었다. 이 아이디어는 정말 훌륭하다고 생각한다. 다만 어떤 에디션 작품이 좋은 것인지, 어떻게 가짜와 진품을 선별할 수 있는지는 대중에게 비밀로 남아 있다. 가짜와 진품 사이에는 미묘한 차이가 있기 때문이다. 그 차이를 알려면 대중은 우선 거기에 관심을 가져야 하고 전시를 보며 안목을 길러야 한다. 또 어떤 이미지를 선택할지 결정해야 하는 숙제도 안고 있다.

에디션 작품을 구입할 때 주의해야 할 점은 무엇인가.

우선 에디션 번호와 작가의 서명이 있는지 확인해야 한다. 오래된 작품들은 작품 증명서가 없다. 그러나 작가나 출판사나 에디션 작품을 제작한 아틀리에의 증명서를 소장할 수 있다면 가장 확실하다. 대부분은 드라이 스탬프를 종이에 붙이고 그 위에 작은 서명을 해준다. 이는 어디서 작품이 제작되었는지를 증명한다.

기계적인 방법으로 제작한 작품보다 수작업으로 제작한 것의 작품의 색이 더 오래 보존된다. 특히 짙은 색 작품은 아이보리 같은 옅은 작품보다 더 오래 보존된다. 빛은 작품을 손상시키는데, 특히 작품이 햇빛에 직접 닿으면 안 된다. 작품을 가장 손상시키는 것은 달빛이고, 디지털 인쇄에서 가장 큰 손상을 주는 것은 오염 물질이다. 이는 이미지를 황토색으로 변형할 수 있다.

인쇄 종이 선택도 매우 중요하다. 나무로 만든 종이는 보존이 어렵지만 면에서 추출한 성분으로 만든 종이는 오래 보존할 수 있다. 그리고 일본, 한국, 중국 등 아시아산 종이는 식물에서 추출한 성분으로 만들어져 대부분 보존이 유용하다. 유럽에서는 헝겊으로 만든 종이를 많이 이용한다. 결국 이것도 근원은 면이다. 또한 사용하는 물이 정화한 것일수록 오래 보존된다. 이우환 작가의 에디션을 제작할 때는 800그램이나 되는 두꺼운 종이를 특별한 색과 크기로 제작했었다. 프랑스 최고의 공장 물랑 뒤 베르제Moulin du Verger에서 정화한 깨끗한 물로 여러 차례 시도해서 어렵게 얻은 결과였다. 이처럼 에디션 작품을 위한 종이 제작은 놀랍고 비범한 예술로 숙달된 기술을 요구한다. 전혀 단순하지 않다.

파리에서 첫 에디션 아트페어가 열렸다. MAD는 어떤 행사인가.

MAD(Multiple Art Days)는 에디션 작품만을 전시하고 판매하는 페어로, 오랜

MAD
2015년 처음 열린 에디션 아트페어로 실력 있는 에디션 아틀리에와 출판사, 갤러리가 참여했다. 젊은 작가의 저렴한 에디션 작품부터 고급스러운 작품에 이르기까지 다양한 구성이 돋보였다. 홍보를 오래하지 않았음에도 불구하고 사흘 동안 약 6,000여 명이 방문했고 판매 실적도 좋았다. 루브르 박물관, 파리 현대박물관, 주드폼 등 프랑스와 다른 나라의 여러 대형 박물관 관계자들이 방문하면서 에디션 작품에 대한 높은 관심을 보였다. / www.multipleartdays.com

준비 끝에 프랑스에서는 내가 처음 시도했다. 기존 아트페어의 전시 형태인 부스를 없애고 테이블만 두어 하나의 대형 전시장 같은 분위기를 연출했다. 퍼포먼스, 콘서트, 토크 등이 함께 진행되어 박람회라기보다 일종의 축제라고 할 수 있다.

MAD는 예술의 플랫폼 중 하나로, 활발하게 활동하는 에디션 작품 제작자들의 작품을 직접 소개한다. 2015년 MAD에 참가한 갤러리, 아틀리에, 편집자는 70여 명이다. 그 절반이 프랑스인이었다. 다양한 판화 작품뿐 아니라 예술 서적, 비디오, 오디오 등 매우 다양한 작품들이 선보였다.

리처드 고먼Richard Gorman, 「한코 핑크Hanko Pink」, 모노타입, 65×50cm, 2014

▎마지막으로 에디션 작품에 관심 있는 컬렉터들에게 조언을 해준다면.

먼저 에디션 번호가 작을수록 가치가 있기 때문에 50에디션 이하의 작품을 권한다. 250이나 300에디션 작품은 대량 생산된 제작물일 가능성이 높다. 이때 제작된 이미지가 에디션 작품을 위해 새롭게 창작했는지 여부를 알기 어렵다. 예를 들어 출판사가 작가의 어떤 작품을 사진으로 찍어 수백 점 인쇄하겠다고 한 후 작가가 서명할 수도 있다. 어이없게도 미술시장에는 이런 과정으로 제작된 유명 작가의 예쁜 작품들이 어마어마한 고가에 판매된다. 이런 일은 빈번하다. 이 경우 에디션 작품은 오리지널 작품이 아니라 그저 재생산된 복제품에 불과하다.

나는 작가가 에디션 작품을 위해 특별히 그린 이미지를 선별한 종이에 찍은 것만을 진품으로 본다. 물론 예외는 있다. 작가가 이미지를 컴퓨터로 그린 경우다. 이 경우 사진으로 이미지를 받을 수밖에 없지만 이것도 에디션 작품을 위해 특별히 제작된 이미지다. 에디션이 제작된 후 그림은 삭제된다. 앤디 워홀도 대량 실크스크린을 제작했지만 신문이나 잡지에 나온 이미지를 이용했을 때 그 위에 직접 작품을 그렸고 이미 존재한 작품을 재생산하지 않았다.

더불어 작가의 서명을 확인해야 하고, 유효한 종이의 종류도 확인하는 것이 좋다. 이는 일반적으로 작품의 캡션을 통해 확인이 가능하다. 또 어디서 제작했는지 아틀리에나 출판사를 찾아 에디션을 제작한 아틀리에의 명성을 확인한다. 출처를 찾는 것이 가장 어렵지만 아틀리에 이름을 알면 웹사이트를 통해 그들이 작품을 기계로 제작하는지 수공으로 하는지 확인할 수 있다. 특히 석판화로 제작하는 경우, 대량 생산이 많기 때문에 꼭 확인해야 한다. 이러한 점을 유념한다면 충분히 멋진 에디션 작품을 만날 것이라 생각한다.

Atelier Michael Woolworth

영국 작가인 알렌 존스 Allen Jones는 컬러 석판화를 완전히 간파한 작품들을 선보인다. 그는 여러 석판화 시리즈를 제작했다.

2005년 한 전시에서 블레즈 드루몽Blaise Drummond을 만난 마이클은 그의 작품 세계와 고요하고 평온한 성격에 매력을 느꼈다. 마이클은 새로운 에디션을 구성하기 위해 아일랜드에서 고립된 삶을 사는 블레즈를 1년 중 일주일간 초대한다. 그는 리소그래피, 콜라주, 조각술, 사진 등 여러 테크닉을 이색적으로 조합하는 작업을 펼친다.

바르텔레미 토구오, 「럼버잭의 에로틱 다이어리The Erotic Diary of a Lumberjack」, 목화지 270g, Ed 30, 2009
카메룬 작가인 바르텔레미 토구오는 미적 기준을 무시하고 현 사회의 부조리를 비판하는 주제를 다룬다. 인체와 식물
의 경계 없는 물줄기 같은 선들은 인간과 자연을 연결해 해학적 분위기를 자아낸다. 그는 2009년 허리디스크 때문에
집에서 움직일 수조차 없었는데도 불구하고 마이클에게 리노 조각판을 본인의 아틀리에로 운송해주기를 부탁했다. 그
는 육체적 고통에도 숙달된 실력으로 매끄러운 선을 그리며 마이클을 감동시켰다.

스위스 작가 길기안 겔저Gilgian Gelzer는 엄격성과 정확성을 중요시한다. 마이클은 그와 3~4년 동안 같이 일해 왔으며, 그의 섬세함에 늘 감탄한다. 길기안 겔저는 자유로운 곡선의 추상 드로잉과 사진을 조합하여 하나의 언어로 콜라주한다.

작가와
컬렉터를 잇다

세르주 티로시

S e r g e T i r o c h e

세르주 티로시는 파리, 텔아비브, 뉴욕, 팜비치 등에서 활동한 이스라엘 아트 딜러 가문에서 태어나 자연스럽게 컬렉터의 길을 걸었다. 그는 1997년부터 10년 동안 시티그룹 개인은행의 디렉터로 일했으며, 스위스, 영국, 이스라엘, 터키 등에서 자산관리 분야에서 경력을 쌓았다. 2008년 금융위기 전에는 시티그룹을 떠나 ST-ART를 만들었는데, ST-ART는 예술 투자 전문 금융 자문 회사로 이스라엘의 혁신 작가들을 배출하는 프로젝트를 주도한다.

2009, 2010년에 예술가들을 위한 연금기금위원회Artist pension trust의 이사회 의장을 맡은 세르주 티로시는 2011년 티로시 델레온 컬렉션Tiroche Deleon Collection(TDC)과 아트 밴티지Art Vantage 회사의 공동 설립자가 되었다. 열정적인 컬렉터이자 타고난 컨설턴트 능력을 가진 사업가로서 그는 대중을 위한 예술투자 분야에 기여하며, 상호투자예술서비스Mutual Art Service와 스필트-아트Split-Art 등

세르주 티로시는 이스라엘 아트 딜러 가문에서 태어나 컬렉터의 길을 걷고 있다. 현재 그는 티로시 델레온 컬렉션과 아트 밴티지 회사의 공동 설립자이다. 타고난 컨설턴트 능력으로 다양한 활동을 하고 있다.

에 자문과 투자를 하고 있다. 현재 티로시 델레온 컬렉션은 투자자당 연평균 약 9퍼센트의 순이익을 올리고 있으며, 400여 점의 공동 소유 작품을 소장하고 있다.

벽난로 위에 걸린 조각: 샤론 글레즈버그Sharon Glazberg , 「플라스테시네 크리처Plastecine Creature」, 혼합매체, 101×80×50cm, 2010
벽난로 위에 놓인 조각: 사샤 서버Sasha Serber, 「피노키오Pinocchio」, 조소, 120×40×20cm, 2013
벽난로 오른쪽 작품: 오렌 엘리아브Oren Eliav, 「칼라Collar」, 캔버스에 유채, 150×100cm, 2010

소파 뒤에 걸린 작품: 노우 호프Know Hope, 「끈으로 묶인bound by the ties」, 벽에 혼합매체 작업, 83.5×182cm, 2011
왼쪽 통로에 걸린 작품: 시갈릿 란다우Sigalit Landau, 「죽은 바다 Tif 2DeadSee Tif 2」, 사진, 56×100cm

왼쪽 벽에 걸린 작품: 우리 리프슈이츠Uri Lifshitz, 「1960년대 머리Head, 1960s」, 캔버스에 유채, 116×100cm, 1965

비즈니스를 비롯해 예술 투자에 이르기까지 국제적인 감각을 지녔다고 생각한다. 어렸을 때부터 예술작품을 접하기 쉬운 환경에 있었나.

부모님은 1949년부터 이스라엘에 정착했고, 나는 1966년 그곳에서 태어났다. 아버지는 폴란드에서 태어나 프랑스에서 어린 시절을 보냈고, 고급 가구 제작자였던 삼촌과 함께 파리의 클리낭쿠르 벼룩시장에서 일했다. 파리에서 가장 큰 벼룩시장인 그곳에는 모든 것이 다 있었다. 아버지는 예술을 전혀 공부한 적이 없었지만 골동품, 가구, 카펫, 은식기, 상아로 제작된 작품, 회화와 조각 작품 등을 접하면서 점차 전문가로서 견문을 넓혀갔다. 최종적으로 그가 도달한 분야는 회화였고, 특히 그 당시 파리 화풍Ecole de Paris의 유대인 작가들과 많은 거래를 했다.

모딜리아니, 섕 수틴Chaïm Soutine, 샤갈 등 잘 알려진 작가들을 비롯하여 마네 카즈Mane-Katz, 쥘 파스킨Jules Pascin, 얀켈 아들러Jankel Adler, 마하일 키코인Michel Kikoine, 핀후스 크레멘Pinchus Kremegne 등 덜 알려진 작가들의 작품을 판매하는 전문 딜러가 되었다. 그 이후 인상파와 후기 인상파의 작품들을 다루었다.

아버지는 1949년 텔아비브에 갤러리 두 곳을 열었다. 한 갤러리는 회화와 조각 작품을 전문적으로 다루었고, 다른 한 갤러리는 집을 장식하는 데 필요한 가구, 카펫, 상아 작품 등을 전시하고 판매했다. 그는 매우 앞선 비전을 가지고 당시 거의 버려졌던 도시인 야파Jaffa로 이사를 했는데, 그곳은 점차 관광객이 넘치는 도시가 되었다. 그는 그때 만났던 절친한 미국인 컬렉터들의 제안으로 1960년대 뉴욕으로 건너가 갤러리를 열 수 있었다. 1967년부터 5년 동안 뉴욕과 플로리다 팜비치에서 동시에 갤러리 두 곳을 운영했고, 나는 여섯 살까지 뉴욕과 팜비치를 오가며 성장했다.

예술작품과 떼려야 뗄 수 없는 환경이다. 특히 부모님의 갤러리 운영은 미술 시장을 경험하는 데 훌륭한 밑거름이 되었을 것 같다.

뉴욕과 팜비치를 오가다 5년 후 다시 이스라엘로 돌아왔다. 부모님께서는 나를 국제학교에 등록시켰고, 모든 이스라엘인의 의무인 군 입대 전까지 국제학교에 다녔다. 군에 복무하는 동안 부모님은 파리에 정착했다. 이스라엘에 있는 회화와 조각 갤러리는 나보다 열다섯 살 위인 형이, 골동품 갤러리는 나보다 열두 살 위인 누나와 매형이 운영했다. 제대 후 나는 집안의 갤러리 사업을 이어가기보다는 새로운 세계를 개척하기를 원했다. 그리하여 부모님이 계시는 파리의 상업학교Ecole de Commerce에서 5년 동안 수학했다.

1980년대 중반 이스라엘에서 갤러리를 운영하고 있었지만, 형 또한 파리에 거주하면서 아버지와 함께 모던 아트와 인상파 작품들의 딜러로 활동했다. 일본 미술시장이 크게 성장하던 시기로, 두 명의 대형 일본 컬렉터 고객들을 위해 작품을 구입했다. 파리에서 형과 아버지를 따라 벼룩시장과 박물관, 드루오 경매장 등을 다니면서 작품을 사고파는 과정을 배웠다. 처음으로 예술작품에 직접 투자했던 기억이 있다. 무역 공부를 하면서 가족들과 예술작품 투자를 위해 예술사를 공부했고 사진의 역사, 건축, 영화 등 예술의 전반적인 학문들도 섭렵했다.

예술뿐만 아니라 경제와 투자에도 밝은 것으로 알고 있다.

1988년 공황이 있은 후 일본 컬렉터들의 수가 급격히 줄었다. 형은 1991년 이스라엘로 돌아왔고, 나는 학업을 마친 후 이스라엘에 갔다. 1992년 우리 가족은 두 갤러리를 닫고 경매회사를 운영하기로 결정했다. 나는 첫 해 동안 경매회사의 기반 시설, 전산, 경영 등을 관리했다. 이 시기 경매회사에서 겪은 경

안젤리카 셰르Angelika Sher, 「AC/DC」, 사진, 120×160cm, 2008

왼쪽부터: 라피 라비Raffi Lavie, 「정사각형 구성Square Composition」, 캔버스에 유채, 81×81cm, 1969
라피 라비, 「노랑 구성 1968Yellow Composition 1968」, 캔버스에 유채, 85×85cm, 1968
타미르 리히텐버그Tamir Lichtenberg, 「지친 관람자를 위한 벽걸이Wall Support for the Weary Spectato」, 38×137cm, 2011

험은 내게 새롭고 흥미로웠다. 1년 후 이스라엘의 증권회사 성장을 예견한 친지들의 권유로 금융시장에서 일하게 되었는데, 그곳은 증권에 투자하는 이들을 위한 펀드회사였다.

1994년 말 이스라엘은 경제공황을 겪었고, 1995년 회사는 문을 닫았다. 그후 프랑스 퐁텐블로의 MBA 과정인 인시아드(INSEAD)에서 수학했다. 졸업한 후 대기업에서 일할 생각을 하면서도 미술시장과 금융시장에서 쌓은 나의 경력을 이용해 가장 효과적인 결과를 창출하고 싶었다. 그것은 아트펀드를 하는 은행이었다. 이 조건을 충족하는 은행이 두 곳 있었는데, 시티은행과 UBS였다. 나는 그중 내게 익숙한 미국식 교육과 좀 더 국제적인 관점에서 시티은행을 선택했다. 스위스의 시티은행에서는 안타깝게도 아트펀드 일을 담당하지 못했지만, 1997년 유로화 도입을 예측하면서 큰 프로젝트를 맡게 되었다. 2000년이 되면서 모든 전산 시스템이 변동될 것을 준비하는 프로젝트였다. 2년 동안 이 프로젝트를 수행한 후에 스위스 시티은행 계열의 개인은행에서 이스라엘 고객들의 계좌를 관리하는 책임을 맡았다.

1997년 말 이스라엘은 외국 은행에 계좌를 개설하는 데 가하던 규제를 폐지했다. 이와 함께 이스라엘인의 스위스 계좌 개설도 증가했다. 그들은 국제적으로 투자하기를 원했다. 나는 런던의 시티은행에서 일하는 동안 이스라엘을 자주 여행하면서 고객 관리를 했다. 덕분에 그 분야에서 명성을 쌓을 수 있었고 2001년 텔아비브에 돌아와 시티은행을 개점해 2007년까지 일했다.

은행 일을 해오다 아트펀드 쪽으로 삶의 방향을 변경한 이유가 따로 있는가.
나는 은행에서 일했지만 고객들과 함께 대형 페어에 가며 컨템퍼러리 아트와

함께하는 삶을 살았다. 물론 개인 컬렉션도 꾸준히 해왔다. 2000년대 초부터 컨템퍼러리 아트 시장은 성장하기 시작했고, 고객들은 어떻게 아트에 투자할지 내게 조언을 구했다. 이미 파리에서 MBA를 할 때 메이 모제스Mei Moses에서는 그들의 아트펀드 연구 결과를 언론에 공개했다. 그것은 그림 가격지수로 내게 매력적으로 다가왔다. 런던의 은행에서 일할 때 런던경영대학원에서 미술 투자에 관한 컨퍼런스를 들었다. 그때 마이클 모제스Michael Moses를 포함해 미술시장의 중요한 인물들을 만났으며, 지금까지도 그들과 꾸준한 관계를 맺고 있다.

스위스에 살았던 1995년 이미 언젠가 아트펀드를 하려는 생각은 하고 있었다. 1996년 스위스에 사는 외국인 모임에서 예술을 향한 자신의 열정과 관심에 대해 소개할 기회가 있었다. 내 차례가 왔을 때 나는 미술과 투자에 관해 발표했다. 이스라엘의 은행에서 일하면서도 터키의 시티은행 일도 겸할 정도로 회사 일에 몰두했지만, 곧 공황이 있을 것을 염두에 두고 2007년에 회사를 관두었다. 게다가 마흔이던 그해 내 인생에서 가장 중요한 인물인 아버지의 임종을 맞이했다. 그 후 가족들과 함께 7개월 동안 여행을 했다. 아트 컬렉션과 투자로 제2의 삶을 개척하기 위해 재충전의 시간을 보냈다.

여행에서 돌아오자 형은 아버지와 평생 일했던 가족 사업을 나와 함께하기를 원했다. 나는 40년 동안 가족의 자본으로만 경영했던 방침에서 벗어나 우리의 경험을 바탕으로 외부 투자를 받고자 했다. 초반에는 형도 동의해 같이 일을 시작했는데, 점차 서로 다른 경영 철학을 느끼고 중단했다.

2008년 나는 몇 가지 전략을 통해 펀드를 조성했다. 하나는 예술 투자 전문 금융 자문회사인 ST-ART를 통해 이스라엘의 젊은 작가들을 지원하는 프로젝트를 추진하는 것이었다. 그리고 2009년과 2010년에 예술가들을 위한 연금 기금의 이사회 의장을 맡았다.

장식장 위 하얀 조각: 다나 요엘리Dana Yoeli, 「무제」, 혼합매체, 35×30×55cm, 2009
벽에 걸린 작품: 예우디트 사스포르타스Yehudit Sasportas, 「부채 #4 Fan #4」, 판자에 아크릴릭 페인팅, 160×265cm, 2003
베를린에서 활동하는 예우디트 사스포르타스는 유럽을 비롯해 중동, 아시아의 여러 문화를 혼합한 독특한 작품으로 넓은 컬렉터 층을 확보하고 있다.
장식장 오른쪽 작품: 에란 샤킨Eran Shakine, 「테오도르 헤르츨 #1 Theodor Herzl #1」, 페인팅 오일과 캔버스에 아크릴릭, 160×80cm, 2014

벽에 걸린 작품: 치비 제바Tsibi Geva, 「매듭 공예Macrame」, 캔버스에 유채, 210×135cm, 1988
바닥에 있는 작품: 니하드 다비Nihad Dabit, 「말Horse」, 철, 52×68×30cm, 2010

공동으로 설립한 티로시 델레온 컬렉션(이하 TDC)은 어떻게 시작되었나.

은행을 그만두었을 때 러스 델레온Russ Deleon을 만났다. 그는 런던 증권회사에 투자한 돈을 회수해 지브롤터에 가문자산관리family office를 설립했고, 내 은행 고객 중 그의 친지가 있어서 나를 초대해 투자 자문을 부탁했다. 나는 텔아비브에서 지브롤터의 사무실을 3개월마다 방문해 전반적인 조언을 해주었다. 3년 뒤 러스는 내가 예술 전반에 능통하다는 것을 알고 본인도 컨템퍼러리 아트 컬렉션을 하고자 했다. 그리하여 2011년 1월 인도의 아트페어에 같이 갔고, 그때 공동투자를 해서 컬렉션을 하기로 결정했다. 그렇게 우리는 TDC와 아트 밴티지 회사의 공동 설립자가 되었다. 부유한 러스와 내 자금이 모여 15개월이 지나자 1천만 달러가 준비되었다.

2012년 3월에 'EIF(Experienced Investor Fund)'라는 이름의 펀드회사를 만들어 금융위원회를 지브롤터에 조직했다. 점차 외부 투자자들이 늘어나면서 전체 여덟 명의 투자자가 있는 아트 밴티지의 자금은 두 배 이상인 2,100만 달러가 되었다. 여섯 명의 외부 컬렉터 이외에도 우리 회사에는 중국 자가 작품을 컬렉션하는 DSL 컬렉션의 도미니크 앤 실뱅 레비Dominique & Sylvain Lévy JP모건에서 일한 앤드류 리틀존Andrew Liittlejohn, 헤지펀드 매니저인 조나단 루이Jonathan Lourie 등에게서 조언을 얻고 있다. 그 밖에 투자자들은 친척이나 내가 은행에서 일할 때 만난 고객들이다.

작품에 대한 투자는 어떻게 하고 어떤 분포를 띠는지 궁금하다.

현재까지 컬렉션한 작품은 400점이 넘는다. 장기 투자를 기본으로 한 투자 전략은 신흥 아트마켓을 대상으로 한다. 20년 전부터 신흥 부유 국가의 작가들

에게 투자하는데, 최근 부유해진 중산층 계급이 점차 예술에 투자하는 데 대비한 것이다. 이는 회사를 설립하기 전인 2007, 2008년도에 인도와 중국에서 컨템퍼러리 아트 붐이 일어난 것을 확인하면서 더욱 입증되었다. 회사를 시작할 때 책정한 컬렉션 예산인 1천만 달러는 서양 작가들의 작품에 투자하기에는 부족했다. 그들의 작품 가격은 이미 크게 올랐기 때문에 다양한 작품을 구입할 수도 없고 만족할 만한 투자 결과를 얻을 수도 없을 것이라고 판단했다. 결국 다른 투자자들의 컬렉션과 다를 바가 없었기 때문이다. 그러나 인도와 중국을 비롯해 남미, 아프리카, 아시아 작가의 작품들을 구입하면 비교적 낮은 가격으로도 의미 있는 투자 결과를 얻을 수 있다고 생각했다. 앞으로 10년, 15년 정도 이 국가들은 지속적으로 경제 성장을 할 것이다. 그래서 우리는 미국과 서유럽 작가들의 작품은 구입하지 않는다. 더불어 일본 미술시장도 계속 쇠퇴하고 있기 때문에 그쪽 작품도 구입하지 않고 있다. 이 미국, 서유럽, 일본을 제외한 나머지 국가의 작가들에게 투자한다. 30퍼센트 가량은 중국과 한국 작가에 투자한다. 중국 작가에 대한 투자가 가장 크다. 20~22퍼센트는 인도, 태국, 필리핀 등 동남아시아 작가들에게 투자하고, 브라질과 멕시코를 포함한 남미 작가들에게 20퍼센트를 투자한다. 그중 일부는 쿠바와 아르헨티나, 콜롬비아 작가들에게 투자한다. 최근 내가 가장 관심을 갖는 곳은 아프리카로서 예산의 약 15퍼센트를 투자하고 있다. 나머지 투자 대상은 동유럽과 중동 작가다.

미술시장과 경제시장을 잘 살펴 알맞은 결정을 내리는 것이 중요하다. 예를 들어 미술시장의 속성을 모르고 재무시장만 아는 사람들은 3개월마다 시장을 다시 재평가하거나, 블랙박스 같은 것으로 아트와 컬렉터들 사이에 전혀 관계 없는 시스템을 만들기도 한다. 이는 잘못된 생각이다.

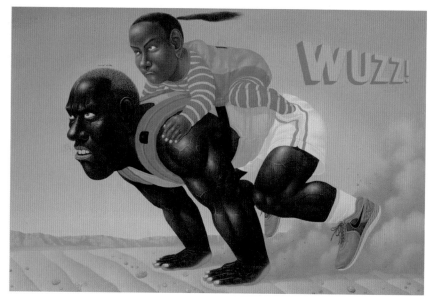

아이 니오만 마스리아디 I Nyoman Masriadi, 「위대한 아빠GREAT DADDY」, 캔버스에 아크릴릭, 200×300cm, 2014, Tiroche Deleon Collection

지금까지 설립된 다른 아트펀드 회사와 차이점은 무엇인가.

다른 아트펀드 회사에서 예술은 단지 투자 수단에 불과하다. 그런 곳은 어떤 작품을 구입했다가 얼마 후 판매한다. 그러나 우리는 장기 투자를 하면서 작품의 가치 상승을 도모한다. 우리는 미술시장과 작가에게 투자하며 우리가 하는 일에 대한 믿음을 가지고 있다. 소장 작품을 박물관에 대여해주는 등 여러 전략으로 작품의 가치를 올린다. 또한 다른 아트펀드 회사들은 어떤 작품을 어디서 어떻게 구입했는지 모든 정보를 불투명하게 보여주지 않는다. 솔직히 사이트 (www.tirochedeleon.com)를 통해 모든 정보를 투명하게 보여주는 회사는 현재로선 전 세계를 통틀어 우리밖에 없다.

비크 뮤니츠Vik Muniz, 「보티첼리 이후 비너스의 탄생The Birth of Venus, After Botticelli(From Pictures of Junk)」, C-print, 235×390cm, Ed 4/6+4 AP, 2008

> 작품이 아닌 미술시장과 작가에게 투자한다는 것이 흥미롭게 다가온다. 작품의 가치를 증가시키는 전략이 따로 있는지 알고 싶다.

웹사이트를 훌륭하게 관리하고 있다. 또한 뉴스레터를 통해 투자자들뿐만 아니라 등록된 고객에게 자료를 정기적으로 전달한다. 컬렉션을 한 작품들에 대한 자세한 정보와 '아티스트 스포트라이트' 코너를 통한 작가 소개, 그리고 미술시장에 관한 정보는 점점 더 많은 투자자들의 관심을 받고 있다. 우리는 작품 이미지와 비디오와 텍스트를 통해 모든 자료를 공개한다.

예를 들어 어떤 작가의 작품을 어떤 갤러리를 통해 구입했는지 등의 정보를 모두 사이트를 통해 공개한다. 인스타그램 계정(@sergetiroche)으로 사람들과

세르주 티로시는 2012년 4월 아이웨이웨이 스튜디오를 방문했다. 그는 중국의 중앙집권 체제를 폭로하는 도발적인 작품들을 제작해 중국 정부의 억압을 받고 있는 아이웨이웨이의 예술 활동을 지지한다.

소통하기도 한다. 석 달에 한 번씩 투자 결과를 뉴스레터를 통해 보내며 동시에 미술시장에 관한 요점과 투자 전략, 투자 성과, 다른 시장과 비교한 결과를 정리하여 공개한다. 게다가 일정 기간 보유한 작품 판매로 가장 높은 투자 수익을 가져다 준 네 작가와 가장 낮은 수익을 가져온 네 작가를 보고한다. 투자자들에게는 한 달에 한 번씩 투자 결과를 보낸다.

우리의 새로운 프로젝트 중 아티스트 레지던시 프로젝트는 이스라엘과 뉴욕에서 진행한다. 이는 유망한 신진 작가들을 선별해 레지던시에서 작업한 후 작품을 큐레이터와 컬렉터, 학회 등에게 소개하는 것이다. 박물관에 작품을 대여해줄 때 작품을 소개하는 캡션에는 '티로시 델레온 컬렉션 소장'이란 것이 표

기가 된다. 이 표시는 우리가 소장하고 있는 다른 컬렉션 작품들의 가치를 올리는 근거가 된다.

│ 여러 나라의 갤러리, 박물관, 아트센터, 아트페어 등을 다니면서 작가 연구와 작품 구입을 한다. 딜러, 갤러리스트, 박물관 큐레이터 등 전문가들과 자주 토론하며 정기적으로 작품 분석을 하고 있다. 이미 명성 있는 대형 갤러리의 안정된 작가들의 작품들과 더불어 신진 갤러리의 유망한 젊은 작가들의 작품도 선별한다. 새로운 세대의 젊은 작가들의 작품은 언제나 흥미롭다.

│ 대체로 1차 시장인 갤러리를 통해 구입한다. 드물지만 오랫동안 잊힌 실력 있는 작가의 작품이 경매장에 저렴한 가격으로 나올 때가 있으면 그때 구입하기도 한다. 예를 들면 중국 작가 장환이 그런 예이다. 페이스^{Pace} 갤러리에서 30만 달러에 판매되었지만 경매에서 10만 달러에 구입할 기회를 잡을 수도 있다.

판매는 경매장, 개인 컬렉터, 갤러리, 아트페어 등 다양한 방법을 이용한다. 티로시 델레온 회사는 이제 4년이 조금 넘게 성장하고 있는데, 1년에 투자자당 평균 9퍼센트 정도의 순이익을 창출했다. 그러니까 4년 동안 평균 36퍼센트 정도의 이익을 내왔고, 나는 이것을 매우 만족스럽게 생각한다. 게다가 투자자들의 집과 수장고에는 400여 점 이상의 컬렉션이 있어 뿌듯하다. 앞으로 달성하고자 하는 최종 펀드 예산은 5천만 달러이다. 참고로 TDC 회사에 투자하기 위해

서는 10년 장기 투자가 기본이며, 최소 투자금은 50만 달러다.

400점이 넘는 작품은 어디에 소장하고 있는지 궁금하다.

작품 수장고가 여러 곳에 있는데 텔아비브, 뉴저지, 바젤 그리고 프랑스와 홍콩에도 있다. 그 외에 투자자들이 소장을 원하는 작품은 그들이 개인 소장을 한다. 특히 가장 큰 펀드를 투자하고 있는 파트너인 러스의 런던 집에는 많은 작품이 있다.

현재 여러 나라의 박물관에서 컬렉션을 한 작품을 대여 전시 중이다. 예를 들어 홍콩의 KAF(K11 Art Foundation)에서는 〈인사이드 차이나Inside China〉라는 제목으로 우리가 소장한 여섯 점의 작품을 전시하고 있다. 일반적으로 한 전시에 2~3개월 대여해주고, 여러 나라를 도는 순회 전시일 경우에는 더 장기간의 시간이 소요된다. 베이징의 현대미술센터(UCCA)에서는 남아프리카 공화국의 작가 윌리엄 켄트리지의 전시를 하는데, 싱가폴과 서울에서도 순회 전시를 예정하고 있다. 이같은 경우 적어도 1년 정도의 기간이 필요하다. 우리가 컬렉션을 한 작품 중에 윌리엄 켄트리지의 대형 데생 작품을 대여해줄 것이다.

서도호 작가의 카르마 작품을 2014년 5월 경매장에서 판매해 이익을 거두었고, 양혜규 작가의 작품도 소장한 것으로 알고 있다. 한국과 중국 작가 중에 특히 눈여겨보는 이가 있나.

국제 갤러리의 양혜규는 매우 뛰어나다. 아라리오 갤러리의 강형구 또한 특별한 테크닉을 가지고 있는 작가다. 그는 주로 인상 깊은 대형 초상화를 그리

윌리엄 켄트리지, 「안티 엔트로피Anti-Entropy」, 패턴이 있는 갈색 종이에 목탄, 색연필, 포스터물감(2종), 286×373×6cm, 2011, Tiroche Deleon Collection
남아프리카의 요하네스버그 출신의 윌리엄 켄트리지는 목탄 드로잉을 제작하는 작가다. 신문이나 잡지 같은 이미 인쇄된 종이 위에 작업하기도 하고, 드로잉한 것을 사진으로 찍어 영상으로도 제작한다. 목탄 드로잉으로 그린 애니메이션에서는 그가 지운 드로잉 흔적이 그대로 보인다. 2015년 베니스 비엔날레에서는 그의 힘 있는 드로잉이 3차원 형상의 조각 작품으로 구현되어 감동을 주었다.

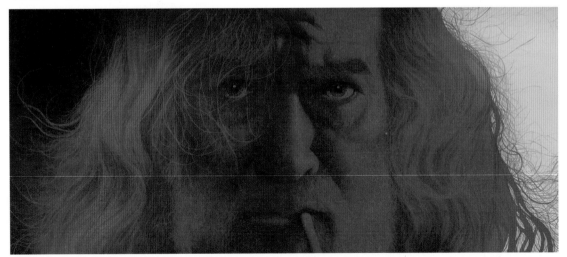

강형구, 「자화상」, 캔버스에 유채, 300×690cm, 2010, Tiroche Deleon Collection
철저한 장인 정신이 느껴지는 리얼리즘의 대가 강형구의 작품 속 인물을 보면 포토 리얼리즘과는 다른 차원이 있다. 에어브러시로 캔버스에 물감을 분사한 후 섬세하게 지우개로 지워가면서 명암을 만든다. 인물 표현에서는 특히 얼굴의 주름을 만들 때 지우개가 큰 역할을 한다. 수염과 머리카락 같은 털 부분은 조각칼로 캔버스를 긁어가며 표현한다. 이런 과정을 지나 완성된 작품 속의 인물은 현실의 인물보다 더욱 생생한 생명력을 갖는다.

는데, 다른 종류의 작품들도 기대된다. 너비가 7미터에 달하는 그의 대형 작품을 보고 감명을 받아 사들인 경험이 있다.

중국 아티스트를 뽑는다면 아이웨이웨이, 류샤오둥Liu Xiaodong, 얀페이밍Yan Pei-Ming, 리우웨이Liu Wei, 쉬전Xu Zhen, 왕지안웨이Wang Jianwei, 장환 등으로 특히 젊은 아티스트들에 대한 기대가 높다. 현재 미술시장에서 가장 비싼 제프 쿤스, 데이미언 허스트의 시장 가격과 아시아 시장에서 가장 비싼 작가로 꼽히는 아이웨이웨이의 작품 가격은 현저하게 차이가 있다. 그러나 차후 10년, 20년 뒤면 선진국의 경제 상황은 계속 약화되는 반면 다른 국가들은 성장하여 미술시장에서의 작품 가격 또한 거의 비슷해질 것으로 본다. 현재 중국 최고 작가인 아이웨이웨이의 작품 가격이 제프 쿤스의 작품에 비해 낮아야 할 이유는 전혀 없다.

이제 막 미술시장에 첫발을 내디딘 초보자에게 조언을 해준다면, 더불어 미술시장에 대한 전망도 부탁한다.

먼저 초보자들은 오랜 시간 작가와 작품을 공부해 정확하게 이해하는 것이 중요하다. 누가 이 예술가들의 미래를 결정하겠는가. 그것은 바로 미술애호가들에게 달려 있다. 또한 작품을 구입한다면 작품과 사랑에 빠지는 것을 두려워하지 않아야 한다.

미술시장은 멀리 보고 트렌드를 찾아내는 것이 가장 중요하다. 예를 들어 어떤 해에는 인도와 러시아 미술시장의 붐이 사그라들었다면 요즘에는 중동 미술시장이 조금 흔들리고 있다. 그러나 또 중국과 아프리카 미술시장이 치고 올라오면서 결국은 전반적으로 균형을 이룰 것으로 전망된다. 그래서 여러 대륙의 작품을 고르게 사는 것이 중요하다.

엘 아나추이, 「뿌리가 뻗어나간 대지Earth Developing More Roots」, 알루미늄과 구리선, 327.66×358.14cm, 2011, Tiroche Deleon Collection

2015년 베니스 비엔날레 황금사자상은 엘 아나추이가 받았다. 그는 아프리카 문화를 세계에 알리는 역할뿐만 아니라 현지의 젊은 아프리카 작가들을 육성하는 데 큰 몫을 하고 있다. 그의 작품은 약간만 떨어져서 봐도 황금 카펫이나 디너 파티에 두르는 황금 숄 같다. 혹은 중세 시대의 종교 양식에 쓰이는 황금 레이스 같기도 하다. 그러나 가까이에서 보면 통조림 뚜껑, 병뚜껑, 신문지, 나무, 진흙 등 폐품과 자연 친화적 소재로 제작했다. 버려진 물건들에 황금색을 입혀 화려한 작품으로 탈바꿈한다는 점에 감탄하지 않을 수 없다. 소재를 재활용한 업사이클링으로 가장 큰 변혁을 이루어냈다.

2015년 56회를 맞은 베니스 비엔날레에 선정된 작가 중 TDC에서 컬렉션을 한 작가 스물한 명이 다양한 전시에 초대되었다. 특히 황금사자상을 받은 엘 아나추이 El Anatsui 는 TDC의 중요 작가다. 이러한 결과는 당신의 작가 선정 안목을 증명한다. 다른 아트펀드 회사와는 다르게 전략의 모든 과정을 투명하게 보여주는 것도 컬렉터들과 소통하는 데 큰 몫을 한다. 앞으로 장기적으로 기획하고 있는 일은 무엇인지 궁금하다.

컬렉션 작품을 실은 서적을 출판할 계획이다. 현재 재단을 설립할 의사는 없다. 대중을 재단으로 불러 모으기보다는 여러 나라의 박물관에 작품을 대여하고자 한다. 지금의 순간이 오기까지 많은 준비를 했다. 열정이 있었기에 가능했다. 하고 싶은 일을 하고 있어서 행복하다. 앞으로도 오랫동안 이 일을 계속하고 싶다.

나는 예술 세계를 더 많은 사람들에게 알리고 예술을 바탕으로 한 공동체와 사회를 넓혀서 모두 풍요롭고 흥미로운 삶을 누리기를 소원한다. 작가와 미술시장, 컬렉터와 미술시장을 바탕으로 결국에는 작가와 컬렉터 간에 다리를 놓아주고 싶다. 더불어 경제적인 이윤을 사회에 환원하고자 한다. 궁극적으로 이 특별한 세계에 발을 들이고자 하는 컬렉터들의 반려자가 되어 그들이 만족할 심리적, 경제적 결과를 돌려주고 싶다.

Tiroche Deleon Collection

아이웨이웨이, 「포에버FOREVER」, 자전거 42대, 275×450cm, Ed 3/5, 2003
아이웨이웨이는 베이징 영화대학에서 수학한 후 미국에 거주하면서 행위예술을 했다. 1993년 중국으로 돌아와 중앙집권 체제와 중국 문화사와 관련된 혁신적
이고 반체제 성격의 작품을 제작해 전 세계의 이목을 끌었다. 예술을 통해 중국의 정치적, 사회적인 부조리에 대항하는 그의 모습은 휴머니즘을 위한 투쟁으로
볼 수 있다. 42대의 자전거로 제작한 이 작품은 중국인들의 대표적인 교통수단인 자전거를 통해 그들의 문화를 상징적으로 보여준다. 아이웨이웨이는 현재 중
국의 컨템퍼러리 아트 작가로서 독보적인 자리를 차지하고 있다.

류샤오동, 「1841년의 화재The Fire of 1841」, 코튼 덕에 유채, 250×300cm, 2012
베이징에서 활동하는 류샤오동은 1990년대 중국의 신사실주의 작가 중 하나다. 인구 변화, 환경 위기, 경제적 격변과 같은 글로벌한 문제에 당면한 인간의 모습을 신중한 구성을 통해 보여준다.

다미안 오르테가Damian Ortega, 「팔라Falla」, 벽돌, 나무, 콘크리트, 시멘트 벽돌, 알루미늄, 127×160×72cm, 2014
세르주가 국제 갤러리를 통해 구입한 멕시코 작가 다미안 오르테가의 작품이다. 다미안 오르테가는 돌, 콘크리트, 알루미늄, 벽돌, 철근, 고무, 스티로폼, 골판지 등 쓰임을 다한 재료들을 사용하여 지층의 단면들을 보여주는 작업을 한다. 그는 하찮은 요소를 집적하여 예술로서 그 실체를 드러낸다.

오스 제미우스Os Gêmeos, 「무지개의 안쪽, 바로 이렇습니다Dentro Do Arco-íris, É Assim」, 나무 문짝에 다양한 오브제, 210×511cm, 2010
브라질 상파울루에서 활동하는 쌍둥이 형제인 오스 제미우스는 1987년부터 그들만의 스타일로 거리와 건물 벽에 그라피티를 한다. 힙합 문화와 상파울루의 사회, 정치적 환경, 브라질의 민속 문화가 절묘하게 섞인 작업을 볼 수 있다.

잉카 쇼니바레Yinka Shonibare, 「윌리의 자동차 사고CRASH WILLY」, 마네킹, 아프리카 전통 문양이 새겨진 직물, 가죽, 섬유유리와 금속, 132×260×198cm, 2009

Art Impact
작가와
컬렉터

이자벨 봉종과 그녀의 작품을
소장한 컬렉터

Isabelle Bonzom & Collectors

이자벨 봉종은 고등예술연구원(IESA)에서 모던 아트와 컨템퍼러리 아트를 담당하는 예술사 교수이자 퐁피두센터 컨퍼런스 강연가로 활동하고 있다. 그녀는 명상, 기도, 요가를 하며 영적인 삶을 추구한다. 또한 마티스의 "삶은 끊임없이 배우는 과정이다"를 몸소 실천하며 작가의 소명을 다하고 있다.

어린 시절, 내성적인 아이였던 그녀는 그림 그리기를 좋아했고, 열세 살이 되면서 화가의 길을 숙명으로 받아들였다. 그녀가 영감을 받은 작가들은 마티스, 피카소, 보나르, 쇠라, 고갱, 반 고흐, 드가 등이다. 특히 그중에서도 간결한 구성으로 완고함과 부드러움의 균형을 이룬 색의 마법사 마티스와, 창조력의 한계를 무너뜨린 자유로움과 과감한 유머를 실천한 피카소를 존경한다.

어린 시절 소통에 어려움을 느낀 이자벨 봉종은 세상을 두려워했고, 좀처럼

현재에 집중할 수 없었다. 특정한 사건이나 추억이 담긴 일에 대한 기억은 그녀에게 거의 남지 않았다. 그러나 꽃향기, 숲 냄새, 특별한 맛에 대한 기억은 그것과 연결된 상황과 함께 선명하게 떠오른다. 청소년기에는 그림과 댄스 수업을 들으면서, 그녀는 행동으로 감성을 표출하는 방법을 배웠다. 그리고 자신을 표현할 때 비로소 행복하다는 것을 깨달았다. 이런 특별한 삶에 비추어 볼 때 이자벨 봉종이 작가가 된 것은 너무나 자연스럽고 당연한 일이다.

이자벨 봉종은 자신의 작업을 통해 오감과 육체의 중요성을 알리며 묵묵히 자신만의 길을 걷는 예술가 중 하나다. 그녀의 작품을 사랑하는 컬렉터들의 진솔한 이야기를 통해 '작가와 컬렉터'라는 관계에 대해서 생각해보고, 예술이 삶에 미치는 영향을 살피고자 한다. 무엇보다 예술을 사랑하는 이들의 마음이 전해지기를 바란다.

• www.isabelle-bonzom.org

1. 엘로이즈

"이자벨 봉종을 다시 만나고 싶어요!"

1989년 프랑스의 프티 팔레Petit Palais에서는 벨기에 작가인 제임스 앙소르James Ensor의 전시가 있었다. 다양한 전시 테마 중 마네킹, 인형 등의 마스크 작품이 있었고 이자벨 봉종은 자연스럽게 마스크를 주제로 아이들을 위한 컨퍼런스를 했다.

어느 수요일, 그녀는 전시된 작품들을 아이들에게 보여주고 나서 지하의 아틀리에로 갔다. 한 시간 가량 대형 스케치북을 놓고 여러 아이들에게 그림을 그리게 했는데, 그중 다섯 살 가량 된 어린 소녀가 유독 그녀의 눈에 띄었다. 소녀는 한 시간이 넘는 동안 전혀 말을 하지 않았고, 큰 대형 스케치북 안에 깨알만큼 작은 데생 하나만 가까스로 그려두었다.

일주일 뒤 소녀는 다시 프티 팔레에 왔고, 그녀의 부모에게서 뜻밖의 소식을 전해 들었다. "목요일 저녁 우리는 처음으로 딸의 목소리를 들을 수 있었어요. 내 딸이 세상에 태어나 처음 한 말은 '이자벨 봉종을 다시 만나고 싶어요!'이었답니다." 그 후 이자벨 봉종은 5년 동안 정기적으로 소녀에게 미술 수업을 하게 되었고 바캉스도 함께 보낼 정도로 친밀하게 지냈다. 그 아이의 이름은 엘로이즈Héloïse다. 아이의 그림은 점차 형태가 커지고 색감이 풍요로워졌다. 소녀의 부모님은 딸이 말을 하고 자신을 표현하는 것에 감사했다. 스물아홉 살의 엘로이즈는 천체 물리학자가 되었다. 엘로이즈는 이자벨 봉종과 그림을 그리면서 마음의 문을 열고 말하기 시작했으며, 그 둘은 서로를 통해 예술의 힘을 느꼈다.

「여덟 살의 엘로이즈」, 종이에 수채, 29.7×21cm, 1994

2. 살페트리에르 성당

"그녀의 그림에는 마음을 치유하는 힘이 있어요."

1998, 1999년도에 두 성당에서 컨템퍼러리 아트 전시가 있었다. 특히 1999년의 살페트리에르 성당Chapelle de la Salpêtrière 전시는 치유의 기적을 소원하는 환자들의 기도가 끊이지 않는 장소에서 열려 그 의미가 남달랐다. 루이 14세 시대, 베르사유 박물관을 지은 루이 르 보Louis Le Vau가 건축을 시작했던 성당에서 21세기 젊은 생존 작가들의 작품을 전시한 것이다. 이 전시는 시대를 초월하여 인간에게 영혼에 대한 치유, 기도, 명상이 언제나 필요하다는 것을 증명한다.

부모님의 임종을 앞둔 이자벨 봉종의 40대 컬렉터는 그녀의 세 작품을 부모님이 누워계시는 침대 주변의 벽에 설치했다. 부모님이 평화롭게 떠나시기를 바라는 마음에서 작품을 선택했다고 이자벨 봉송에게 그 의미를 전했다.

왼쪽부터: 「복음」, 캔버스에 수채, 54.5×46cm, 1998
「눈을 감으면」, 캔버스에 유채와 수채, 90×90cm, 1998
「느낌」, 캔버스에 수채, 75×55cm, 1998
「미남」, 캔버스에 유채와 수채, 90×90cm, 1998

3. 생 말로 구치소

"벽화 작업은 의미 있는 시간을 선물했어요."

2000년도 프랑스 문화사법부는 형을 선고받은 사람들이 자유가 제한된 공간에서 정신적 위안을 받기 위한 목적으로 구치소 벽화 작업을 주문했다. 이때 이자벨 봉종은 벽화 작업이 가능한 생 말로Saint-Malo 구치소를 선택했고, 중앙 통로의 세 층을 보름에 걸쳐 하루 종일 작업했다. 그녀는 여러 명이 한 팀이 되어 함께 벽화 작업 일부를 할 것을 제안했다.

작업은 몇 주간 진행되었고 그들 모두에게 의미 있는 시간이었다. 처음에는 서로 바라보지도 않던 수감자들이 작업에 집중하면서 마음을 열기 시작했다. 벽화 작업 이후 완전히 다른 삶을 살게 된 사람들이 여러 명 있었다. 그중 한 사람은 너무 산만하여 일생에 한 번도 책을 읽지 못했는데, 벽화 작업이 끝난 후 수필집을 출간할 정도로 집중력이 늘었다고 한다. 이자벨 봉종은 수강자들과 함께 제작한 작품 하단에 자신의 서명을 하지 않았다. 그것은 모두의 작업이었기 때문이다.

「천사의 다이빙」, 벽에 유채, 2000

4. 폴 파케 재단

"이자벨 봉종이 그린 벽화는 아이들을 세상과 소통할 수 있게 해요."

어린이 재활재단인 폴 파케 재단Paul Parquet Foundation의 원장 조엘 드 루Joëlle de Roux 의 전화를 받았을 때 이자벨 봉종은 작가로서의 소명을 다한 느낌이 들었다. 자연의 세계를 그린다는 것은 아이들에게 자유로운 느낌을 부여하기 때문이 다. 그녀가 그린 큰 동물들의 편안한 자세와 가녀린 새의 날갯짓은 아이들에게 안정감을 느끼게 한다. 그것은 아이들이 갖고 있는 무거운 상황과 충돌하여, 재활 치료의 한 방편으로 아이들의 일상에 활력을 되살려준다. 또한 재활 교 육 담당자들에게도 안정감을 느낄 수 있게 장식한 공간은 심리적인 측면에서 평안한 업무 환경을 조성해준다.

이자벨 봉종은 신선함, 가벼움, 아름다움, 다양한 색감 등을 결합하여 유 쾌함, 평온함, 행복을 만든다. 지금도 그녀는 박물관뿐만 아니라 전 세계 기 업, 개인의 건축물에 벽화 작업을 하고 있다. 2010년 『프레스코, 예술과 기법(La fresque, Art et technique)』을 출판한 그녀는 회화와 벽화 이론을 강연하거나 실 습 지도할 때, 작품 세계를 이루는 요소에 집중한다. 즉 캔버스, 물감, 붓, 영감, 에너지, 색채에 세심한 주의를 기울인다. 온 마음을 다해 작업에 집중하며 그림 자체가 원하는 대로 흐르게 두라고 가르친다. 결국 작업할 때 세 가지 존재가 함께하는데, 그것은 재료, 에너지, 화가 본인이다. 그림을 그릴 때 화가는 자아 를 완전히 버리고 무념의 상태에 놓이며, 작업에 집중할 때 분출되는 작가의 에 너지는 감상자에게 그대로 전달된다.

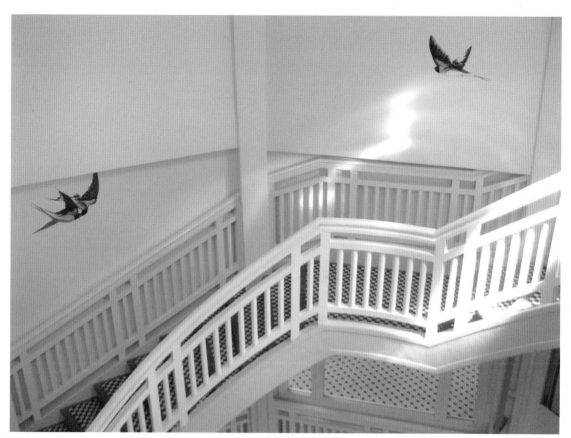

「제비」, 벽에 유채, 2013

5. 「카모플라주」와 유네스코 카드

"이 신비로운 그림은 내 이야기와 닮았다."

마리옹 돌스니츠Marion d'Oelsnitz는 이자벨 봉종
의 그림을 자신의 책 『루이지아나의 꽃』 표지
이미지로 사용했다. 「카모플라주Camouflage」에서
느껴지는 단순함 속의 진정성, 시적 느낌, 고유
의 테크닉, 섬세함에 매력을 느꼈기 때문이다.
실루엣을 통한 주제 또한 단순했다. 나무에 기
댄 여인은 마치 그것과 한 몸이 된 듯하다. 격
렬한 열대우림에 가려져 사파이어의 초록이 쏟
아지는 것 같다. 춤추는 구슬 같은 이슬은 강
한 환희와 힘을 느끼게 해준다. 이 신비로운
멋진 그림은 『루이지아나의 꽃』을 깊게 이해하
게 한다.

2008년 유네스코 재단에서는 그들이 추구
하는 사명과 의미가 통하는 작품으로 이자벨
봉종의 「나무 IVarborescence IV」를 선정했다. 그녀
의 작품이 실린 카드는 지금도 유네스코의 크
고 작은 행사 때마다 전 세계로 보내진다.

Isabelle Bonzom
« Arborescence IV »

Huile sur toile / Oil on canvas, 90 x 75 cm, 2007
Courtesy Galerie d'Art et d'Envol & Virginie Bonzom, Paris – FR
© Isabelle Bonzom / ADAGP

6. 샤랑통 시청

"독특함과 웅장함, 작품의 특이한 분위기는 우리의 시선을 사로잡는다."

「포알루 I Poilu I」은 이자벨 봉종이 거주하는 샤랑통Charenton 지역을 그린 작품으로, 시청에서 구입하여 시의 재산이 되었다. '포알루'는 1차 세계대전에 참가한 프랑스 용사들을 상징하는 별칭이다. 작품의 독특함과 웅장한 분위기가 시장 장 마리 브레티옹Jean-Marie Brétillon의 시선을 잡았다.

이 작품에는 서로 다른 두 개의 세상이 공존한다. 특히 하나의 빛줄기가 과거의 영광을 상징하는 승리한 군인을 향하고 있는데, 이로써 그의 희생은 장엄하게 표현되었고, 밤을 배경으로 하여 전사의 힘은 더욱 강조되어 보인다. 한편으로는 구시대의 애국적 묘사와 현대인의 평범한 삶, 도시의 거리, 상점들이 서로 괴리감을 느끼게 한다. 과서 이 영웅의 희생이 없었나면 오늘날 우리가 누리는 부유함과 평화로움은 없었을 것이라고 말하는 듯하다.

「포알루 I」, 목판에 유채, 80×100cm, 2012

7. 마리 테레즈

"사실적으로 그린 도시의 아름다운 모습은 생동적인 에너지로 가득하다."

마리 테레즈Marie-Thérès가 소개한 쉬르 모브뉴 앤 아소시에SUR-MAUVENU & Associés 변호사 사무실 대기실에는 이자벨 봉종의 그림이 걸려 있다. 도시의 대중교통 분야 일을 주로 맡고 있는 이들에게 작품은 도시의 생활과 그 안에서 끊임없이 움직이는 생동적인 에너지, 대중교통의 소재 등을 상징한다. 아름답고 역동적인 색감으로 가득한 이자벨 봉종의 작품은 예술적 관점으로 도시의 모습을 보여준다.

왼쪽: 「이동 ㅣTranslation ㅣ」, 목판에 유채, 72×128cm, 2009
오른쪽: 「나우 오픈! ⅡNow Open! Ⅱ」, 목판에 유채, 120×120cm, 2009

8. 마리카와 미카엘

"삶을 포착한 이자벨 봉종의 그림은 위로 그 자체다."

정신과의사 마리카Marika와 인류학자 미카엘Michael은 이자벨 봉종의 작품을
네 점 소장하고 있다. 그중 이들은 돼지고기를 그린 그림을 가장 좋아하는데,
날카롭게 잘린 타원형의 고깃덩어리 그대로가 삶의 한 조각으로 다가왔다고
말했다. 미화하지 않고 현실 그대로를 보여주는 것이 오히려 위안이 되기 때문
이다. 노란 폭포를 그린 작품은 이 두 사람을 비밀스럽고 행복한 세계로 안내
한다. '몇 시일까?' '저 등장인물들은 무엇을 하는 것일까?' '저 많은 점 뒤에는
무엇이 있을까?' 등등 그들의 상상력을 자극시킨다. 작품을 멀리서 바라보면
압도적인 무언가가 솟구친다. 그린 것이 고기이든 나무이든 작품의 소재는 다
른 세계로 데려가는 하나의 '창'으로 존재한다. 이 두 컬렉터에게 이자벨 봉종
의 작품은 『이상한 나라의 앨리스』와 같이 삶에 입체감을 부여한다.

보통 프랑스에서는 컬러가 풍부한 페인트 작품은 현실과 무관한 긍정적인
면을 표현하는 것으로 간주해 선호하지 않는다. 하지만 이자벨 봉종의 작품은
진정한 에너지와 안정을 찾고자 하는 화상, 컬렉터 들이 꾸준히 구입하고 있으
며, 특히 박물관 관장, 예술사학자, 평론가들의 지지를 받고 있다. 그들과 소통
이 잘 되는 이유는 이자벨 작품에서 벨라스케스Vélasquez, 샤르댕Chardin, 수르바란
Zurbaran, 고야Goya, 프란스 할스Frans Hals, 루벤스Rubens 등의 작품에서 발견되는 빛,
풍경, 인물, 사물 표현, 에너지 등이 느껴지기 때문이다.

「고기 – 돼지고기」, 캔버스에 수채, 잉크, 유채, 75×56cm, 1999

「폭포 III, 노란 폭포」, 목판에 유채, 140×100cm, 2007

9. 알렉산드라 스테른

"작품을 볼 때마다 웅장하면서도 감미로운 그녀의 모험에 동반하는 것 같다."

미국에서 저널리스트로 활동하는 알렉산드라 스테른Alexandra Stern은 일찍부터 이자벨 봉종의 그림들을 눈여겨보고 있다. 특히 소장한 작품들은 하나의 전환점으로 보이는 것이다. 그림을 통해 날마다 아티스트의 생각을 발견하고, 또 웅장하면서도 감미로운 그림으로 모험하는 것을 즐긴다. 빛나다가 어두웠다가 모던하면서 우아함이 넘치는 풍부한 회화적 언어에 알렉산드라 스테른은 매순간 매료된다. 그녀는 이자벨 봉종의 작품을 스무 점 정도 소유하고 있다.

「놀이터 I」, 목판에 유채, 100×140cm, 2007

10. 바질 보데

"이자벨 봉종의 작품은 내게 에너지와 평화의 원천이다."

예술사가이자 건축학자인 바질 보데Basile Baudez에게 이자벨 봉종의 작품은 강하면서도 은밀한 존재감을 부여한다. 프레임이 없는 캔버스는 물질적인 조각의 차원으로 이끌며 다른 어떤 작품보다 흰 벽을 돋보이게 해준다. 작품을 감상할 때면 무언가를 꿈꾸게 한다. 작품을 바라볼 때마다 새로운 이야기가 생겨나고 빛과 분위기가 각 계절마다 끊임없이 변한다. 바질 보데에게 이자벨 봉종의 작품은 곧 에너지와 평화의 원천이다. 그는 열 점이 넘는 이자벨 봉종의 작품을 소장 중이다.

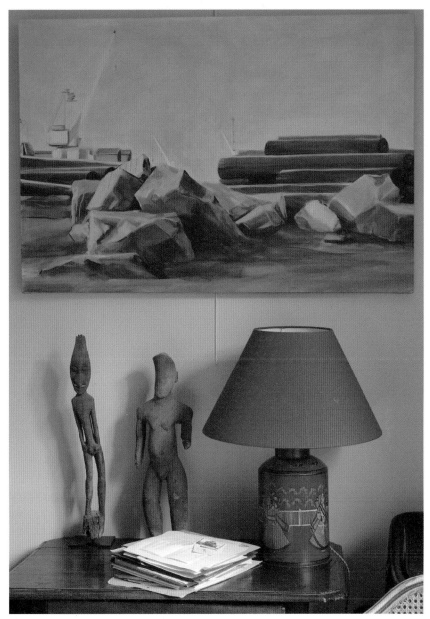

「부두」, 캔버스에 유채, 80.5×119cm, 1999

11. 사빈 코테

"한계를 넘는 주제의식과 생동적인 작품 분위기는 언제나 신선한 충격을 선사한다."

전시기획자, 예술사학자이자 전 프랑스 박물관 전시를 총괄한 사빈 코테 Sabine Cotté는 이자벨 봉종에게 언제나 신선한 충격을 받는다. 늘 한계를 넘는 주제에 도전하면서도 생동적인 매력 때문에 그녀의 작품을 열 점 이상 소장하고 있다. 이자벨 봉종의 세계에는 언제나 삶과 죽음이 혼재한다. 캔버스에 표현한 광대한 표면은 삶 속에서 우리의 꿈과 시가 살아 있는 상상의 공간을 창조한다. 작가는 현실과 상상의 경계에서 예측하지 못했던 순간을 표현한다. 이 작품 속에 스며들어 있는 시간은 곧 빛이 그 존재를 드러내는 순간이다.

「애프터 보부르그 II After Beaubourg II」, 나무에 유채, 140×120cm, 2012

12. 베로니크와 르노 뱅상

"이자벨 봉종의 작품은 나를 작품 속의 산책로로 이끈다."

인류학자 베로니크Véronique와 기자 르노 뱅상Renaud 커플에게 이자벨 봉종의 작품은 생동감으로 가득하다. 특히 빛나는 숲 속 같은 분위기의 「폭포 X」는 작품속의 산책로와 발자취를 따라가는 즐거움을 맛보게 한다. 그녀의 작품은 자극적이지도 않고 교훈적인 뉘앙스를 풍기지 않는다. 그저 자연스럽게 우리의 내면을 작품 속으로 이끈다. 이들은 이자벨 봉종의 작품을 여덟 점 소장하고 있다.

「아틀리에 ı, 목판에 유채, 80×100cm, 2005

13. 김선자

"나도 모르게 눈물이 흘렀다."

2013년, 예술애호가 김선자 씨의 가족은 이자벨 봉종의 아틀리에를 방문했다. 항공기 조종사 남편을 둔 교사 김선자 씨는 「폭포 X」를 보자 갑자기 눈물을 주르륵 흘렀다. 갑자기 마음이 치유되고 편안한 느낌이 들어 본인도 모르게 눈물이 났다고 한다. 잠재된 감성이 일깨워진 순간이었다.

김선자 씨 부부는 작품을 감상한 후 아이들이 있는 옆방으로 이동했다. 아이들은 이자벨 봉종이 준비한 도구로 벽에 걸린 그림을 따라 그렸다. 이자벨 봉종은 감동한 나머지 아이들에게 그림에 서명을 해서 자신에게 선물해줄 수 있는지를 물었고, 아이들은 기꺼이 그녀에게 그림을 선물했다. 이 감동의 순간을 김선자 씨는 여전히 생생하게 기억한다. 그 경험을 통해 두 딸은 한국에 돌아와서 그림 그리는 것을 더욱 즐기게 되었다. 더불어 그림에는 우리가 알지 못하는 내면을 끌어내는 힘이 있다는 사실을 확신하는 계기가 되었다.

「폭포 X」, 나무에 유채, 100×80cm, 2010
현재 이 작품은 앞에서 소개한 베로니크와 르노 뱅상이 소장하고 있다.

14. 콜린 르무안

"작품을 감상한다는 것은 나 자신과 만나는 또다른 기회다."

파리에서 예술사학자이자 전시기획자, 평론가로 활동하는 콜린 르무안^{Colin} ^{Lemoine}은 이자벨 봉종의 작품이 날이 갈수록 자기 삶의 일부가 되고 있다고 고백했다. 자신의 집에서 그녀의 작품을 감상하는 것은 일상을 만나고 자신과 친밀해질 수 있는 기회를 제공한다. 콜린은 "컬렉션은 자신의 생활을 정화하는 예술의 정수를 만끽하는 것이다. 그것은 곧 아름다움에 길들어져가는 것이다"라고 말한다.

왼쪽 위의 작품: 「잘린 고기 덩어리」, 종이에 수채
맨 오른쪽 작품: 「크레인 풍경」, 캔버스에 템페라, 코팅, 모래와 석회

15. 미셸과 그렉

"이자벨 봉종은 삶의 기쁨을 캔버스에 긍정적 에너지로 담는다."

미국 버지니아에 거주하는 미셸Michèle과 그렉Greg은 각각 국제재무와 은행업에 종사하고 있다. 이들은 이자벨 봉종 작품의 생명력과 긍정적 에너지에 매료되었다. 그녀의 작품에서 인물과 사물들은 게임을 하듯 자연에 녹아들어 감추어졌다가 기다렸다는 듯이 다시 나타난다. 봄을 머금은 나뭇잎, 하늘을 향하여 한껏 뻗은 큰 나무들, 건물에 아름답게 옷을 입히는 나무들 등이 끝없는 감성을 자극한다. 폭죽처럼 물감이 캔버스에 터지는 것 같다.

「히든 III Hidden III」, 캔버스에 유채, 195×130cm, 2007

16. 미카

"이자벨 봉종의 작품은 사랑과 삶이다."

미카Mika는 이자벨 봉종의 작품에 대한 첫인상을 사랑과 삶, 예술이 우리에게 베풀어주는 특별함이라 말한다. 그녀는 이스라엘에서 판사로 일하며 종종 파리를 방문한다. 그때마다 항상 이자벨 봉종의 그림을 만난다. 그녀는 현재 이자벨 봉종의 작품을 네 점 소장하고 있다.

위: 「튈리리 II Tuileries II - 카인 II Caïn II」, 목판에 유채, 50×50cm, 2014
아래: 「니체 IV Niché IV」, 목판에 유채, 80×100cm, 2007
오른쪽: 「계단을 내려가는 Descente d'escalier, RER I」, 목판에 유채, 90×90cm, 2003
선반 위: 「인형들 Poupées」, 목판, 종이에 잉크, 유채, 20×31cm, 1987

17. 위베르와 마이앙스

"이자벨 봉종의 작품 앞에서는 깊은 명상에 빠진다."

파리에 거주하는 위베르Hubert는 광고업과 부동산업에 종사했고, 마이앙스 Mayence는 음악가 집에서 태어난 섬세한 여성으로, 둘은 명상으로 많은 시간을 보낸다. 박물관과 갤러리에서 한 번도 깊은 매혹을 느껴보지 못한 이들은 집에서 이자벨 봉종의 작품 앞에 몇 시간씩 앉아 그것을 응시하고 관찰한다. 무엇보다 색의 겹침에 매료된 이들은 자연을 테마로 한 그녀의 작품을 찬미한다. 특히 풍요로운 나뭇잎의 찬란함을 좋아한다.

「오프닝 II Opening, II」, 캔버스에 유채, 100×160cm, 2008

18. 레진과 마르셀 알베르

"부드러운 선과 풍성한 색채는 내게 안정감을 준다."

레진^{Régine}과 마르셀 알베르^{Marcel Albert}는 독특한 신비감 때문에 「폭포 IX」를 선택했다. 진주처럼 반짝이는 나뭇가지는 폭포같이 떨어지는 듯하며, 그 아래에 평화로운 인간의 모습이 아련히 보인다. 그들은 낭만적이고 고귀한 그 가지 아래에서 평화롭게 산책하고 있다. 부드러운 선, 풍성한 색채가 감상자의 상상력과 일치되어 안정감을 느끼게 한다.

「폭포 IX」, 목판에 유채, 140×140cm, 2010

19. 카르멘

"우리가 찾는 '본질'이 여기에 있다."

멕시코의 여성 사업가인 카르멘^{Carmen C}은 색감, 자연, 그림에 표현된 삶을 좋아해서 이자벨 봉종의 작품을 선택했다. 찬란한 색채가 드리워진 작품을 통해 그녀는 감수성, 열정, 창의력 등의 본질을 포착하며, 멋진 추억과 긍정적인 에너지를 얻는다.

소파 위 작품: 「나무 ⅢArborescence Ⅲ」, 캔버스에 유채, 114×146cm, 2006

20. 제인과 브렛

"작품을 볼 때마다 작가와 나누었던 즐거웠던 추억이 떠오른다."

인류학자 제인Jane과 출판사 대표이자 편집장인 브렛Brett은 이자벨 봉종의 두 자화상에 매료되었다. 두 작품은 작가의 이미지를 표현한 것일 뿐만 아니라 그녀의 성격과 영혼까지도 잘 포착했으며, 삶 전체를 포괄한다. 작품을 볼 때마다 작가와 나누었던 즐거웠던 추억이 이들을 미소 짓게 한다.

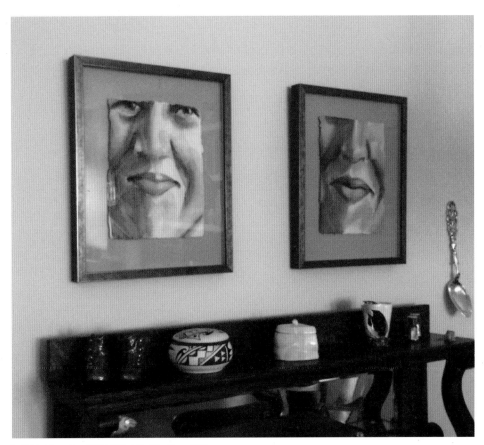

「미소(자화상)」, 래그 페이퍼 위에 수채, 32×25cm, 1998

21. 피에르 스텍스

"하나의 춤이고, 절제된 환희다."

고기는 피를 상징하며, 정육점, 희생, 영안실 등의 단어를 동반한다. 그러나 이자벨 봉종의 그림은 이런 잔인함의 경계 끄트머리에 있다. 깊은 상처와 그 표면, 내부와 외부, 혐오스러움과 아름다움, 흘러내림과 형체, 얼룩과 이미지, 이 모든 것의 차이를 밀봉한다. 죽은 동물의 살점은 보일 듯 말 듯하다.

피가 떨어지는 고기 조각은 고기는 변형되고 잘라져 표현된 육체다. 이것은 더 이상 동물이 아니다. 그녀는 이러한 것을 구체화함으로써, 죽음과 육체를 방관하는 우리 사회에 질문을 던진다. 고기 조각들이 줄지어 있는 「꼬치구이」 는 단순히 고통 받는 육체의 은유가 아니다. 이것은 시선의 훑음이자 하나의 여행이며 교차점이다.

이자벨 봉종은 "작업을 할 때 하나의 형태에 들어갔다 나오고, 살점들과 식 물들을 교차하고, 색깔의 조각들을 녹이고 특유의 농도로 묶습니다"라고 전 한다. 이것은 시각적 어루만짐이자, 이미지와 촉감, 구상과 추상의 역동적 이 동이다. 「꼬치구이」에서는 모든 것이 접힌 채 서로 끌어안고 있으며, 떨리고 유 동적인 감각이 박동하고 있다. 동시에 이는 색의 터치에 의한 리드미컬한 과정 이자 고귀한 순간이다. 이것은 더 이상 도살이 아니라, 하나의 춤이고, 절제된 환희다.

「꼬치구이|Brochette」, 종이에 수채, 21×38.5cm, 1995

컬렉션, 모험과 열정의 기록

상상할 수 없을 만큼 엄청난 금액을 투자하는 대형 컬렉터를 제외하고, 평범한 컬렉터들에게 예술작품 컬렉션의 성공이란 과연 무엇을 의미할까? 유럽 컬렉터들을 10년 가까이 지켜보면서 깨달은 것은 성공하는 컬렉션이란 재능 있는 젊은 작가를 발굴해 그가 성장하는 것을 호기심 있게 지켜보는 것이었다. 그것은 곧 컬렉터의 성장과도 다름없다. 아트 컨설턴트와 함께 페어에 방문하는 컬렉터 그룹은 크게 부담이 가지 않는 예산으로 미술시장의 트렌드를 배울 수 있다. 더불어 새로운 작가를 발견하고 일상에서 꾸준히 전시를 보는 것으로 자연스럽게 예술과의 접근성을 높일 수 있다. 컬렉터 그룹들을 지켜본 결과, 예술은 그들에게 생활이 되었고 가족들이 모여 토론하는 풍요로운 삶을 선물했다.

한국의 주벙스 클럽은 유럽 컬렉터 클럽의 운영 방식을 그대로 이어받았다. 피에르 스텍스의 컨설팅을 받아 작품을 선택했기 때문에 작가군이 다양하고

2013년부터 피에르 스텍스의 컨설턴트로 작품을 구입하기 시작한 한국 최초의 공식적인 컬렉터 클럽 주벙스는 세계 최초의 컬렉터 클럽인 곰가죽의 이념을 그대로 이어받았다. 클럽을 대표하는 회원이 바젤 아트페어와 파리 피악에 직접 가서 현장에서 컨설팅을 받고 작품 구입을 결정한다. 주벙스는 사업가, 변리사, 변호사, 의사, 주부, 대학원생 등으로 열다섯 명으로 구성되었다. 피에르 스텍스의 조언에 따라 10년 후 작품은 그룹 내부에서 나누고 남은 작품은 재판매할 예정이다. 지금까지 앤서니 카로, 마크 데그랑샴, 요린데 보이트, 카일리앙 양, 미셸 프랑수아, 양혜규, 리오넬 에스테브, 로버트 스웨이몽 등의 작품들을 구입했다.

예술의 모든 영역을 다룬다. 주벙스 그룹은 변리사, 변호사, 사업가, 의사, 대학원생, 주부 등 다양한 직업과 연령대의 사람들로 구성되어 있다. 지금까지 이 그룹은 앤서니 카로(영국), 마크 데그랑샴(프랑스), 미셸 프랑수아(벨기에), 양혜규(한국), 리오넬 에스테브(벨기에), 요린데 보이트(독일), 카일리앙 양(중국), 로버트 슈에이몽(스위스), 키르시 미콜라Kirsi Mikkola(핀란드), 틸로 하인츠만Thilo Heinzmann(독일) 알랑 셰사스(프랑스), 로빈 로드(남아프리카) 등의 작품을 구입했다. 그룹이 구입한 동시에 회원 개인이 별도로 구입한 작품으로는 빔 델보예(벨기에), 이자벨 봉종(프랑스), 토모리 돗지(미국), 바르텔레미 토구오(카메룬), 알랑 셰사스(프랑스), 토니 크랙(영국), 호리 코사이Hori Kosai(일본) 등의 것이 있다. 회원들은 주벙스에 가입하기 전까지 대부분 컬렉터가 아니었다. 주벙스는 예술에 관심이 많고 이미 아르망Arman, 이자벨 봉종 등의 작품을 구입한 컬렉터인 김용식 변리사와 그의 후배 김혜옥 교사가 주변의 친지들을 모아 형성한 그룹이었다.

1기 회장 김용식 변리사는 잦은 해외 출장 동안에도 짬을 내서 현지의 박물관과 갤러리를 잊지 않고 방문한다. 2014년에는 로버트 슈에이몽 작품을 구입했다. 그 후 벨기에 출장 때 작가를 직접 만나 막 제작을 끝내가는 새로운 스타일의 작품을 누구보다 빨리 만날 수 있는 기회를 얻었다. 예술적 감각이 뛰어난 그는 부지런히 전시를 다니며 안목을 높이고 있다. 그는 그룹의 정회원인 부인 양귀숙 씨와 함께 2014년 바젤 페어 동안 유럽 컬렉터들에게 주벙스를 알리는 한편 그들과 예술에 대해 토론했다. 마크 데그랑샴 작품을 좋아하는 그는 해외 작가들의 다양한 작품들을 컬렉션하는 데 큰 기여를 했다. 그는 늘 "삶이 풍요로워지고 싶은 욕망이 있다면 아트 컬렉션을 하라"라고 제안한다.

그룹의 구성을 도왔던 김혜옥 교사는 미술이 어떤 특정한 사람들의 전유물로만 생각하던 중 직접 컬렉션을 할 수 있는 기회를 갖고 주벙스의 회원이 되

었다. 샤갈의 작품을 보면 어느새 눈물이 흐른다는 그녀는 생존 작가들의 작품을 보면서 "당신 작품이 멋져요"라고 말할 때 전율을 느낀다. 아마도 피카소와 마티스 등의 작가들과 동시대인이었던 메세나 거트루드 스타인도 그러했을 것이다. 그녀는 요린데 보이트와 이자벨 봉종, 로버트 슈에이몽의 작품을 소장하고 있다. 그녀에게 컨템퍼러리 아트 컬렉션은 팍팍한 삶 가운데 소중한 쉼표가 되어준다.

그룹이 창설된 지 3년을 맞으며 선출된 2기 회장 최효선 변리사는 현대미술 강의를 정기적으로 들으며 좀 더 자주 전시를 관람하기 위해 각종 모임을 준비하고 있다. 3년차가 되면서 주벙스는 좀 더 성숙해졌고, 생존 작가들의 작품에 대한 관심과 열정도 높아졌다. 키르시 미콜라의 작품을 가장 좋아하는 최효선 변리사는 "예술은 사회가 규정한 내가 아닌 진정한 나의 모습을 찾게 해준다"라며 컬렉터의 즐거움을 말한다.

은행원인 어미숙 회원은 형제가 많고 넉넉지 않은 가정에서 성장했다. 그래서 학창 시절, 준비물이 많은 미술 시간이 가장 싫었다. 그러나 주벙스에서 회계를 도맡아 하면서 어느새 직장 동료들과 함께 그림을 배우기 시작했다. 직접 그린 그림을 선물할 만큼 그녀는 아트 컬렉션을 하며 어느새 작가가 되어가고 있었다. 어미숙 회원은 토니 크랙과 로버트 슈에이몽의 작품을 소장하고 있다. 사업가 한정임 대표는 막 대학에 들어간 딸과 함께 2013 바젤 페어에 왔다. 그녀는 페어에서 피에르 스텍스와 함께 작품을 감상하고 설명을 들을 때가 가장 행복했다고 고백했다. 그녀는 딸을 위한 작품을 구입했는데, "예술작품은 사랑하는 딸에게 주는 가장 의미 있는 결혼 선물이다"라며 만족해했다. 결혼한 후 그 딸은 작품을 볼 때마다 엄마와 함께한 행복한 시간을 떠올릴 것이다.

사업가 김택윤 대표는 바쁜 와중에도 그룹을 위해 정기적으로 보고되는 컨

템퍼러리 아트 자료를 전달한다. 이런 수고 덕분에 그는 미술을 전공하는 딸에게 컨템퍼러리 미술시장의 작가에 대해 설명해줄 정도로 박식한 지식을 갖게 되었다. 그는 현재 보유한 회사 건물의 한 층 전체를 갤러리로 바꿀 계획을 하고 있으며, 바르텔레미 토구오, 토니 크랙 같은 작가의 작품을 한 점씩 소장 중이다. 요린데 보이트의 시, 음악, 문학, 철학, 지리학을 조합한 작품을 좋아하는 김 대표에게 아트 컬렉션은 '삶이라는 요리에 고급스런 양념을 치는 것'과 다름없다.

여성 경영인 안영미 대표는 서울 근교의 넓은 대지에 자신의 회사를 오픈하면서 갤러리도 함께 운영할 구체적 꿈을 가지고 있다. 전원적인 카일리앙 양 작품을 특히 좋아하는 안 대표는 "부풀어 오른 풍선에서 1퍼센트의 바람을 빼라! 말랑말랑한 삶을 위한 도구가 바로 아트 컬렉션이다"라는 메시지를 전했다. 하혜원 씨는 뉴욕에서 디자인을 공부한 미학도로 주벙스의 첫 컬렉션을 위해 바젤 페어에 다녀간 후 미술시장에서 일하기로 진로를 결정했다. 그녀는 아버지를 모시고 브뤼셀 아트페어와 베를린 갤러리 위크 엔드를 돌아보았다. 미래에 자신이 일하고 싶은 현장을 소개했다. 그녀의 아버지 하태석 회장은 딸과 함께 빔 델보예, 토모리 돗지, 양혜규의 작품을 브뤼셀 아트페어 때 구입했고, 딸이 꿈꾸는 미래를 위해 아낌없이 지원한다. 서른이 갓 넘은 그녀는 이미 여러 작품의 컬렉터가 되었다. 그녀에게 예술은 '마음을 샤워하는 것'과 동일하다.

2년 동안 두 번이나 페어를 방문한 한순심 원장은 가장 적극적으로 페어에 참여하는 회원이다. 예술작품을 컬렉션하기 전 그녀의 취미는 보석 컬렉션이었다. 산부인과 의사인 그녀가 가장 관심을 둔 작가는 치유의 힘을 전달하는 이자벨 봉종이다. 한 원장은 파리에서 작가를 직접 만나서 잊을 수 없는 행복한 시간을 함께 보냈으며, 병원을 찾은 환자들과 감상하기 위해 대기실과 병원 진

료실에 이자벨 봉종 작품을 설치했다.

주벙스 클럽의 사례처럼 예술은 사회적 연결, 지적 영양소, 영적 충만을 유도하며, 세상을 보는 또 다른 관점을 제공해준다. 현실은 외부와 자신과의 관계, 타인과 자신과의 관계, 자신과 자신과의 관계의 연속이다. 예술은 자기의 육체와 환경, 역사에 직면한 자아를 일깨우고, 스스로의 삶 혹은 신과 삶과의 관계를 조율하며 갈등에 대한 화해를 건넨다.

경제적 관점으로만 예술을 바라보는 사람들에게 컬렉션은 불필요한 과잉으로 보일 것이다. 그러나 컬렉터에게 진정한 예술은 더 나은 삶을 위한 꼭 필요한 이유다. 예술가들은 일상에서 놓칠 수 있는 숨은 앵글을 찾아 예술이라는 매개체를 우리에게 전달한다. 작품 속에서 우리는 스스로를 객관적으로 바라보며 현실에 감동하고 자문하며 반성한다. 이 과정은 개인, 사회, 국가의 발전적인 미래를 위해 꼭 필요하다. 이 필요성을 느끼고 작가들과 만나고 싶어 하고 작품을 구입하는 과감한 용기를 지닌 사람들이 바로 컬렉터들이다.

피에르 스텍스는 컬렉터가 되는 조건을 세 가지로 말했다. 첫째, 예술에 대한 호기심과 열정. 둘째, 장기 투자가 가능한 경제적 여유. 셋째, 예술에 투자할 수 있는 과감한 용기이다. 컬렉터는 절대로 경제적인 여유만으로 될 수 없다. 세상을 바라보는 그들의 시각이 그만큼 넓어야하고 경제적인 상황이 따라주어야 가능하다. 예술작품을 구입하는 것은 일종의 모험이다. 이 모험을 감수하며 열정적인 삶을 살고 있는 컬렉터들에게 뜨거운 찬사를 보낸다.

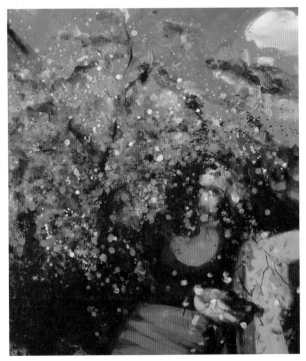

이자벨 봉종 , 「폭발하는 숨겨짐Explosive Camouflage」, 린넨에 유채, 112×84cm, 2014

2014년 가을, 뱅센느 숲 근처 레스토랑의 벤치에 앉아 휴대폰을 확인하고 있는 내게 이자벨 봉종은 한 작품으로 보여주었다. 그 때 정말 기쁘고 놀라웠다. 이 그림을 보기 전까지 벤치 위에 이렇게 찬란한 나무가 있었는지조차 알지 못했기 때문이다. 특별히 이 그림에 애착을 갖고 있는 프랑스 컬렉터에게 그날의 화려한 햇살이 언제나 쏟아지길 바란다.

우선 저자의 꿈을 이루게 해준 아트북스 출판사의 정민영 대표에게 감사한다. 정 대표에게는 출판 경험이 없는 내게 고귀한 기회를 주는 것이 큰 모험이었을 것이다. 한국을 떠나 프랑스에서 오래 산 까닭에 한컴오피스 양식조차 다룰 줄 모르는 저자를 하나하나 차근차근 가르쳤다. 정 대표의 생활신조는 "배워서 남주자"인데 그의 철학을 유럽 컬렉터들에게 전할 때, 모두 한결같이 감탄했다. 무엇보다 이 책이 정 대표를 실망시키지 않기를 바란다.

저자의 뜻에 동참하여 함께 이 책을 준비한 컬렉터(조지나, 자크, 마리 로르, 앙드레 르 보젝, 카르팡티에, 장 마크 르갈, 주벙스 회원들)와 전문가(아미 바락, 마리 크리스틴 제나, 파트리스 드파프, 마이클 울워스, 세르주 티로시), 작가 이자벨 봉종에게 진심으로 감사한다. 뜻밖에도 그들은 기대 이상의 많은 시간과 노력을 함께 투자해주었다. 그동안 협조해준 컬렉터들에게 충분히 만족할만한 결과를 보여주고 싶다.

사진 작업에 참여해준 악셀 루미과 오시앙 클로델을 비롯한 사진 작가들과 작품 이미지를 책에 실을 수 있도록 도와준 모든 작가들에게 감사하나. 일리애나 소나벤드를 그려준 애니 라보와 피에스 스텍스와 에르제를 그려준 하혜원에게 감사의 말을 전한다. 이 두 작가들은 고맙게도 내 제안을 받고 멋진 그림을 그려주었다. 또한 바쁜 일과에도 불구하고 불어를 꼼꼼히 읽어봐 준 임나연 프리실라 박사에게 특별한 사랑과 감사를 보낸다. 한글을 여러 번 수정해준 박주현 실장과 김도형 엔지니어에게 감사한다.

언제나 매일 하루 두 번씩 정토사에서 기원해주시는 박종인 대명처사님과 홍옥분 월광화보살님께 감사드린다. 책을 잘 마칠 수 있도록 마지막까지 이끌어주신 성모님과 한국과 미국에 있는 가족들 그리고 프랑스와 한국의 친구들 모두에게 감사와 사랑을 전한다. 마지막으로 이 책이 출판된 것을 보여드리지

못했지만, 돌아가시기 직전까지 저자를 격려해주시고 당신의 모든 경험을 전수해주신 피에르 스텍스 교수님께 진심으로 감사의 인사를 전한다. 나를 컨설턴트로 이끌어준 멘토이자 멋진 파트너였던 피에르 스텍스. 그가 수술을 앞두고 내게 남긴 진심 어린 메시지로 글을 닫는다.

수년 동안 박은주와 함께 일하면서 여러 방면으로
프로다운 모습과 인간적인 면모에 줄곧 감동받았다.
여러 가지 일을 충분히 효과적으로 수행할 수 있는 성실함과 열정, 호기심,
다양한 문화를 조화롭게 접목시킬 수 있는 능력이
그녀의 정직함 속에 있다.
은주는 책 출판을 위해 열정적으로 준비했고 어떤 부분도 소홀히 하지 않았다.
나는 이 책이 많은 사람들에게
매우 흥미로운 교양서적이 될 것이라고 확신한다.

은주!
너의 지성, 유머 감각, 끝없는 열정에 늘 감탄한다.
너와 함께 일할 수 있었던 것은 내게 큰 기쁨이다.
너를 포옹하며……

피에르 스텍스

이미지 크레디트

16
© Eric Fischl

23
© 2015 – Succession Pablo Picasso – SACK (Korea)

25
© Succession Marcel Duchamp / ADAGP, Paris, 2015

34
Photograph by Fanny Drugeon

39
© Annie Laveau

40
© Michael DeLucia
© WE DOCUMENT ART Courtesy Galerie Nathalie Obadia,
Paris/ Bruxelles

43
© Hyewon Ha

48
© Wim Delvoye studio, Belgium

49
© Jorinde Voigt / ADAGP, Paris 2012
Courtesy Sammlung Rosenkranz, Berlin

50
© Robert Suermondt

53
Photograph by Eunju Park

55
© Lionel Esteve
Courtesy the artist and Albert Baronian, Brussels
Photograph by Isabelle Arthuis

59~60, 62, 66, 69, 73
Photograph by Axel Roumy

75
© Studio Christian Lapie

76, 78~80
Photograph by Axel Roumy

81
© Wim Delvoye Studio

83
Photograph by Eunju Park

84~85, 87~88
Photograph by José-Noël Doumont

91
© Michelangelo Pistoletto
Photo Fondazione Cittadellarte and GALLERIA CONTINUA
San Gimignano / Beijing / Les Moulins
Photograph by José-Noël Doumont

92
© Julie Mehretu
Courtesy of carlier | gebauer, Berlin and Marian Goodman
Gallery, New York
Photograph by Stefan Maria Rother

95~96, 99, 102
Photograph by José-Noël Doumont

103
© Guiseppe Penone
Photograph by José-Noël Doumont
© 2012 Olafur Eliasson
Installation view at Studio Olafur Eliasson
Photograph by Jens Ziehe

104
Photograph by José-Noël Doumont
© Erwin Wurm
Courtesy the Artist and Xavier Hufkens, Brussels
Photography by Eva Würdinger, Vienna

105
© Michel François
Courtesy the Artist and Xavier Hufkens, Brussels
Photography by Allard Bovenberg, Amsterdam

108
© Andreas Gursky/ SACK, Seoul 2015
Courtesy Sprüth Magers Berlin London

110
© Juan Muñoz /VEGAP, Madrid-SACK, Seoul, 2015

111
© Thomas Schütte / BILD-KUNST, Bonn - SACK, Seoul, 2015

113
© SACK, Seoul, 2015
Courtesy Galerie EIGEN + ART Leipzig/Berlin, David Zwirner,
New York/London

116
© Gilbert & George
Courtesy GALERIE THADDAEUS ROPAC

118
© Julie Mehretu
Courtesy the artist, Marian Goodman Gallery, New York
and White Cube
Photography by Erma Estwick

124
© Tony Cragg
Courtesy Marian Goodman Gallery, NY
Photography by Michael Goodman

125
Photography by Erminio Modesti
© Wastijn & Deschuymer

126
© Wim Delvoye
Photography by Wim Delvoye Studio

127
© Michelangelo Pistoletto
Photography by Fondazione Cittadellarte and GALLERIA
CONTINUA San Gimignano / Beijing / Les Moulins
© Yoshihiro Suda

129~131
Photography by Pascal Gérard

135
© musée Matisse, Le Cateau-Cambrésis Photo Département
du Nord
Photography by Pascal Gérard

137, 139
Photography by Pascal Gérard

144~145
© Guy de Lussigny
Photography by Pascal Gérard

147~149, 154~155
Photograph by Eunju Park

157
© Bernar Venet
courtesy Pierre-Alain Challier Gallery, Paris.

159~160
Photograph by Eunju Park

161
© Monique Donckers
Photograph by Eunju Park

163~164, 168~171
Photograph by Eunju Park

173
Photography by Joanne Le Gall

174
© Piero Gilardi
Courtesy Semiose galerie, Paris
Photography by Ossian Claudel

175
© Rina Banerjee
Courtesy Galerie Obadia
Photography by Ossian Claudel

180
© Jérôme Boutterin
Courtesy Eve PETERMANN
Photography by Ossian Claudel

181~182
Photography by Ossian Claudel

186
© Gérard Traquandi
Courtesy Laurent Godin Gallery
Photography by Gregory Copitet

187
© Marc Desgrandchamps
Courtesy Galerie Zürcher, Paris - New York

188
© Thierry de Cordier
Courtesy Galerie Marian Goodman, Paris

191
Photography by Jean Marc Le Gall

194
© Véra Molnar
Courtesy Galerie Oniris, Rennes

195
© Sylvia Bächli
Courtesy Galerie Peter Freeman, Paris

196
© Alain Séchas
Courtesy Galerie Laurent Godin

197
© Anne-Marie Schneider
Courtesy Galerie Peter Freeman, Paris

198
© Philippe Perrot
Courtesy Art Concept, Paris

199
© Fabien Mérelle
Courtesy Galerie Praz-Delavalade, Paris

203
Photography by 2013 DR

204
© Paul McCarthy
Photography by Richard Porteau
Collection FRAC Languedoc-Roussillon

205
© The Mike Kelley Foundation for the Arts/ Kelley Studio
et Adagp, Paris 2015
Collection FRAC Languedoc-Roussillon

206
© Maurizio Cattelan
© Adagp, Paris 2015
Photography by Marc Domage
Collection FRAC Languedoc-Roussillon

213
© Bruno Peinado
© Leandro Erlich

© Mairie de Paris
Photography by Christophe Fouin

215
© Subodh Gupta
Photography by Tony Metaxas
Collection Enrico Navarra

216
© Zhang Huan
Photography by Tony Metaxas
Collection World Expo, donation Tomson Group, manufactured
by Zhang Huan Studio

217
© Wim Delvoye
Photography by Wim Delvoye Studio

218
© Ai Weiwei
Photography by Scotiabank Nuit Blanche 2013 City of Toronto

219
© Tadashi Kawamata
Photography by Scotiabank Nuit Blanche 2013, City of Toronto

222
© Robin Rhode
Courtesy the artist & Perry Rubenstein Gallery, New York
Installation view : Hayward Gallery, London, UK
Photography by Roger Wooldridge

225
© Matthew Day Jackson
Photography by Adam Reich
Collection Philippe Cohen

228
© Alighiero Boetti
© Adagp, Paris 2015
Photography by Jean-Luc Fournier

229
© Paul Chan
Courtesy Greene Naftali
Photography by Gil Blank

230
© Adel Abdessemed
Photography by Elad Sarig

231
© Francis Alÿs

Photography by Thierry Bal

233
Photography by Serge Anton

234~236
© Tony Cragg
Photography by Charles Duprat

237
© Tony Cragg
Photography by Marie-Christine Gennart
Private Collection, Ramatuelle, Côte d'Azur, France

238
© Tony Cragg
Photography by Michaël Richter

241
© Guiseppe Penone
Photography by Archive Penone

243
© Olafur Eliasson

245
Photography by Sabrina Stefanizzi

246
© Jean-Luc Moerman
Photography by Filip Dujardin

250
© Guiseppe Penone
Photography by Philippe De Gobert

253
© Jean-Luc Moerman
Photography by Philippe De Gobert

254
© Tony Cragg
Photography by Michael Richter

256
© Tony Cragg
Photography by Serge Anton

257
© Susan Hefuna, 2008
Photography by Russ Klietsch
Art Dubaï Installation
© 2012 Olafur Eliasson

Installation view at Marie-Christine Gennart, Brussels, 2013
Photography by Philippe De Gobert
Courtesy of the artist, neugerriemschneider, Berlin; and
Tanya Bonakdar Gallery, New York

258
© Guiseppe Penone
Photography by Archivio Penone

259
© Guiseppe Penone
Photography by Archivio Penone
© Olafur Eliasson
Photography by Iwan Baan

261~264
Photography by Emmanuel Watteau

267
© Département du Nord, P. Houzé

270
Photography by Dominique Lampla

273
© Succession Alberto Giacometti (Fondation Alberto & Annette
Giacometti, Paris + ADAGP, Paris) 2015
© ADAGP, Paris, 2015
© Succession H. Matisse 2015
© Succession H. Matisse 2015
Photography by Emmanuel Watteau

275
© 1998 Kate Rothko Prizel and Christopher Rothko / ARS, NY
/ SACK, Seoul
Photography by Conseil général du Nord
Installation : Emmanuel Watteau
© Succession Matisse © ADAGP

277, 281
Photography by Philippe Houzé

282
© Département du Nord, E. Macarez

284
Photography by Philippe Houzé

285
© Fine Line Media, Inc.

287
Photography by Solal Attias

컬렉터

취 향 과 안 목 의 탄 생

ⓒ 박은주 2015

1판 1쇄 2015년 11월 5일
1판 2쇄 2021년 11월 15일

지은이 | 박은주
펴낸이 | 정민영
책임편집 | 김소영
편집 | 임정우
디자인 | 백주영
마케팅 | 정민호 김도윤
제작처 | 한영문화사

펴낸곳 | (주)아트북스
출판등록 | 2001년 5월 18일 제406-2003-057호
주소 | 10881 경기도 파주시 회동길 210
대표전화 | 031-955-8888
문의전화 | 031-955-7977(편집부) 031-955-2696(마케팅)
팩스 | 031-955-8855
전자우편 | artbooks21@naver.com
트위터 | @artbooks21
인스타그램 | @artbooks.pub

ISBN 978-89-6196-252-0 03600